KB177626

90일 밤의 ___클래식

김태용
지음

90 Nights' Classics

하루의 끝에 차분히 듣는
아름다운 고전음악 한 곡

90일 밤의＿＿클래식

동양북스

클래식 음악 시장에 언택트untact는 치명적이었습니다. 관객 없는 공연을 누가 상상이나 했을까요? 무대는 각양각색의 오묘하고 신비로운 소리로 청중을 끊임없이 자극하고 호응을 유도합니다. 연주자와 가수의 생동감 넘치는 동작과 표정은 음악이 살아 있음을 느끼게 하죠. 또 음악가와 관객의 교감으로 끝내 터지는 환희의 순간은 공연에서만 맛볼 수 있는 특별한 경험입니다.

그런데 새로운 세상이 클래식 음악의 오랜 관행을 한순간에 바꾸어놓았습니다. 집에서 화면을 통해 무대를 봐야 하는 슬픈 현실이 되었죠. 열정적인 연주가 끝나도 공연장은 고요할 뿐입니다. 국난 속에서 책을 집필하며 생각했습니다. 보이지 않는 음악을 보이도록, 들리지 않는 음악을 들리도록 독자의 상상력을 자극하는 아주 특별한 비대면 음악책을 만들어보겠다고요.

국내에서 유명한 클래식 음악은 곡의 배경보다는 작품 자체에 큰 의미가 부여된 경우가 많습니다. 당연히 음악은 좋습니다. 그러나 조성과 형식 등 이론적 음악 개념을 사용하지 않고는 설명하기 어려운 곡이 큰 비중을 차지하고 있습니다. 음악적 인지도는 높지만 클래식 입문자에게는 난해한 해설이 적용되곤 하죠. 그래서 이 책을 쓰기 전에 세 가지 원칙을 정했습니다.

첫째, 90곡 모두 특별한 이야기가 있을 것.

둘째, 난해한 음악 이론을 가급적 적용하지 않을 것.

셋째, 누구나 공감할 수 있어야 할 것.

역시 시작하고 보니 쉽지는 않았습니다. 가장 큰 난관은 이야기가 있는 음악을 찾는 일이었습니다. 그리고 매일 부담 없이 읽을 수 있도록 적당한 길이와 난이도로 다듬으면서도 큰 즐거움과 메시지를 남기고 싶었죠. 집필 과정은 마치 심한 몸살을 앓는 것 같은 느낌이 들 정도로 신중한 고민의 연속이었습니다. 대중에게 다가가기 위한 현실적인 음악책이 무엇인지 찾아가는 과정이기도 했습니다.

어쩌다 보니 세 번째 탈고에 이르렀습니다. 음악 작품으로 치면 〈Op.3〉(작품3)에 해당하겠죠. 격변하는 세상 속에서 음악이란 큰 힘을 통해 기쁨과 행복을 전하는 작품이길 소망합니다. 끝으로 여기까지 올 수 있게 성원을 아끼지 않은 김지수 에디터와 송지영 에디터, 그리고 늘 영감을 주며 다독여준 아내와 살아갈 이유인 아들 시오와 딸 리현에게 이 책을 바칩니다.

2020년 여름
김태용

차례

고대 Antiquity	중세 Middle ages	르네상스 Renaissance	바로크 Baroque
BC 6세기~ AD 4세기경	4세기경~1450년	1450~1600년	1600~1750년
· 그리스-로마 · 여흥음악 · 피타고라스, 　플라톤 등	· 로마 · 종교음악 · 비트리, 　마쇼 등	· 네덜란드 · 세속음악 · 조스캥, 　빌라르트 등	· 베네치아 · 조성음악 · 비발디, 　바흐 등

고전 Classical	낭만 Romantic	20세기 Modern, 20th century	현대 Postmodern, Contemporary
1750~1810년	1810~1910년	1910~2000년	2000년~현재
· 독일어권 · 절대음악 · 모차르트, 　베토벤 등	· 독일 · 표제음악 · 슈만, 　파가니니 등	· 다국적 · 무조음악 외 · 쇤베르크, 　글래스 등	· 다양성, 다원화

특정한 음악 양식의 출현은 시대를 구분 짓는 기준이 된다. 하지만 그러한 음악 양식이 어느 날 갑자기 출현하는 것은 아니다. 일반적으로 어느 한 시대가 끝나기 전에 새로운 양식이 나타나 옛 양식과 함께 교차되다 점차 옛 양식의 사용 빈도가 줄어들게 된다. 이 때문에 음악학자들이 정한 시대의 기준이 각기 다르며 많은 음악가의 작품들이 연대 기준에 정확하게 맞아떨어지지는 않는다.

Op Opus

라틴어로 '작품'이란 뜻이며, 작품 번호를 붙일 때 사용한다.

posth

'posthumous'(사후의)의 약자로 작곡가 사후에 출판된 곡을 표기할 때 붙인다.

B

드보르자크 작품 목록. 20세기 체코 작곡자이자 음악학자인 야르밀 미카엘 부르크하우저 Jarmil Michael Burghauser, 1921~1997의 이니셜이다. 이는 복잡하게 얽혀 있는 드보르자크 기존 작품 분류 Opus의 대안으로 인정받고 있다.

Hob

하이든 작품 목록. 네덜란드 음악학자 안토니 판 호보켄 Anthony van Hoboken, 1887~1983이 750곡이 넘는 하이든의 작품을 정리한 목록으로 '호보켄 넘버'라 불린다. 31개의 장르로 구분해 로마 숫자로 표기했다. 예를 들어 Hob.I은 '교향곡'을 가리킨다.

HWV

헨델 작품 목록 Händel-Werke-Verzeichnis. 20세기 독일 음악학자인 베른트 바젤트 Bernd Baselt, 1934~1993가 헨델의 620여 곡을 23개의 장르로 분류해 정리한 것이다.

K 또는 KV

모차르트 작품 목록 Köchel-Verzeichnis. 모차르트의 626여 작품을 정리한 오스트리아 음악학자 쾨헬의 이니셜을 딴 것이다.

L/CD

드뷔시 작품 목록. 1977년 드뷔시 작품 목록을 정리한 20세기 프랑스 음악학자 프랑수아 레저 François Lesure, 1923~2001의 이름을 딴 것이며, 레저가 사망한 해인 2001년에 그가 새로 개정한 드뷔시 작품 목록을 'CD' Claude Debussy로 표

기하고 있다.

MS

파가니니 작품 목록. 1982년 이탈리아 음악학자인 마리아 로사 모레티Maria Rosa Moretti와 안나 소렌토Anna Sorrento가 공동으로 파가니니의 작품 목록을 편찬함에 따라 이들 'Moretti'와 'Sorrento'의 이름 앞 글자를 딴 것이다.

RV

비발디 작품 목록. 20세기 덴마크의 음악학자 피터 리용Peter Ryom, 1937~ 이 정리한 '리용 목록'Ryom Verzeichnis의 약자이다.

S

리스트 작품 목록. 리스트의 작품을 정리한 20세기 영국의 음악학자 험프리 설Humphrey Searle의 이니셜을 딴 것이다.

SC

푸치니 작품 목록. 독일의 명프로듀서이자 배우인 디터 시클링Dieter Schickling, 1939~ 이 정리한 푸치니 작품 목록Schickling Catalogue의 약자이다.

SWV

쉬츠 작품 목록Schütz-Werke-Verzeichnis. 독일의 음악학자 베르너 비팅어Werner Bittinger가 쉬츠의 약 500곡을 정리한 목록이다.

TWV

텔레만 작품 목록. 20세기 독일의 음악학자 마르틴 룬케Martin Ruhnke, 1921~2004 가 성악을 'TVWV'Telemann-Vokal-Werke-Verzeichnis, Telemann Vocal Works Catalogue, 기악을 'TWV'Telemann Werke Verzeichnis, Telemann Works Catalogue로 분류했다. 각 장르의 구분을 위해 TVWV를 1~25번, TWV는 30~55번으로 한다. 예를 들어 'TWV40:10'은 TWV(기악), 40(실내악), 10(열 번째)이다.

WAB

부르크너 작품 목록. 20세기 음악학자 레나테 그라스베르거Renate Grasberger, 1941~ 가 편찬한 '브루크너 작품 목록'Werkverzeichnis Anton Bruckner의 번호이다.

WoO

'Werke ohne Opuszahl'의 줄임말로 '작품 번호가 없는 작품'을 뜻한다. 주로 베토벤의 작품에 쓰이는데, 베토벤의 작품 중 출판이 되지 않은 것 또는 사후에 발견된 곡에 이 표기를 사용한다. 슈만 등 다른 독일 작곡가의 작품에도 사용하고 있다.

WWV

바그너 작품 목록Wagner-Werk-Verzeichnis. 20세기 영국의 음악학자 존 윌리엄 데스리지, 독일의 음악학자 마르틴 게크 및 에곤 포스 등이 정리한 113여 곡의 바그너 작품 목록이다.

교향시 Symphonic poem

표제가 붙은 단일악장의 교향악이다.

극음악 dramatic music

부수음악Incidental Music이라고도 한다. 이는 연극 등에 붙이는 음악으로 대개 기악곡에 쓴다.

레치타티보 Recitativo

대사를 말하듯 노래하는 낭송적 창법이다. 쉽게 말하면 말과 노래의 중간 형태라고 할 수 있다.

변주곡 Variation

설정된 하나의 선율을 여러 가지 형태로 변형하는 기법을 말한다. 주제와 몇 개의 변주로 이루어진 곡들이 여기에 해당한다.

서곡 Overture

오페라 도입부에 연주하는 관현악곡이다. 오페라의 전반적 배경과 내용을 암시한다.

소나타 Sonata

기악곡이란 뜻으로 하나의 성부에 한 가지 악기만을 연주하는 음악이다.

아리아 Aria

주로 오페라 같은 독창 파트의 선율적 부분을 일컫지만, 선율적인 기악 소품을 지칭하기도 한다. 레치타티보가 대사라면 아리아는 확실한 노래에 해당한다.

연주회용 서곡 Concert Overture

오페라 서곡 형식을 모방하고 있으나 오페라에 삽입된 서곡과는 완전히 다르다. 이는 오페라와 무관한 독립적인 단일악장의 관현악곡이다. 오페라 서곡

처럼 순수한 음악적 요소만을 사용해 만든 것이 아닌 연극, 문학, 특별한 행사나 사건 등의 음악 외적인 요소를 음악과 결합한 장르다. 멘델스존의 〈잔잔한 바다와 즐거운 항해, Op.27〉 서곡1828 또한 음악회용 서곡에 포함된다.

연탄곡 連彈曲

한 대의 건반 악기를 두 사람이 함께 연주하기 위하여 만든 곡이다. "네 손for four hands"이라고 표현하기도 한다.

오페레타 Operetta

'작은 오페라'라는 의미로 보통 '희가극'이라고 번역한다. 주로 경쾌하고 희극적인 줄거리 기반이지만, 모든 오페레타가 그런 건 아니다.

왈츠 Waltz

한 쌍의 남녀가 원을 그리며 추는 3박자의 경쾌한 춤곡으로 독일어 '발첸'(waltzen; 돌다)에서 파생한 말이다. 현재의 19세기 빈 왈츠가 있기까지 J. 슈트라우스 부자와 함께 오스트리아의 작곡가이자 바이올리니스트인 요제프 라너Joseph Lanner 1801~1843의 영향이 가장 크다 할 수 있다. 1750년경 왈츠라는 형태의 춤이 본격적으로 시작되었고 이는 보헤미아, 바이에른, 오스트리아 등지에서 유행하며 유럽 전역으로 퍼져나갔다.

절대음악 Absolute Music

음악 이외의 요소가 전혀 첨가되지 않은 순수한 기악음악이다. 반대 개념은 표제음악program Music이다.

카논 Canon

'규칙' 또는 '표준'이란 그리스어 'kanon'에서 유래한 말로 최소한 2개 이상의 선율이 얽혀 진행하는 작곡기법이다. 먼저 출발하는 선율의 뒤를 후속선율이 모방하며 움직인다. 흔히 '돌림노래'라고 하는데, 이는 가장 단순한 카논이다. 늘 그대로 쫓아가는 경우보다는 병행, 역행, 확대, 축소 등 변형된 선율의 사용이 두드러진다.

카프리스 Caprice

이탈리아어 '카프리치오'cappriccio의 영어식 표기다. 즉흥적 기악곡으로 일정한 형식에 구애받지 않는 자유로운 요소의 작품을 뜻한다. '광상곡'狂想曲 혹은 '기상곡'綺想曲이라고도 한다.

프렐류드 Prelude

전주곡. 모음곡의 도입을 목적으로 만든 것이지만 현재는 독립적인 소곡을 의미하기도 한다.

협주곡 Concerto

'경쟁하다', '협동하다'라는 뜻의 이탈리아어 동사 'concertare'에서 파생된 말로 큰 기악 그룹과 작은 기악 그룹의 대비를 보여주는 기악음악 장르다.

Music is enough for a lifetime,
but a lifetime is not enough for music.

– Sergei Vasilyevich Rachmaninov

음악은 인생을 위해 충분하지만
인생은 음악을 위해 충분하지 않다.

– 세르게이 라흐마니노프

예나 지금이나

세속노래 모음집 〈카르미나 부라나〉 1000~1200년경

골리아드 Goliard

다악장 | 중세 | 약 3시간 40분

'클래식 음악'도 부담스러운데 '중세음악'medieval music이라는 단어부터 툭 튀어나오면 좀 그런가요. 시작부터 어려운 말을 하려는 건 아닌지 부담을 느끼는 분도 계실지 모르겠네요. 먼저 이런 말씀을 드리고 싶습니다. 예나 지금이나 사람 사는 거 다 똑같고, 음악 역시 취향과 스타일은 달라도 내용은 거기에서 거기라고요.

과거의 사람들도 지금의 우리처럼 즐겁고 신나는 음악을 좋아했고, 애절한 사랑이나 이별의 아픔을 담은 노래들을 만들었습니다. 더욱이 오늘날의 음악보다 더 자극적인 가사를 담은 노래가 대중적인 인기를 누렸으며, 심지어는 노골적인 표현을 드러내며 쾌락을 즐겼답니다. 이는 다음 두 가사에도 잘 드러나 있어요.

"자! 다 함께 공부하지 말자! 빈둥빈둥 놀면 더 재미있지. 젊었

중세 시대 음유시인들

을 때 달콤한 것을 즐기고, 골치 아픈 문제는 늙은이들에게. 공부는 시간 낭비! 여자와 술이 좋지."

"사랑의 황금빛 신께서는 무엇이든 하실 수 있네. 내가 두 손을 내밀면 과연 무엇을 주실까? 그분께서 여자를 주셨지. 그녀에게 나도 뭔가 주리라, 결코 잊지 못할 것을!"

이들 가사가 쓰인 지 무려 900년이 넘었다는 게 믿기시나요. 물론 요즘도 이와 비슷한 가사의 노래가 많기는 하지만, 이것이 까마득한 시절의 노래라는 사실이 놀라울 따름입니다. 이 노래들은 〈카르미나 부라나〉carmina burana*라는 라틴어 가사의 세속노래 모음집의 일부입니다. 독일의 작곡가 카를 오르프Carl Orff, 1895~1982°의 성악곡 〈카르미나 부라나〉1936*와 동일한 제목이에요. 〈카르미나 부라나〉는 1937년 초연을 통해 오르프를 세상에 널리

* 중세 라틴어로 쓰인 254개의 시 혹은 원고다. 카르미나는 라틴어 '카르멘'carmen의 복수형으로 '시', '가사', '노래' 등의 뜻이고, 부라나는 독일 '보이렌'Beuren 지방을 뜻한다. 보이렌의 베네딕회 수도원 서고에서 발견되어 붙여진 이름이다. 내용은 거의 11~12세기에 쓰였고, 일부만 13세기에 작성됐다.

○ 독일의 현대 작곡가로 프랑스의 인상파 작곡가 드뷔시의 교향악에서 영향을 받아 이색적인 관현악 편성을 추구했다. 리듬을 중시하는 그의 작품은 타악기 사용이 두드러지는데, 이는 단순한 선율을 사용하면서 원시적 효과를 자아낸다.

◆ 중세 세속노래 모음집 〈카르미나 부라나〉 가운데 25편의 시를 발췌해서 가사로 사용하며 새롭게 작곡한 것이다. 장르는 독창과 합창으로 구성된 극적 칸타타scenic cantata이며, 원곡의 내용과 마찬가지로 풍자, 음주, 성욕, 도박 등의 세속적 주제를 광범위하게 다루었다.

<카르미나 부라나> 중 '오 운명의 여신이여 O Fortuna'가 쓰인 부분

알린 대표곡으로, 제목은 잘 모를 지언정 들어보면 누구나 알 만한 음악입니다.

그렇다면 모음집 속 노래들은 누가 작곡했을까요? 작곡가가 '골리아드'로 되어 있는데, 이는 특정 인물이 아닙니다. 골리아드란 '떠돌이 학자' 혹은 '수도승'을 의미하죠. 결국 '방랑자'를 지칭하는 말입니다. 이 노래들의 출처에 대해서는 여러 설이 있습니다. 그중 어떤 것은 성직자가 될 사람이 고위 성직자들의 위선적 만행을 보고 회의감을 느껴 영원히 종교계를 이탈한 데서 기인했다고 전합니다. 그래서 골리아드를 반기독교적이라고도 하죠. 이들이 만든 노래는 술과 여자, 사회적 풍자를 통해 숨김없는 세계관을 표현하고 있습니다. 그런 의미에서 오르프의 <카르미나 부라나>가 어쩌면 새롭게 느껴질 수도 있겠네요.

음악 듣기

감상 팁

o 골리아드의 삶과 철학이 담긴 〈카르미나 부라나〉는 '골리아드의 노래' Goliard songs 라고도 합니다. 13세기 중엽으로 접어들어 종교와 세속의 기준이 모호해지면서 음악이 다양해지자 골리아드의 인기와 라틴어 세속노래는 급속히 쇠망합니다.

o 중세의 세속음악은 대부분 라틴어로 작사해 주로 단성부(1개의 5선 악보) 작곡의 혼자 부르는 노래였습니다. 우리나라의 전통 정형시인 시조를 노래하는 것처럼요.

o 본문의 '세속'世俗이라는 표현은 불교에서 말하는 '속세'俗世와는 성격이 약간 다릅니다. 사전에서 정의하는 것처럼 '세상의 일반적인 풍속'을 의미하죠. 그러니까 '세속'을 기독교식으로 바라보면 '비종교적 세속음악'으로 풀이할 수 있습니다. 여기에 '비종교적'이라는 말이 붙은 까닭은 중세를 기독신앙이라는 큰 범주의 틀로 보고 있기 때문입니다. 종교의식을 거행할 때는 '종교음악'이라고 하지만, 종교의식 밖에서 사용하는 종교음악 혹은 종교음악 멜로디를 사용하면서 본래의 가사를 바꿔 부르는 것 등이 '비종교적 세속음악'에 해당합니다. 예를 들어 성모마리아를 찬양하는 〈마리아 찬미가〉 Marian antiphon 를 당연히 종교음악으로 분류하겠지만, 이를 종교의식에서 사용하지 않는다면 이 역시도 '비종교적 세속음악'이라는 것입니다.

추천 음반

레이블 L'OISEAU LYRE/DECCA (4CD)
연주 뉴 런던 콘소트
지휘 필립 피켓

전쟁 속에서 지켜낸 음악

신성 교향곡 I, Op.6/SWV257~276 1629
하인리히 쉬츠 Heinrich Schütz, 1585~1672

20악장 | 바로크 | 약 1시간 40분

독일 중부의 바트 쾨스트리츠 태생인 개신교 종교음악가 쉬츠
는 최초의 독일어 오페라인 〈다프네〉1627를 작곡했습니다. 바흐 이
전 매우 중요한 음악가 중 한 사람으로 작품 수가 무려 500곡이 넘
지요. 현재까지도 여러 작품이 연주되고 있을 정도로 17세기 바로
크 음악에서 큰 비중을 차지하는 인물입니다.

그의 대표곡 중 하나인 〈신성 교향곡집〉Symphoniae Sacrae, I~III의 제
1권 〈신성 교향곡 I〉은 총 20곡으로 이루어진 다악장 형식의 성악
을 위한 종교음악 모음집입니다. 성악 1~3명과 소수의 현악 및 관
악의 기악 반주로 구성되며, 노랫말은 시편과 마태복음 등 라틴어
원문 성경 구절이 쓰였습니다.

독일 작센의 궁정 악장이었던 쉬츠는 이 곡을 덴마크 국왕 크리

H. 쉬츠

스티안 4세Christian IV, 1588~1648의 황태자인 크리스티안1603~1647에게 헌정했습니다. 그런데 여기에 쉬츠의 남모를 사정이 감춰져 있습니다. 국왕에 대한 감사의 의미가 담겨 있죠.

1628년 30년 전쟁*이 한창일 무렵, 당시 이탈리아에 머물던 쉬츠가 작센의 주도州都인 드레스덴 궁정으로 복귀합니다. 쉬츠가 돌아와 보니 전쟁에 휘말린 작센의 피해가 이만저만이 아니었죠. 나라의 재정이 악화돼 음악가들의 고용을 줄일 수밖에 없었고, 전쟁에 막대한 비용이 들어 임금이 체불되는 심각한 상황이었습니다.

그러한 어려움 속에서 1633년 덴마크 황태자 크리스티안과 작센의 요한 게오르크 1세의 딸인 막달레나 시빌라가 결혼을 합니다. 이때 쉬츠는 결혼식을 위해 코펜하겐 궁정의 초대를 받습니다. 개신교군 총수였던 크리스티안은 가톨릭과의 전쟁에서 패한 후 신성로마제국과 뤼베크 조약1629을 맺어 30년 전쟁에 더 이상 간섭하지 않는다는 협정을 이행하고 있었습니다. 덕분에 쉬츠는 평화롭고 조용한 덴마크에서 두둑한 보수를 받을 수 있었죠. 이윽고 덴마크의 궁정 악장으로 임명되었지만 안정적인 생활은 그리 오래가지 못했습니다. 독일 작센으로부터 소환 명령을 받아 2년 만에 드레스덴으로 돌아가게 된 것입니다. 작센의 상황은 이전보다 더욱 나빠

* 1618~1648년 독일에서 벌어진 가톨릭교와 개신교의 종교전쟁.

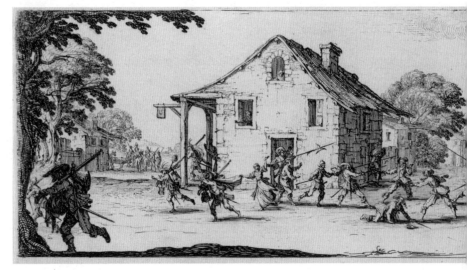

자크 칼로, <약탈 현장>, 1633

진 데다 동맹국이었던 스웨덴은 작센이 자신들을 배신하고 가톨릭 국가와 화친했다며 프랑스와 힘을 합쳐 침공*까지 했습니다. 쉬츠가 음악을 계속할 수 있는 여건이 아니었죠.

결국 작센의 음악계는 몰락하고 말았습니다. 쉬츠는 음악 활동을 위해 작센의 허락을 얻어 다시 덴마크를 찾습니다. 그리고 덴마크의 궁정 악장으로 재선임되었지요. 자신을 받아준 덴마크에 대한 감사한 마음이 아무래도 남달랐겠지요?

* 작센은 30년 전쟁이 벌어진 10년 동안 가톨릭의 신성로마제국은 물론 개신교 나라들과 균형을 유지하며 양자 외교를 펼쳤다. 그 덕에 직접적인 전쟁의 위협에서도 그나마 피해를 적게 입었다. 개신교인 덴마크, 스웨덴과 동맹이었지만 스웨덴과의 관계는 일관되지 못했다.

음악 듣기

감상 팁

○ 30년 전쟁을 이해하면 더욱 몰입할 수 있습니다.
○ 쉬츠의 음악은 협주곡 스타일을 띱니다. 협주곡은 각
 선율 간의 대비를 부각시키는 장르입니다. 이 음악에
 서 사용된 반주, 즉 기악 파트는 반주의 역할로서 성악
 의 음색을 돋보이게 하는 반면, 성악의 가사와 대치하
 며 독자적인 움직임을 보여주기도 합니다.

추천 음반

레이블 ACCENT (2CD)
노래 소프라노 바바라 보든,
 테너 존 포터,
 베이스 하리 판 데어 캄프 외
연주 콘체르토 팔라티노

노이즈 마케팅

바이올린 소나타 10번, Op.5 1700
아르칸젤로 코렐리 Arcangelo Corelli, 1653~1713

5악장 | 바로크 | 약 9분

이탈리아의 작곡가이자 바이올리니스트인 코렐리는 17세기 바로크 초기의 협주곡concerto과 소나타sonata 양식 확립에 지대한 공헌을 했습니다. 코렐리의 〈바이올린 소나타 10번〉은 그의 〈12개의 바이올린 소나타, Op.5〉에 수록된 대표곡인데, 특히 이 곡의 4악장인 '가보트'gavotta, allegro*는 활용도가 좋은 악곡입니다.

먼저 바로크 바이올린 소나타의 미다스 손 주세페 타르티니 Giuseppe Tartini, 1692~1770°는 코렐리의 '가보트'로 〈코렐리 가보트에 의한 '활의 예술'〉the art of bowing이라는 제목을 달아 세 가지 버전의

* 17~18세기 프랑스 남부에서 발생한 2박자의 경쾌한 춤곡.
○ 바로크 이탈리아 바이올린의 양대 산맥으로, 비발디와 함께 거론되는 전설적인 바이올리니스트이자 작곡가이다. 그는 〈바이올린 소나타 g단조〉 '악마의 트릴'을 작곡한 것으로 유명하다.

A. 코렐리

변주곡집을 작곡했습니다. 이후 20세기 바이올린의 전설로 불리는 프리츠 크라이슬러Fritz Kreisler, 1875~1962는 타르티니의 곡에서 영감을 얻어 4개의 변주만 가지고 〈타르티니 스타일의 '코렐리 주제에 의한 변주곡'〉을 내놓았고, 프랑스의 명바이올리니스트 지노 프란체스카티Zino Francescatti, 1902~1991* 또한 〈타르티니 스타일의 '코렐리 주제에 의한 변주곡'〉°을 만들어냈죠.

이 가운데 가장 유명한 편곡은 단연 크라이슬러의 판본입니다. 크라이슬러 판본이 잘 알려진 이유는 아마도 방송용 테마 음악으로 널리 사용되어서일 겁니다.

그런데 크라이슬러의 곡은 꽤 오랜 시간 타르티니의 〈코렐리 주제에 의한 변주곡〉으로 알려졌습니다. 당연히 틀린 정보입니다. 그렇다면 왜 이런 '오류'가 발생했을까요?

프리츠 크라이슬러는 〈사랑의 기쁨〉, 〈사랑의 슬픔〉, 〈아름다운 로즈마린〉 등 수많은 명곡을 만들어낸 클래식 히트곡 제조기였습니다. 바이올린 연주와 작곡뿐만 아니라 과거 클래식

* 파가니니로 이어지는 이탈리아의 기술성과 프랑스의 품격 있는 서정성을 모두 아우르는 최고의 바이올리니스트 중 한 사람이다.
° 타르티니의 세 버전 중 〈38개의 변주곡집〉에서 5개의 변주를 추려 작곡했다.

F. 크라이슬러

음악 대가들이 작곡한 명곡을 발굴해 음악 연구 발전에 업적을 쌓았기 때문에 유명하죠. 그가 찾아낸 타르티니의 작품도 그랬습니다. 더욱이 미공개 음악이었기에 매우 위대하고 가치 있는 발견이었죠. 그런데 깜짝 놀랄 만한 일이 터집니다.

1935년 크라이슬러가 돌연 공개적으로 중대 발표를 했는데, 〈코렐리 주제에 의한 변주곡〉이 타르티니가 아니라 자신의 작품이라는 고백이었습니다. 크라이슬러의 발언은 그를 지지했던 전 세계 수많은 팬과 평론가들의 공분을 사며 큰 파장을 일으켰습니다. 하지만 정작 크라이슬러는 아랑곳하지 않고 오히려 당당하고 뻔뻔했습니다. 크라이슬러의 변명은 이랬습니다.

"작품을 여럿 쓰다 보면 실수가 생깁니다. 이게 그렇게 호들갑을 떨 일입니까. 이미 제 작품의 이름값은 충분히 보여주고도 남았습니다."

그러니까 크라이슬러는 타르티니의 〈코렐리 가보트에 의한 '활의 예술'〉을 찾았고, 이를 편곡해 〈코렐리 주제에 의한 변주곡〉이란 제목으로 바꿔 타르티니의 것인양 소개한 것입니다. 크라이슬러가 자신의 명성을 유지하기 위해 옛 대가의 이름을 사용해 이목을 끄는 방법을 택한 것이죠. 하지만 크라이슬러의 고백에도 이 작품에 대한 관심이 식기는커녕 오히려 대중의 선호도가 더욱 높아졌습니다. 그야말로 '노이즈 마케팅'이 성공한 셈입니다. 차라리 처음부터 타르티니의 작품을 편곡했다고 솔직히 밝혔으면 좋지 않았을까 하는 생각이 드네요.

감상 팁

○ 코렐리의 소나타는 바이올린 소나타의 초석과도 같은 곡입니다. 그는 불모였던 소나타를 최고의 음악 장르로 격상시킨 일등공신입니다. 그의 〈12개의 바이올린 소나타〉는 후대의 많은 작곡가에게 인용되며 기악 앙상블의 발전을 이끌었습니다.

추천 음반

레이블	HYPERION (2CD)
연주	바로크 바이올리니스트 엘리자베스 월피치
악단	로카텔리 트리오

헨델도 모르는 울게 하소서

오페라 '리날도', HWV7 1711

게오르크 프리드리히 헨델 Georg Friedrich Händel, 1685~1759

3막 | 바로크 | 약 2시간 50분

영화 〈파리넬리〉는 1994년 작품이지만 지금까지 회자될 만큼 클래식 영화의 전설로 꼽힙니다. 내용보다도 영화에 나오는 한 음악의 인기 때문이지 않을까 싶어요. 영화를 본 적 없어도 들으면 너무나 익숙한 곡일 텐데, 바로 헨델의 오페라 〈리날도〉Rinaldo 중 2막 4장에 등장하는 아리아 '제발 나를 울게 내버려두오'lascia ch'io pianga 입니다. 국내에서는 '울게 하소서'라는 제목으로 더 잘 알려져 있습니다.

시간이 멈춘 듯 느껴지는 매혹적인 선율은 18세기 바로크 시대에 만든 곡이라고 믿기지 않을 정도입니다. 어떻게 이런 황홀한 멜로디를 만들어낼 수 있는지 헨델의 예술성과 상상력이 놀라울 뿐이죠.

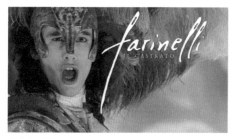

영화 〈파리넬리〉

11세기 제1차 십자군 원정을 배경으로 하는 〈리날도〉는 십자군의 장군인 리날도가 주인공입니다. 리날도가 십자군 최고 사령관의 딸 알미레나를 사랑하는데, 적진의 왕 아르칸테가 전쟁에서 승리하기 위해 자신의 애인인 마법사이자 마녀이기도 한 아르미다의 힘을 빌려 알미레나와 리날도를 생포합니다. 아르칸테는 잡혀온 알미레나를 보고 첫눈에 반해 고백하는데, 이 때 알미레나가 부르는 노래가 '제발 나를 울게 내버려두오'입니다. 이 아리아는 총 3절이며 다음은 1절의 가사입니다.

나를 울게 내버려두오 lasic ch'io pianga
슬픈 운명에 나 한숨짓네 la du ra sorte
자유 위해 나 한숨짓네 e che sospiri la liberta

헨델의 유명세는 대단했습니다. 그가 런던으로 휴가를 떠났을 때 그곳에서 작곡한 오페라 〈리날도〉가 런던 초연에서 공전의 히트를 하죠. 수년간 독일로 돌아오지 못할 정도로 헨델은 영국에서 엄청난 인기를 구가합니다. 그 덕에 헨델의 명성은 전 유럽으로 퍼져나갈 수 있었고, 영국 앤 여왕의 총애를 한 몸에 받아 영국 정부로부터 매년 200파운드의 보조금을 받는 혜택도 누렸습니다.

헨델의 〈리날도〉는 클래식 음반 가운데서 여전히 높은 판매

L. 레오

고를 기록하고 있습니다. 여러 레이블을 통해 다양한 해석과 느낌으로 사랑받고 있죠. 그러던 중 지난 2012년 영국의 어느 성에서 〈리날도〉의 또 다른 판본이 발견되는 이슈가 있었습니다. 세계 음악학계는 흥분을 감추지 못했죠. 그 판본은 1718년에 만든 것으로, 바로크 이탈리아 작곡가인 레오나르도 레오Leonardo Leo, 1694~1744*가 헨델의 오리지널 오페라를 편곡한 버전이었습니다. 놀라운 사실은 이 재해석된 오페라의 존재를 헨델이 전혀 눈치 채지 못했다는 것입니다. 현재 이것을 '나폴리 버전'이라 부르는데, 이는 〈리날도〉의 영국 초연 무대에 올랐던 이탈리아 카스트라토castrato°니콜로 그리말디Nicolò Grimaldi, 1673~1732가 헨델의 악보 사본을 나폴리로 빼돌린 것이 발단으로, 이를 레오가 나폴리 사람들의 취향에 맞게 새로운 캐릭터와 곡을 더하여 재구성했기 때문입니다.

* 이탈리아 나폴리 악파의 일원으로 나폴리 스타일의 오페라 발전에 일조했다. 나폴리 오페라는 아리아를 부르는 주연 가수들의 감정 표현과 기교 과시를 우위에 두어 전반적인 극의 진행을 통제하는 것이 특징이다.

° 17~18세기에 성행했던 거세된 남성 성악가로 여성의 소프라노 영역을 노래할 수 있다. 일반적인 소프라노와 비교했을 때 음역의 폭이 더 넓고, 부드러움보다는 당찬 음색을 자랑한다. 그리말디는 영화 〈파리넬리〉의 주인공인 카를로 브로스키Carlo Maria Michelangelo Nicola Broschi, 1705~1782와 함께 공연한 전설적인 카스트라토로 인정받는다.

🎧 음악 듣기

감상 팁

○ 알미레나가 부르는 아리아 '제발 나를 울게 내버려두오'는 자신을 사
랑한다면서 도와주지 않는 아르칸테를 향한 원망의 뉘앙스가 담긴 곡
입니다.

○ 기독교와 미신의 대립에서 결국 기독교가 승리한다는 다소 억지스러
운 스토리지만, 나폴리 버전의 DVD에서는 리날도가 록 가수 프레디
머큐리 분장을 하고 적과 대치한다는 독특한 즐거움을 선사합니다.

○ 나폴리 버전의 최초 레코딩에서는 알미레나가 부른 원곡을 3막 7장에
서 같은 멜로디로 리날도가 '내게 마음의 평화를 주고'lascia ch'io resti라
고 개사한 제목과 가사로 노래합니다.

추천 음반

헨델 오페라 <리날도>(1711년 영국 오리지널 버전)

레이블 DECCA(3CD)

노래 메조소프라노 체칠리아 바르톨리,
카운터테너 데이비스 다니엘스 외

연주 고대음악원 the academy of ancient music

지휘 크리스토퍼 호그우드

헨델-레오 오페라 <리날도>(1718년 나폴리 편곡 버전)

레이블 DYNAMIC(2DVD)

노래 메조소프라노 테레사 이에르볼리노,
소프라노 카르멜라 레미지오 외

연주 필하모니아 취리히 orchestra la scintilla

지휘 파비오 루이지

협주곡의 거장

12개의 협주곡집, Op.7 1717

안토니오 비발디 Antonio Vivaldi, 1678~1741

전 12곡(3악장) | 바로크 | 약 1시간 40분

비발디 하면 〈사계〉1725라는 바이올린 협주곡을 가장 먼저 떠올리기 마련이죠. 20세기 영국 음악학자인 미카엘 오언 탈보트 Michael Owen Talbot, 1943~의 말에 따르면, 비발디가 작곡한 협주곡의 수를 정확히 세기는 어렵다고 합니다. 협주곡 장르만 약 478곡인데, 이는 비발디가 작곡한 전체 곡의 60% 이상을 차지할 정도로 압도적입니다. 그중 악기 한 대만을 위한 솔로 협주곡이 약 329곡이며, 이 안에 바이올린 협주곡이 약 220곡입니다. 다시 말해 그의 작품에서 가장 비중 있게 다뤄지는 악기가 바이올린이라는 얘기지요. 그렇기에 우리가 잘 알고 있는 작품이 〈사계〉뿐이라는 것이 무척이나 안타깝게 느껴집니다.

비발디 협주곡의 최고 매력이라면 한 번만 들어도 쉽게 잊히

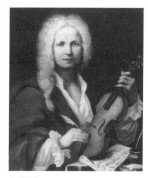

A. 비발디

지 않는 경쾌한 멜로디에 있을 것입니다. 이 같은 이유는 이론적으로 설명이 가능하지만, 음악을 전공한 사람이 아니라면 이해하기 조금 어렵습니다. 우회적으로 설명하자면, 비발디는 협주곡에서 솔로 음악과 앙상블 음악 간의 교차를 두드러지게 나타내고, 여기에서 흔히 주제라고 말하는 시작 선율의 임팩트를 강하게 반영하며 이를 적시적소에 자주 등장시키는 패턴을 사용합니다. 독주 악기와 앙상블 간의 대비 효과에서 다른 작곡가들의 협주곡보다 활기와 격렬함을 유독 두드러지게 표현하는 것도 한몫하고요. 〈사계〉에도 이러한 특징이 잘 반영되어 있습니다.

비발디의 〈12개의 협주곡집〉은 바이올린과 오보에 그리고 현악 앙상블을 위해 만든 협주곡이며, 특히 작곡가의 협주곡집 라인업 다섯 손가락 안에 들어가는 중요한 목록입니다. 전 12곡(Op.7-1~12) 중 2곡은 오보에 협주곡(Op.7-1, Op.7-7), 나머지 10곡은 바이올린 협주곡으로 짜여 있죠. 특히 재미있는 부분은 조성입니다. 바로크 협주곡은 일반적으로 3악장 중 1악장과 3악장에 똑같은 조성을 쓰고 2악장에 다른 조를 두어 대비시켰는데, 중간에 변화를 주었다가 다시 원래 조성으로 돌아가 감상자에게 안정감을 심어주기 위함이었죠. 그런데 이 협주곡집의 〈오보에 협주곡 B♭장조, Op.7-7/RV464〉는 1악장이 B♭장조이고, 뒤따르는 2, 3악장이 모두 g단조입니다. 비발디의 전곡을 통틀어봐도 매우 이례적인 작곡법이라 할 수 있습니다.

감상 팁

○ 기본적으로 1, 3악장은 같은 조성이고, 2악장은 다른 조성이라는 점을 염두에 두고 그 차이를 느껴보시기 바랍니다. 〈7번〉 오보에 협주곡의 특이점도 꼭 확인해보세요.

○ 같은 시기에 J. S. 바흐는 비발디의 작품에 한껏 매료되어 비발디의 〈바이올린 협주곡 G장조, Op.7-8/RV299〉를 〈쳄발로 협주곡 G장조, BWV973〉으로, 비발디의 〈바이올린 협주곡 D장조, Op.7-11/RV208a〉를 〈오르간 협주곡 C장조, BWV594〉로 편곡했습니다. 쳄발로와 바이올린 모두 현을 가진 악기지만 건반과 활을 사용한다는 데서 연주 방식에 차이가 있는데, 이를 비교하며 감상해 어떤 소리와 표현의 차이가 있는지 느껴보세요.

추천 음반

레이블 BRILLIANT CLASSICS (2CD)
연주 바이올리니스트 페데리코 굴리엘모,
오보이스트 피에르 루이지 파브레티
악단 앙상블 라르테 델라르코

첼로의 구약성서

6개의 무반주 첼로 모음곡, BWV1007~1012 c.1720
요한 제바스티안 바흐 Johann Sebastian Bach, 1685~1750

전곡 6악장 | 바로크 | 약 2시간 7분

'무반주 첼로 모음곡'은 한 대의 첼로로만 이루어진 춤곡을 의미합니다. 여기에서 '모음곡'suite은 여러 개의 춤곡을 한데 모아놓은 것을 말합니다. 바흐의 〈6개의 무반주 첼로 모음곡〉은 오늘날 '첼로의 구약성서'*라 불릴 만큼 음악 역사에서 전체 첼로 음악 가운데 가장 뛰어난 작품으로 평가받습니다.

17~18세기에는 첼로가 단순히 저음역 반주악기로 치부되어 크게 두드러지지 않았습니다. 그러다 바흐라는 작곡가를 만나 독주 음악으로서의 가치를 인정받으며 선율악기로 격상되었습니다. 그러니까 바흐 덕에 첼로의 무궁무진한 가능성을 발견하게 된 것이

＊ 　베토벤의 '5개의 첼로 소나타'를 '첼로의 신약성서'라고 부르고 있다.

죠. 그리고 이 작품은 현재에 이르기까지 첼로를 연주하는 이들이라면 필수로 다뤄야 할 레퍼토리가 되었습니다.

이 작품이 세상에 알려지는 데 중요한 역할을 한 인물은 바흐의 아내 안나 막달레나 바흐Anna Magdalena Bach, 1701~1760*입니다. 첫 번째 아내 마리아 바르바라 바흐Maria Barbara Bach, 1684~1720를 원인 모를 병으로 잃은 바흐는 17개월 후 막달레나와 재혼했습니다. 막달레나는 유능한 소프라노로 바흐와 살면서도 음악 활동을 계속 이어갔는데, 그녀가 유독 바흐의 음악을 좋아했기에 음악에 대한 관심사가 부부의 사랑과 행복에 크게 기여할 수 있었답니다. 바흐가 막달레나에게 많은 곡을 헌정했고, 자녀를 13명이나(하지만 이 가운데 7명이나 사망) 둘 정도면 말 다 했죠.

첼로 모음곡의 바흐 원본 자필 악보는 소실되어 존재하지 않지만, 막달레나가 카피스트로서 남편의 곡을 사보해 파생된 것들이 남아 있습니다. 그녀가 필사한 첼로 모음곡은 본래 바흐가 작곡한 '바이올린의 구약성서'이기도 한 〈무반주 바이올린 소나타와 파르

바흐와 막달레나 가족

* '런던 바흐'로 불리는 바흐의 막내아들 요한 크리스티안 바흐Johann Christian Bach, 1735~1782의 친어머니다. J. C. 바흐는 런던을 중심으로 활동하며 그곳에서 모차르트를 만나 그의 교향곡에 지대한 영향을 끼친 인물이다.

티타, BWV1001~1006)*(1720년 이전)과 함께 묶어놓았던 것인데, 막달레나가 바이올린 곡과 분리해서 필사해 지금의 독립적인 첼로 고유의 작품이 될 수 있었습니다.

19세기 초까지는 이 작품이 유럽에서 악보로 출판되었습니다. 그러나 사람들이 첼로 모음곡에 그리 관심을 가지지 않아 잊혔고, 1826년 독일의 작곡가 로베르트 슈만이 피아노 반주를 넣어 출판을 시도했지만 무산되었습니다. 그러다 스페인 출신 첼리스트 파블로 카살스Pablo Casals, 1876~1973에 의해 드디어 스포트라이트를 받게 되었습니다. 1889년 바르셀로나의 중고품 가게에서 19세기 독일 첼리스트인 프리드리히 그뤼츠마허Friedrich Wilhelm Ludwig Grützmacher, 1832~1903가 옮긴 바흐 첼로 모음곡의 카피본을 얻은 카살스는, 이를 더욱 면밀히 다듬고 분석해서 재생시켜 바흐의 위대한 업적을 널리 알리는 데 일조했습니다.

🎧 음악 듣기

P. 카살스

* 당대의 바이올린이 주선율 악기로서는 인정받고 있었으나 건반악기처럼 여러 음을 동시에 낼 수 없는 단순한 단선율 악기란 인식이 팽배했다. 하지만 바흐는 기교적인 어려움은 따르지만 충분히 여러 선율을 구사할 수 있는 악기라 여기고 3곡의 소나타와 3곡의 파르티타로 구성된 전 6곡의 대작을 완성시켜 바이올린을 위한 불후의 역작을 탄생시켰다. 이를 통해 바이올린의 기능과 연주 기법의 지대한 발전을 이룰 수 있었다.

감상 팁

○ 모음곡은 전통적으로 느리고-빠르고-느리고-빠른 대조적인 4악장의 구조를 갖추고 있습니다. 원칙은 그렇지만 바흐의 무반주 첼로 모음곡 6개는 모두 6악장 구성입니다. 춤곡 리듬을 가지지 않는 자유로운 악곡(프렐류드 등)이 앞에 삽입되거나, 당시 다른 유행의 춤곡(미뉴에트, 가보트, 부레 등)들이 간주곡처럼 중간에 끼어 있죠. 따지고 보면 파격적인 편성인 셈입니다.

○ 첼로의 '무반주 연주'라는 점에서 특별함을 선사합니다. 무반주 연주로 선율악기의 역할과 반주악기의 역할을 모두 충족시켜야 한다는 이유에서죠. 무엇보다 첼로 연주자에게 고난도 기술을 요구하는 어려운 곡이라는 점에서 더욱 그렇습니다.

○ 우리에게 익숙한 〈첼로 모음곡 1번〉의 1악장 '프렐류드'prelude*가 곡 전체에서 그나마 연주가 수월한 편이라고 하는데, 꼭 그렇지는 않습니다. 전곡의 첫 시작인 만큼 바흐가 신경을 많이 쓴 흔적을 엿볼 수 있습니다. 지속적으로 쉬지 않고 너울거리는 음형의 파동이 이어지면서 마무리되어야 하는데, 어찌 보면 불안정한 긴장을 효과적으로 표현해야 한다는 점에서 분명 부담스러운 악장일 것입니다.

추천 음반

레이블 NAXOS (2CD)
연주 첼리스트 파블로 카살스

* 전주곡은 모음곡의 도입을 목적으로 만든 것이지만, 현재는 독립적인 소곡을 의미하기도 한다.

천재 피아니스트의 사랑

6개의 영국 모음곡, BWV808 1725년 이전
요한 제바스티안 바흐 Johann Sebastian Bach, 1685~1750

6악장 | 바로크 | 약 2시간 16분

바흐의 작품 중 '3대 클라비어 춤곡집'이라 불리는 대곡들이 있습니다. 바로 〈영국 모음곡〉, 〈프랑스 모음곡〉, 〈파르티타〉입니다. 특히 모두 6곡으로 이루어진 〈영국 모음곡〉BWV806~811의 상징성은, 바흐가 이 곡을 계기로 클라비어klavier*를 위한 음악이나 클라비어를 활용한 작품에서 가장 폭발적이고 위력적인 기량을 드러내기 시작했다는 점입니다.

그런데 특이하게도 〈영국 모음곡〉이라는 제목은 바흐가 붙인 것이 아닐뿐더러 작곡 시기도 불분명합니다. '모음곡'suite은 여러 개의 춤곡을 한데 모아놓은 것을 말하는데, 이 말 자체가 18세기 후

* 피아노와 오르간 같은 건반악기를 총칭한다.

J. S. 바흐

반 고전 시대가 되어서야 일반적으로 통용되기 시작했다는 점을 고려하면 이 제목도 누가 붙였는지 정확히 알 수 없지요. 다만 바흐의 막내아들인 요한 크리스티안 바흐Johann Christian Bach, 1735~1782가 런던에서 활동하며 소유하고 있었던 아버지의 작품 필사본에 "영국인을 위해 만들었다"고 쓰여 있어 지금까지 제목의 신빙성이 유지되는 것이랍니다.

〈영국 모음곡〉 하면 빼놓을 수 없는 유명 피아니스트가 있습니다. 2020년 2월에 내한했던 크로아티아 출신 피아니스트 이보 포고렐리치Ivo Pogorelich, 1958~ 로, 바로크 건반 작품에 정통한 바흐 스페셜리스트 중 한 사람으로 통합니다. 지난 2005년 내한 이후 15년 만에 한국을 찾은 그가 첫 프로그램으로 선보인 곡이 바흐의 〈영국 모음곡 3번, BWV808〉이었습니다.

전체적으로 어두운 분위기가 짙은 작품이지만 〈영국 모음곡〉 중에서도 가장 인기 있는 곡이라 기대가 컸는데, 역시 포고렐리치의 충실한 음향이 돋보인 성공적인 무대였습니다. 아마도 〈영국 모음곡〉이 다른 클라비어 춤곡집보다 규모 면에서 제일 크고 장대했기에 관객들에게 효

I. 포고렐리치

과적으로 다가갔을 것입니다.

　포고렐리치는 선천적으로 탁월한 음악성을 가지고 태어나 천재로 인정받으며 어린 나이에 여러 유수의 국제 콩쿠르에서 우승을 차지했습니다. 그런데 제10회 쇼팽 국제 피아노 콩쿠르1980에서는 전혀 예상치 못한 일이 벌어졌습니다. 무난한 파이널 진입을 예상했지만 3차 예선에서 탈락해버린 것입니다. 이 때문에 당시 심사위원인 세기의 피아니스트 마르타 아르헤리치Martha Argerich, 1941~*가 포고렐리치의 본선 누락을 인정할 수 없다며 콩쿠르의 공정성에 문제를 제기했고, 이윽고 심사위원직을 사임해 일대 화제를 불러일으켰습니다. 이 일은 당시 우승자였던 베트남 출신의 당 타이 손(동양인 최초의 우승자)보다 더 큰 이목을 집중시켰습니다.

　포고렐리치의 화제성은 이뿐만이 아닙니다. 그는 무려 스물한 살이나 연상인 스승 알리자 케제랏제Aliza Kezheradze, 1937~1996°에게 청혼해 결혼에 골인했습니다. 용모가 수려해 여성 팬층이 두꺼웠던 그였기에 충격과 파장이 상당했죠. 천재 피아니스트와 스승의 사랑을 과감하게 표현한 드라마 〈밀회〉2014가 떠오르네요. 1996년 아내 알리자가 간암으로 세상을 떠나면서 포고렐리치의 활동에 잠시 제동이 걸리기도 했습니다. 지금도 포고렐리치는 이렇게 말합니다.

＊　아르헨티나 출신의 여성 피아니스트로 1965년 제7회 쇼팽 콩쿠르에서 우승을 차지한 거장이다.

○　포고렐리치가 청혼할 당시 알리자는 전남편과 이혼한 상태였다. 처음에는 제자의 프러포즈에 불같이 화를 내며 거부했지만, 강고한 포고렐리치의 신념에 점차 마음을 열었다. 한편 그녀는 제자의 쇼팽 콩쿠르 탈락에도 따뜻한 독려와 특급 칭찬을 아끼지 않았다.

"나는 내 아내 알리자보다 더 나은 피아니스트를 본 적이 없습니다. 그녀에 대한 책임감과 사랑은 내가 음악을 할 수 있게 한 원동력이었습니다."

음악 듣기

감상 팁

○ 가장 바흐다운 방식으로 작곡한 작품이라는 평가를 받는 곡입니다.
○ 바흐는 이탈리아 협주곡의 대명사인 비발디의 작품에 늘 매료되어 있었습니다. 〈영국 모음곡〉은 비발디의 기악 협주곡에서 영향을 받아 비발디 협주곡이 주는 묘한 긴장감과 상당히 닮아 있습니다.

추천 음반

레이블 DEUTCHE GRAMMOPHONE (1CD)
연주 피아니스트 이보 포고렐리치

기생충을 빛낸 음악

오페라 '로델린다', HWV19 1725

게오르크 프리드리히 헨델 Georg, Friedrich Händel, 1685~1759

3막 | 바로크 | 약 2시간 50분

아카데미 4관왕이라는 한국 영화사에 길이 남을 위업을 달성한 〈기생충〉. 전반적인 영화적 요소가 그렇지만 음악에서도 봉준호 감독은 탁월했습니다. 클래식 음악이 흐르는 장면에서는 정말이지 무릎을 칠 수밖에 없었습니다.

처음에는 클래식 음악이 세 번 삽입된 줄 알았는데 알고 보니 두 번이더군요. 첫 번째 음악은 기우(최우식)와 기정(박소담), 아버지 기택(송강호)이 가족 모두 동익(이선균)의 집에서 일하기 위해 모략을 꾸미는 부분에 등장하는데, 외제차 전시장에서 기우와 기택이 차의 기능을 살피는 장면에서 시작됩니다. 영화관에서 처음 이 음악을 들었을 때는 유명한 18세기 바로크 음악일 거라 생각했습니다. 그런데 정재일 음악감독이 바로크 스타일을 모방해 만든 가짜 바

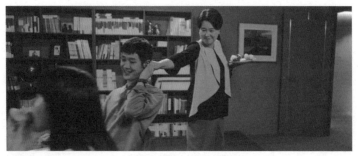

영화 <기생충>의 한 장면

로크였지요.

영화 중간쯤에서 진짜 클래식 음악이 나옵니다. 어머니 충숙(장혜진)마저 가정부로 동익의 집에 입성해 다혜, 다송의 과외를 하는 기우와 기정에게 예쁘게 과일을 깎아다 주는 장면을 기점으로, 꼬마 다송이가 기택과 기정에게서 비슷한 냄새가 난다고 하는 장면까지 흐르는 노래입니다.

바로 음악의 어머니 헨델의 3막 오페라 〈로델린다〉Rodelinda, 1725 입니다. 그중 2막 4장에 등장하는 왕비 로델린다의 소프라노 아리아 '내 사랑은 오직 아들을 위한 것!'spietati, io vi giurai, 용서받지 못할 자여, 나는 맹세했노라이죠. 이 부분은 로델린다가 왕이자 자신의 남편인 베르타리도를 몰아낸 그리모알도 공작이 자신까지 탐하려 하자 "내 사랑은 오직 아들을 위한 것"이라며, 남편과 아들을 위해 절개를 지키려는 내용입니다.

쌀쌀맞게 구는 기정에게와는 사뭇 다르게 아들 기우의 귀를 잡

90일 밤의 클래식

아당기는 충숙의 모정, 남편 기택이 몰래 충숙의 엉덩이를 꼬집는 금슬 좋은 부부의 은밀한 모습 등에 헨델의 아리아를 대치시킨 것은 정말 누구의 아이디어란 말입니까. 역시 '봉테일!'이라 할 만합니다.

마지막 음악은 영화의 절정에서 등장합니다. 지하실에서 은둔하던 가정부 문광(이정은)의 남편 근세(박명훈)가 칼부림을 벌이기 전이죠. 근세로부터 도망치려는 기우가 결국 돌에 맞아 기절하고 부엌에서 칼을 빼든 근세가 밖으로 향합니다. 이때 다송의 생일 가든 파티에서 첼로 반주로 한 여성이 노래를 부르죠. 이것도 헨델의 오페라 〈로델린다〉입니다. 로델린다의 3막 17장 아리아 '나의 사랑하는 이여'mio caro, caro bene로 오페라의 피날레에 위치하죠. 영화에서는 칼부림 전에 이 노래가 흐르지만, 오페라 속에서는 칼부림 후에 로

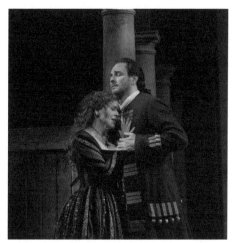

오페라 〈로델린다〉의 한 장면

델린다가 왕위를 되찾은 베르타리도와의 재회를 기뻐하며 부르는 노래입니다. 두 작품의 엔딩은 상이하나, 지속적으로 암시하는 기택 가족과 동익 가족의 대조적 구조를 음악을 통해 예술적인 미장센으로 바꾸어놓았다는 점에서 감탄을 금할 수 없었습니다.

음악 듣기

감상 팁

○ 베토벤 유일의 오페라 〈피델리오〉 역시 사랑하는 이와의 재회로 부부의 사랑을 보여주는 오페라입니다. 비슷한 내용의 헨델 〈로델린다〉와 비교해 감상해도 좋겠습니다.

○ 헨델 전문가들이 〈로델린다〉의 여주인공 로델린다를 가장 인상적인 인물로 꼽을 정도로 이 캐릭터의 연기와 노래는 진한 여운을 전달합니다.

추천 음반

레이블	DECCA(1DVD)
노래	소프라노 르네 플레밍, 카운터테너 안드레아스 숄 외
연주	메트로폴리탄 오페라 오케스트라
지휘	해리 비케트

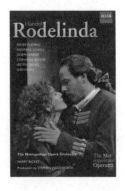

눈으로 보는 음악

2대의 무반주 바이올린을 위한 '걸리버 모음곡' D장조,
TWV40:108 1728년 이전

게오르크 필립 텔레만 Georg Philipp Telemann, 1681~1767

5악장 | 바로크 | 약 8분

바로크 시대에 탄생한 오페라는 고대 극음악을 재현하려는 노력에서 시작되었는데, 당시 오페라 연구에 사용된 이론 중 하나가 고대 그리스 철학자들이 연구한 언어기법인 수사학rhetoric이었습니다. 수사학은 말과 글을 아름답게 꾸며 언어를 통해 사람들에게 사상과 감정을 효과적으로 전달하기 위한 학문이죠.

바로크 음악에는 성악뿐만 아니라 기악음악에도 감정과 정서를 전달할 수 있는 수사적 음형들을 사용해 악기로 표현한 것들이 있습니다. 예를 들면 "올라가다"라는 말은 상승하는 음계, "내려가다"라는 말은 하강하는 음계로 사용하는 식으로요.

수사학적 표현들은 음악을 듣는 것만으로는 알 수 없기에 바로크 작곡가들은 악보를 통해 눈으로 파악할 수 있는 '시각음악'을 만

들었습니다. 시각음악의 대표적 예로는 먼저 바흐의 〈요한 수난곡, BWV245〉c.1724를 들 수 있습니다. 여기에 십자가에 관한 가사가 언급되는데, 악보를 보면 의도적으로 4개 정도의 음표를 섞어서 사용해 악보에 십자가 모양이 만들어지게 했습니다.

또 하나의 유명한 시각음악은 게오르크 필립 텔레만Georg Philipp Telemann, 1681~1767의 작품인 〈2대의 무반주 바이올린을 위한 걸리버

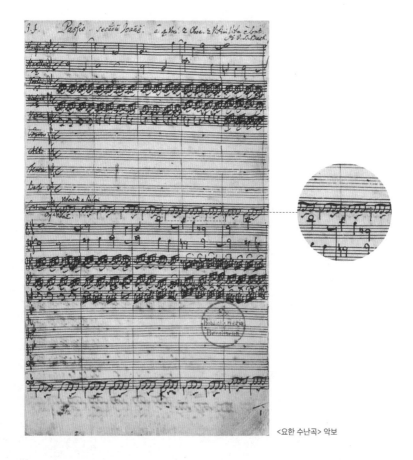

〈요한 수난곡〉 악보

90일 밤의 클래식

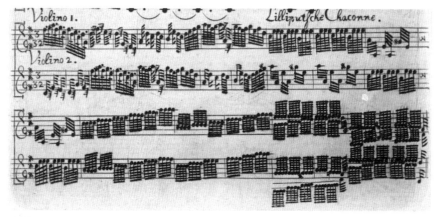

'난쟁이 나라 사람들을 위한 샤콘느' 악보

모음곡〉Gulliver suite for two violins입니다. 특히 1악장 서주Intrada. Spirituoso
이후에 나오는 2악장 '난쟁이 나라 사람들을 위한 샤콘느'Lilliputsche
Chaconne에서는 음표 100여 개를 빽빽이 나열해 악보 위를 뛰어다니
는 난쟁이들을 묘사했습니다.

텔레만의 작품은 예상대로 영국의 풍자 작가인 조너선 스위프
트의 소설《걸리버 여행기》를 모티브로 하고 있습니다. 이 소설은
동심을 자극하는 우화가 아닌 사회적 모순과 부조리한 현실을 암
시하는 내용입니다. 여기서 난쟁이들은 영국 근대정당의 시작인
토리당Tory과 휘그당Whig의 당파싸움을 풍자하기 위해 설정한 캐릭
터입니다.

🎧 음악 듣기

감상 팁

○ 시각음악의 핵심은 악보를 보면서 감상하는 것입니다.
○ 바흐의 〈요한 수난곡〉을 참고해 시각음악에 대한 또 다른 예를 경험해
보는 것도 좋습니다.

추천 음반

레이블 HARMONIA MUNDI(5CD)
연주 카메라타 쾰른

무시할 수 없는 악기

플라우티노를 위한 협주곡, RV443 c.1729

안토니오 비발디 Antonio Vivaldi, 1678~1741

3악장 | 바로크 | 약 11분

리코더recorder 한번 불어보지 않은 사람이 있을까요? 1980~1990년 대에 기본 리코더 가격이 1000원에서 2000원 정도 했던 것으로 기억하는데, 지금 생각해보면 당시 문방구에는 가격대별로 꽤 여러 종류의 리코더가 있었던 것 같습니다. 음악 시간에 리코더 실기시험에서 좋은 성적을 얻고 싶어 어떤 친구들은 기본보다 조금 더 고급스러운 2500원이나 3000원짜리 리코더를 구입하기도 했죠. 기분 탓인지는 몰라도 확실한 것은 2000원짜리보다 모양새가 좋았던 것으로 기억합니다. 얼마나 부러웠으면 조금 더 비싸다고 소리조차 아름답게 들렸을까요.

그런데 학교에 가져갈 일이 없으면 리코더는 금세 잊힙니다. 게다가 성인이 되면 존재감 없는 악기로 인식하고요. 하지만 17~18세

기 바로크 시대에는 이 별볼일없는 리코더가 없어서는 안 되는 아주 중요한 악기 중 하나였답니다. 용이한 휴대성과 자유로운 음역대를 소화할 수 있어 악기의 왕 바이올린과 동급으로 취급되는 주선율 악기였어요.

오케스트라에서 예쁨을 담당하는 악기 플루트flute는 다들 아시죠? 플루트의 전신이 바로 리코더(세로식)입니다. 과거에는 리코더를 이탈리아어로 '플라우토'flauto*라고 했습니다. 이것이 옆 방향의 가로식 피리로 바뀌면서 '플라우토 트라베르소'flauto traverso라 불렸는데, 트라베르소가 '횡'이라는 뜻이니 직역하면 '횡 리코더'인 거죠. 이때의 나무로 만든 트라베르소가 지금의 플루트입니다. 그래서 플루트가 금관악기가 아닌 목관악기로 분류되는 것입니다.

리코더는 대략 16세기 르네상스 시대부터 발전해 17세기 바로크 시대로 접어들며 매우 큰 활약을 보여준 악기입니다. 리코더의 음역은 다양하며, 악기의 종류도 영역별로 천차만별이죠. 특히 리코더 중에서 높은 음역의 소리를 내는 리코더를 이탈리아어로 '플라우티노'flautino라고 하는데, 이는 '소프라노 리코더' 혹은 '피콜로'piccolo°

플라우토 트라베르소

* '피리'라는 뜻이기도 하다.

° '작은 플루트'라 불리고 있다. 플루트족 가운데 가장 높은 음역을 구사하며, 날카로운 소리가 나 오케스트라에서 특별한 효과를 위해 자주 쓰인다.

를 지칭하는 용어입니다. 비발디의 협주곡 대부분이 바이올린을 위한 것이지만 리코더가 들어가는 협주곡도 상당히 많습니다. 그중 플라우티노를 위한 협주곡은 모두 3곡(RV443~445)입니다. 이는 소프라노 리코더와 피콜로 모두 연주가 가능하지요.

소프라노 리코더

피콜로

　비발디의 〈플라우티노를 위한 협주곡, RV443〉은 리코디스트들이 자주 연주하는 작품입니다. 실제 연주를 들어보면 과연 이게 리코더가 맞는지 의심이 들 정도로 화려한 기교와 속주로 반전을 경험하게 됩니다. 그리고 플라우티노 협주곡이라고 하여 반드시 높은 영역의 기명악기만 고집하는 것은 아닙니다. 현대적 상황에 맞게 일반 플루트로도 편곡돼 세련된 음색과 쭉 뻗어나가는 단단한 질감으로 호불호가 없는 만족감을 주기도 합니다.

음악 듣기

감상 팁

○ 비발디가 작곡한 리코더 작품들은 쉬운 곡이 하나도 없답니다. 스피드
가 빨라 호흡 조절이 쉽지 않죠.
○ 리코더를 독일어로 '블록플뢰테'blockflöte라고 하는데, 이는 부드러운
음질을 가지고 있는 세로식 리코더를 뜻합니다.

추천 음반

레이블 HARMONIA MUNDI(1CD)
연주 리코디스트 모리스 스테게
악단 바로크 앙상블 '이 바로키스티'
지휘 디에고 파솔리스

악몽 또는 길몽

바이올린 소나타 g단조 '악마의 트릴' c.1740
주세페 타르티니 Giuseppe Tartini, 1692~1770

4악장 | 바로크 | 약 15분

이탈리아에는 3명의 전설적인 바이올리니스트가 있습니다. 안토니오 비발디, 주세페 타르티니, 니콜로 파가니니입니다. 이들 중 늘 악마와 연루된 사람과 그렇지 않은 사람이 있습니다. 우선 악마와의 연관성이 없어 보이는 사람은 우리가 잘 아는 비발디일 것입니다. 비발디는 음악가이기 전에 사제였기 때문이죠. 그런 비발디도 붉은 머리카락 때문에 당시 악마를 추앙한다는 소문이 돌기도 했지만요.

나머지 두 사람, 타르티니와 파가니니는 늘 악마란 꼬리표를 달고 다녔습니다. 먼저 파가니니는 너무 강렬하지요. 평범한 인간은 할 수 없는 고난도 테크닉을 자유자재로 다룰 수 있었던 탓에 '악마의 바이올리니스트'라고 불렸습니다.

타르티니는 파가니니와는 다른 이유로 악마와 연관성을 가진 인물입니다. 바이올리니스트이자 작곡가인 타르티니는 연주 실력은 물론 작곡에도 탁월한 입지를 다진 음악가였습니다. 그는 수십억짜리 바이올린으로 국내 언론에도 종종 보도된 안토니오 스트라디바리Antonio Stradivari, c.1644~1737* 바이올린(1715년산)의 첫 번째 주인으로 기록되어 있는 인물이기도 합니다. 그의 작품 대다수는 바이올린 협주곡과 바이올린 소나타로 이루어져 있는데, 그 가운데 오늘날까지도 여전히 높은 인기를 구가하고 있는 작품은 단연 소나타 '악마의 트릴°'Devil's Trill Sonata입니다. 바로크 시대의 바이올린 작품치고는 까다로운 기술들로 구성되어 있어 현대 기준에서도 연주하기 쉽지 않은 곡이죠.

스트라디바리의 바이올린

'악마의 트릴'이라는 부제는 타르티니가 꾸었던 꿈에서 비롯되었습니다. 이는 타르티니와 각별한 사이였던 프랑스의 천문학자 제롬 랄랑드Jérôme Lalande, 1732~1807에 의해 처음 전해졌는데, 타르티니는 1713년 어느 날

* 이탈리아 크레모나 출신의 현악기 장인으로 라틴어인 '스트라디바리우스'라고도 불린다. 그가 생전에 만든 바이올린은 대략 1100대로 알려져 있으나 현재까지 진품으로 확인된 악기는 60대 정도뿐이다.

° 장식음 혹은 꾸밈음. 본음과 바로 위 음을 연속적으로 빠르게 교차시키는 주법이다.

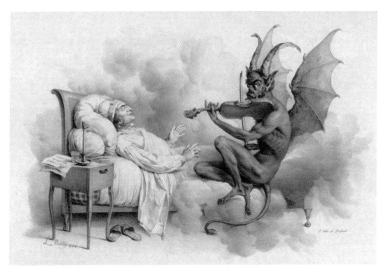

루이 부알리, <타르티니의 꿈>, 1824

밤 꿈에서 악마와 계약을 했다고 합니다. 계약 내용은 이렇습니다.

타르티니의 꿈에 나타난 악마는 타르티니를 섬기는 대신 자신의 음악 스승이 되어달라고 요구합니다. 그러자 타르티니는 악마에게 바이올린을 건네주며 그의 연주를 테스트하죠. 그런데 타르티니는 악마의 연주를 듣고 큰 충격을 받습니다. 이제껏 자신이 상상하지 못했던 강렬하고도 환상적인 음악이었기 때문입니다. 악마의 매혹적인 연주에 숨이 막힐 것 같았던 타르티니는 꿈에서 깬 뒤악마의 음악을 재현하려고 했습니다. 그렇게 완성한 소나타를 두고 타르티니는 자신의 음악이 최고라 자부했지만, 꿈에서 들은 악마의 음악과 비교했을 때는 그 감동의 차이가 너무 커 음악을 그만두려고까지 했다고 합니다.

일각에서는 타르티니가 자신의 성공을 위해 꾸며낸 이야기라
고 조롱하는가 하면, 또 다른 한편에서는 초자연적인 음악이라고
칭송하기도 합니다. 후기가 어떻든 간에 그가 남긴 이 작품은 바로
크 음악의 진면모를 잘 보여주는 최고의 바이올린 소나타 중 하나
임에는 분명합니다.

음악 듣기

감상 팁

○ 낭만주의 시대 파가니니 작품에서 볼 법한 난해한 기교들까지는 아니
 지만 꽤 높은 난이도를 요구하는 작품입니다. 왼손 운지 주법의 시각
 적 효과와 점점 격렬해지는 트릴 사운드에 주목하면서 들어보면 좋습
 니다.

추천 음반

레이블	EMI(1CD)
연주	바이올리니스트 다비드 오이스트라흐, 피아니스트 블라디미르 얌폴스키

바흐가 만든 ASMR

골드베르크 변주곡, BWV988 c.1742
요한 제바스티안 바흐 Johann Sebastian Bach, 1685~1750

단일악장＊ ｜ 바로크 ｜ 약 1시간 18분

바흐의 작품은 늘 무겁고 엄중할 것만 같습니다. 졸리고 지루하
다는 사람들도 있지요. 그럼 이 곡은 어떨까요? 바흐는 의도적으로
수면용 음악을 만든 적이 있습니다. 1742년경 바흐는 〈클라비어°
연습곡집〉 네 번째 시리즈를 출판하는데, 여기에 〈2단 건반의 쳄발
로＊를 위한 아리아와 여러 변주〉라는 제목의 작품이 포함되어 있
습니다. 이 곡이 지금 소개하는 〈골드베르크 변주곡〉Goldberg variations
으로 명칭이 바뀌었는데, 사실 바흐는 여기에 전혀 개입한 적이 없
습니다. 어떤 배경이 숨겨져 있을까요?

＊　아리아-30변주-아리아

°　klavier. 건반이 있는 모든 현악기를 통칭.

◆　cembalo. 건반이 달린 발현악기. 영어식 표현으로는 '하프시코드'harpsichord.

'골드베르크'라는 명칭은 바로크 건반 연주자이자 작곡가인 요한 고트리브 골드베르크Johann Gottlieb Goldberg, 1727~1756를 지칭합니다. 그는 바흐는 물론 그의 장남인 빌헬름 프레데만 바흐Wilhelm Friedemann Bach, 1710~1784에게 사사받은 영재 쳄발리스트였습니다. 당시 14살의 골드베르크는 드레스덴 주재 러시아 대사를 지내던 헤르만 카를 폰 카이저링크 백작Hermann Karl von Keyserlingk, 1696~1764에게 채용돼 그와 동행하며 백작의 전속 연주자로 일했죠. 그러던 1741년경 백작은 업무차 라이프치히에 머물게 됩니다. 이때 백작은 한 가지 어려움을 겪는데, 바로 불면증이었습니다. 백작은 친분이 두터웠던 바흐에게 자신의 고충을 해소할 수 있는 음악을 부탁하고, 바흐의 곡을 잘 이해해서 연주할 수 있도록 골드베르크에게 바흐의 가르침을 받게 합니다.

바흐는 1733년 작센 드레스덴 궁정에 취직할 수 있도록 도움을 준 백작의 요청을 거절할 수 없어 빠르게 이 건반 곡을 완성합니다.

H. K. v. 카이저링크

J. G. 골드베르크

90일 밤의 클래식

그것을 골드베르크가 연주했죠. 백작의 불면증은 치료가 되었을까요? 그의 잠자리가 편했는지에 대한 음악적 효과는 전혀 알려진 바 없습니다. 사실 〈골드베르크 변주곡〉의 큰 논쟁거리는 골드베르크란 명칭의 논란보다 바흐가 이 곡을 백작에게 써주고 그에 합당한 대금을 받았느냐는 것입니다.

위 이야기는 바흐의 전기 작가이자 음악이론가였던 요한 니콜라우스 포르켈Johann Nikolaus Forkel, 1749~1818에 의해 전해졌습니다. 그의 말에 따르면, 바흐는 백작에게 100~120루이도르louis-d'or*를 채운 황금 포도주 잔을 받았지만 일부에 대해서는 정당한 대가를 받지 못했다고 합니다. 이에 대해 근거가 명확하지 않다며 의구심을 제기하는 음악학자들도 있고, 이 모든 이야기가 거짓이라는 주장도 있습니다. 시작 주제인 '아리아'aria를 바흐가 작곡하지 않았다는 반론도 있었죠. 하지만 이 부분은 학술적 근거에 따라 모두 바흐의 작품이라는 음악학자 다수의 연구가 지지를 보내고 있습니다.

확실한 건 바흐의 이 곡은 분명 골드베르크와 연관이 있다는 것입니다. 백작의 불면증도 결국 치료되었을 것이라고 봅니다. 의학적으로 심각한 질환이 아닌 경우 불면증은 곧 호전되니까요. 단일 악장임에도 서른 번의 변주 때문에 그리 지루하지는 않지만, 무려 1시간이 훌쩍 넘는 긴 시간 동안 깜찍하거나(쳄발로) 조곤조곤하게 (피아노) 연주되니 수면용 음악이라는 말이 결코 지나치지는 않다는 생각이 드네요.

＊　대혁명 때까지 통용된 프랑스의 금화. 지금 가치의 한화로 약 260~300만 원.

감상 팁

○ 바흐 시대에 쓰인 쳄발로와 현대 피아노의 사운드를 비교하며 감상해
 보세요. 분명 어느 쪽이든 좋아하는 취향이 생길 것입니다.
○ 첫 주제 파트와 서른 번의 변주가 끝난 후 다시 첫 주제 파트로 돌아와
 곡을 마치는 수미상응의 구조입니다. 바흐가 치밀한 수학적 계산법으
 로 만든 작품인 만큼 단순히 수면용 음악 정도로 치부하면 안 되겠죠.
○ 곡의 특징 중 제16변주를 기준으로 전반과 후반으로 나뉜다는 점, 특
 히 조성에서 거의 G장조의 기본 조를 유지하지만 제15, 21, 25변주가
 g단조의 조성으로 바뀌는 점에 주목해보면 좋을 거 같네요. 그 전에 잠
 들면 곤란합니다.

추천 음반

레이블 OPUS111(1CD)
연주 쳄발리스트 피에르 앙타이

레이블 SONY(1CD)
연주 피아니스트 이고르 레빗

자장가의 비밀

성악곡 '잘 자라! 내 어린 왕자' _{작곡 연도 미상}

<u>작곡</u> 요한 프리드리히 안톤 플라이쉬만
Johann Friedrich Anton Fleischmann, 1766~1798

<u>작사</u> 프리드리히 빌헬름 고터
Friedrich Wilhelm Gotter, 1746~1797

단일악장 | 고전 | 약 2분 30초

"잘 자라 우리 아가. 앞뜰과 뒷동산에 새들도 아가 양도 다들 자는데."

가사 한 줄만으로 어떤 곡인지 알겠죠? 전 세계의 많은 사람이 여전히 이 곡을 모차르트의 〈자장가, K350〉_{wiegenlied}이라고 알고 있지만, 이 곡의 진짜 주인은 모차르트가 아닙니다. 모차르트의 음악을 정리해 넘버링한(K/KV) 19세기 오스트리아의 음악학자 루트비히 폰 쾨헬 Ludwig von Köchel, 1800~1877의 실수로 빚어진 일이지요.

20세기 초 독일의 음악학자 막스 프리들렌더 Max Friedlaender, 1852~1934*는 함부르크 대학 도서관에서 모차르트의 〈자장가〉와 똑

* 베이스 가수이기도 한 그는 베토벤, 슈베르트, 수만, 멘델스존 등의 가곡들을 편찬한 인물로 잘 알려져 있다. 특히 슈베르트의 알려지지 않은 가곡들을 발견한 것으로도 유명하다.

L. v. 쾨헬

같은 음악을 발견합니다. 그런데 이 악보는 모차르트가 아닌 아마추어 작곡가 베르나르드 플리스Bernhard Flies, 1770~?의 것으로 되어 있고, 악보의 발행 연도도 1796년이었습니다. 그러니까 모차르트 1756~1791 사망 5년 뒤였죠. 게다가 악보에는 〈고터의 자장가, 플리스 작〉이라는 제목이 붙어 있었고, 가사의 시작은 "잘 자라, 내 어린 왕자, 잘 자거라"Schlafe, mein Prinzchen, schlaf ein였습니다.

'고터'는 독일의 고전 시인이자 극작가인 프리드리히 빌헬름 고터를 말합니다. 이 곡의 작곡 시기는 불분명하지만, 적어도 모차르트 살아생전에 플리스가 고터의 희곡 〈에스더〉Esther를 가져다 자신의 곡에 삽입했을 것으로 추정하고 있습니다. 학자들은 모차르트가 독일 민요의 선율을 가져다 〈자장가〉를 작곡한 것이 아니라는 확신을 갖고 다시 연구에 착수했습니다. 이 때문에 쾨헬의 연구 업적은 도마 위에 올랐고, 그의 공적을 역추적하기에 이르렀죠.

초반의 연구 결과는 매우 놀라웠습니다. 쾨헬이 모차르트의 작품을 정리하다, 모차르트가 자신의 작품 연구를 위해 플리스의 곡을 직접 필사해놓은 것을 모차르트의 곡으로 오인하고

F. W. 고터

넘버(Köchel-Verzeichnis, 쾨헬 목록)를 잘못 부여해(K350) 일어난 실수였다는 거였죠.

그러나 21세기 들어 작품 출처에 대한 몇몇 의혹이 풀리면서 플리스 역시 실제 작곡가가 아닌 것으로 밝혀졌습니다. 진짜 주인 공은 18세기 독일 바로크 작곡가인 요한 프리드리히 안톤 플라이쉬만이었습니다. 그러니까 작곡은 플라이쉬만이 먼저 했고, 이후 플리스가 플라이쉬만의 멜로디에 고터의 희곡을 붙였으며, 모차르트가 플리스의 〈고터의 자장가〉를 필사했고, 마지막에 쾨헬이 넘버링한 것이라고 정리할 수 있겠네요.

쾨헬의 잘못된 공표로 현재까지도 많은 사람이 이 〈자장가〉를 모차르트의 곡으로 알고 있습니다. 오래도록 모차르트의 작품으로 여겨왔던 터라 갑자기 쾨헬 넘버를 박탈하고 모차르트의 곡이 아니라고 하기에는 많이 늦지 않았나 싶습니다. 그래서 아직도 이 곡은 그냥 모차르트의 〈자장가, K350〉이라는 제목으로 악보와 음반이 나오고 있답니다.

🎧 음악 듣기

감상 팁

○ 6/8박자의 느린 노래입니다. 고터의 원문 희곡 가사는 모두 3절입니다. 우리나라에서는 한국 정서에 맞게 개사해 2절로 노래합니다.

뒤돌아보지 말라고

오페라 '오르페오와 에우리디체' 1762
크리스토프 빌리발트 글루크 Christoph Willibald Gluck, 1714~1787

3막 | 고전 | 약 1시간 15분

사랑하는 연인을 잃었는데 그 사람을 다시 살릴 기회가 있다면 여러분은 어떻게 하실 건가요? 현실에서는 당연히 불가능하지만 그리스 신화에서는 충분히 가능한 일이죠. 아폴로Apollo*와 무사Mousa° 칼리오페Calliope◆ 사이에서 태어난 시인이자 음악가인 오르페오Orfeo 이야기입니다.

오르페오와 그의 아내인 숲의 요정 에우리디체Eurydice의 에피소드는 신화를 통틀어 가장 매혹적입니다. 부부의 연을 맺은 지 얼마

* 태양과 음악의 신.

° 예술과 학문의 여신. 영어명은 '뮤즈'Muse이고, 그리스어로는 '무사'Mousa이다. 뮤즈는 보통 9명 구성이라 '무사'의 복수형인 '무사이'Mousai로 표기한다.

◆ 무사이의 우두머리이자 서사시를 관장하는 여신.

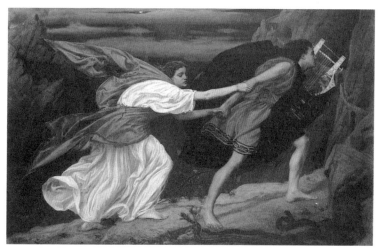

에드워드 존 포인터, <오르페오와 에우리디체>, 1862

되지 않아 두 사람에게 비극이 찾아옵니다. 양봉과 낙농의 신이 된 인간 아리스타이오스Aristaeus 때문이었죠.

　어느 날 아리스타이오스는 강가에서 아름다운 여인을 발견하고 쫓아갑니다. 그 절세미인은 다름 아닌 에우리디체. 그녀는 아리스타이오스를 피해 달아나다 저승의 안내자인 독사에게 발뒤꿈치를 물려 죽고 맙니다. 오르페오는 아내의 죽음으로 절망에 빠집니다.

　그리고 여기서부터 본격적인 오페라가 시작되죠. 극의 1막은 슬픔이 가득한 에우리디체의 장례식 장면을 비춥니다. 글루크의 오페라에서는 본래 신화의 불행한 결말을 각색해 전개시킵니다. 신화에서는 오르페오가 대지의 여신 케레스Ceres*의 도움을 받아 지하세계

＊　로마신화에서는 '케레스', 그리스 신화에서는 '데메테르'demeter라고 부른다.

로 내려가 에우리디체를 데려오지만, 오페라에서는 사랑의 신 아모르Amor의 조언을 얻게 되죠.

무엇보다 가장 흥미로운 부분은 에우리디체의 두 번째 죽음입니다. 신화에서는 오르페오가 아주 잘 따라오던 에우리디체를 재차 확인하던 중 빚어진 불상사로 벌어지지요. 그러나 오페라에서는 묵묵히 이승으로 올라가던 오르페오의 무심한 태도에 언짢아진 에우리디체를 오르페오가 돌아보면서 죽음에 이르는 상황을 인용했습니다.

원래대로라면 에우리디체는 다시 살 수 없습니다. 하지만 글루크의 오페라 〈오르페오와 에우리디체〉에서는 두 번의 부활 기회가 주어지죠. 작곡가는 고쳐 쓰는 것을 원치 않았으나 당대 신성로마 제국의 황제인 프란츠 1세의 경사를 위해 어쩔 수 없이 수정한 것입니다. 그렇지만 지금의 우리 입장에서 더블 찬스를 포함하는 그리스 신화의 응용 버전이 많다는 것을 감안해본다면 그리 이상할 일도 아닌 것 같네요. 오페라의 마무리는 또다시 아내를 잃어 비통해진 오르페오의 노래로 이어집니다. 이때 부르는 3막의 명곡, 오르페오의 아리아 '에우리디체 없이 어떻게 살까'che faro senza Euridice는 절절하기 그지없죠. 이야기는 아모르가 재등장해 에우리디체를 살려내며 해피엔딩으로 막을 내립니다.

오스트리아 궁정 악장인 살리에리Antonio Salieri, 1750~1825의 스승이자 초기

C. W. 글루크

독일 고전 오페라의 대가인 글루크의 오페라는 소박하면서도 기품이 있습니다. 그의 극은 지나친 음악적 기교를 극도로 꺼립니다. 현실적이고 자연스러운 오페라를 위해 불필요한 장식으로 음악이 방해받지 않게 했습니다. 특색을 지워 음악과 극을 보다 밀접하게 이어 붙였고, 그것은 지금의 오페라를 있게 한 근대 오페라의 시발점이 되었죠.

🎧 음악 듣기

감상 팁

○ 당대 오르페오의 역할은 카스트라토castrato가 맡았지만, 현재는 여성 메조소프라노나 남성 카운터테너가 대신하고 있답니다.
○ 3막의 시작은 에우리디체가 저승을 빠져나가며 자신을 바라보지 않는 남편 오르페오를 오해하는 부분입니다. 오르페오가 상황을 설명해보지만 에우리디체는 이를 받아들이려 하지 않죠. 이를 표현한 부부의 이중창 '당신의 아내를 즐겁게!'vieni, appaga il tuo consorte를 통해 두 사람의 심리적 긴장감이 튀지 않으면서 사실적으로 묘사됩니다.

추천 음반

레이블 ARTHAUS MUSIK(1DVD)
노래 카운터테너 베준, 메타소프라노 에바 리바우,
 소프라노 에굴라 뮈흘만 외
연주 콜레기움 1704
지휘 바츨라프 룩스

환희의 송가

환희의 송가, K53 1768

볼프강 아마데우스 모차르트 Wolfgang Amadeus Mozart, 1756~1791

단일악장 | 고전 | 약 3분 30초

제목을 보고 베토벤의 〈교향곡 9번〉 '합창'1824의 마지막 4악장 '환희의 송가'an die freude를 떠올렸나요? 모차르트의 작품 중에도 〈환희의 송가〉an die freude가 있습니다. 두 작품의 큰 차이점은 장르입니다. 베토벤의 '환희의 송가'는 기악음악인 '교향곡'이고, 모차르트의 것은 성악음악인 '가곡'lied, 독일 가곡이지요. 특히 베토벤의 교향곡 '합창'은 전형적인 오케스트라 곡이라는 고정관념을 깨고 마지막 악장에 성악을 넣어 만든 혁신적인 작품입니다.

반면 공통점도 있습니다. 두 음악 모두 인성이 포함되어 있다는 점입니다. 하지만 여기에는 우리가 잘 모르는 사실이 숨겨져 있습니다. 그것은 가사가 지닌 의미입니다.

모차르트의 가곡 〈환희의 송가〉

기쁨! 당신의 머리맡에 놓인 꽃 같은 현자들의 여왕이여. 그대를 금으로 된 칠현금으로 찬양하나이다. 침묵, 악의 음흉함이 헐떡일 때, 나를 그대의 왕좌 앞에 들게 하소서.

베토벤의 〈교향곡 9번〉 4악장 '환희의 송가'

백만인이여, 서로 껴안으라! 온 세상에 보내는 입맞춤 받으라! 형제여! 별 반짝이는 저 높은 곳에 사랑스런 아버지 꼭 살아계시니.
백만의 사람들아, 너희 무릎 꿇었는가?

종교적인 느낌이 들 뿐 딱히 특별한 의미는 없어 보일 수도 있습니다. 하지만 가사의 내용은 우리가 생각하는 기독신앙의 찬양과는 거리가 멉니다. 이는 '프리메이슨'freemason 사상을 도입한 것으로, 프리메이슨은 프로이센의 프리드리히 대왕부터 미국의 초대 대통령인 워싱턴과 독립선언문 기초자인 프랭클린에 이르기까지 역사적 유명인들이 속했던 비밀 결사 단체입니다.

이들의 공식 활동은 18세기 초 영국에서 시작되었지만 그 기원은 중세로 거슬러 올라갈 정도로 오랜 시간 유지되어 왔죠. 초기의 프리메이슨은 세계주의와 인도주의적 우애를 목적으로 지식인과 일부 기독교인들이 주축이 되어 계몽주의 사조를 추구하며 도덕과 박애를 강조했습니다. 그러나 점차 기독교에 반하는 종교적 이단성을 추구해 로마 교황 클레

프리메이슨의 상징

멘스 12세Papa Clemente XII, 1730~1740가 공식 파문 교서를 내려 속박됩니다. 로마는 물론 오스트리아 신성로마제국 영내에서도요.

그럼에도 불구하고 이 파문 교서는 가톨릭 이외의 나라들에는 큰 파급력을 끼치지 못했습니다. 영국과 프랑스를 포함한 개신교 지역의 나라들에서 국왕부터가 직접 프리메이슨에 입회할 정도로 막강한 대세였으니까요. 음악계도 예외는 아니었습니다. 프리메이슨에 가장 깊게 관여한 모차르트가 대표적인 인물입니다. 모차르트는 열한 살 때부터 프리메이슨을 알았고 이 단체 활동에 적극적이었습니다. 그리고 스물네 살에 프리메이슨 회원으로 정식 가입하죠. 베토벤도 프리메이슨에 상당한 관심을 가지고 있었습니다. 하지만 베토벤이 프리메이슨에 입회했다는 명확한 증거는 없습니다. 베토벤의 합창 교향곡 4악장 '환희의 송가' 가사는 프리메이슨 회원이었던 독일의 고전 시인 프리드리히 실러Friedrich Schiller, 1759~1805의 〈환희의 송가〉1785* 원시를 상당 부분 개작해 반영한 것입니다. 또한 모차르트의 가곡 〈환희의 송가〉°는 독일의 고전 시인 요한 페터 우츠Johann Peter Uz, 1720~1796

클레멘스 12세

* 송가ode는 공덕을 기리는 노래 형식의 시로 단결의 이상과 모든 인류애를 찬양하는 내용을 담고 있다. 본래 제목은 〈자유찬가〉ode an die freiheit였는데 〈환희의 송가〉로 수정되었다.

의 시 〈환희의 송가〉를 통해 프리메이슨의 이데올로기를 전달하고
있습니다.

음악 듣기

감상 팁

o 두 음악의 전체 가사를 음미하며 감상하다 보면 앞의 내용에 대해 좀
 더 이해할 수 있습니다.
o 같은 고전 시대를 살았던 모차르트와 베토벤이 추구한 이념의 공통분
 모, 피아노 반주의 가곡과 오케스트라와 조화를 이룬 성악합창이라는
 상반된 분위기를 통해 두 사람의 음악성을 비교해보는 것도 좋습니다.

추천 음반

레이블 HYPERION(1CD)
노래 소프라노 조안 로저스

o 모차르트는 열한 살 때 비엔나에 머물던 중 천연두가 창궐해 보헤미아(지금의 체코 올로모우츠)
 로 떠났지만 안타깝게도 결국 천연두에 걸렸다. 이때 의사 볼프 박사를 만나 병을 치료했고,
 그 인연으로 볼프 박사를 위해 만든 작품이다.

질풍노도의 교향곡

교향곡 44번 e단조, Hob.I : 44 '슬픔' 1772년 이전
프란츠 요제프 하이든 Franz Joseph Haydn, 1732~1809

4악장 | 고전 | 약 24분

독일어로 '슈투름 운트 드랑' sturm und drang이라는 말이 있습니다. 1765~1785년경 독일에서 일어난 문학운동을 지칭하는 용어로, 우리말로 '질풍노도의 운동'이라고 하지요. 이성과 합리적인 계몽사상을 버리고 자연, 감정, 개인주의를 지향하는 것을 말합니다. 덧붙이자면 구조적 틀에 갇힌 고전적 관습에서 벗어나 과감한 감정과 개성을 추구하기 위한 19세기 낭만주의로 향하는 과도기를 일컫는 말이죠. 여기에는 문학가인 괴테 Johann Wolfgang von Goethe, 1749~1832와 실러 Friedrich Schiller, 1759~1805 등이 속했고, 음악 분야에서는 독일 악극의 거장 바그너 Richard Wagner, 1813~1883가 대표적으로 이 운동의 영향을 받아 낭만주의를 이끌어나갔습니다.

1766년부터 1773년까지 하이든의 창작 시기를 '슈투름 운트

슈투름 운트 드랑 운동

드랑' 영역에 포함시키고, 이때의 하이든을 천재적 창작과 이상적 목표를 실현시킨 음악가라고 말합니다. 하지만 하이든을 직접적으로 '질풍노도의 음악가'라고 부르지는 않습니다. 문학에 빗댄 것이긴 하나 하이든은 이 운동과 전혀 연관이 없기 때문이죠. 그렇지만 분명한 것은 이 시기의 하이든 교향곡들은 상당한 변화를 겪었다는 사실입니다.

하이든의 교향곡 장르는 학자들의 연구에 따라 108곡*으로 집계됩니다. 하이든의 곡 대부분은 장조입니다. 하이든뿐만 아니라 고전의 일반적인 조성은 장조가 애용되었습니다. 그런데 하이든의 전체 교향곡 중 단조로 쓰인 곡이 무려 11곡 정도이며, 이 가운데 6곡을 질풍노도의 시기에 작곡했습니다. 당찬 장조의 곡을 선호했던

F. J. 하이든

비엔나 사람들의 취향을 고려해본다면 하이든의 단조 사용은 다소 이례적이죠. 당시에는 단조가 특별한 표현 방식으로 인식되었고, 종교적 엄숙함과 감정의 극대화를 추구하기 위해 제한적으로 사용할 정도였으니까요. 하이든의 교향곡 작곡법에 급작스러운 변화도 겹쳤습니다. 그래서 단조인 〈44번〉 교향곡의 부제가 '슬픔'trauer이 되었을까요?

여기에는 특별한 에피소드가 있습니다. 1766년 하이든이 음악적 후원을 받고 있던 헝가리의 에스테르하지° 가문 악장인 베르너 Gregor Joseph Werner, 1693~1766의 사망이 발단이었죠. 당시 부악장이었던 하이든이 악장으로 승진해 에스테르하지가※의 종교음악을 새롭게 맡았습니다. 이전까지는 베르너가 종교음악 작곡을 담당했는데 세속음악을 담당했던 하이든이 이를 모두 떠안게 된 것입니다. 그러나 바로크 시대의 종교음악 전통을 이어왔던 베르너의 음악을 계승한 하이든은 오히려 이때부터 교회음악을 새로운 교향곡 창작의

※　1904년 루마니아 음악학자인 만디체프스키Eusebius Mandyczewski, 1857~1929가 하이든의 교향곡을 104곡으로 배열했으나 이후 초기 교향곡들의 연대측정이 부정확하다는 사실이 드러났다. 이를 호보켄이 추가로 발견한 2곡과 함께 만디체프스키의 것을 수정, 통합시켜 자신의 하이든 작품 목록(호보켄 넘버 Ⅰ)에 108개의 교향곡으로 정리했다. 호보켄이 발견한 2곡의 교향곡은 〈교향곡 A〉c.1757~1760와 〈교향곡 B〉c.1757~1760로 쓰이며 종종 107번과 108번으로 불리기도 한다. 그래서 하이든 교향곡을 106곡 혹은 108곡으로 산정한다.

○　니콜라우스 요제프 에스테르하지는 헝가리 명문가의 귀족으로 오스트리아의 원수를 지냈으며, 30년간 하이든의 음악을 후원했다.

90일 밤의 클래식

발판으로 삼았습니다. 그래서 〈44번〉 교향곡은 하이든의 강한 감정 표출과 의욕적 실험을 통해 탄생한 극적인 단조 교향곡이 되었죠.

'슬픔'이라는 부제는 1809년 9월 베를린에서 치러진 하이든 추모제에서 느리게 연주되는 3악장을 사용하면서 붙여진 애칭입니다. 이 악장에서 나타나는 강약의 대비는 미묘한 감정 변화를 드러내며 '슈투름 운트 드랑'의 특색을 잘 반영하고 있습니다. 또한 '슬픔'이라는 느낌을 부각시키는 서글픔이 그득하죠.

🎧 음악 듣기

감상 팁

○ '슬픔'을 잘 표현한 악장은 3악장입니다. 약음기(악기의 소리를 여리고 부드럽게 바꾸는 장치)를 단 바이올린의 애처로운 선율이 주도적으로 진행하며 차차 단계적으로 풍미와 멋을 살립니다. 특히나 현악기의 이동을 돕기 위해 뿜어져 나오는 호른과 오보에의 소리는 전체적 흐름의 질감을 살리는 데 효과적인 역할을 합니다.

추천 음반

레이블	NAXOS(1CD)
연주	카펠라 이스트로폴리타나
지휘	배리 워즈워드

휴가 보내주세요

교향곡 45번, Hob.I:45 '고별' 1772
프란츠 요제프 하이든 Franz Joseph Haydn, 1732~1809

4악장 | 고전 | 약 27분

비엔나 고전(하이든, 모차르트, 베토벤)의 맏형인 하이든은 특유의 유머 감각과 재치를 음악에 반영한 것으로도 잘 알려져 있습니다. 그 때문인지 100곡이 넘는 그의 교향곡 중에는 재미있는 별명을 가진 곡이 많습니다. 이번에 소개할 〈45번〉 '고별 교향곡' farewell symphony도 그중 하나입니다. 작품의 배경에는 하이든다운 익살스러운 에피소드가 있습니다. '고별'이라는 단어에서 흔히 떠오르는 애상의 정서와는 거리가 먼 이야기입니다.

하이든을 고용한 에스테르하지가※의 니콜라우스 후작 Eszterházy Miklós, 1714~1790은 1766년에 프랑스 베르사유궁을 모방해 성을 건축했습니다. 여름이면 아이젠슈타트(현재 오스트리아 부르겐란트주에 있는 작은 도시)의 본궁을 두고 헝가리 시골 지역에 있는 이 별궁에서 지

니콜라우스 후작

냈죠. 그곳은 호수가 펼쳐진 아름다운 명소였습니다. 그런데 이 기간 동안 하이든과 그가 이끄는 악단원은 후작과 함께 머물러야만 했죠. 그나마 하이든은 궁정 악장이라 이곳에서 가족과 같이 지낼 수 있었지만, 나머지 단원은 대부분 수용 인원에 한계가 있어 가족과 떨어져 지내야만 했습니다.

그런데 1772년의 여름은 조금 이상했습니다. 여름이 지났는데도 후작이 본궁으로 돌아갈 생각을 하지 않는 것이었죠. 보통 6개월을 머무는데 8개월이 훌쩍 넘자 가족을 집에 두고 온 단원들 사이에서 점차 불만이 터져 나왔습니다. 그러자 하이든은 문제를 해결하기 위해 기발한 방법을 생각해냅니다. 새로 작곡한 교향곡 4악장 마지막에 단원들을 밖으로 내보내는 것이었습니다. 연주자들이 차례대로 자신의 악기를 챙겨 보면대 위 촛불을 끄고 퇴장하는 기상천외한 교향곡! 그렇게 하이든은 이 작품을 통해 눈치 없는 후작에게 단원들의 속마음을 표현하려 했던 것입니다. 특히 2악장은 단원들의 간절함이 묻어날 수 있도록 바이올린에 약음기(악기의 소리를 여리고 부드럽게 바꾸는 장치)를 달아 무언의 시위를 하듯 조용하고 은근한 음색적 조소를 드러냅니다.

연주에 퍼포먼스를 추가한 하이든의 기막힌 발상은 제대로 효과를 발휘합니다. 공연을 지켜보던 에스테르하지 후작은 연주가 끝나기 전에 하나둘 나가자 즉시 그 의도를 알아차렸죠. 까딱 하극상으로 멍석말이감이 될 뻔했으나 후작은 기쁜 마음으로 이렇게

바이올린의 약음기

말했답니다.

"모두 떠났으니 우리도 떠나야겠군!"

이 일화는 음악을 통해 고상한 유머를 구사할 줄 알았던 하이든의 위트와 넉살 좋은 성격, 자신이 이끄는 단원들의 마음을 헤아릴 줄 알았던 이해심 등을 잘 나타내주죠. 말년의 하이든은 '파파'라는 애칭으로 불리며 오스트리아 황제도 그에게 경의를 표할 정도로 모든 이의 존경을 받았다고 합니다. 여기엔 엄청난 음악적 업적뿐만 아니라 성품도 한몫하지 않았을까 싶습니다.

감상 팁

○ 단순히 재미있는 뒷얘기뿐 아니라 음악적으로만 봐도 이 작품은 흥미로운 부분이 많습니다. 특히 거칠고 열정적인 질주가 인상적인 1악장이 그러하죠. 단조의 우울함이 아닌 예상을 깨는 방향성으로 오히려 변화무쌍하게 곡을 이끌어나갑니다.

○ 마지막 4악장은 빠른 템포로 격렬하게 진행되다 후반부에서 갑자기 음악이 딱 끊기고 느리고 서정적인 부분으로 접어듭니다. 그리고 악기들이 서서히 사라지는데요, 바순을 필두로 오보에와 호른이 퇴장하고, 뒤이어 현악기 주자들이 차례로 자리를 뜨며 바이올린 연주자 2명이 마지막으로 남아 여리게 연주를 마칩니다. 이 모든 과정이 억지스럽지 않고 자연스럽답니다. 역시 하이든의 참신한 아이디어는 알아줘야 할 거 같습니다.

추천 음반

레이블 ARCHIV (1CD)
연주 잉글리시 콘서트
지휘 트레버 피노크

계산은 정확하게

플루트 협주곡 2번 D장조, K314 1778
볼프강 아마데우스 모차르트 Wolfgang Amadeus Mozart, 1756~1791

3악장 | 고전 | 약 20분

모차르트의 협주곡 가운데 유일하게 두 작품에 같은 쾨헬 넘버가 붙어 있습니다. 바로 'K314'입니다. 모차르트의 작품을 정리한 루트비히 폰 쾨헬 Ludwig von Köchel, 1800~1877*의 실수였을까요? 물론 쾨헬의 목록에 여러 결점이 있긴 하지만 같은 번호가 붙은 데는 쾨헬과 무관한 사정이 있었습니다.

1777년 스물한 살의 모차르트는 여행을 떠났습니다. 흔히 이때부터 1779년을 모차르트의 빈 입성 이전인 '만하임-파리 여행기'라고 하는데, 모차르트에게 썩 기분 좋은 여행은 아니었습니다. 일

* 모차르트의 작품을 정리한 오스트리아의 음악학자. 모차르트의 작품 목록은 그의 이름을 줄여 'K' 혹은 'KV'를 붙인다. KV는 독일어인 'Köchel-Verzeichnis'를 줄여 쓴 것으로 '쾨헬 목록'을 의미한다.

자리를 얻기 위해 독일의 뮌헨과 만하임, 프랑스 파리까지 이동하며 음악 활동을 했죠. 모차르트의 생애를 다룬 많은 문헌에는 분량을 줄이고자 궁정 음악가 자리를 박차고 나왔다고 순화해서 간단히 기술되어 있지만, 실상은 잘츠부르크 대주교와의 불화 때문이었습니다. 새로운 환경에서 모차르트의 활동은 생각보다 미미했습니다. 어머니를 잃는 아픔도 있었고요.

당시 모차르트는 여행에서 자신이 원하는 것을 이루지는 못했습니다. 하지만 특별한 음악가들과 인연을 맺었는데, 바로 프랑스 출신 플루티스트 요한 밥티스트 벤틀링Johann Baptist Wendling, 1720~1797 과 벤틀링의 소개로 알게 된 페르디난트 드 장Ferdinand Nikolaus Dionisius De Jean, 1731~1797입니다. 특히 드 장(모차르트가 줄여 부른 이름)은 경제적 여유와 학식을 갖춘 네덜란드의 플루티스트였습니다. 그의 취미는 플루트와 작품을 수집하는 것이었고, 모차르트에게 연주하기 쉬운 플루트 협주곡 3곡과 플루트, 바이올린, 비올라, 첼로를 위한 4중주곡 3곡을 작곡해달라고 의뢰했습니다. 작곡료 200플로린(지금 가치의 한화로 약 80만 원)을 지불하기로 약속하면서요.

그러나 후일 모차르트가 드 장에게 받은 작곡료는 절반에도 미치지 못한 금액이었습니다. 왜 그랬을까요? 드 장이 돈을 떼먹은 걸까요? 결론부터 말하면 작곡료는 타당한 금액이었습니다. 약속된 작품들은 드 장을 위해 쓰였고 그에게 전달되었습니다. 다만 플루트 협주곡이 문제였습니다. 모차르트는 플루트를 좋아하지 않았습니다. 당시 플루트는 지금처럼 정교하게 완성된 악기가 아니었을뿐더러 매끄러운 소리를 내지 못했죠. 그러한 상황에서 성격 급

한 모차르트가 주문 기한을 맞추기 위해 꼼수를 부렸습니다. 기존에 작곡한 다른 악기의 협주곡을 그대로 플루트에 대입시킨 것입니다. 그 곡은 드 장을 만나기 전에 만든 모차르트의 〈오보에 협주곡 C장조, K314〉1777*였습니다.

두 곡은 독주 파트만 약간 다를 뿐 거의 같다고 봐도 무방합니다. 다만 플루트가 오보에 주법과 특징이 다른 것을 감안해 오보에의 것보다 조금 더 유려하고 생동감 있게 표현하고자 많은 장식음을 사용한 것이 차이점이라 할 수 있습니다. 모차르트가 양심상 드 장을 위해 신경 쓴 부분이라고 해두어야 할 것 같네요.

플루트

오보에

🎧 음악 듣기

감상 팁

○ 쾨헬 넘버가 같은 원곡 오보에 협주곡과 편곡 버전인 플루트 협주곡을 비교하며 들어보세요. 동일한 작품이지만

* 이 오보에 협주곡은 이탈리아 베르가모 출신의 오보이스트인 주세페 페를렌디스1755~1802를 위해 작곡한 것이다.

다른 느낌의 두 악기가 적지 않은 즐거움을 선사합니다.

○ 만하임–파리 여행은 모차르트에게 나름의 삶과 음악적 경험치를 높이는 계기가 되었습니다. 모차르트의 아버지인 레오폴트 모차르트의 고향 아우구스부르크에서 요한 안드레아스 슈타인Johann Andreas Stein, 1728-1792*의 피아노를 연주해볼 수 있었고, 만하임에서는 몇몇 여인과 사랑에 빠지는가 하면 파리에서는 어머니의 죽음을 지켜보는 등 천당과 지옥을 경험했습니다. 이 시기의 이러한 다양한 고락은 모차르트의 음악성에 지대한 영향을 끼쳤습니다.

추천 음반

모차르트 <오보에 협주곡, K314>
레이블 DECCA(2CD)
연주 오보이스트 미셸 피게
악단 고대음악원 The Academy of Ancient Music
지휘 크리스토퍼 호그우드

모차르트 <플루트 협주곡 2번, K314>
레이블 WARNER CLASSICS(1CD)
연주 플루티스트 엠마누엘 파후드
악단 베를린필하모닉
지휘 클라우디오 아바도

＊ 피아노 역사에서 빼놓을 수 없는 독일 출신의 건반악기 제작자로 그의 건반악기는 하이든, 모차르트, 초기 베토벤의 피아노곡 작곡에 사용되었다. 특히 모차르트가 선호한 피아노 브랜드이기도 하다.

천박한 천재

3성부 성악 카논 B♭장조, K233/K382d
'Leck mir den Arsch fein recht' 1782
볼프강 아마데우스 모차르트 Wolfgang Amadeus Mozart, 1756~1791

단일악장 | 고전 | 약 2분

1782년에 비엔나에서 작곡한 것으로 알려진 이 작품은 모차르트가 비엔나에서 본격적으로 활동한 시기와 맞물립니다. 음악 천재이자 신동이라는 명성에 걸맞지 않게 모차르트의 당시 실제 행실은 매우 교양 없고 천박했죠. 그의 태도 하나하나는 고삐 풀린 망아지마냥 불량했습니다. 아버지 레오폴트에게는 존경보다 악감정이 많았으며, 다른 사람들과 어울리지 못하고 자기 세계에 빠져 좌충우돌하는 혈기왕성한 스물여섯 살 모차르트는 두려울 게 없었습니다.

비엔나로 거처를 옮기면서 경제적 상황이 나날이 심각해진 그는 결국 가난하게 생을 마쳤고, 무덤조차 찾을 수 없는 얄궂은 운명을 맞이했습니다. 하지만 모차르트의 아폴론적 음악의 신화적 가치

는 그 무엇과도 바꿀 수 없을 것입니다. 비참하게 생을 마감했지만, 그의 음악은 대체로 더럽혀지지 않은 순백의 예술이었습니다.

그런데 20세기 초부터 모차르트에 대한 연구가 활발히 진행되면서 모두의 인식을 뒤집을 만한 새로운 증거들이 속속 나오기 시작했습니다.

일례로 모차르트가 사촌 누이동생인 마리아 안나 테클라 모차르트Maria Anna Thekla Mozart, 1758~1841에게 보낸 편지가 발견되었는데, 사촌 누이에게 전한 일명 '베슬레 편지'*에는 차마 눈뜨고 볼 수 없는 지나친 장난과 저질스러운 성적 표현들이 담겨 있었습니다. 사실 이 때문에 19세기까지 이 편지를 의도적으로 공개하지 않았습니다.

모차르트의 진짜 모습을 추측할 수 있는 몇몇 자료가 공개되면서 그의 음악 업적이 위태해질 처지에 놓였습니다. 독일어로 된 곡

제목을 읽을 수 있다면 미리 눈치 챘겠지만, 이번에 소개하는 곡의 제목은 '내 ×구멍을 깨끗이 핥아줘Leck mir den Arsch fein recht, Lick my ass right and clean'라는 뜻입니다. 원본 가사는 다음과 같습니다.

"내 ×구멍을 깨끗이 핥아줘. (중략) 그것은 기름진 욕망이며 버터 바른 구운 고기

모차르트와 테클라

＊　베슬레Bäsle는 사촌 동생little cousin이라는 의미이다.

를 핥아주는 것과 같은 일상 활동. (중략) 여럿이 핥을 수 있지, 어서!"

가히 충격적이죠? 세계적인 출판사들은 이를 순화시켜 악보를 내놓았습니다. 독일 '바렌라이터'Bärenreiter 및 '브라이트코프 & 헤르텔'Breitkopf & Härtel에서는 "포도주보다 나를 만족시키는 것은 아무것도 없어"Nichts labt mich mehr Wein라는 가사로 대체했습니다. '브릴리언트 클래식스'Brilliant Classics 레이블에서는 〈모차르트 컴플리트 에디션〉Mozart Complete Edition을 통해 오리지널 가사를 다소 변형해서 음반을 발표했습니다.

마지막 반전입니다. 이 곡은 모차르트가 작곡한 것이 아닙니다. 1988년 독일의 음악학자 볼프강 플라트Wolfgang Plath, 1930~1995에 의해 이 곡의 주인은 18세기 체코의 의사이자 아마추어 작곡가였던 벤젤 트른카Wenzel Trnka, 1739~1791로 밝혀졌습니다. 그렇다고 모차르트의 인성 논란이 사라진 것은 아닙니다. 정리하면, 카논은 벤젤이 평범한 내용으로 작사, 작곡했는데 모차르트가 개작해 더러운 가사와 함께 남긴 것입니다. 이후 모차르트가 사망하고 아내 콘스탄체가 이를 브라이트코프 & 헤르텔 출판사에 전달했습니다.

음악 듣기

감상 팁

○ 카논의 의미를 되짚으며 모두가 함께하는 선율을 기준으로 뒤따라오
는 선율에 귀 기울여보면 단순한 돌림노래보다는 조금 더 난이도 있는
카논을 느낄 수 있습니다. 물론 가사의 내용도 무시할 수 없겠죠.

추천 음반

레이블 BRILLIANT CLASSICS(170CD)

칵테일 사랑의 그 음악

피아노 협주곡 21번 C장조, K467 1785
볼프강 아마데우스 모차르트 Wolfgang Amadeus Mozart, 1756~1791

3악장 | 고전 | 약 20분

1990년대 추억의 음악을 방송하는 〈온라인 탑골공원〉이라는 유튜브 채널이 있는데, 요즘 세대도 이곳에서 들려주는 음악에 많은 관심을 보이고 있습니다. 그중 제가 정말 좋아하는 노래가 하나 있습니다. '마로니에'라는 그룹이 부른 〈칵테일 사랑〉입니다. 노래가 발랄하고 경쾌해서이기도 하지만, 무엇보다 이 노래를 좋아하는 이유는 노래 가사에 "모차르트 피아노 협주곡 21번"이라는 내용이 삽입되어 있기 때문입니다. 제가 23곡의 모차르트 피아노 협주곡 중 가장 좋아하는 작품입니다.

모차르트의 〈피아노 협주곡 21번, K467〉은 전작인 〈피아노 협주곡 20번, K466〉이 나온 지 불과 한 달여 만에 만든 곡입니다. 모차르트의 피아노 협주곡은 일생 동안 정기적으로 작곡한 장르로,

피아노 협주곡을 연주하고 있는 무대

여러 다른 악기의 협주곡들 가운데 가장 핵심적인 레퍼토리이죠. 아무래도 모차르트가 가장 좋아하고 잘 다루던 악기였으니까요.

모차르트의 피아노 협주곡은 전반적으로 친근하면서 유려하다는 점이 두드러집니다. 성격이 사교적이었던 그는 누구나 편하게 즐길 수 있는 음악을 지향했습니다. 모차르트의 부친인 레오폴트 모차르트Leopold Mozart, 1719~1785가 아들에게 고전 스타일의 협주곡 작곡을 위한 의미 있는 조언을 남긴 바 있습니다.

"우리 시대의 협주곡은 너무 어려워도, 또 너무 쉬워서도 안 된다. 그 중간 지점에서 화려하지만 기분이 좋아야 하고, 무료함을 없애야 하며, 그 음악을 처음 접하는 사람일지라도 만족할 수 있도록 해야 한다."

아버지의 영향 탓이었을까요. 모차르트의 피아노 협주곡을 처음부터 차례로 듣다 보면 점점 표현력이 탁월해진다는 것을 느낄 수 있습니다. 그리고 종국에는 비엔나에서 요구하고 유행하는 틀에 박힌 범주를 벗어나 독자적인 음악 세계로 향해 가고 있음을 깨닫게 됩니다.

1785년 모차르트가 스물아홉 살이 되던 해 그는 3개의 피아노 협주곡을 완성합니다. 그중 〈21번〉 협주곡은 두 번째 작품입니다.

영화 <아마데우스> 중 아마데우스와 레오폴트

이 시점부터 모차르트의 뚜렷한 개성이 묻어나는 작품들을 만날 수 있습니다.

　〈칵테일 사랑〉에 언급된 "모차르트 피아노 협주곡 21번"은 아마도 2악장을 염두에 두고 쓴 가사가 아닐까 싶습니다. 1, 3악장은 낯설어도 2악장만큼은 우리에게 아주 익숙한 음악이죠.

🎧 음악 듣기

감상 팁

○ 독주자의 연주 기교에 주목해보세요. 1악장부터 피아노 독주 파트를 통해 피아노의 매력을 유감없이 발휘합니다. 그럼에도 오케스트라와의 균형을 유지하며 조화롭게 흘러갑니다.

○ 이전보다 발전된 모차르트의 피아노 협주곡으로, 사교적인 목적보다

는 작곡가 자신의 음악적 성취에 더 무게감을 두고 있습니다.

추천 음반

레이블 DEUTSCHE GRAMMOPHON(1CD)
연주 피아니스트 얀 리시에츠키
악단 바이에른 라디오 심포니 오케스트라
지휘 크리스티안 차하리아스

관객을 배려한 오페라

오페라 '돈 조반니', K527 1787
볼프강 아마데우스 모차르트 Wolfgang Amadeus Mozart, 1756~1791

2막 | 고전 | 약 3시간

스페인의 극작가 티르소 데 몰리나 Tirso de Molina, 1584~1648*가 탄생시킨 스페인의 전설적 인물이자 세계적인 탕아 '돈 후안'Don Juan, 이탈리아어로 '돈 조반니'°의 이야기는 유럽을 강타했고, 다양한 돈 후안 문학을 양산하며 폭발적인 반응을 이끌었습니다. 이제는 햄릿, 파우스트, 돈키호테와 함께 유럽 문학의 4대 캐릭터로 자리 잡은 친숙한 인물이 되었죠. 모차르트의 최측근인 이탈리아의 천재 극작가 로렌초 다 폰테 Lorenzo Da Ponte, 1749~1838*는 흥행사답게 이를 놓치지 않았습니다. 그는 스페인에서 남성 귀족에게 붙이는 존칭 '돈'Don, 세례

* 희곡《세비야의 탕아와 돌의 손님》1630에서 '돈 후안'을 다루었다.

○ 본래 돈 후안 테노리오Don Juan Tenorio는 스페인의 전설 속 인물이다. 신을 두려워하지 않는 교만함을 지닌 잔혹한 유혹자로 표현돼 16~17세기 스페인 문학에 자주 등장했다.

막스 슬레포크트, <돈 조반니>, 1912

요한John the Baptist에서 유래한 '후안'Juan이라는 성스러운 이름과 전혀 걸맞지 않은 타락한 주인공에 크게 매력을 느꼈지요.

다 폰테의 언어와 모차르트의 음악이 만난 오페라 <돈 조반니>Don Giovanni는 2065명의 여성을 바보로 만든 돈 조반니를 향한 응징으로 끝납니다. 악인에 대한 당연한 처벌이니 비극적 작품은 아닌 셈이죠. 그렇다고 희극도 아닙니다. 희극 오페라라곤 하지만 돈 조반니가 처참히 죽으니까요. 지속적으로 극의 긴장감을 주고 있다는 점도 그렇습니다. 살인까지 저지른 주인공의 최후로 권선징악의 교훈을 남기면서도 죽는 순간까지 자신의 죄를 반성하지 않는 주인공의 극악무도함은 분명 온탕과 냉탕을 넘나든 것이죠. 그렇기에 무턱대고 가볍게 볼 수 있는 오페라라고 여겼다가는 실망할 수도 있답니다. 영화 <아마데우스>1984에 나오는 <돈 조반니>만 봐도 알 수 있죠.

이 오페라에는 걸작 아리아가 많아 음악의 부족함은 전혀 없습니다. 특히 이색적인 음악적 요소를 더했다는 점에서 감상의 즐거

◆ 모차르트의 제의로 대본을 맡아 오페라 <피가로의 결혼>1786의 성공을 이끌었으며, 이후 <돈 조반니>와 <여자는 다 그래>1790의 대본도 써 모차르트의 3대 이탈리아어 희극 오페라를 완성했다. 이들 3곡의 오페라를 '다 폰테 3부작'이라고도 한다.

오페라 〈돈 조반니〉의 한 장면

움까지 주죠. 2막의 피날레 '이미 만찬은 준비되었소' già la mensa preparata 가 그렇습니다.

산해진미가 가득한 돈 조반니의 저택 만찬장에는 시종 레포렐로가 주인의 파티를 위해 투철한 서비스 정신을 발휘하고 있고, 돈 조반니는 악사들을 모아놓고 연주를 들으며 식사를 하고 있습니다. 레포렐로가 연회 음식을 몰래 입에 채워 넣고 우물우물 먹는 사이 음악이 시작됩니다. 레포렐로가 이 정도의 음악은 안다며 거들먹거리는데, 이때 레포렐로와 그를 타박하는 돈 조반니의 대화가 노래로 진행됩니다. 그들이 주거니 받거니 한 대화체 노래는 다름 아닌 모차르트 오페라 〈피가로의 결혼〉* 1막 8장에 나오는 유명한 피가로의 아리아 '더는 날지 못하리' non piu andrai, farfallone amoroso 입니다.

그렇다면 왜 모차르트는 〈돈 조반니〉에 자신의 다른 오페라 아리아를 삽입했을까요? 그 이유는 1787년 프라하에서 상연된 〈피가로의 결혼〉이 유례를 찾을 수 없을 만큼 인기가 높았기 때문입니다. 모차르트가 〈피가로의 결혼〉을 사랑해준 프라하 관객들에게 즐

* 프랑스의 극작가 보마르셰 Pierre-Augustin Caron de Beaumarchais, 1732~1799 의 희곡 《피가로의 결혼》 1778 을 토대로 다 폰테가 대본을 맡았다. 보마르셰는 피가로를 주인공으로 한 '피가로 3부작'을 만들었는데, 《세비야의 이발사》 1773, 《피가로의 결혼》, 《죄지은 어머니》 1792 이다. 《피가로의 결혼》은 상류층 사람들과 하인들의 관계를 풍자한 것으로, 당대 귀족들의 권위에 대항하는 서민의 비판적 칼날을 모차르트의 음악으로 교묘히 감추고 있다.

90일 밤의 클래식

거움을 주기 위해 〈돈 조반니〉에 〈피가로의 결혼〉 아리아 일부를
넣은 것이지요.

음악 듣기

감상 팁

o 만찬장의 악단 편성은 오보에, 클라리넷, 바순, 호른, 첼로입니다.
o 〈피가로의 결혼〉 '더는 날지 못하리'의 조성은 C장조이며, 〈돈 조반니〉
 의 '더는 날지 못하리'는 B♭장조입니다. 선율은 같지만 음색이 다르죠.
 가사와 형식도 전혀 다릅니다. 〈피가로의 결혼〉에서는 피가로가 백작
 의 시동을 조롱하는 내용이지만, 〈돈 조반니〉에서는 레포렐로가 음식
 을 먹다 돈 조반니에게 들키는 내용으로, 두 사람의 대화를 노래로 엮
 은 것입니다. 음악이 진행되며 돈 조반니와 레포렐로의 익살스러운 장
 면이 연출됩니다.

추천 음반

레이블 DEUTSCHE GRAMMOPHON (1DVD)
노래 베이스 오토 에델만, 소프라노 엘리자베트 그뤼머,
 베이스 체사레 시에피 외
연주 빈 필하모닉 & 빈 국립오페라극장 합창단
지휘 빌헬름 푸르트벵글러

저작권 분쟁

레퀴엠, K626 1791

볼프강 아마데우스 모차르트 Wolfgang Amadeus Mozart, 1756~1791

8악장 | 고전 | 약 57분

제57회 아카데미 작품상을 수상한 영화 〈아마데우스〉1984 후반 부쯤에 모차르트가 가면을 쓴 살리에리*에게 곡을 하나 의뢰받는 장면이 나옵니다. 얼굴에 가면을 쓰고 모차르트 앞에 나타난 살리에리는 어느 죽은 이를 위한 미사곡을 하나 써달라고 부탁하죠. 그 대상은 다름 아닌 모차르트인데, 내막을 전혀 모르는 모차르트는 이 미사 음악을 작곡하다 결국 숨을 거두고 맙니다. 그렇게 영화에서 만들어진 작품이 모차르트의 〈레퀴엠〉requiem, 죽은 이를 위한 미사곡입니다.

실제로 모차르트의 〈레퀴엠〉은 그가 숨을 거두기 직전까지 작

* 오스트리아의 궁정 악장이라는 높은 사회적 지위를 차지하며 당대 최고의 음악가들과 친교했다. 모차르트의 아들인 프란츠 크사버 모차르트를 포함해 베토벤, 슈베르트, 리스트 등 유명 음악가들의 스승으로도 유명하다.

업한 유작입니다. 하지만 그의 곡은 전 8곡 중 제3곡의 마지막 부분인 '라크리모사'lacrimosa, 눈물의 날란 파트에서 멈춘 미완성작입니다. 라크리모사의 첫 가사 "그날이야말로 눈물의 날"lacrimosa dies illa의 선율은 천재의 생명력이 꺼져가는 비극적 긴장감을 조성하며 애절하게 전진합니다.

영화는 허구입니다. 극에서는 살리에리가 곡을 주문하지만, 사실은 신원을 알 수 없는 익명의 인물이 작곡을 의뢰한 것입니다. 모차르트는 의뢰인의 파격적인 작곡료 제안에 계약금 절반을 받고 작곡을 시작했습니다. 운명의 해인 1791년의 일이죠. 이때 모차르트는 3개의 대작을 만집니다. 오페라 <마술피리, K620>과 <티토 황제의 자비, K621>, 종교곡 <레퀴엠>이었죠.

할 일이 태산이었던 모차르트는 제자들의 도움을 받으며 <레퀴엠> 작곡에 착수했습니다. 그리고 모차르트가 사망하며 작곡이 중단되자 모차르트의 아내 콘스탄체가 남편의 친구인 작곡가 요제프 레오폴트 아이블러Joseph Leopold Eybler, 1765~1846*에게 마무리를 맡깁니다. 그럼 아이블러가 모차르트 최후의 곡을 완성한 사람일까요? 아닙니다. <레퀴엠>은 애초에 모차르트의 작곡을 도왔던 제자 프란츠 크사버 쥐스마이어Franz Xaver Süssmayr, 1766~1803°가 완성합니다. 아이블러가

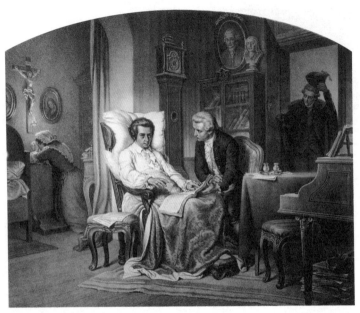

모차르트와 쥐스마이어

모차르트의 스케치를 오케스트라 편성으로 바꾸는 과정에서 돌연 작곡을 접자 이에 대한 부담을 쥐스마이어가 떠안게 된 것입니다.

그런데 어렵사리 작곡이 끝난 이후 문제가 발생합니다. 1800년 〈레퀴엠〉의 초판이 발행될 무렵 의뢰인의 정체가 밝혀졌는데요, 발제크-슈투파흐 백작Franz von Walstegg-Stuppach, 1763~1827이라는 비엔나의 음악 애호가이자 귀족이었습니다. 백작은 세상을 떠난 자신의 아내를 추도하기 위해 〈레퀴엠〉을 의뢰했다며, 이 곡의 저작권을 주장하

* 모차르트와 동시대를 산 오스트리아 출신 작곡가로 하이든을 통해 모차르트를 알게 되었다.
o 오스트리아의 작곡가이자 지휘자로 종교음악 작곡가로 유명하다. 살리에리의 제자이기도 하다.

고 나섰습니다. 자신이 값을 치르었으니 결국 자신이 작곡한 것이나 다름없다는 논리였죠. 이러한 백작의 억지는 다행히 최종적으로 작곡을 마무리한 쥐스마이어가 나서면서 진상을 해명할 수 있었습니다. 다시 강조하지만 영화는 허구라는 점을 잊지 마시길 바랍니다.

🎧 음악 듣기

감상 팁

○ 엄연히 따지면 〈레퀴엠〉 전곡을 모차르트가 작곡한 것은 아니죠. 현재까지도 이것을 진정한 모차르트의 작품이라고 볼 수 있는지에 대한 논란이 일고 있습니다. 쥐스마이어의 보필에 대한 비판적인 시각과 쥐스마이어가 모차르트의 본질을 지키고자 했던 행위 자체를 옹호하려는 입장이 여전히 대립 중입니다. 하지만 분명한 것은 시작부터 끝까지 모든 아이디어가 이미 모차르트에게서 나왔다는 점입니다. 특히 쥐스마이어가 완성한 제7곡 '아뉴스 데이'agnus dei, 천주의 어린 양는 전 악장 중에서 모차르트의 정신을 가장 잘 반영했다는 평가를 받고 있습니다.

추천 음반

레이블	DECCA(1CD)
합창	빈 국립오페라 합창단
연주	빈 필하모닉 오케스트라
지휘	게오르그 솔티

천재를 뛰어넘은 인기

오페라 '비밀 결혼' 1792

도메니코 치마로사 Domenico Cimarosa, 1749~1801

2막 | 고전 | 약 2시간 23분

오페라 중 이탈리아어로 된 희극으로 대중적이고 친근한 오페라를 '오페라 부파'opera buffa라고 부릅니다. 모차르트의 걸작인 〈피가로의 결혼〉과 〈돈 조반니〉도 오페라 부파에 속하는 작품들이죠. 18세기에 탄생한 오페라 부파는 기존의 귀족을 위한 위엄 있고 진지한 오페라에서 벗어나 서민적인 일상생활을 소재로 유머와 풍자를 담고 있어 누구나 좋아했습니다. 그런데 1791년 모차르트라는 별이 지면서 오페라 부파에 큰 구멍이 생기죠. 하지만 천재의 빈자리를 충분히 메우고도 남을 만한 인물이 때마침 등장합니다. 바로 이탈리아의 작곡가 도메니코 치마로사입니다.

오스트리아 황제 요제프 2세Joseph II, 재위 1765~1790의 계몽군주 바통을 이어받은 동생 레오폴트 2세Leopold II, 1790~1792는 요제프 2세만

D. 치마로사

큼 음악을 좋아하지 않았고 음악적 취향도 달랐습니다. 요제프 2세는 모차르트를 각별하게 여기며 오페라 작곡을 맡길 정도였지만, 레오폴트 2세는 모차르트의 오페라를 좋아하지 않았죠. 모차르트의 유작인 오페라 〈마술피리, K620〉1791의 성공가도와 이에 대한 왕실의 찬사 속에서도 레오폴트 2세만은 무관심했을 정도니까요.

그러던 그가 왕위에 오르면서 요제프 2세 치하의 음악가들을 정리하기 시작했습니다. 당시 궁정 악장이자 최고의 오페라 작곡가였던 안토니오 살리에리Antonio Salieri, 1750~1825도 당연히 그러한 정치적 영향에서 벗어날 수 없었습니다. 승승장구했던 그는 요제프 2세의 죽음으로 궁정에서의 입지가 불안정해졌고, 몇몇 오페라 공연이 부적합하다는 이유로 제약을 받았습니다.

위기에 처해 있던 살리에리에게 더욱 비참한 상황이 찾아왔습니다. 1791년 러시아 궁정 작곡가로 활동하던 치마로사가 러시아의 추운 겨울 날씨를 견디다 못해 자리를 박차고 이탈리아로 귀국하던 중 레오폴트 2세의 초청을 받은 것입니다. 당시 치마로사는 이탈리아의 오페라 부파로 대성공을 거두며 세계적인 명성을 얻고 있는 작곡가였습니다. 여러 나라로부터 러브콜을 받을 정도로 위세가 대단했죠. 그런 그가 러시아에서의 관직을 포기했다고 하니 치마로사에게 관심이 많던 레오폴트 2세에게는 놓칠 수 없는 기회였죠. 결국 레오폴트 2세는 치마로사를 살리에리의 후임으로 궁정

악장의 자리에 앉힙니다. 그리고 이듬해 치마로사가 레오폴트 2세의 의뢰로 오스트리아에서 작곡한 첫 번째 오페라 부파가 바로 〈비밀 결혼〉il matrimonio segreto입니다. 오페라의 줄거리는 이렇습니다.

평민 출신의 성공한 사업가 제로니모는 두 딸 엘리세타와 카롤리나를 어떻게든 귀족과 결혼시키려 합니다. 하지만 둘째 딸 카롤리나는 아버지의 직원인 파올리노와 사랑에 빠져 아버지 몰래 비밀 결혼을 하죠. 이 둘은 제로니모가 비밀 결혼한 것을 알면 큰일이 나니 엘리세타를 부유한 영국 백작인 로빈슨과 맺어주어 아버지의 노여움을 피하고자 합니다. 하지만 로빈슨은 엘리세타가 아닌 동생 카롤리나에게 반하고 맙니다.

이러한 〈비밀 결혼〉의 획기적인 스토리는 단번에 비엔나 관객들을 사로잡으며 모차르트를 뛰어넘는 성공 신화를 만들어냈습니

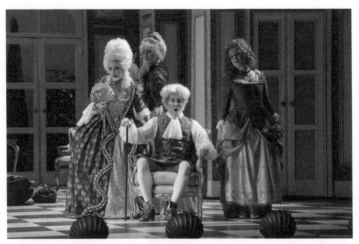

오페라 〈비밀 결혼〉 중 한 장면

다. 초연에서는 특히 오페라 역사상 가장 오랜 시간 앙코르가 이어졌으며, 심지어 초연 당일 레오폴트 2세가 공연에 매우 만족해 오직 치마로사만을 위한 오페라 재공연을 지시하기도 했습니다.

음악 듣기

감상 팁

○ 치마로사의 오페라에서 주목해야 할 부분은 대사와 음악의 절묘한 앙상블입니다. 특히 1막에서 비밀 결혼한 카롤리나가 자신에게 청혼하는 로빈슨 백작에게 거절 의사를 표시하고 부르는 '미안합니다, 백작님'perdonate, signor mio 파트의 아리아는 모차르트도 울고 갈 기막힌 위트라 할 수 있습니다.

추천 음반

레이블 DYNAMIC(1DVD)
노래 리릭 소프라노 친치아 포르테 외
지휘 조반니 안토니니

정교하게 짜인 혁신

교향곡 1번, Op.21 c.1800

루트비히 판 베토벤 Ludwig van Beethoven, 1770~1827

4악장 | 고전 | 약 28분

베토벤의 위대한 음악적 업적을 과학으로 입증해보려는 노력이 세계 곳곳에서 이루어지고 있습니다. 국내에서도 국립 특수대학 연구진이 18~20세기 작곡가 19명의 곡 900개가량을 분석했다죠? 악보에 그려진 음계의 진행 방향을 데이터로 추출해 그것들이 서로 얼마나 비슷하고 다른지, 서로 어떠한 연관성이 있는지를 말이에요. 연구는 나름 신선했습니다. 그 가운데 베토벤의 작품이 후대 작곡가들에게 가장 지대한 영향을 끼쳤다는 결과물을 내놓은 것이죠. 하지만 제 입장에서는 온전히 납득하기 어려운 결과이기도 합니다.

첫째, 200년 사이에 활동한 음악가가 엄청나게 많았는데 고작 19명의 작곡가를 대상으로 분석했다는 점에서 정확도가 떨어집니

다. 900곡이라는 작품 수도 클래식 음악의 방대함을 커버하기에는 너무나 부족합니다. 900이라는 수는 한 작곡가가 쓸 수 있는 분량이죠. 또 어떤 기준에서 작곡가들을 선별했고, 어떤 장르의 곡들을 연구에 사용했는지도 의문이고요.

둘째, 단순히 음계의 진행 방향이나 화음chord*을 표면적인 악보로만 산출한 것은 말 그대로 눈에 보이는 형상만 분석한 것입니다. 이는 음악에서의 '소리'를 제외한 것이죠. 만약 2명의 작곡가가 쓴 음악이 비슷한 진행 방향에 거의 동일한 화음으로 구성되어 있다면, 그들은 그 안에 속도, 악상, 형식 등 여러 옵션을 사용해 자신들만의 개성을 구축해놓았을 것입니다. 모방할 의도가 없다면 이것은 같아도 같은 게 아니죠.

셋째, 18세기는 조성tonality°의 법칙을 가지고 음악을 작곡한 시기입니다. 이는 무엇을 의미할까요? 바로 음악을 특정한 틀 안에서 만들었다는 것입니다. 다시 말해 그 틀 안에서 창조는 이루어질 수 있지만 결국 한계를 가지고 있다는 것이죠. 얼마나 비슷한지를 따지고 그것들이 어떤 관계인지는 이미 19세기에 음악학적 분석으로 밝혀진 내용입니다. 이 시기의 음악들은 비슷할 수밖에 없습니다. 몇 가지 화음을 뼈대로 삼아 여기에 각기 다른 정서를 담은 것이죠. 더군다나 1700년부터 1900년까지의 음악은 그러한 조성의 법칙을 잘 따르던 시기였고요.

* 높이가 다른 2개 이상의 음이 함께 울리는 것(예: 도-미-솔).

° 음악에서 하나의 음이 중심을 이루고 있는 것. 이러한 중심음(으뜸음)을 통해 장조와 단조의 음악으로 구분 짓는다.

국내에서 다룬 베토벤의 연구는 중요한 조건들을 충족하지 못했다고 생각합니다. 베토벤은 연구에서 정한 범위에서도 절정의 시기를 살았습니다. 베토벤 자신도 조성의 법칙을 따랐고, 이를 다루기 위해 선배 작곡가들을 롤 모델로 삼았죠. 그는 스승이었던 하이든의 교향곡 작곡 방식을 거울삼아 전통 교향곡의 부실함을 보완했고, 모차르트 교향곡의 악기 사용에 대해 의문을 제기하며 잘 쓰지 않았던 클라리넷clarinet*을 도입하는 등 다분히 계획적이고 치밀하게 자신의 곡을 완성했습니다.

음악 역사를 뒤흔든 베토벤의 9개 교향곡은 베토벤이 누구인지를 여실히 보여주는 장르입니다. 압도적 서막은 교향곡 〈1번〉에서부터 출발합니다. 〈1번〉은 베토벤의 최초 교향곡이긴 하나 다른 작곡가들과 비교하면 비교적 늦은 나이에 완성한 것입니다. 베토벤이 교향곡 작곡을 싫어하거나 못 써서가 아니라 교향곡이라는 거대한 목표를 위해 그만큼 오랜 시간 준비한 것이죠.

클라리넷

베토벤의 음악을 혁신적이라고 말하는 것은 베토벤이 격변하는 시대의 흐름을 남들보다 빠르게 인지했기 때문입니다. 그가

* 악기 명칭은 트럼펫과에 속하는 '클라리온clarion'에 '-et'를 붙인 것이다. 클라리온은 '밝다', '깨끗하다'라는 뜻의 라틴어 어원에 기반하고 있으며, 중세와 르네상스 시대에 군대에서 사용했던 고음역 신호나팔을 가리키는 일반적인 말이었다. 클라리온은 클라리넷과 음색은 비슷하지만 나무 재질의 클라리넷과는 전혀 다른 특징을 가진 악기다. 클라리넷은 음색이 부드럽고 음역의 폭이 넓어 다양한 장르의 음악에 사용된다.

L. v. 베토벤

다른 이들보다 조금 더 빠르고 참신했던 것뿐이지 앞선 것은 아니었죠. 하이든의 관현악 기법들을 충실히 이행하면서도 하이든의 교향곡과는 차별을 두었고, 모차르트보다는 계산적으로요.

🎧 음악 듣기

감상 팁

○ 모차르트는 〈40번〉1788과 〈41번〉1788 교향곡에 클라리넷을 포함시키지 않았고, 하이든은 마지막 런던 교향곡 〈104번〉1795에 2대의 클라리넷을 배치해두고는 큰 기대를 하지 않았습니다. 이러한 몇몇 정황을 통해 목관 파트에서 클라리넷을 두고 벌어지는 당대의 고민이 적지 않았음을 미루어 짐작해볼 수 있습니다. 이렇듯 〈1번〉은 베토벤이 클라리넷 사용과 더불어 전체적인 목관악기들을 효과적으로 운용함으로써 앞선 모차르트와 하이든의 음악과 비교했을 때 보다 인상적인 음색 효과를 얻었습니다.

추천 음반

레이블 RCA LEGACY(1CD)
연주 시카고 심포니 오케스트라
지휘 프리츠 라이너

비열한 라이벌

클라리넷 협주곡 1번, Op.26 1808
루이스 슈포어 Louis Spohr, 1784~1859

3악장 | 낭만 | 약 22분

바이올린의 지존 파가니니와 대적할 만한 바이올리니스트가 있었을까요? 진짜 실력은 어떤지 모르겠으나 파가니니의 명성에 버금가는 인물이 딱 한 사람 있었습니다. 독일의 낭만 바이올리니스트이자 작곡가인 루이스 슈포어입니다. 슈포어는 음악 역사에서 유일하게 파가니니와 라이벌 구도를 형성한 인물이었습니다.

슈포어와 함께 활동했던 동시대 독일 음악가는 모두 내로라하는 쟁쟁한 인물들이었지요. 독창적인 혁명가 베토벤, 진취적이고 추진력 좋은 천재 음악가 멘델스존, 낭만주의의 구심점인 슈만, 신혁신의 상징 바그너 등입니다. 그 중에서도 슈포어의 음악 기질은 하이든과 모차르트의 영향을 받아 담백한 멋을 냈습니다. 그가 만든 작품들 중 19곡의 바이올린 협주곡이 단연 인지도가 높지만, 그

L. 슈포어

밖에 9곡의 교향곡 및 11곡의 오페라와 4곡의 클라리넷 협주곡 외 여러 장르에서 고르게 돋보이는 곡을 남겼습니다. 18세기 후반의 고전과 19세기 초 낭만주의의 교차점에 머문 그의 작품들은 대개 고전적 특징이 강해 전형적인 낭만음악 기준으로 보면 약간 올드한 느낌이 있습니다. 그의 성격 또한 워낙 전통을 중시하는 보수적 성향인지라 큰 변화에 다소 거리감을 둔 것도 영향이 없진 않았죠.

슈포어의 〈클라리넷 협주곡 1번〉을 듣다 보면 의외로 그의 세련된 낭만성을 확인할 수 있습니다. 조금 다르게 말하면, '낭만을 엿볼 수 있는 진보한 고전음악'이라고 할까요. 슈포어의 첫 번째 클라리넷 협주곡은 이전의 모차르트 〈클라리넷 협주곡 A장조, K622〉1791*에 이은 또 하나의 클라리넷을 위한 걸작입니다. 클라리넷 연주자들에게는 보석과도 같은 매우 중요한 레퍼토리로 오늘날까지 많은 사랑을 받는 작품이죠. 슈포어 협주곡은 미진했던 독주 클라리넷 연주법의 발전으로 이어져 낭만음악 협주곡들의 다변화를 가져오는 기폭제가 되었습니다.

한편 전통을 유지하면서 진화된 음악을 도모했던 슈포어가 유독 파가니니에게만큼은 감정적 이중 잣대를 들이대며 시대를 역행하는 태도를 보였습니다. 심지어 그는 파가니니와 비교해 음악적

* 모차르트가 남긴 마지막 협주곡 작품이자 유작이다.

으로나 인격적으로 극명히 상반되는 음악가였죠. 실험과 모험정신이 투철했던 파가니니와 달리 슈포어는 한 직장에 안정적으로 꾸준히 머물기를 소원해 궁정 관현악단의 연주자 겸 지휘자 직책을 무려 35년간 유지했습니다. 또한 바이올린이라는 아주 한정적인 시장에서 독일음악에 대한 자부심과 우월감으로 똘똘 뭉쳐 파가니니의 연주를 들어볼 생각조차 하지 않고 파가니니를 깎아내리는 데 급급했습니다. 슈포어는 파가니니와 경쟁 상대가 되지 못한다는 현실을 받아들이지 않고 꼬일 대로 꼬여 그를 향한 인종 차별적 발언도 서슴지 않았죠.

"이탈리아에서 예술가로 인정받았다는 명예는 크게 메리트가 없습니다. 그곳에서 아무리 좋은 조건으로 연주해 돈을 벌어도 고작 여행 경비를 건지는 정도죠. 이탈리아의 입장료가 너무 싸 어쩌면 연주자가 공연장 대관 비용을 충당하느라 허덕이게 될지도 모릅니다. 중요한 것은 이탈리아 사람들이 대체적으로 수준 이하의 음악적 소양을 가지고 있다는 점이죠."

음악 듣기

감상 팁

○ 1악장과 3악장의 경우 활발한 속도와 폭넓은 음역으로 기교적 특징을 부각하며 진행합니다. 반대로 2악장은 아주 느리고 긴 선율로 고요하고 적막하나 그 속에서 서정적 분위기를 연출하죠. 사색적이면서도 강렬한 인상을 남긴답니다.

○ 모차르트의 클라리넷 협주곡이 짜인 틀에서의 충실한 아름다움을 선보였다면, 슈포어의 클라리넷 협주곡은 짜인 틀을 재설계하는 감각적인 아름다움을 선사합니다.

추천 음반

레이블 DEUTSCHE GRAMMOPHON (1CD)
연주 클라리네티스트 안드레아스 오텐잠머
악단 로테르담 필하모닉 오케스트라
지휘 야닉 네제 세겡

그가 차인 이유

바가텔 25번 a단조, WoO59 '엘리제를 위하여' 1810
루트비히 판 베토벤 Ludwig van Beethoven, 1770~1827

단일악장 | 고전 | 약 3분

3일은 귓가에서 맴돈다는 클래식 음악의 영원한 스테디셀러! 차량 후진 안전에 기여한 국민 클래식 음악! '엘리제를 위하여'für Elise는 부제이고, 원제는 〈바가텔 25번 a단조, WoO59〉입니다. 여기서 '바가텔'bagatelle은 프랑스어로 '하찮은', '사소한'이라는 뜻이며, 음악에서는 '가벼운 작품'이라는 의미를 지니고 있습니다. 문학으로 비유하자면 일정한 형식이 없는 자유로운 수필과 같은 것이죠. 베토벤의 여러 피아노 소품 가운데 적어도 28곡 정도가 바가텔이라는 제목으로 구성되어 있습니다. 너무나 잘 알려진 곡이지만 사연을 알고 들으면 '엘리제를 위하여'가 색다르게 들릴 것입니다.

먼저 베토벤의 외모에 관한 이야기를 해보겠습니다. 베토벤은 키 160cm 정도의 작은 체구였습니다. 프랑크 민족은 대체적으로 신

장이 큰 편이지만 베토벤 가문에는 다민족의 피가 섞여 유전적으로 그렇지 못했죠. 키는 작은데 두상은 큰 편이었고, 경계심을 불러 일으키는 표정에 거무튀튀한 피부, 잿빛 머리카락은 잘 감지 않아 악취를 풍겼습니다. 옷도 깔끔하게 입는 편이 아니었고요. 여성이 호감을 느끼기 쉽지 않은 인상이었죠.

그런데 베토벤의 전기를 보면 여성에 관한 한 거의 "프로 욕정러" 수준입니다. 그렇다고 여성을 대하는 매너가 좋았던 것도 아니고, 심지어 미친 사람이라 불릴 정도였으니 대체 이 남자를 어떤 여자가 사랑할 수 있었을까요?

충격은 이게 끝이 아닙니다. 베토벤이 마흔 살이 되던 해에 작정하고 청혼한 여인이 있습니다. 바로 테레제 말파티Therese Malfatti, 1792~1851입니다. 이 곡의 출처를 뒷받침하는 가장 유력한 설의 주인공입니다. 베토벤 연구가인 루트비히 놀Ludwig Nohl, 1831~1885에 의해 1867년 세상에 공개된 '엘리제를 위하여'의 미스터리는 악필이었던 베토벤의 자필 악보를 정확하게 읽어내지 못한 놀의 잘못으로 추측되고 있습니다. 하지만 놀이 베토벤의 작품을 출판한 이후 이 악보가 소실되며 현재 그 진상이 더욱 오리무중입니다. 독일 본의 베토벤 하우스에서는 "엘리제가 누구인가?"라는 논쟁에 대해 당시 빈에는 엘리제란 이름을 가진 사람이 무수히 많았기 때문에 진짜 엘리제를 규명하려면 악보가 사라지기 전 악보의 이동 과정을 따져봐야 하는데 이는 거의 불가능에 가까운 일이라 했죠.

여하튼 베토벤은 테레제에게 단방에 거절당합니다. 사실 베토벤이 차인 결정적인 이유는 따로 있는데, 뛰어난 음악가란 이미지

T. 말파티

를 가진 베토벤이 수학에는 약하다는 점이었습니다. 귀족의 딸인 수준 있고 지적인 테레제가 다른 부분은 백번 양보하고 이해해도 이건 해도 해도 너무 했던 모양입니다. 덧붙이자면, 베토벤은 특히 곱셈에 약했다고 하네요.

음악 듣기

감상 팁

o 피아노를 위해 작곡한 바가텔 작품들은 베토벤의 음악 기법과 표현을 이해하는 데 매우 도움을 줍니다. 바가텔은 베토벤이 일생의 창작 과정에서 지속적으로 작곡한 것으로 그의 발자취를 짚어볼 수 있는 좋은 자료입니다.

추천 음반

레이블 DEUTSCHE GRAMMOPHON(1CD)
연주 피아니스트 아나톨 우고르스키

악성 루머

마녀들의 춤, Op.8 1813

니콜로 파가니니 Nicoló Paganini, 1782~1840

단일악장 | 낭만 | 약 9분

1813년 10월 29일, 이탈리아에서 두 번째로 큰 극장인 밀라노의 스칼라 극장la scala theatre*에 7000명의 관객이 들어찼습니다. 바로 바이올리니스트 파가니니의 공연 때문이었죠. 이날 프로그램에는 파가니니가 처음 선보이는 자작곡이 포함되어 있었습니다. 그 곡은 오스트리아 작곡가 프란츠 크사버 쥐스마이어Franz Xaver Süssmayr, 1766~1803°의 발레음악 '베네벤토의 호두나무'에 의한 변주곡*(독주 바이올린과 오케스트라를 위한 협주곡) 〈마녀들의 춤, Op.8〉le

* 이탈리아 작곡가 베르디와 푸치니가 오페라를 초연했던 곳으로 제2차 세계 대전 중 폐허가 되었지만 곧 복원되었다. 현재는 약 3600명을 수용할 수 있다.

° 모차르트의 제자로 모차르트의 유작이자 미완의 종교음악 〈레퀴엠〉을 완성한 것으로 유명하다.

streghe, 1813이었습니다. 당시 쥐스마이어는 사후였지만 모차르트의 후계자로 비엔나에서 명성을 떨친 거물급 인사였으며, 여전히 대중의 사랑을 한 몸에 받고 있던 최고의 작곡가였습니다. 그의 음악은 아직 파가니니가 함부로 넘볼 수 없는 산이었죠. 하지만 마녀의 춤을 접목한 쥐스마이어의 광열적인 음악에 매료된 파가니니는 이를 놓치지 않고 쥐스마이어의 오케스트라를 인용해 바이올린 변주곡으로 선보였습니다. 파가니니가 쥐스마이어를 뛰어넘을 수 있는 절호의 기회이자 흥행에 실패하면 그걸로 끝인 절체절명의 기로이기도 했죠.

결과는 폭발적이었습니다. 파가니니가 완벽하게 쥐스마이어의 곡을 모방한 것은 물론, 익숙한 악곡을 가지고 초자연적 현상에 가까운 바이올린 기교를 통해 사람들의 숨통을 멎게 했으니까요. 오죽했으면 연주에 놀란 일부 청중이 파가니니에게 보상을 요구했을 정도였죠. 이렇게 위험부담을 감수하고 선보인 〈마녀들의 춤〉은 파가니니를 바이올린계의 최강자로 만들었습니다. 이후 〈마녀들의 춤〉은 파가니니 스스로 가장 성공적인 작품으로 꼽을 만큼 그의 시그니처 작품이 되었습니다. 그러나 이 곡의 성공은 파가니니의 인생을 송두리째 바꾸어놓았습니다.

◆ 1812년 스칼라 극장에서 나폴리 출신의 저명한 안무가 살바토레 비가노Salvatore Viganò, 1769-1821가 만든 환상적 발레 〈베네벤토의 호두나무〉Il Noce di Benevento가 쥐스마이어의 관현악 음악에 더해져 초연되었다. 제목은 수백 년 된 베네벤토의 호두나무 아래에서 안식일을 축하하기 위해 마녀들이 모인다는 전승 민담을 기반으로 한다. 초연 후 사람들이 멜로디를 흥얼거릴 정도로 쥐스마이어의 음악은 크게 성공했다. 베네벤토는 이탈리아 남부에 위치한 도시로, 예로부터 '교황령의 도시'이자 전설에 따라 '마녀들의 도시'로도 알려져 있다. 실제 '베네벤토의 호두나무'는 견과가 아닌 울창한 상록수를 뜻한다.

베네벤토의 호두나무

파가니니의 연주는 일반적인 인간의 능력을 초월한 것이었습니다. 독특하고 독자적인 바이올린 기법으로 동물의 울음소리나 여러 관악기의 소리를 그대로 모사하는 것은 물론 난해한 음절을 하나의 줄로만 연주했고, 심지어는 자신의 연주를 의심하는 이들을 위해 즉흥적으로 신청곡을 받아 무대에서 바로 연주했죠. 이런 일화도 있습니다. 파가니니의 연주회에서 청중 가운데 누군가가 무대 위의 악보를 거꾸로 뒤집어놓았는데 파가니니가 그것을 단 한 음도 실수 없이 완벽하게 연주해냈다는 것입니다.

그런데 이전부터 이어져 왔던 파가니니의 유명세가 〈마녀들의

춤〉이후 이상한 방향으로 흐릅니다. 그를 향한 관심이 점차 광기로 변해간 것입니다. 사람들 사이에서 파가니니가 활을 수동적으로 움직인다는 믿음이 파다하게 퍼져나갔고, 특히 교회에서 파가니니의 연주를 보이콧하는 사태까지 이르렀죠. 그에 대한 루머는 어느새 애인을 죽인 살인마로 변질돼 있었고, 이 같은 소문은 그가 죽을 때까지 꼬리표처럼 따라다녔습니다.

그리고 1824년경 황당한 사건이 발생합니다. 파가니니가 이탈리아 베네치아의 어느 공연에서 신발 속에 뾰족한 이물질이 들어 있다는 걸 알고도 시간 관계상 이것을 처리하지 못한 채 급히 무대에 올랐고, 이때 무대로 걸어 나가면서 발을 절뚝거렸습니다. 사탄의 표식인 절뚝거리는 염소의 걸음걸이를 확인한 사람들은 파가니니를 루시퍼Lucifer*의 자식이라 여겼고, 이를 계기로 파가니니가 본격적인 악마의 바이올리니스트라는 오명을 입게 되었답니다.

🎧 음악 듣기

감상 팁

○ 쥐스마이어가 선보인 발레 음악에서 늙은 마녀의 속삭임을 묘사하는 부분의 관현악 음악 오보에 파트를 변주한 것입니다. 이 발레 음악의 하이라이트죠. 무형의 투명함으로 소리를 투과시키는 감미롭고 낭랑한

＊ 사탄의 우두머리.

선율 위에 고난도 테크닉이 얹혀 뻥 뚫리는 듯한 시원함을 안깁니다.

○ 1827년 악마의 바이올리니스트 파가니니는 이탈리아 피렌체에서 바이올린 역사에 한 획을 그은 2곡의 신작을 선보였습니다. 하나는 모차르트의 오페라 〈피가로의 결혼〉 '더는 날지 못하리' 주제의 넷째 현(솔, G string)을 위한 바이올린 변주곡, 일명 〈군대 소나타〉sonata militare, 1824이고, 또 다른 하나는 마지막 3악장에 '작은 종' 혹은 '종의 론도' la campanella, rondo à la clochette라는 별칭이 붙은 〈바이올린 협주곡 2번, Op.7〉1826입니다. 이들 작품은 〈마녀들의 춤〉 변주곡과 함께 파가니니 생전 가장 중요한 유럽 투어에 반드시 들어가는 고정 레퍼토리였습니다.

추천 음반

레이블 DEUTSCHE GRAMMOPHON(6CD)
연주 바이올리니스트 살바토레 아카르도
악단 런던 필하모닉 오케스트라
지휘 샤를 뒤투아

팔찌를 두고 간 신데렐라

오페라 '라 체네렌톨라' 1817

조아키노 안토니오 로시니 Gioacchino Antonio Rossini, 1792~1868

2막 | 낭만 | 약 150분

한국에 '콩쥐'가 있다면 서양에는 '신데렐라'가 있습니다. 이들에게는 음악적 공통점이 있는데 바로 오페라로 만들어졌다는 사실입니다. 설화《콩쥐팥쥐》는 한국의 김대현* 작곡가에 의해 1951년 오페라°로 재탄생된 바 있습니다. 그리고 프랑스 동화작가 샤를 페로가 쓴 동화집《옛날이야기》1697의 '상드리용'Cendrillon, 프랑스어, 즉 신데렐라Cinderella, 영어의 원작 이야기는 이탈리아 오페라의 대가인 로시니가 현실판 신데렐라로 재해석해 오페라〈라 체네렌톨라〉la Cenerentola,

* 함경남도 출신의 현대 작곡가로 오페레타〈사랑의 신곡〉1951, 교향시〈광복 10년〉1955, 칸타타〈글로리아〉1961 등 합창과 관현악 음악을 중심으로 여러 편의 곡을 남겼다.

° 연주 시간만 무려 2시간 30분에 달하는 전 4막의 구성으로, 그것도 6·25 전쟁 당시 피난처로 북적였던 부산극장에서 초연되기까지 했다.

G. A. 로시니

이탈리아어 표기의 '신데렐라'로 내놓았습니다.

오페라 〈콩쥐팥쥐〉의 줄거리는 기존 이야기와 크게 다르지 않지만 로시니의 신데렐라는 오리지널에서 벗어난 이채로움을 보여줍니다. 눈에 크게 띄는 점은 유리 구두 대신 팔찌가 쓰였다는 것입니다. 이야기의 전반적인 틀은 비슷하나 여러 설정이 동화보다는 좀 더 현실에 가깝습니다. 계모를 계부로, 요정은 왕자의 가정교사로 탈바꿈돼 있죠. 당연히 요술봉과 호박 마차는 나오지 않습니다.

하녀처럼 허드렛일만 하는 안젤리나(체네렌톨라)*의 집에 어느 날 한 걸인이 찾아옵니다. 집안사람 모두가 이 걸인을 홀대하지만 안젤리나만은 따뜻하게 그를 맞이하죠. 이 걸인은 왕자 돈 라미로의 가정교사이자 철학자인 알리도로란 인물로, 왕자의 신붓감을 찾기 위해 거지로 위장한 것입니다. 이를 눈여겨본 알리도로는 왕자에게 안젤리나를 적극 추천합니다. 이에 왕자는 관심을 보이며 안젤리나를 만나보기로 합니다. 왕자는 자신의 신분을 숨기기 위해 하인 단디니와 옷을 바꿔 입고 그녀를 만나죠. 그리고 안젤리나와 운명적 사랑에 빠집니다. 알리도로는 왕자에게 이참에 무도회에 불러 마침표를 찍자고 합니다. 하지만 계부와 그 딸들만 무도회에 가고 안젤리나는 홀로 집에 남겨집니다. 이때 알리도로가 안젤리나를

＊ 극 중 이름은 안젤리나지만 계부와 그 딸들에게 불리는 이름은 체네렌톨라이다.

찾아가 그녀를 예쁘게 만들어주고는 무도회장으로 이끕니다.

무도회에서도 여전히 왕자가 하인 행세를 하고 있습니다. 가짜 왕자 단디니에게는 못된 여동생들이 들이대고 있고요. 안젤리나는 여전히 시종인 척하는 왕자를 사랑하죠. 동화에서처럼 마법으로 인한 시간 제한이 없어 안젤리나의 컴백홈은 의도적으로 이루어집니다. 왕자에게 팔찌를 건네주며 선택권을 주는 것이지요. 여기에서 포인트는 구두를 잃어버린 것이 아니라 팔찌를 두고 갔다는 점입니다. 이 뒤부터는 우리가 아는 원작의 마무리와 비슷합니다. 피날레로는 안젤리나가 그 유명한 2막 아리아 '이제 더 슬퍼하지 않으리'non più mesta를 노래합니다.

로시니의 〈라 체네렌톨라〉는 아이들이 아닌 어른을 위한 오페라라고 여기면 좋을 거 같습니다. 이는 로시니가 현실주의자이기도 했지만 당시 대중의 사회적 취향을 고려해 비현실성을 배제한 것이었죠. 재미있는 사실은 안젤리나의 아리아가 로시니의 2막 오페라인 〈세비야의 이발사〉1816*의 마지막 테너 아리아 '이제 저항은 그만'cessa di più resistere과 같다는 점입니다. 로시니는 자신의 곡에 자신의 곡을 재사용하는 걸 좋아했습니다. 나쁘게 말하면 본인 곡을 표절한 것이라고 해야 할까요. 그럼에도 로시니는 1817년 로마 초연 당시 오스트리아에서 최고의 주가를 올리며 〈합창〉 교향곡 1악장의 대체적 윤곽을 잡고 있던 혁신적 작곡가 베토벤보다 더 큰 인기를 누렸지요.

* 모차르트의 오페라 〈피가로의 결혼〉에 등장하는 인물들의 젊은 시절이 배경이다. 영화로 치면 '프리퀄'(기존 작품 속 이야기보다 앞선 시기의 이야기) 작품이라 할 수 있다.

감상 팁

○ 로시니는 전작 〈세비야의 이발사〉가 성공한 이듬해 〈라 체네렌톨라〉를 작곡했습니다. 두 작품의 여자 주인공은 모두 메조소프라노mezzo-soprano가 노래합니다. 이전까지는 고음역의 기교를 자랑했던 소프라노soprano나 카스트라토castrato*의 인기가 높았지만 로시니 덕에 메조소프라노가 전성기를 맞았습니다.

○ 이 작품은 불과 3주 만에 완성되었습니다. 그래서 급한 김에 작곡가가 자신의 다른 곡을 차용해 마지막 아리아에 급조한 것이죠. 그러나 빨리 만든 작품치고는 독창 파트들의 완성도가 높고 전반적 앙상블의 조화가 잘 짜인 작품이라 평가받습니다.

○ 본래 오페라의 제목을 체네렌톨라가 아닌 여자 주인공의 이름인 '안젤리나'Angelina라고 하려 했으나, 당시 이탈리아 고위 장관의 이름인 '안졸리나'Angiolina와 비슷해 쓰지 못했다고 하네요.

추천 음반

레이블 DEUTSCHE GRAMOPHON (2DVD)
노래 메조소프라노 엘리나 가랑차,
 테너 로렌스 브라운리,
 바리톤 시모네 알베르기니 외
연주 메트로폴리탄 오페라 오케스트라 & 합창단
지휘 마우리치오 베니니

＊ 여성의 음역대를 노래하는 거세된 남성 가수.

전설의 바이올리니스트

무반주 솔로 바이올린을 위한 24개의 카프리스,
Op.1/MS25 1817
니콜로 파가니니 Niccolò Paganini, 1782~1840

단일악장 | 낭만 | 1시간 10분

앞에서도 소개했지만 파가니니는 19세기 초기 낭만주의 음악가들 가운데 유독 독보적인 풍문을 쏟아낸 사람입니다. 그중 가장 독특하고 충격적인 소문은 여덟 살 어린 나이에 바이올린 소나타를 직접 작곡해놓고 그 곡이 너무 어려워 연주를 할 수 없었다는 일화입니다. 황당하긴 하나 실제 그의 작품들을 듣다 보면 이해가 가기도 합니다. 그중 현대인에게 가장 잘 알려진 〈무반주 솔로 바이올린을 위한 24개의 카프리스〉는 진짜 이게 사람이 연주할 수 있는 곡인지 의심될 정도입니다. 그만큼 완벽한 연주가 어렵습니다.

이러한 파가니니 작품들은 당대 유럽 음악계를 깜짝 놀라게 했습니다. 우리가 들으면 알 법한 많은 천재 음악가가 파가니니에게 영향을 받았을 정도니까요. 대표적인 사람이 프란츠 리스트Franz

N. 파가니니

Liszt, 1811~1886입니다. 오죽하면 그를 피아노의 파가니니라고 불렀을까요. 리스트의 작품 상당수가 파가니니에게 직간접적으로 영향을 받은 피아노곡들입니다. 그중에서도 6곡으로 이루어진 리스트의 〈파가니니에 의한 대연습곡, S141〉1851은 파가니니의 〈24개의 카프리스〉와 함께 그의 〈바이올린 협주곡 1번, Op.6/MS21〉1816 및 〈바이올린 협주곡 2번, Op.7/MS48〉1826을 통해 만들어진 피아노곡입니다.

그 밖에도 여러 음악 대가가 파가니니를 추앙했습니다. 낭만음악의 꽃이라 할 수 있는 독일의 슈만Robert Alexander Schumann, 1810~1856도 그러했습니다. 슈만은 기악의 한계를 넘어서는 파가니니의 혁신적 기악 주법에 매료되어 있었습니다. 슈만 자신과는 전혀 다른 세계의 음악이었죠. 슈만은 작곡가 이전에 피아노 연주자를 꿈꾸었기에 파가니니에 대한 동경은 리스트와는 또 다른 차원이었습니다.

공식적인 슈만의 유작은 1856년 슈만이 사망한 후 독일 음악계에서 발표한 〈레퀴엠, Op.148〉1852입니다. 하지만 이는 어디까지나 언론의 기준입니다. 진짜 슈만의 유작은 따로 있습니다. 바로 파가니니의 〈24개의 카프리스〉에 화성을 붙여 만든 피아노 반주 악보입니다. 슈만은 1855년 파가니니의 〈24개의 카프리스〉 중 마지막 24번을 제외한 1번부터 23번까지에 피아노 반주보를 만들어냈습니다. 그가 숨이 멎기 전까지 작업한 작품이었죠.

감상 팁

○ 마지막 24번 카프리스에는 파가니니의 고난도 기술이 집약되어 있습니다. 24개의 카프리스 가운데 가장 많이 연주되는 작품입니다.

○ 파가니니의 카프리스와 리스트의 대연습곡을 비교하며 감상해보세요.

○ 무반주 버전의 바이올린 카프리스와 반주가 포함된 버전의 바이올린 카프리스를 비교하며 감상해보세요.

추천 음반

레이블 EMI(1CD)
연주 바이올리니스트 이츠하크 펄먼
구성 무반주 바이올린 버전

레이블 DEUTSCHE GRAMMOPHON(1CD)
연주 바이올리니스트 데이비드 가렛
구성 반주가 포함된 바이올린 버전
(슈만에 의한 피아노 반주, Nos.1~23)

뛰노는 선율

피아노 5중주 '송어', D667 1819
프란츠 페터 슈베르트 Franz Peter Schubert, 1797~1828

5악장 | 낭만 | 약 35분

슈베르트의 가곡 〈송어, D550〉die forelle, 1817은 음악 교과서에도 나오는 너무나 유명한 노래입니다. 한때는 제목이 〈숭어〉로 잘못 표기된 적이 있었죠. 그래서 여전히 '숭어'라고 알고 있는 사람이 꽤 있습니다. 일제강점기 때 잘못 번역된 이유도 있지만, 그보다 두 어류의 이름과 서식하는 특성이 비슷해 그러한 오해를 부추긴 것이 아닌가 싶습니다. 연어목 연어과에 속하는 '송어'와 농어목 숭어과의 '숭어' 모두 바닷물과 민물을 오가는 기수어汽水魚입니다.

송어

그럼 원곡 〈송어〉의 내용을 살펴보겠습니다. 가사는 독일의 낭만파 시인 크리스티안 슈바르트Christian Friedrich Daniel Schubart, 1739~1791의 시를 사용했는데, 그의 시는 대부분 자유에의 동경을 노래하는 것이 특징입니다. 〈송어〉에도 그러한 점이 잘 드러나 있습니다. 가사는 시의 원본을 그대로 쓰지 않고 슈베르트가 약간 수정했습니다.

맑은 냇물에서 쏜살같이 헤엄치는 송어를 잡기 위해 낚시꾼이 분투해보지만 송어는 잡히지 않습니다. 낚시꾼은 꾀를 냅니다. 그것은 물을 탁하게 해 놀란 고기를 잡는 것이었죠. 낚시꾼이 물을 흐리자 벌써 고기가 낚여 몸부림치고 있었지요. 낚시꾼은 흥분한 채 속은 송어를 바라봅니다.(이상하게 섬뜩하네요.)

본래는 슈바르트가 쓴 시 전체를 다뤘지만 음악적 사용을 위해 시의 마지막 내용을 제외했습니다. 어부와 송어의 이야기로 시작하지만 끝자락에는 젊은 여성들에게 남성을 경계하라는 내용을 담고 있어 초점을 돌리고자 한 것입니다. 이에 따라 송어에 대한 인간의 관찰과 어부에게 잡힌 송어의 반응에 집중된 것이죠. 그렇게 가곡 〈송어〉는 1817년 '슈베르티아데'Schubertiade* 음악회에서 슈베르트의 친구이자 당대 명바리톤 요한 미하엘 포글Johann Michael Vogl, 1768~1840이 처음 노래하면서 알려졌습니다. 그리고 2년 뒤 슈베르트는 포글의 권유로 포글의 고향인 북오스트리아 슈타이어Steyr라

＊ 슈베르트가 자신의 음악을 좋아하는 친구들을 모아 음악회를 열고 즐겼던 모임. 현재는 슈베르트 음악동호회 혹은 슈베르트 협회를 일컫는 말로 쓰인다.

콘트라베이스가 포함된 피아노 5중주

는 도시를 방문합니다. 그곳에서 부유한 아마추어 첼리스트인 질베스터 파움가르트너 _{Silvester Paumgartner, 1763~1841}를 만나 가곡 〈송어〉의 '피아노 5중주' 편곡을 의뢰받았고, 빈에 돌아와 작품을 완성했습니다.

파움가르트너가 제안한 피아노 5중주는 당시 실내악 장르로는 가장 늦게 생성된 초기 단계의 편성이었습니다. 현재 '피아노 5중주'는 일반적으로 피아노, 2대의 바이올린, 비올라, 첼로로 구성되지만, 슈베르트가 활동할 당시에는 피아노, 바이올린, 비올라, 첼로, 콘트라베이스*로 바이올린이 1대만 들어가는 편성이었습니다. 바이올린이 2대가 되고 콘트라베이스가 빠지는 표준 편성은 이후

* 가장 낮은 음역의 현악기로 콘트라바스 혹은 더블베이스라고도 부른다.

슈만이나 브람스 같은 후배들이 등장하며 자리를 잡았습니다. 가곡 〈송어〉의 피아노 5중주 버전은 슈베르트의 기악 앙상블 중 가장 대중적인 인기를 얻고 있는 작품입니다. 각각의 악기가 독자적 연주 가능성을 충분히 발휘한다는 점에서 볼거리가 풍성합니다.

음악 듣기

감상 팁

○ 피아노 5중주의 4악장은 원곡인 가곡 〈송어〉의 주제 선율과 6번의 변주가 이루어집니다.
○ 콘트라베이스가 최저음역을 맡으면서 첼로가 폭넓은 음향으로 자유롭게 움직이는 점이 돋보입니다. 이러한 첼로의 활약은 상당한 첼로 실력을 갖춘 파움가르트너에게 큰 만족감을 주었습니다. 아마도 이것은 파움가르트너를 위한 슈베르트의 배려였을 것입니다.
○ 슈베르트가 경험한 슈타이어의 대자연과 그곳에서의 행복한 시간을 그리듯 작품은 밝고 안정적인 기분을 느끼게 합니다.

추천 음반

레이블 DEUTSCHE GRAMMOPHON(1CD)
연주 피아니스트 다닐 트리포노프,
바이올린 아네 조피 무터, 비올리스트 이화윤,
첼리스트 막시밀리안 호르눙,
베이시스트 로만 파트콜로

마법의 탄환

오페라 '마탄의 사수', Op.77 1821
카를 마리아 폰 베버 Carl Maria von Weber, 1786~1826

3막 | 낭만 | 약 160분

지역의 숲을 지킬 산림 감독관 선발 사냥대회가 열릴 보헤미아 영내. 젊은 사냥꾼 막스는 다음 날 열리는 이 대회의 출전을 기다리고 있습니다. 하지만 막스는 마냥 불안하기만 합니다. 왜냐하면 영주가 주최하는 이 대회에서 우승해야 자신이 사랑하는 보헤미아 최고의 미녀인 아가테와 결혼할 수 있으니까요. 가뜩이나 요즘 사격 성적이 부진한데 장차 장인이 될지 모를 산림 감독관이자 아가테의 아버지인 쿠노에게 우승하지 못하면 자신의 딸과 결혼할 수 없다는 말을 들었으니 그 부담감은 이루 말할 수 없겠지요. 때마침 막스는 동료 사냥꾼인 카스파르에게 은밀한 거래를 제안받습니다. 그것은 '백발백중 마법의 탄환(마탄)'이죠.

흥미진진한 영화 같은 이 이야기는 19세기의 첫 번째 낭만 오

페라로 인정받는 독일 작곡가 베버의 〈마탄의 사수〉der Freischütz입니다. 〈마탄의 사수〉를 독일어 원제로 풀면 '마법의 탄환을 쏘는 사람'이라는 뜻입니다. 이 오페라를 베버라는 작곡가가 썼다는 건 모를 수 있지만 〈마탄의 사수〉라는 제목은 낯설지 않을 것입니다. 오페라의 시작부터 등장하는 오케스트라 서곡의 멜로디는 기독교 찬송가 〈내주여 뜻대로〉로도 너무나 잘 알려져 있죠.

〈마탄의 사수〉의 매력은 초자연적인 이야기는 물론 이를 극대화하는 드라마틱한 음악과 연출에 있습니다. 이미 서곡에서 신비로움을 깔고 들어가 본격적인 극의 재미를 배가시키는데, 1막부터 어느 한 장면도 놓칠 수 없는 즐거움을 선사합니다. 오페라가 지겹다는 분들에게는 이만한 쾌감을 주는 오페라도 없을 것입니다.

현혹된 막스는 마탄을 얻기 위해 카스파르가 오라고 한 늑대의 골짜기wolf's glen로 향합니다. 이 모든 큰 그림은 악마 자미엘의 음모죠. 카스파르는 사실 몇 년 전 자미엘과 거래를 튼 선임 마탄의 사

C. M. v. 베버

수입니다. 하지만 곧 계약 만료 시점이 다가오자 자신의 영혼을 빼앗기기 싫어 막스를 끌어들인 것입니다. 막스는 자신의 영혼을 7발의 마탄과 교환합니다. 7발 중 마지막 마탄은 자미엘이 원하는 타깃이어야 한다는 조건을 달고요. 막스는 자신의 영혼을 판 마탄을 가지고 사냥대회에 나갑니다. 역시 마탄의 위력은 대단했습니다. 드디어 마지막 한 발

이 남은 상황! 이를 카스파르도 지켜보고 있습니다. 막스는 영주의 지시에 하늘의 새를 표적으로 마탄을 발사합니다. 하지만 사랑하는 아가테가 쓰러지고 동시에 카스파르도 쓰러집니다. 마탄은 과연 누구에게로 향한 것일까요? 악마 자미엘이 선택한 영혼은 바로 카스파르였습니다.

〈마탄의 사수〉는 독일의 변호사이자 작가인 요한 아우구스트 아펠Johann August Apel, 1771~1816이 쓴 《유령 책》das gespensterbuch, 1818을 기반으로 하고 있습니다. 총 7권으로 이루어진 이 책은 제목 그대로 무서운 이야기를 담고 있습니다. 아펠은 고대 전설, 독일과 프랑스에서 전해지는 민속 동화, 동양적 테마의 신비 등을 재료 삼아 가상의 내용을 만들었는데, 베버가 이를 놓치지 않고 그의 책을 참고해 환상적인 오페라로 탄생시킨 것입니다. 〈마탄의 사수〉의 하이라

샤를 모랑, <늑대의 골짜기>, 1866

이트는 단연 2막의 늑대의 골짜기 장면입니다. 여기에서 오싹한 공포를 자아내는 베버의 탁월한 음악적 효과는 '가장 끔찍한 표현'으로도 유명합니다.

🎧 음악 듣기

감상 팁

- 서곡도 유명하지만 3막 6장에 등장하는 '사냥꾼의 합창곡'이 〈마탄의 사수〉에서 가장 널리 알려진 곡입니다. 독일적 기질과 남성성을 상징하는 남성 합창곡으로, 사냥의 기쁨과 남자들의 보람이라는 내용을 담고 있습니다.
- 작곡가이자 명피아니스트인 프란츠 리스트가 베버의 오페라를 편곡한 〈피아노를 위한 베버의 '마탄의 사수' 서곡, S575〉를 작곡했습니다. 관현악 사운드를 그대로 옮긴 듯한 풍부한 음색이 두드러지며, 피아노 특유의 기교적 표현으로 새로운 재미를 느낄 수 있습니다. 딱 들으면 리스트다운 느낌이 강하죠.

추천 음반

레이블	UNITEL CLASSICA (2DVD)
노래	소프라노 사라 자쿠비아크, 테너 아드리안 에뢰리트드, 베이스 알베르트 도멘 외
연주	드레스덴 슈타츠카펠레
지휘	크리스티안 틸레만

운명의 힘

현악 4중주 14번, D810 '죽음과 소녀' 1824
프란츠 페터 슈베르트 Franz Peter Schubert, 1797~1828

4악장 | 낭만 | 약 40분

20대의 젊은 슈베르트가 비엔나에서 활동하던 19세기 초는 고전양식의 이탈이 빠르게 진행된 시기였지만, 베토벤1770~1827은 여전히 살아 움직이며 빈 음악계를 호령했습니다. 영국 산업혁명으로 근대화가 가속화되던 낭만주의 시대에는 무엇이든지 간에 기존의 음악 상식을 뛰어넘는 독창적인 것들이 넘쳐났죠. 무엇보다 베토벤이 보여준 자유와 개성의 강력한 표출은 낭만주의의 문을 활짝 열어젖히며 틀 안에 갇혀 세상 물정 모르던 슈베르트를 새로운 세상으로 인도했습니다.

슈베르트는 모차르트1756~1791보다 더 짧은 생을 살았습니다. 그럼에도 그가 남긴 작품들은 모차르트의 것들을 가뿐히 뛰어넘죠. 모차르트의 작품은 미완성곡과 아직 연구가 끝나지 않았거나

원작자 확인 절차가 진행 중인 곡들을 제외하면 대략 600곡 정도지만 슈베르트는 가곡만 약 600곡에 이릅니다. 그럼 슈베르트의 작품은 모두 몇 곡 정도일까요? 슈베르트의 작품을 정리한 오스트리아 음악학자 오토 에리히 도이치 Otto Erich Deutsch, 1883~1967

의 작품 목록인 '도이치 넘버'(D)만으로 따지면 무려 998곡, 미완성과 소실 등 이것저것 더하면 1100곡이 훌쩍 넘는 실로 방대한 양입니다.

반면에 베토벤은 본격적인 창작 기간인 45년 정도를 산정해 722곡 정도를 썼다고 계산할 수 있습니다. 단순하게 작품 수로 따지면 살았던 생에 비해 상대적으로 모차르트와 슈베르트보다는 적은 양이지만, 이것은 베토벤이 이루고픈 이상적인 음악 세계를 그리기 위한 큰 그림 아래 이루어진 보잘것없는 숫자일 뿐입니다. 그것은 베토벤을 신적인 존재로 만든 '교향곡' symphony이라는 음악의 대통합을 향한 과정에 불과했죠.

9개의 베토벤 교향곡 중에서 흔히 '운명 교향곡'이라고 하는 〈교향곡 5번〉1808은 슈베르트의 음악 인생을 송두리째 흔든 크나큰 충격이자 공포였습니다. 특히 '운명 동기'라고 하는 그 유명한 1악장 시작의 혁신적 악구가 그의 머릿속을 헤집어놓을 정도로 지워지지 않았죠. 슈베르트의 후기 3대 현악 4중주* 중 하나인 〈14번〉 '죽음과 소녀' der tod und das mädchen는 베토벤의 영향력을 역력히 확인할 수 있는

한스 발둥 그린, <죽음과 소녀>, 1517

작품입니다. 이미 '운명 동기'가 그의 가곡 <죽음과 소녀, D531>1817을 통해 실험적으로 쓰였는데, 이 '운명 동기'°를 현악 4중주에서 완벽하게 적용해냈습니다.

현악 4중주를 쓰고 있을 당시 슈베르트는 자신이 주변에서 가장 불행하고 불쌍한 사람이라는 정신적 위축으로 건강이 매우 좋지 않은 상태였습니다. 이러한 그의 불안정한 마음을 표현한 작품이 '죽음과 소녀' 현악 4중주였지요. 한편 <교향곡 5번>을 쓰던 베토벤도 비슷한 처지였습니다. 당시 프랑스와 오스트리아가 전쟁 중인 데다 귀도 들리지 않고 몸도 성치 않았던 베토벤 역시 절망적인 시간을 보낸 바 있죠. 하지만

✱ 슈베르트의 현악 4중주 <13번, D804> '로자문데'rosamunde, 1824, <14번, D810> '죽음과 소녀'1824, <15번, D887>1826.

○ 베토벤의 '운명 동기' 활용은 슈베르트 <피아노 소나타 15번, D840> '레리크'reliquie, 1825의 1악장 전반에서도 드러난다.

이러한 두 사람의 공통점에도 작품에서는 차이를 보입니다. 베토벤 음악의 키워드는 '희망'이지만 슈베르트는 '절망'이라는 점입니다. 죽음을 앞둔 슈베르트의 두려움은 그의 〈현악 4중주 13번〉*부터 여실히 나타납니다. 그리고 그다음에 작곡한 〈현악 4중주 14번〉에서는 확실한 육체적, 정신적 상실감을 드러냅니다.

현악 4중주는 가곡의 내용과 동일합니다. 여기에 쓰인 주제와 연관성은 클라우디우스Matthias Claudius, 1740~1815의 시 〈죽음과 소녀〉1774에서 발췌한 것입니다. 이 짧은 시는 죽음에 저항하는 겁에 질린 소녀와 음산하지만 부드럽게 죽음을 유혹하는 죽음의 신이 주고받는 대화체입니다. 그들의 대화는 이렇습니다.

소녀: 저리 가라! 거친 죽음이여, 나는 아직 젊다. 저리 가라! 나를 만지지 말고.

죽음: 손을 좀 주렴. 아름답고 순진한 아가씨여. 나는 너의 친구야. 네게 벌을 주러 온 것이 아니다. 기운을 내라. 나는 난폭하지 않아. 내 팔에서 편히 잠들게 해주지!

음악 듣기

감상 팁

○ 제1악장의 시작부터 제시되는 강렬한 악상은 베토벤 교향곡의 '운명

＊ 제1악장은 바이올린과 첼로가 불안한 느낌을 만들며 시작한다.

90일 밤의 클래식

동기'를 사용한 것입니다. 이후의 나머지 악장들에서도 계속 중요하게 쓰이죠.

○ 폭풍 같은 4악장은 전 악장을 하나로 묶으며 마치 비극으로 몰아넣는 듯 마치는데, 마지막의 그 장대한 울림은 슈베르트의 심정을 조금이나마 느낄 수 있는 여운일지 모르겠습니다.

추천 음반

레이블 HARMONIA MUNDI(3CD)
연주 예루살렘 콰르텟

우아한 왈츠

12개의 우아한 왈츠, D969/Op.77 c.1825
프란츠 페터 슈베르트 Franz Peter Schubert, 1797~1828

단일악장 | 낭만 | 약 10분

왈츠waltz 하면 오스트리아의 요한 슈트라우스 부자*를 최고로 치켜세웁니다. 단연 이들이 쓴 비엔나 왈츠는 음악 역사에 길이 남을 춤곡이었다는 데 이의가 없을 것입니다. 요한 슈트라우스 1세 이전의 왈츠는 단지 춤에 적합하게 만들었습니다. 고전의 모차르트와 베토벤, 슈만은 춤의 기분을 훨씬 부각시키는 즉흥적이면서 실용적인 왈츠를 작곡했죠.

한편 그와 반대로 무도에 목적을 두지 않은 쇼팽의 〈14곡의 발스〉, 브람스의 〈사랑의 노래〉, 라벨의 〈라 발스〉la valse, 왈츠 등과 같은 특색 있는 연주용 왈츠도 19세기의 또 다른 유행으로 자리 잡았

＊　빈 왈츠의 선구자인 '왈츠의 아버지' 요한 슈트라우스 1세1804~1849와 그의 아들 '왈츠의 왕' 요한 슈트라우스 2세1825~1899.

오스트리아 빈 시립 공원에 있는 슈베르트 동상(좌)과 요한 슈트라우스 2세 동상(우)

습니다. 이러한 기악을 위한 왈츠의 전형적인 예를 독일의 고전음
악가인 카를 마리아 폰 베버 Carl Maria Friedrich Ernst von Weber, 1786~1826의
〈무도회에의 권유, Op.65〉1819*를 최초라 보는 시각이 많습니다.
하지만 꼭 베버만 그런 곡을 쓴 것은 아닙니다. 같은 시대를 살았던
오스트리아 출신 슈베르트 역시 종래의 춤곡을 뒤집는 기악 왈츠
를 다수 작곡했죠.

　슈베르트는 주로 피아노 솔로를 위한 왈츠를 작곡했는데, 그 수
가 무려 100여 개나 됩니다. 슈베르트의 기악 왈츠는 멜로디의 화
려함과 화성의 충실성, 풍부한 조성 변화에 따른 전반적인 색채감

*　피아니스트인 베버가 피아노곡으로 작곡해 자신의 아내에게 바쳤다. 무도회장의 장면을 묘
　사한 이 곡은 관현악 편곡으로도 많이 연주되고 있다.

을 더해 단순히 춤을 위한 반주가 아니라, 연주자들의 즐거움과 음악적 가치를 보다 더 향상시켰습니다. 문제는 연주의 기술적 난이도가 이전보다 어려워졌다는 것입니다. 이와 같은 영향력은 후일 쇼팽과 같은 전문 피아니스트이자 작곡가들에게 이정표가 되어주었죠.

요한 슈트라우스 1세가 무도용 빈 왈츠를 유럽 전역에 알리고 있을 즈음 슈베르트는 연주용 왈츠인 피아노곡 〈34개의 감상적인 왈츠, D779/Op.50〉1823과 〈12개의 우아한 왈츠, D969/Op.77〉c.1825을 작곡하며 베버와 함께 새로운 피아노 장르를 개척해나갔습니다. 하지만 그의 왈츠 스타일 피아노곡들은 정식 건반 레퍼토리로 자리 잡기까지 꽤나 시간이 걸렸고, 심지어 20세기 초까지 저급한 살롱 음악으로 치부되었습니다.

〈12개의 우아한 왈츠〉는 슈베르트의 자필 악보가 소실되어 정확한 작곡 연대 측정이 어렵습니다. 이 곡이 출판된 게 1827년 1월이라 슈베르트가 작고한 해와 가까울 것이라 추정할 뿐입니다. 단순해 보일 수 있으나 슈베르트 말년 작품의 특성상 세련미와 개성이 충만하다는 것을 느낄 수 있고, 12번의 조성 변화를 주며 연속해서 연주할 수 있는 단일악장식 통일감을 인식시키고 있다는 점이 특징입니다.

음악 듣기

90일 밤의 클래식

감상 팁

○ 전반적으로 화려함보다는 아름다움에 초점을 맞추고 감상해보세요.

추천 음반

레이블 DECCA(1CD)
연주 피아니스트 빌헬름 박하우스

신의 영역

현악 4중주 16번, Op.135 1826
루트비히 판 베토벤 Ludwig van Beethoven, 1770~1827

4악장 | 고전 | 약 24분

베토벤 궁극의 작품은 무엇일까요? 아마도 상당수가 교향곡 〈9번〉 '합창'1824을 꼽지 않을까 싶습니다. 베토벤이 스무 살에 작곡한 성악곡* 마지막 악장의 합창 파트에는 "엎드려라! 수백만의 사람들이여"라는 가사가 삽입되어 있는데, 이는 성악을 도입한 〈9번〉 교향곡의 마지막 4악장 가사와 유사합니다. 그러니까 대미를 장식할 최후의 교향곡을 위해 무려 30년 넘게 구상했다는 것이죠. 베토벤이 늘 주문처럼 읊조리던 "고뇌를 통한 환희"를 실현하

* 1790년에 작곡한 〈레오폴트 2세의 즉위(대관식)를 축하하는 칸타타〉.

듯 모든 인류가 함께 이루어야 할 평화의 메시지가 이 한 곡에 담겨 있는 것 같습니다.

그런데 베토벤 최고의 종결은 합창 교향곡이 아닌 현악 4중주라고 입을 모으는 사람들도 있습니다. 16곡의 현악 4중주는 선배인 하이든과 모차르트의 현악 4중주보다 큰 성과를 이루며 빛나는 작품 체계를 확립시켰다고 할 정도죠. 복잡한 교향곡처럼 악상의 효과와 연주의 기술성을 다분히 요구하는 것과 달리 베토벤의 현악 4중주는 작곡가 개인의 역량과 내면의 소리를 가장 솔직하게 압축적으로 표현하고 있습니다.

그런 의미에서 베토벤의 마지막 현악 4중주 〈16번〉은 또 다른 시작을 알리는 듯합니다. 베토벤은 1812년(42세)부터 심각한 건강 악화로 운신이 어렵게 되는데, 악성의 진가는 바로 이때부터 발휘됩니다. 그는 1822년(52세)을 전후로 서양음악 역사상 유례를 찾기 힘든 위대한 작품들을 쏟아냈습니다. 베토벤의 후기 현악 4중주*들은 교향곡 〈9번〉, 〈장엄미사〉1823, 32개의 〈피아노 소나타〉1822년 완성 등 대곡들을 만들면서 충분한 준비를 거쳤죠. 그것도 사지가 온전치 못한 상태에서 말입니다. 베토벤은 삶의 마지막에 현악 4중주를 빌려 신의 영역으로 진입하려 한 것 같습니다.

마지막 4악장에는 '힘들게 내린 결심'Der schwer gefaßte Entschluß이라는 미스터리한 표제°가 붙어 있습니다. 그리고 여기에는 "그래야

* 베토벤 현악 4중주는 크게 전기-중기-후기 3그룹으로 나뉜다. 후기는 1822~1826년 사이에 위치한다.

베토벤 <현악 4중주 16번> 4악장 표제 악보

만 할까?Muss es sein?", "그래야만 한다!"Es muss sein!라는 해석하기 어려운 5마디의 동기가 그려져 있습니다. 이에 대한 추측이 난무하는데, 일각에서는 베토벤이 가사도우미에게 급료를 지불해야 하는지에 대한 문답이라는 황당한 주장을 펼치기도 합니다. 아니면 정말 심각한 수수께끼일 수도요. 저는 이렇게 상상하고 싶네요. 베토벤이 신이 되려 한 거라고.

'그라베 마 논 트로포 트라토'Grave, ma non troppo tratto의 '그라베'grave는 아주 느린 빠르기의 엄숙함을 나타내는 악상이지만 '파멸'을 뜻하는 단어이기도 합니다.

"나에게 죽음이 다가오고 있다. 이제 신의 영역에 들어설 수 있다. 나는 지금 아주 고통스럽다. 거친 화음의 반복들, 하지만 받아들여야 한다. 그래야만 하니까!"

○ Der schwer gefaßte Entschluß, Grave, ma non troppo tratto(Muss es sein?) –Allegro(Es muss sein!). 베토벤은 4악장의 표제를 악보화했다. 하지만 이 표제가 붙은 악보는 연주되지 않을뿐더러 그 음형에 대해서도 여전히 오리무중이다.

감상 팁

○ 이 곡은 만년에 다다르며 음악적 해탈에 이르고, 생명이 꺼져가는 것
 을 느끼는 베토벤의 깊은 고뇌를 반영하고 있습니다.

○ 간결하게 시작하는 현실적인 1악장을 지나면서 점차 미지로 향하는
 듯한 환상을 불러일으킵니다. 마지막 4악장에 이르러서는 표제에서
 말하듯 "그래야만 한다!"라는 어투로 두려움 없이 힘차게 다른 세계로
 의 문을 열며 밝은 요정의 춤을 상상하게 하는 활기찬 클라이맥스로
 마무리됩니다.

추천 음반

레이블 WARNER CLASSICS (3CD)
연주 알반 베르크 콰르텟

사랑은 명곡만을 남기고

환상교향곡, Op.14 1830

루이 엑토르 베를리오즈 Louis Hector Berlioz, 1803~1869

5악장 | 낭만 | 약 50분

누구나 좋아하는 배우 한 사람쯤은 있을 겁니다. 많이 좋아하다 보면 팬클럽에도 가입하고 직접 팬 미팅에 참여하기도 하며, 여기에서 더 나아가 그 배우를 이성적으로 사랑하기도 하죠. 문제는 심각한 상태에 이르면 끓어오르는 감정을 주체하지 못해 마음에 큰 상처를 입을 수도 있다는 것입니다. 교향곡의 혁명가로 불리는 프랑스의 작곡가 베를리오즈도 여배우를 짝사랑해 실연의 아픔을 겪었는데, 이 절망적인 사랑은 그의 작품 세계에 크나큰 영향을 미쳤습니다. 그는 따뜻하고 열정적인 사람이긴 하나 한편으로는 병적일 정도로 헛된 생각에 사로잡힌 음악가였습니다. 좋게 말하면 낭만주의자 혹은 로맨티시스트라고 할까요. 그러나 그가 선택한 사랑의 결과는 처절했습니다.

L. H. 베를리오즈

1827년 9월은 베를리오즈의 인생에 커다란 변화가 찾아온 시기였습니다. 의사가 되기 위해 파리에서 공부하던 중 부모의 반대에도 자신이 좋아하는 음악을 하고 싶어 작곡가의 길로 들어선 베를리오즈. 그는 어느 날 영국의 극단이 마련한 셰익스피어 극 〈햄릿〉을 관람했고, 이 공연은 베를리오즈에게 평생에 걸친 충격을 안겼습니다. 19세기 프랑스 낭만주의 문학운동에 시동을 건 셰익스피어의 작품에 대한 감동, 그리고 주연으로 열연한 여배우 해리엇 스미스슨Harriet Smithson, 1800~1854 때문이었죠. 해리엇에게 풍덩 빠진 베를리오즈는 내친김에 그다음 공연인 〈로미오와 줄리엣〉까지 보았고, 셰익스피어에 몰두하면서 각인된 해리엇의 존재는 작곡가의 잠재적 창조성을 깨운 가장 중요한 요인이 되었습니다. 당시 베를리오즈는 학생 신분에 경제 사정이 좋지 않은 무명 작곡가였기에 표를 구해 공연을 보는 게 여간 힘든 일이 아니었죠. 그는 어떻게든 해리엇을 만나고 싶어 편지도 쓰고 찾아가 구애도 합니다. 심지어는 해리엇의 출신지인 아일랜드와 관련된 영국의 인문주의자 토마스 모어Thomas More, 1478~1535의 시로 9곡의 가곡 시리즈를 작곡해 그녀에게 어필도 하고, 그녀를 위한 연주회도 마련해보지만 모든 게 소용없었습니다. 철저하게 무시를 당한 것이죠.

허망한 시간이 흐르고 영국 순회공연을 마친 스미스슨은 파리

H. 스미스슨

를 떠납니다. 베를리오즈는 엄청난 상실감과 고독을 느꼈고, 급기야 그 사랑은 증오의 감정으로 돌변하고 말죠. 그는 스미스슨에 대한 격한 감정을 음악을 통해 분출시켰고, 원망, 고통, 파멸, 배신, 환상 등 다차원의 정신적 감정을 동반한 특별한 작품을 탄생시켰습니다. 스미스슨으로 인해 그의 천재적 작곡 능력이 발휘된 것인지도 모르겠네요. 그 사단을 겪고 1년여에 걸쳐 완성한 〈환상교향곡〉symphonie fantastique을 통해 그는 눈부신 성장을 하는데, 무엇보다 로마대상 grand prix de rome*이라는 타이틀을 거머쥐며 음악가로서의 기반을 확실히 다지게 됩니다.

이대로 끝날 뻔했던 두 사람의 관계는 1832년 베를리오즈의 공연에서 결정적 계기를 맞습니다. 그해 〈환상교향곡〉 연주 공연에 스미스슨이 모습을 드러낸 것이죠. 그런데 과거의 스미스슨이 아니었습니다. 그녀는 사고로 발을 다쳐 몸이 성치 않았고, 극단의 흥행 실패로 빚을 지고 다니는 상황이었습니다. 베를리오즈는 그런 그녀의 아픔을 감싸 안았고 두 사람은 1833년 사랑의 결실을 맺습

* 프랑스 예술원이 콩쿠르 1위 입상자에게 수여하는 상. 회화, 조각, 건축, 판화, 음악(작곡) 등의 부문으로 나뉘는데, 역대 음악 분야 수상자로는 구노, 비제, 마스네, 드뷔시 등이 있다.

니다. 하지만 베를리오즈 집안에서 반대가 심했죠. 결혼 시작부터 낌새가 좋지 않았습니다. 이들은 외아들을 두고 잘 사는 듯 보였으나 성격 차이가 문제였습니다. 파경의 결정적 원인은 베를리오즈의 외도였지요. 열한 살 연하와의 상간! 둘은 이혼하지 않고 별거를 했고, 이렇게 베를리오즈의 격렬한 사랑은 막을 내렸습니다. 위대한 명곡을 남긴 채 말입니다.

🎧 음악 듣기

감상 팁

○ 〈환상교향곡〉 각 악장에는 부제가 붙어 있습니다. 베를리오즈는 이 교향곡에 자신과 해리엇의 이야기를 투영해놓았죠. 1악장에서 3악장까지 자신의 감정을 발전시켜 4악장과 5악장에서 사랑의 배신을 병적 환상을 통해 복수한다는 내용입니다. 마치 마약에 중독된 듯 기묘한 환상을 그린 듯합니다. 실제로 베를리오즈가 아편을 복용하고 일부를 작곡한 것으로 알려져 있습니다.
1악장 : 꿈, 열정 / 2악장 : 무도회 / 3악장 : 들판의 풍경 / 4악장 : 단두대로의 행진 / 5악장 : 마녀들의 밤의 향연과 꿈

○ 〈환상교향곡〉은 베를리오즈에게 전율적 카타르시스를 안긴 베토벤 교향곡에서도 지대한 영향을 받았습니다. 5악장의 구성과 부제는 베토벤의 5악장 교향곡인 〈6번〉 '전원'1808의 형식을 따르고 있는데, 특히 3악장 '들판의 풍경'을 '전원'의 2악장 '시냇가의 정경'과 비교해서 들어보면 베토벤의 목가적 분위기와 비슷하면서도 해리엇의 배신을 걱정하는 듯한 심리적 긴장감을 더한 점이 매우 참신합니다.

추천 음반

레이블 PHILIPS(1CD)
연주 로열 콘세르트허바우 오케스트라
지휘 콜린 데이비스

조성진의 협주곡

피아노 협주곡 1번, Op.11 1830
프레데리크 프랑수아 쇼팽 Frédéric François Chopin, 1810~1849

3악장 | 낭만 | 약 40분

2015년 폴란드 바르샤바에서 열린 세계적 권위의 쇼팽 피아노 콩쿠르 제17회에서 한국의 조성진이 1위 수상이라는 영예를 안았습니다. 쇼팽 콩쿠르는 클래식 음악, 특히 피아노 분야에서는 가장 인지도가 높은 대회입니다. 이곳에서 조성진은 아시아 국가의 세 번째 대회 우승자이자 한국 최초 우승자가 되었습니다.

쇼팽 콩쿠르는 그간 세계적인 피아니스트들을 배출하며 명실상부 피아노계의 월드컵으로 자리매김했습니다. 이 대회의 가장 큰 특징은 쇼팽의 이름이 붙은 대회답게 쇼팽의 곡만으로 치러진다는 점입니다. 조성진은 예선과 본선에 걸친 총 5차례의 무대에서 쇼팽의 〈연습곡 1번, Op.10-1〉, 〈발라드 2번, Op.38〉, 〈화려한 왈츠, Op.34-3〉, 〈3개의 마주르카, Op.33〉 등 주옥같은 대곡들을 완벽하

F. F. 쇼팽

게 소화하며 심사위원들의 마음을 사로잡았습니다.

심사위원은 살아 있는 쇼팽 콩쿠르의 영웅들이었습니다. 폴란드 출신인 5회 우승자(1955년) 아담 하라셰비치, 7회 우승자(1965년)인 아르헨티나의 마르타 아르헤리치, 8회 우승자(1970년)인 미국의 개릭 올슨, 10회 우승자(1980년)인 베트남의 당 타이 손, 14회 우승자(2000년)인 중국의 윤디 등 총 17명의 대가가 그의 무대를 지켜봤죠. 이들의 선택을 받은 조성진의 파이널 무대는 그만큼 대단했습니다. 160여 명의 참가자 가운데 한국인 참가자가 무려 24명이었을 정도로 우리 연주자들의 기량이 월등했다는 점 또한 괄목할 만한 일이었죠.

조성진은 마지막 연주에서 쇼팽을 대표하는 2개의 피아노 협주곡 중 〈1번〉을 선택했습니다. 쇼팽의 〈피아노 협주곡 1번 e단조〉는 작곡가의 첫 번째 피아노 협주곡이 아닌 두 번째 피아노 협주곡입니다. 작곡 순서대로라면 〈피아노 협주곡 2번 f단조, Op.21〉1829이 먼저지만, 출판이 먼저 된 'e단조'에 〈1번〉이 매겨진 것입니다. 특히 2악장은 영화 〈트루먼 쇼〉1998에서 사용돼 강한 인상을 남긴 악곡입니다. 하늘에서 별이 쏟아질 것만 같은 아름다운 낭만성은 누구라도 마음을 뺏길 것입니다.

하지만 쇼팽의 피아노 협주곡들은 그가 작곡한 모든 장르 가운

데 작품성에 대한 일말의 아쉬움이 드러납니다. 이는 동시대의 작곡가 로베르트 슈만의 〈피아노 협주곡 a단조, Op.54〉1845와 비교해보면 어느 정도 수긍이 갑니다. 슈만의 곡은 관현악과 피아노 솔로의 대비가 확실하면서도 오케스트라의 화려함과 독주의 기교적 역할을 균등히 분배해놓았습니다. 반면 쇼팽의 곡은 오케스트라를 축소하고 상대적으로 솔로의 역할을 부각시켰죠. 앙상블과 솔로 간 균형을 중시하는 협주곡의 본질과 동떨어진 것입니다. 19세기 초기 낭만주의 시대의 음악 평론가들도 이러한 점 때문에 슈만의 피아노 협주곡을 더 높이 평가했습니다. 그럼에도 쇼팽이 스무 살의 나이에 만든 젊은 감각과 신선한 표현력, 여기에 건반이 선사할 수 있는 특유의 기교적 면모는 슈만을 포함한 여타 다른 작곡가들이 쉽게 구사할 수 없는 유일무이한 것이기도 합니다.

음악 듣기

감상 팁

◦ 2악장은 그 유명한 쇼팽의 로망스 악장입니다. 쇼팽은 2악장을 두고 이런 말을 남겼습니다.

"무수한 추억을 상기시키는 장소를 바라보는 듯하게, 아름다운 봄의 달빛이 어려 있는 밤처럼…"

늦은 밤에 듣는 녹턴풍의 우아함을 표현하기 위해 오케스트라의 바이올린 파트에 소리를 작게 하는 약음기를 달고 피아노의 아름다움을 극

대화시킵니다. 영화 〈암살〉에서 하와이 피스톨 역의 하정우와 안옥윤 역의 전지현이 처음 만나는 장면에서 흘러나오는 음악이기도 하죠.

추천 음반

레이블 DEUTSCHE GRAMMOPHON(1CD)
연주 피아니스트 조성진

선율이 된 이름

아베크 변주곡, Op.1 1830
로베르트 알렉산더 슈만 Robert Alexander Schumann, 1810~1856

단일악장* | 낭만 | 약 8분

　　이 곡은 슈만의 생애 첫 작품이 아니라 첫 공식 출판 작품입니다. 하지만 의미가 크지요. 이 곡은 슈만이라는 작곡가가 어떤 사람인지 잘 보여주며, 초기 낭만주의 시대의 음악을 일군 한 천재의 기원을 살펴볼 수 있습니다. 슈만은 이 변주곡을 누군가에게 헌정했는데, 과연 누구일까요? 놀랍게도 실존 인물이 아닙니다.

　　〈아베크 변주곡〉Abegg variationen은 가상 인물인 '파울리네 폰 아베크'라는 귀족의 딸에게 헌정됩니다. 바로 슈만의 상상 속에서 탄생했지요. 그러나 이 가공의 여인 이름은 그냥 만들어진 게 아니라고 추측합니다. 단서를 찾아보자면, 먼저 슈만이 하이델베르크에

＊　주제-제1변주-제2변주-제3변주-칸타빌레-환상곡풍 피날레.

R. A. 슈만

서 법학 공부를 하던 열아홉 살 때 교제한 이성 친구 '아우구스트 아베크'에서 아이디어를 얻었을 것이라는 추측이 있습니다. 또한 아우구스트와 같은 관계는 아니었지만 같은 시기에 가볍게 만남을 가진 또 다른 여자 친구 '칼로리네'와의 연관성도 언급됩니다.

물론 여전히 수수께끼이지만요.

사실 처음에 언급한 헌정자는 모 백작의 딸인 피아니스트 '메타 폰 아베크'입니다. 하지만 여기에서 '메타'가 '파울리네'로 바뀌는 데, 이는 '칼로리네'에서 영향을 받은 것이 아닐까 생각합니다. 하지만 무엇보다 이 곡의 핵심은 '아베크'라는 이름입니다.

아베크의 철자 'ABEGG'는 이 곡의 첫 시작 주제로 채택되었습니다. 갑자기 무슨 소리냐고요? 바로 '음형화'입니다. 음악에서 사용하는 음계인 '도-레-미-파-솔-라-시'는 '도(C)-레(D)-미(E)-파(F)-솔(G)-라(A)-시(B)'로 표기합니다. 그래서 가령 '도'를 으뜸음으로 쓰는 조성을 'C조'라고 말하는 것입니다. 이를 아베크에 대입해 보면 '라(A)-시(B)-미(E)-솔(G)-솔(G)'이 되겠지요.

곡의 시작부터 이러한 음형화가 바로 나타납니다. 이 주제 파트 Thema는 지극히 낭만적인 사운드를 전달합니다. '라-시-미-솔-솔'을 시작으로 상승 동기가 8번 이어지다, 반대로 아베크를 거꾸로

Variations On The Name "Abegg"
Op. 1

라(A)-시(B)-미(E)-솔(G)-솔(G), 상승

솔(G)-솔(G)-미(E)-시(B)-라(A), 하강

아베크 변주곡 주제 부분

한 'G(솔)-G(솔)-E(미)-B(시)-A(라)'를 통해 8번의 하강 동기로 진행
되며 주제의 균형을 이룹니다. 연주의 처음은 곧바로 주제 선율을
가지고 아름다운 자태를 뽐냅니다. 그리고 점차 걷잡을 수 없이 유
려한 선율 속으로 빨아들이며 각 섹션을 쉬지 않고 이어가고 마지
막까지 간결한 낭만성을 짜냅니다.

*　이를 음악적으로 말하면 '악구'phrase라고 하는 최소 단위다. 이러한 단위는 주로 2마디 혹은
　4마디를 이루는데, 악구가 2개 이상이면 '악절'phrase 혹은 '주제'theme라고 한다.

감상 팁

○ 악보를 통해 아베크의 음형화를 눈으로 리딩하며 감상한다면 상상력
을 더 자극할 수 있을 것입니다.

○ 악장처럼 섹션이 구분되어 있지만, 끊기지 않고 모두 하나로 연결되는
단일악장이므로 5개 섹션의 변화를 통해 반응하고 느껴보는 즐거움도
있습니다.

추천 음반

레이블 DECCA(1CD)
연주 피아니스트 블라디미르 아시케나지

사랑의 기쁨과 슬픔

서정적 독백극 '렐리오, 삶으로의 귀환', Op.14b 1831
루이 엑토르 베를리오즈 Louis Hector Berlioz, 1803~1869

총 6곡 | 낭만 | 약 57분

베를리오즈의 치정은 〈환상교향곡, Op.14〉한 곡에 국한된 것은 아닙니다. 궁금하겠지만 먼저 이 낯선 작품에 대해 소개하겠습니다. 작품 번호 〈Op.14b〉라고 되어 있는 서정적 독백극은 〈환상교향곡〉의 속편이라 할 수 있습니다. 〈환상교향곡〉을 완성한 이듬해에 연이어 작곡한 독특한 작품으로, 내레이션에 기악과 성악을 통합시켜 만들었습니다. 굳이 따지면 교향곡 범주에 들어간다고 할 수 있는데, 편성만 놓고 보면 정말 독창적이지요. 관현악, 독창, 합창, 독백 배우의 연기와 해설까지. 특히 〈환상교향곡〉과 마찬가지로 각 곡에 부제가 더해져 이야기가 전개되는 방식인데, 재미있는 것은 독백을 무대 중심에 두고 나머지 음악 파트를 커튼 뒤로 은폐시킨다는 점입니다.

제목의 '렐리오'란 베를리오즈 자신을 모방한 가공의 인물, 작곡가 렐리오를 뜻합니다. 베를리오즈는 렐리오의 역할을 연극배우에게 맡겨 해설하게 했죠. 극적인 독백은 예술가의 삶과 내면에서 음악의 의미를 설명합니다. 렐리오가 막을 친 무대 한구석에서 힘겹게 비틀대며 등장한 뒤 독백을 하는데, 마치 한 편의 연극을 보는 듯합니다. 또 하나 특별한 것은 음악입니다. 렐리오를 위해 〈환상교향곡〉에서 사용했던 주요 멜로디를 곡의 시작과 끝에 배치해 놓았습니다. 과연 이러한 테마는 무엇을 의미할까요? 바로 베를리오즈의 연인 해리엇 스미슨을 상기시키기 위함입니다. 베를리오즈는 여전히 그녀에게 집착하고 있었던 것입니다. 〈환상교향곡〉과 〈렐리오, 삶으로의 귀환〉(이하 렐리오)을 이어주는 해리엇의 주제 선율은 조금 어려운 말로 '고정상념 혹은 고정악상'idée fixe*이라고 합니다. 쉽게 말해 작곡가가 사랑하는 여성을 하나의 선율로 표현했다는 것이죠.

결국 〈렐리오〉는 〈환상교향곡〉과 작곡 배경이 같습니다. 당연히 해리엇에 대한 사랑의 슬픔입니다. 베를리오즈는 해리엇에게 차인 뒤 1년 동안 〈환상교향곡〉을 작곡하면서 그녀에 대한 복잡한 감정을 정리하고자 했습니다. 로마대상도 수상한 참이니 밝은 미래를 향해 갈 수 있었죠. 이 시점에 마리 모크Marie Moke, 1811~1875라는 지적인 피아니스트를 만나 교제를 하고 있었는데, 프랑스에서 알아

＊　실제로 이 고정상념(이데 픽스)이 꼭 해리엇만을 위한 것은 아니다. 고정상념은 베를리오즈가 해리엇을 알기 전에 작곡 콩쿠르를 위해 만든 오케스트라용 칸타타 〈에르미니〉Herminie, 1828에 나오는 주제의 일부분이다. 〈환상교향곡〉에서도 그렇지만 고정상념은 생각보다 곡 전반에 두루 쓰이지 않았다.

주는 콩쿠르에서 우승하고 〈환상교향곡〉 초연의 성공에 힘입어 새로운 희망을 안고 마리와 결혼하기로 마음도 먹었습니다. 하지만 실연의 상처가 채 치유되지 않은 상태에서 청천벽력 같은 일이 벌어집니다. 약혼을 앞둔 어느 날 마리의 어머니로부터 한 통의 편지를 받았는데 내용이 충격적이었죠. 마리가 다른 남자와 결혼을 한다는 것이었습니다. 마리 모친의 모략으로 받은 충격은 베를리오즈의 회고록에 잘 드러납니다.

"너무나 모욕적인 일이다. 미친 두 여자와 나와 상관없는 그놈을 죽이고, 일이 끝나면 나도 따라 자결할 것이다. 무슨 일이 있더라도 감행할 것이다. 사람들은 나를 이해해줄 것이다."

그렇습니다. 베를리오즈는 살해 모의를 했습니다. 그는 극단적인 선택을 하기 위해 권총과 자살용 극약을 가지고 움직였습니다.

알프스 산맥과 밤하늘

하지만 이 끔찍한 상황이 실제로 이루어지지는 않았습니다. 뜬금없는 '자연' 때문이었죠. 그들을 해하기 위해 밤중에 급히 마차를 타고 달리던 중 이탈리아와 프랑스 국경 사이에 펼쳐진 알프스 산맥을 지나게 되었는데, 달과 함께 별이 쏟아지는 밤하늘 아래 은은하게 드러난 산봉우리의 절경이 그의 마음을 진정시킨 것입니다. 베를리오즈는 프랑스 니스에서 정신적인 안정을 되찾은 뒤 곧바로 〈렐리오〉를 구상했습니다.

음악 듣기

감상 팁

∘ 〈렐리오〉의 초연은 1832년에 이루어집니다. 이때 베를리오즈는 이전에 초연했던 〈환상교향곡〉을 개정해 〈렐리오〉와 함께 무대에 올렸습니다. 이 자리에는 해리엇도 참석했는데, 그녀는 이 곡들이 자신 때문에 만들어졌다는 걸 전혀 모르고 있었죠. 하지만 공연이 시작되고 〈환상교향곡〉의 표제들과 〈렐리오〉의 독백에서 드러나는 내용을 통해 베를리오즈의 진심을 알게 되었고, 이날을 계기로 두 사람은 결혼에 골인했습니다. 하지만 앞서 소개한 것처럼 이후 이들의 삶은 비극이었죠.

∘ 혁명적 관현악곡 〈환상교향곡〉(1부)과 모노드라마의 〈렐리오〉(2부)는 베를리오즈가 '어느 예술가의 생활 속 일화'라는 주제로 엮은 2부작 교향곡 모음입니다. 특히 〈환상교향곡〉에는 '5부 구성의 환상 대교향곡'이라는 부제가 붙어 있답니다.

∘ 렐리오의 독백만 남기고 오케스트라, 독창, 합창 등의 음악을 커튼 뒤

에 숨긴 이유는 렐리오의 공상을 표현하기 위함입니다. 하지만 마지막 6곡인 '셰익스피어의 〈폭풍〉에 기초한 환상곡'에서는 커튼이 올라갑니다. 이는 독백극에서 우울한 생각에 사로잡힌 렐리오가 괴로움으로부터 벗어나고자 음악을 통해 탈출구를 마련하는 부분으로, 고통을 이기기 위해 음악에 몰두하는 렐리오가 오케스트라와 합창단을 향해 연주에 대한 지시사항을 전달하고자 한 것입니다.

추천 음반

레이블	SONY(2CD)
해설	장 필립 라풍
연주	비엔나 필하모닉
지휘	필리프 조르당

절경이 만들어낸 음악

연주회용 서곡 '헤브리디스', Op.26 1832

펠릭스 멘델스존 Jakob Ludwig Felix Mendelssohn-Bartholdy, 1809~1847

단일악장 | 낭만 | 약 10분

클래식 음악에는 '서곡'overture과 '연주회용 서곡'concert overture이 있습니다. 이 둘은 음악만 듣고는 구분하기 어렵습니다. 일단 두 음악의 공통점은 단일악장의 오케스트라 음악이라는 것입니다. 하지만 내용 면에서는 다르죠. 먼저 '서곡'은 성악(오페라), '연주회용 서곡'은 기악(오케스트라)을 위한 것입니다. 오페라의 첫 시작에 등장하는 서곡은 연주회용 서곡보다는 길이가 짧고 나름 명확한 규칙을 갖고 있습니다. 반면 연주회용 서곡은 오페라 서곡보다 길이가 길고 자유로운 흐름이 특징입니다. 이러한 작품들은 19세기부터 등장했는데, 현재는 오케스트라의 정기 공연 1부 첫 시작 곡으로 자주 선곡됩니다.

멘델스존의 〈헤브리디스〉the Hebrides*는 연주회용 서곡입니

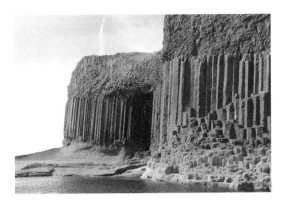
스타파섬에 있는 핑갈의 동굴

다. 일명 '핑갈의 동굴'Fingal's cave 서곡으로 알려져 있지요. 헤브리디스는 영국 스코틀랜드 서쪽 열도의 헤브리디스 제도를 말합니다. 이 도서군 가운데 이너 헤브리디스°의 무인도 스타파섬에서 파도의 충격으로 만들어진 가장 큰 동굴이 '핑갈의 동굴'입니다. 스타파섬은 지질 작용으로 형성된 육각형 모양의 검은색 현무암 기둥이 섬의 외곽을 둘러싸 해안 절벽을 형성하고 있는 명소로, 죽기 전에 꼭 봐야 할 자연 절경 중 하나로 꼽힙니다. '핑갈'은 바이킹의 침략으로부터 스코틀랜드의 섬을 지켜낸 전설의 거인 핑갈의 이름에서 따왔습니다. 핑갈의 동굴이 유명해진 계기는 1772년 아이슬란드로 향하던 몇몇 자연사 학자의 관심을 받으면서였습니다. 이후 세계적 명소가 되어 저명 예술가들이 자주 찾았는데, 멘델스존도 그중 한 사람이었지요.

부유한 시민계급이었던 멘델스존은 타고난 음악적 재능을 가진

* 1830년에 작곡을 완성해 처음 붙인 제목은 〈고독한 섬〉die einsame Insel이었고, 후일 개정판에 〈헤브리디스〉로 수정했다. 대개 라이선스 악보와 음반에는 〈핑갈의 동굴〉이라는 타이틀을 쓰지만 일부 오케스트라 파트보에는 〈헤브리디스〉로 표기되어 있다.

o 헤브리디스 제도는 동쪽의 이너헤브리디스inner Hebrides와 서쪽의 아우터헤브리디스outer Hebrides로 나뉜다.

F. 멘델스존

그야말로 남부러울 것 없는 음악가였습니다. 해외여행을 자주 다닌 그는 1829년 유럽을 순회하던 중 예술가들의 성지로 소문난 핑갈의 동굴을 보기 위해 친구와 함께 스코틀랜드로 향했습니다. 이때 그가 영국 여행을 시작하며 작곡하던 곡이 〈교향곡 3번, Op.56〉 '스코틀랜드'1842*였지요.

스타파섬에 도착한 멘델스존이 처음 본 동굴의 광경은 압도적이었을 것입니다. 실제로 멘델스존은 자연의 위대함에 깊은 감명을 받은 후 재빠르게 이 서곡의 도입부 주제를 썼고, 그날 저녁 이 내용을 편지에 담아 자신의 누나인 패니 멘델스존Fanny Mendelssohn, 1805~1847°에게 보냈습니다.

"헤브리디스가 나에게 얼마나 엄청난 영향을 끼쳤는지 누나에게 알리고 싶어. 동굴의 높이는 최소 11m에서 최대 61m 이상인데 곳곳의 신비한 현무암 기둥들이 내 머릿속을 떠나지 않아."

*　멘델스존이 스코틀랜드의 메리 여왕에 관한 일화에 영감을 받아 작곡한 것으로 알려져 있다. 그러나 작곡가는 공개적으로 1829년에 작곡해 1842년까지 쓰면서 단 한 번도 스코틀랜드와 연관된 그 어떤 것으로부터 자극받거나 영향을 받지 않았다고 선을 그었다. 그래서 어떻게 '스코틀랜드'라는 부제가 붙었는지에 대한 논쟁의 여지를 남기고 있다.

°　독일의 작곡가이자 피아니스트로 460곡 이상을 작곡했다.

감상 팁

○ 도입부의 첫 멜로디는 동굴의 놀라운 아름다움을 이야기해나가며 전체
음악의 얼굴을 그립니다. 비올라, 첼로, 바순으로 연주를 시작합니다.

○ 멘델스존이 처음에 붙인 제목이 〈고독한 섬〉이었던 만큼 서정적 흐름
속에 고독의 느낌이 묻어납니다. 아마도 언뜻 출렁이는 파도가 떠오를
것입니다.

추천 음반

레이블 DEUTSCHE GRAMMOPHON (1CD)
연주 이스라엘 필하모닉 오케스트라
지휘 레너드 번스타인

악마의 의뢰

비올라 독주의 교향곡 '이탈리아의 해럴드', Op.16 1834
루이 엑토르 베를리오즈 Louis Hector Berlioz, 1803~1869

4악장 | 낭만 | 약 40분

"어느 날 아침 눈을 떠보니 내가 유명해졌다!"

영국의 대문호 조지 고든 바이런 George Gordon Byron, 1788~1824이 장편 서사시 〈차일드 해럴드의 순례〉1818를 발표한 뒤 엄청난 인기를 얻자 한 말입니다. 바이런의 이 장시는 천방지축 귀공자 해럴드라는 주인공이 인생의 덧없음을 느끼고 세계를 떠돌며 객지에서의 쓸쓸함과 시름을 노래한 전 4권의 문학 작품입니다. 그의 작품은 베를리오즈의 음악으로 재탄생했는데, 그 배경에는 악마의 바이올리니스트 니콜로 파가니니가 있습니다.

어느 날 파리에서 베를리오즈의 〈환상교향곡〉*1830이 연주되었는데, 이를 보고 파가니니가 베를리오즈의 팬이 되어버립니다. 당시 파가니니의 명성은 지금 우리가 느끼는 그 이상이었습니다. 슈

베르트, 바그너, 슈만, 리스트, 쇼팽, 브람스 등 대가들에게 엄청난 파급력을 끼친 파가니니의 음악은 베토벤의 혁신을 능가하는 것이었죠. 베를리오즈에게도 파가니니는 그런 사람이었습니다. 그러한 그가 베를리오즈에게 찬사를 아끼지 않은 겁니다.

역사적 만남을 가진 몇 주 후 파가니니는 다시 베를리오즈를 찾아가 곡을 하나 의뢰합니다. 그것은 다름 아닌 비올라 협주곡! 현악기 제작자 안토니오 스트라디바리 $^\circ$Antonio Stradivari, c.1644~1737가 만든 비올라로 콘서트를 열고 싶은데 적당한 곡이 없어 베를리오즈에게 부탁한 것입니다. 비올라 기술의 발전과 악기의 가능성을 타진하고 싶었던 파가니니에게 베를리오즈의 능력은 큰 매력이었죠. 흔쾌히 파가니니의 요구를 수락한 베를리오즈는 해럴드의 노래를 비올라로 표현합니다. 몽상가적 캐릭터인 해럴드가 환상에 심취한 베를리오즈에게 좋은 원료가 되어준 셈이죠.

하지만 문제가 발생합니다. 지나친 감정 이입 때문이었을까요. 베를리오즈가 만든 1악장을 두고 파가니니가 불만을 토로합니다. 오케스트라에 방해받지 않도록 파가니니의 독주 기교가 확실히 드러나야 하는데, 그와 정반대로 비올라를 빈약하게 만들어 협주곡의 쾌

＊ 교향곡 역사에서 절대로 빠지지 않는 명곡으로 작곡가가 겪은 실연의 아픔과 사랑의 감정을 음악화한 것이다. 총 5악장에는 모두 표제가 붙어 있다. 그 가운데 4악장 '단두대로의 행진'은 사랑을 거절당한 이가 꿈속에서 여인을 죽이고 자신이 사형장으로 끌려가 처형당하는 것을 목격한다는 내용이다. 이 모든 것이 마약에 취한 '환상'! 단숨에 떨어지는 단두대의 공포를 오케스트라의 일격으로 마무리 짓는 것이 하이라이트다. (152쪽「사랑은 명곡만을 남기고」편 참조)

○ 이탈리아 크레모나 출신 전설의 현악기 장인으로 라틴어인 '스트라디바리우스'라고도 불린다. 그의 바이올린은 멀리 뻗어 나가는 선명한 음색을 자랑하며 현재 수십억 원을 호가하는 최고의 가치를 지니고 있다.

스트라디바리의 비올라

감이 반감되었기 때문이죠. 더욱이 그 무렵 베를리오즈가 베토벤 〈교향곡 7번〉1812에 심취해 그 여파가 뚜렷이 드러난 것도 원인이었고요. 그렇게 비올라를 해럴드에 이입해 악기를 우울한 몽상가로 간주해버린 것이었습니다.

베를리오즈는 파가니니의 불평에도 구애받지 않고 교향곡 스타일의 비올라 협주곡을 완성했습니다. 1834년에 열린 〈이탈리아의 해럴드〉의 초연은 아쉽게도 파가니니가 기관지염으로 몸이 많이 상해 연주를 맡지 못했습니다. 하지만 공연을 본 파가니니는 매우 만족스러워했습니다. 한편 애석하게도 이 작품은 파가니니의 의뢰로 작곡되었으나 의뢰자의 의도를 따르지 않은 탓인지 베를리오즈의 친구이자 오페라 대본 작가인 안베르 페랑Humbert Ferrand, 1805~1868이라는 인물에게 헌정되었습니다.

음악 듣기

감상 팁

- 1834년 초연에서 붙인 제목은 〈이탈리아의 해럴드-비올라 독주의 교향곡〉이었습니다. 이 작품은 비올라를 위한 협주곡의 위치로, 지금까지 비올리스트들의 필수 레퍼토리로 자리하고 있습니다.
- 각 악장에 표제가 붙어 있어요. 특히 제3악장 '아브루치의 산㎞ 사람이 그의 애인에게 보내는 세레나데'는 교향곡에서 미뉴에트 같은 춤곡풍 요소를 갖고 있습니다. 아브루치산은 동로마의 산악지대로 이탈리아적 요소를 다분히 머금고 있는데, 베를리오즈가 그곳에서 받은 인상을 반영해 소박한 분위기를 드러냅니다.
- 마지막 제4악장 '산적의 향연'은 격렬하게 반전하며 〈환상교향곡〉의 5악장 '마녀들의 밤의 향연과 꿈'과 비슷한 표현을 자아냅니다. 비올라가 극적으로 전개되며 난폭한 산적들을 연상케 합니다.

추천 음반

레이블 HARMONIA MUNDI (1CD)
연주 비올리스트 타베아 치머만
악단 레 시에클 오케스트라
지휘 프랑수아-자비에 로트

러시아 음악의 아버지

오페라 '루슬란과 루드밀라' 서곡 1842
미하일 이바노비치 글린카 Mikhail Ivanovich Glinka, 1804~1857

단일악장 | 낭만 | 약 5분

바흐가 유럽 서쪽의 음악의 아버지라면, 동쪽에는 글린카가 있습니다. 러시아의 작곡가 글린카는 19세기 러시아 낭만음악을 세계적 반열에 올려놓은 중추적 인물입니다. 혹시 '민족주의 음악'이라는 말을 들어보셨나요?

민족주의 음악은 19세기 후기 낭만 시대가 추구한 하나의 음악적 양상으로, 서유럽 음악이 주류가 아닌 그 이외의 나라들에서 자신들의 민족적 특징을 부각시켜 이국적이면서 신비로운 낭만주의 어법을 구사한 음악을 칭하는 말입니다. 대표적으로 러시아, 체코, 스페인, 영국, 미국 등지의 음악이 그러했죠.

그중에서도 러시아는 18세기부터 19세기 초까지 유럽 내에서 위상을 높이기 위해 적극적인 서구화 정책을 추진, 민족적 성향의

M. I. 글린카

음악을 이루기 힘든 상황이었습니다. 그 럼에도 러시아의 민족 문화를 지키려는 몇몇 작곡가 덕에 뛰어난 음악들이 탄생 했죠. 그 선두주자가 바로 러시아 음악의 아버지 글린카입니다.

글린카는 1830년경 3년간 이탈리 아에서 유학하며 이탈리아인들이 좋아 하는 디베르티멘토divertimento*나 세레나데serenade°를 작곡했을 정 도로 서유럽의 최신 음악 동향을 몸소 익혔습니다. 상트페테르부 르크에 머물던 녹턴의 창시자, 아일랜드 작곡가 존 필드John Field, 1782~1837에게 피아노를 배웠고, 베토벤 교향곡과 같은 서유럽 대가 들의 음악을 직접 연주하거나 지휘하는 걸 즐겼죠. 이러한 그에게 서 러시아의 국민성을 기대할 수 있을지 의문을 가질 수 있겠으나, 사실 그는 어릴 적부터 좋아한 러시아 민요에 대한 이해도가 높았 고 그 누구보다 자국 문화와 음악에 정통했습니다.

1842년 글린카가 작곡한 5막 오페라 〈루슬란과 루드밀라〉Ruslan and Lyudmila◆는 발표 당시 평은 그리 좋지 않았습니다. 하지만 글린 카 사후부터 지금까지 누구나 즐길 수 있는 정통 클래식 음악 레

* 희유곡. 귀족의 여흥을 위해 작곡된 소규모 편성의 오케스트라 곡.

○ 저녁 음악. 연인의 창가에서 악기를 연주하며 부르는 사랑의 노래.

◆ '루드밀라'는 러시아 키예프의 공주 이름이고, '루슬란'은 루드밀라 공주와 결혼할 정혼자인 기사의 이름이다. 납치된 공주를 구출하고자 그녀와 결혼을 원하는 3명의 구혼자가 사건에 뛰어들고, 그중 루슬란이 공주를 구해 사랑을 쟁취한다는 내용이다.

A. 푸시킨

퍼토리로 자리하고 있을뿐더러 민족주의 음악을 대표하는 오페라로도 전혀 손색이 없죠. 오페라의 대본은 글린카와 친분이 있는 러시아 문호 알렉산드르 푸시킨Aleksandr Pushkin, 1799~1837이 옛 민화인 동명의 시 〈루슬란과 루드밀라〉를 소재로 쓴 풍자시를 바탕으로 하고 있습니다. 본래 푸시킨이 직접 대본을 쓸 계획이었으나 그의 갑작스러운 죽음으로 결국 글린카가 모든 것을 이끌어갈 수밖에 없었죠.

오페라 〈루슬란과 루드밀라〉 서곡은 시작부터 빠른 스피드의 경쾌하고 화려한 오케스트라의 폭풍 선율이 인상적으로 다가옵니다. 서곡에 대해 글린카는 이런 말을 남긴 바 있습니다.

"전속력으로 질주하듯이!"

🎧 음악 듣기

감상 팁

○ 오페라 〈루슬란과 루드밀라〉는 러시아의 민족주의 음악을 대표하지만, 러시아 풍속에 한정되지 않으면서 세련되고 발전된 음악 수준을 갖추고 있습니다.

○ 서곡에는 독일어권의 위트 있는 음악 기법들이 다분히 반영되어 있습니다. 특히 모차르트의 느낌이 자주 연상되죠.

추천 음반

레이블	DECCA(3CD)
노래	소프라노 안나 네트렙코 외
연주	마린스키극장 오케스트라
지휘	발레리 게르기예프

강아지 왈츠

3개의 왈츠, Op.64-1~3 1847
프레데리크 쇼팽 Frédéric François Chopin, 1810~1849

3곡의 단일악장 | 낭만 | 약 2분, 약 4분, 약 3분

누구나 편하게 즐길 수 있는 왈츠는 19세기 폴란드에서도 높은 인기를 누렸습니다. 피아노의 황제 쇼팽도 피아노 독주의 왈츠 음악을 20곡 이상 작곡해 많은 사랑을 받았죠. 쇼팽의 왈츠 가운데 가장 유명한 곡은 무엇일까요? 우리나라에서는 아마도 〈Op.64〉의 두 번째 왈츠인 〈Op.64-2〉가 아닐까 합니다. 하지만 쇼팽의 왈츠를 세계적으로 널리 알린 곡은 첫 번째 왈츠인 〈Op.64-1〉, 일명 '강아지 왈츠'valse du petit chien입니다.

'강아지 왈츠'는 작곡 시기인 1846~1847년 즈음 쇼팽의 연인이었던 조르주 상드George Sand＊와 관련이 있습니다. 상드는 쇼팽

＊　19세기를 풍미했던 여류 소설가이자 극작가, 수필가. 조르주 상드는 필명으로 본명은 오로르 뒤팽Amantine Aurore Lucile Dupin, 1804~1876이다.

이 생전에 격렬히 사랑한 여인입니다. 마리아*라는 여인과의 약혼이 파기되면서 정신적 충격이 컸을 때 상드를 만나 새로운 사랑을 시작할 수 있었죠. 쇼팽은 친구이자 피아노의 거장 프란츠 리스트 Franz Liszt, 1811~1886의 소개로 상드를 알게 되었는데, 쇼팽에게 상드의 첫인상은 심히 불쾌감을 느낄 정도였다고 합니다. 지나친 자유분방함에 남장을 좋아했고, 남성 편력 또한 심해 고상함을 좋아하는 쇼팽이 제일 싫어하는 타입의 여성이었죠. 하지만 쇼팽보다 여

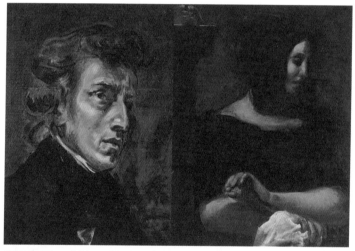

외젠 들라크루아, <프레데리크 쇼팽의 초상>과 <조르주 상드의 초상>, 1838년

* 　마리아 보진스카Maria Wodzinska, 1819-1896. 폴란드의 예술가로 쇼팽과 사랑하는 사이였으나 마리아의 어머니 보진스카 부인의 반대로 헤어졌다. 쇼팽의 유작인 〈2개의 왈츠, Op.posth.69〉 중 제1곡 왈츠 〈Op.69-1〉은 쇼팽이 마리아에게 헌정한 것으로, 마리아가 후일 '이별의 왈츠'란 이름을 붙였다. 쇼팽 사후인 1855년에 세상에 공개되었으며, 쇼팽의 초고 자필 악보에는 "1835년 9월, 드레스덴에서"라고 적혀 있다.

섯 살 연상인 상드는 쇼팽에게 적극적으로 다가섰습니다. 사실 상드 주변에는 속물적인 남자들만 있었던 터라 인간적인 매력과 뛰어난 예술성을 지닌 쇼팽에게 매료될 수 있었겠죠.

당시 쇼팽의 건강은 사망설까지 돌 정도로 좋지 않았습니다. 하지만 상드는 사귀고 있던 남자와 헤어질 정도로 쇼팽을 사모했고, 상드의 공세로 1838년부터 둘은 급작스럽게 가까워졌습니다. 두 사람의 관계는 그들이 이전에 만났던 어떤 사람들보다 각별했습니다. 그런데 쇼팽의 건강 상태가 너무 좋지 않아 육체적인 사랑보다는 정신적인 사랑에 가까웠다고 합니다.

거두절미하고 1847년작 '강아지 왈츠'는 쇼팽이 상드가 기르는 반려견에게서 영감을 얻어 작곡했습니다. 어느 날 상드의 반려견이 자기의 꼬리를 잡으려 빙글빙글 도는 것을 보고 이를 음악으로 표현했다고 합니다. 유럽에서는 이 곡을 '1분 왈츠'라고도 하는데, 1분 내로 연주해야 할 만큼 아주 빠른 건반 속주가 특징이기 때문입니다. 하지만 실제로 1분 내로 연주하는 것은 불가능합니다. 그냥 빠르게 칠 뿐이죠.

🎧 음악 듣기

감상 팁

○ 오스트리아의 작곡가 요한 슈트라우스(1세&2세) 왈츠와의 연관성을 생각해볼 수 있지만, 쇼팽의 왈츠는 빈 왈츠처럼 형식과 형태의 무도를

위한 것이 아닌 춤의 형상을 소리화(양식화)시킨 서정적인 기악 작품입니다. 그의 피아노 왈츠는 빈 왈츠와 유사한 면모가 거의 없다고 볼 수 있습니다. 말 그대로 독창적인 기악 버전의 왈츠입니다.

○ 쇼팽의 다른 피아노 작품들처럼 기교적으로 난해하거나 까다롭지 않고, 또 낯설지 않다는 점이 큰 특징입니다.

추천 음반

레이블 SONY(1CD)
연주 피아니스트 알렉산더 브라일로프스키

오페라와 악극의 차이

악극* '로엔그린', WWV75 1848

리하르트 바그너 Richard Wagner, 1813~1883

3막 | 낭만 | 약 3시간 10분

클래식 음악을 잘 모르는 사람이라도 결혼식에서 듣는 신부 입장 음악만큼은 너무나 익숙할 겁니다. 누구의 어떤 곡인지 아는 분도 많을 테고요. 이 작품의 장르를 흔히 '오페라'opera라고 하지만 바그너에게는 '음악극'musikdrama이라는 명칭이 자연스럽습니다. 바그너 자신은 '악극'이라는 말을 좋아하지 않았으나 현재 이 말은 바그너를 대표하는 용어가 되었습니다. 오페라와 악극이라는 단어만으로는 큰 차이를 느낄 수 없지만 내용 면에서는 확연히 구분되는 몇 가지 특징이 있죠.

그중 바그너의 악극과 기존 오페라의 가장 큰 차이점은 '레치타

─────────

* 대개는 '오페라'라고 표기한다.

90일 밤의 클래식

악극 <로엔그린>의 한 장면

티보'recitativo* 및 '아리아'aria와 같은 개념의 구분이 악극에는 존재하지 않는다는 점입니다. '레치타티보'는 잘 몰라도 '아리아'라는 말은 들어봤을 것입니다. 오페라에 자주 등장하는 '아리아'라는 개념이 바그너의 악극에는 없습니다. 악극에 대한 이해를 돕기 위해 우리가 잘 아는 뮤지컬과 비교해보면, 뮤지컬은 오페라 형식과 닮아 있어 서곡과 아리아, 합창 등으로 구분되는데 악극은 이러한 단락의 구별이 무시되어 있죠.

바그너의 〈로엔그린〉은 나름의 독창적인 악극 형식을 갖춘 작품입니다. 당연히 아리아와 레치타티보의 구별 없이 오로지 희곡과 음악 관계만을 구축하고 있죠. 또 한 가지 특징은 오페라를 시작할 때 등장하는 '서곡'overture을 배제하고 '전주곡'prelude을 사용했다는 점입니다. 특히 3막의 전주곡은 결혼식 분위기를 드러내기 위해 폭발적인 웅장함을 보여줍니다. 그런 후 3막 첫 장에 우리가 잘 아는 신부 입장 곡인 '혼례의 합창'이 등장합니다.

* 레치타티보는 대사를 말하듯 노래하는 낭송적 창법이다. 쉽게 말하면 말과 노래의 중간 형태라고 할 수 있다. 반대로 아리아는 레치타티보와 대치하는 말로, 유려한 선율과 장식을 지닌 창법이며 확실한 노래에 해당한다.

악극의 결정적인 하이라이트는 '금기'를 깨트리는 것입니다. 결혼을 축하하는 행렬의 인도 속에서 '혼례의 합창'을 노래하죠. 그러나 기사인 로엔그린의 정체를 묻지도 따지지도 말아야 할 신부가 남편의 정체를 묻는 금지된 질문을 하죠. 운명을 거스른 실수로 결국 신혼의 단꿈이 깨져버리고, 악극은 신부가 죽으며 비극적으로 마무리됩니다.

또 하나 재미있는 사실은 이 악극을 초연했던 지휘자가 바그너의 장인이라는 것입니다. 그는 쇼팽과 함께 최고의 피아니스트로 군림한 프란츠 리스트Franz Liszt, 1811~1886입니다. 리스트가 바그너보다 두 살 위이니 친구 같은 장인과 사위인 셈이죠.

1841년 바그너가 파리에 머물던 시절 살롱에서 처음 인연을 맺

코지마와 바그너

은 리스트와 바그너는 급속히 가까워집니다. 당시 바그너는 네 살 연상인 독일의 여배우 미나 플래너Minna Planner, 1809~1866와 결혼한 유부남이었습니다. 그러나 극심한 성격 차이와 바그너의 불륜으로 이내 파경으로 이어졌죠. 이후 1870년 바그너는 스물네 살 연하인 리스트의 둘째 딸이자 피아니스트인 코지마 리스트Cosima Liszt, 1837~1930와 재혼합니다. 그때 바그너의 나이 쉰일곱, 코지마는 서른

세 살이었습니다. 그런데 코지마도 남편이 있는 기혼자였습니다. 게다가 2명의 자녀까지 두고 있었죠. 하지만 코지마는 아버지의 반대에도 불구하고 바그너와의 재혼을 강행합니다. 그래서 한때 리스트와 바그너, 코지마 부부의 사이가 멀어졌지요.

음악 듣기

감상 팁

o 바그너는 한 시대의 사회적 풍자나 현실적인 사상과 감정을 바탕으로 한 극을 잘 구상하지 않았습니다. 인간의 모든 것을 표현하기 위해서는 시대에 국한하지 않고 시대를 초월해야 한다고 생각했기 때문이죠. 그래서 바그너가 추구한 극의 소재는 대부분 신화나 전설 같은 비현실적인 것들입니다. 대표적인 예가 〈방황하는 네덜란드인〉, 〈로엔그린〉, 〈니벨룽의 반지〉 등입니다.

추천 음반

레이블 DEUTSCHE GRAMMOPHON (2DVD)
노래 테너 표트르 베찰라, 소프라나 안네 네트렙코
연주 드레스덴 슈타츠카펠레
지휘 크리스티안 틸레만

가장 슬픈 첼로의 노래

나무숲의 조화 2번, Op.76 '자클린의 눈물' 1853
자크 오펜바흐 Jacques Offenbach, 1819~1880

단일악장 | 낭만 | 약 7분 20초

쾰른 태생의 유대계 작곡가 오펜바흐는 '프랑스 오페레타 operetta
의 창시자'로 불리는 인물입니다. 우리에게 잘 알려진 오펜바흐의
작품은 1858년 파리에서 초연된 그의 첫 장편 오페레타 〈죽음의 오
르페우스〉(총 2막)로, 그중 2막 2장 피날레에 등장하는 '캉캉' cancan *
음악이 가장 유명합니다.

〈죽음의 오르페우스〉는 오펜바흐를 널리 알린 대성공작입니다.
그 덕에 1860년 비엔나에서도 〈죽음의 오르페우스〉를 상연할 수
있었는데, 이때부터 빈 왈츠로 인기를 누리던 요한 슈트라우스 2세

* '프렌치 캉캉' french cancan 혹은 '샤위' chahut라고도 한다. 1830년경부터 파리의 댄스
홀에서 유행한 활기찬 사교댄스로 다리를 높게 차올리는 안무가 특징이다.

J. 오펜바흐

Johann Strauss II, 1825~1899°의 인기에 더해져 빈 오페레타의 전성기를 구가할 수 있었죠. 90여 편에 이르는 오펜바흐 오페레타는 파리의 거의 모든 오페라 극장에서 열릴 정도로 프랑스 오페라의 위상을 드높였습니다.

오펜바흐는 오페레타 외에 다른 장르의 음악들도 다수 써냈는데, 그 가운데 첼로와 피아노를 위한 2중주 작곡은 파리 공연장의 이목을 끌기 위한 활동이었습니다. 그는 파리의 세련된 살롱에서 친구인 작곡가 프리드리히 폰 플로토Friedrich von Flotow, 1812~1883°와 함께 연주했습니다. 첼로 연주는 오펜바흐, 피아노는 플로토가 맡아 정기적으로 살롱 공연에 오르며 차곡차곡 입지를 다져나갔죠. 오펜바흐는 무려 20년 동안이나 국제적 명성을 날리며 유럽 전역에서 활동한 첼로 연주자이기도 합니다. 틈틈이 오케스트라 지휘도 했고요. 정말 다재다능한 음악가죠.

첼로와 피아노를 위한 3개의 소품집 〈나무숲의 조화, Op.76〉les harmes des bois 역시 플로토와 함께 연주하기 위해 만든 곡으로 알려져 있습니다. 하지만 오펜바흐 사후 잊혔다가 20세기에 다시 모습

o '왈츠의 황제'로 군림하며 평생 500곡 정도의 왈츠 음악과 16곡의 오페레타를 남겼다. 특히 1874년 빈에서 초연된 그의 오페레타 〈박쥐〉는 빈 오페레타 최고의 명작으로 꼽힌다.

◆ 19세기 초 바그너와 함께 독일 오페라 작곡가로 이름을 알린 인물이다. 주로 파리에서 활동하며 25개의 오페라를 남겼는데, 그중 1844년에 초연된 〈마르타〉Martha가 잘 알려져 있다.

을 드러냈습니다. 독일의 첼리스트인 베르너 토마스Werner Thomas-Mifune, 1951~ 가 〈나무숲의 조화〉 중 제2곡 '자클린의 눈물'les harmes de Jacqueline을 발굴한 것입니다. 베르너는 이 곡을 안타깝게 유명을 달리한 영국의 거장 첼리스트 자클린 뒤 프레Jacqueline Mary Du Pre, 1945~1987의 추모곡으로 발표하면서 세간의 관심을 끌었습니다.

그런데 이를 계기로 뒤 프레의 죽음과 관련된 사연이 알려지면서 어느 유명 음악가를 향한 폭발적인 분노가 일었답니다. 분노 유발자는 바로 뒤 프레의 남편이었던 세계적인 지휘자이자 피아니스트인 다니엘 바렌보임Daniel Barenboim, 1942~*이었죠. 1967년 영국 음악계의 자랑이었던 뒤 프레는 바렌보임과 결혼했습니다. 하지만 늘 자기 자신이 우선인 이기적인 바렌보임과 그를 위해 헌신적인 사랑을 아끼지 않았던 뒤 프레의 관계는 그야말로 최악이었죠. 뒤

뒤 프레와 바렌보임이 함께 연주한 음반

* 1989년 프랑스 바스티유 오페라 극장의 음악감독으로 내정되었다가 급작스럽게 해고되는 불명예를 얻은 바 있다. 이때 바렌보임 대신 내정된 인물이 한국의 정명훈 지휘자다.

90일 밤의 클래식

프레가 불치병을 얻었는데도 다른 여자와 내연 관계를 맺었고, 뒤프레가 세상을 떠나고 1년 뒤 그 내연녀와 결혼했습니다. 아마 뒤프레는 하늘에서도 눈물을 흘리지 않았을까요.

음악 듣기

감상 팁

○ '자클린의 눈물' 악보에는 '비가'elegy라는 말이 달려 있는데, 이는 '죽은 사람에 대한 애도의 묵상 시'라는 의미입니다. 그래서 이 곡을 "세상에서 가장 슬픈 첼로의 노래"라고 하죠.
○ 한때나마 자클린이 연주자로서, 사랑하는 이의 아내로서 행복했던 시절을 표현하는 듯한 느낌마저 줍니다.

추천 음반

첼로와 앙상블 버전
레이블 ORFEO(1CD)
연주 첼리스트 베르너 토마스
악단 뮌헨 체임버 오케스트라
지휘 한스 슈타틀마이어

첼로와 피아노 버전
레이블 CAPRICCIO(1CD)
연주 첼리스트 하리트 크레이흐

은밀한 오페라

오페라 '트리스탄과 이졸데', WWV90 1859
리하르트 바그너 Richard Wagner, 1813~1883

3막 | 낭만 | 약 3시간 40분

금지된 사랑 이야기는 동서고금을 막론하고 사람들의 흥미를 불러일으키는 단골 소재입니다. 바그너의 오페라 〈트리스탄과 이졸데〉Tristan und Isolde도 그런 예라 할 수 있죠. 줄거리는 켈트족 전승에서 기원한 유명한 중세 시대의 전설을 바탕에 두고 있습니다.

트리스탄은 콘월의 왕 마르케를 주군으로 받드는 용맹스러운 무사입니다. 그는 나라에 조공을 요구하던 아일랜드의 기사 모롤트와 결투를 벌여 이기지만 부상을 당해 의술에 능한 아일랜드의 왕녀 이졸데 공주를 찾아가죠. 그녀는 다름 아닌 모롤트의 약혼자! 이졸데는 트리스탄이 자신의 정혼자를 죽인 원수란 사실을 알고 복수하려 하지만 트리스탄의 상처를 치료하면서 그를 사랑하고 맙니다. 이후 마르케 왕의 결혼 상대로 이졸데 공주가 지목되고,

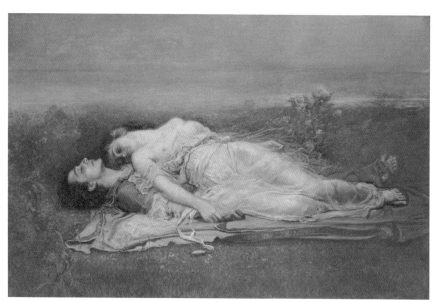

로헬리오 데 에구스키사, <트리스탄과 이졸데>, 1910

그녀를 데려오라는 명을 받은 트리스탄은 이졸데를 왕에게로 데려갑니다.

1막은 트리스탄에게 연정을 느끼고 있는 이졸데가 자신을 왕에게 데려가려는 트리스탄을 원망하면서 시작합니다. 이졸데는 분노에 사로잡혀 트리스탄과 함께 죽기 위해 독약을 준비합니다. 트리스탄이 원수인 자신을 죽이라며 속죄의 의미로 독약이 든 잔을 마시자 이졸데가 그 잔을 빼앗아 나머지를 마시고 죽음을 기다리죠. 하지만 웬걸? 그것은 독약이 아닌 사랑의 묘약이었죠. 오히려 이를 계기로 둘은 격렬한 사랑에 휩싸입니다.

2막은 마르케 왕의 신부가 된 이졸데가 궁전에서 트리스탄과 밀회를 나누는 장면으로 전개됩니다. 그러나 꼬리가 길면 밟히는 법. 마르케 왕의 일행이 현장을 급습하고, 트리스탄은 왕의 심복인 멜로트의 칼에 찔려 크게 다칩니다.

3막에서는 트리스탄과 이졸데가 비극을 맞이합니다. 중상을 입고 쓰러진 트리스탄은 이졸데를 끌어안고 마지막으로 그녀의 이름을 부르며 숨을 거둡니다. 트리스탄의 죽음에 실성한 이졸데도 그의 시신 위에 쓰러져 정신이 오락가락하는 상태에서 서서히 죽어 가죠.

극은 사랑의 끊임없는 동경을 이야기합니다. 이는 사랑의 언어와 음악으로 꽉 채워 오페라 전체를 아우르죠. 바그너의 음악극은 이룰 수 없는 사랑의 동경과 황홀함을 아주 성공적으로 그려낸 걸작입니다. 이렇듯 관능적인 작품을 만들 수 있었던 데는 바그너의 개인사라는 특별한 배경이 있어서입니다. 1852년경부터 바그너는 자신의 열렬한 팬이자 후원자인 재력가 오토 베젠동크의 도움을 받고 있었는데, 그만 그의 젊고 아름다운 아내 마틸데 베젠동크를 사랑하게 되죠. 〈트리스탄과 이졸데〉는 바로 이 시기부터 구상된 것입니다. 부적절한 관계를 만든 유부남 바그너에게 어쩌면 이 비극적인 사랑 이야기는 너무나 자연스러워 보입니다.(마틸데와 온전한 사랑에 이르지 못했고, 그 와중에 자신의 부인 민나 플래너와의 불행했던 결혼생활도 파국을 맞이했죠.)

그리고 1865년 〈트리스탄과 이졸데〉의 초연에서 기막힌 상황이 연출됩니다. 이 오페라의 역사적 초연은 바그너 음악의 열렬한

지지자이고 그의 수제자나 다름없었던 당대 최고의 지휘자 한스 폰 뷜로*가 맡게 됩니다. 그는 피아니스트이자 작곡가 F. 리스트의 딸인 코지마°의 남편인데, 유부녀 코지마가 바그너와 사랑에 빠져 외도 중이었습니다. 뷜로가 바그너 작품의 초연을 준비할 때는 벌써 바그너와 코지마의 불륜이 기정사실화된 상태였죠. 존경하는 스승이 자기 아내와 놀아나고 그 와중에 자기는 스승의 음악을 준비하고 있는 그 심정은 대체 어땠을까요.

음악 듣기

감상 팁

○ 이 극은 음악이 쉬는 부분 없이 끝까지 이어집니다. 소위 '무한 선율'이라 부르죠. 일반 오페라에서의 아리아 같은 형식이 없어 처음에는 생소할 수 있습니다. 그러나 한번 맛을 들이면 마약처럼 빠져드는 경험에 이를 수 있습니다. 만약 그런 경지에 오른다면, 이미 자신이 바그너의 마성에 홀린 또 하나의 포로라는 것을 뒤늦게 깨닫게 될지 모릅니다.

○ 막에 진입하기에 앞서 전주곡 첫머리에 불협화음이 등장합니다. 이는 '트리스탄 화음'으로 불립니다. 고통스러운 사랑의 갈망을 묘사하는 듯한 이 묘한 화음은 음의 배합을 통해 새로운 음악의 장을 열었다고 평가될 만큼 음악사적인 의의를 인정받습니다.

* 224쪽「혹평을 넘어선 명작」편 참조.

○ 186쪽「오페라와 악극의 차이」편 참조.

○ 3막 끝에서 이졸데가 트리스탄의 시신 앞에서 부르는 마지막 노래가 있습니다. 이졸데의 노래 '사랑의 죽음'ᶫⁱᵉᵇᵉˢᵗᵒᵈ입니다. 이 곡은 독립적으로 종종 연주될 만큼 잘 알려져 있습니다. 어루만지는 듯한 음악으로 시작해 점진적으로 분위기를 고조시키다가 나중에는 거대하게 부풀어 오르는 강렬한 카타르시스를 선사합니다. 이윽고 음악은 잦아들고 평온하게 마무리되죠. 이 부분에는 "사랑은 고통이고, 이는 오직 죽음으로서만 완성돼 해결된다"는 바그너의 메시지가 들어 있는 것이 아닐까 생각합니다. 여기서 이졸데의 소프라노는 오케스트라 소리에 대응해 모든 힘을 다 쏟아내야 하기에 가수에게 굉장히 도전적인 곡입니다.

추천 음반

레이블 DEUTCHE GRAMMOPHON (3CD)
노래 소프라노 비르기트 닐손, 테너 볼프강 빈트가센 외
연주 바이로이트 페스티벌 오케스트라 및 합창단
지휘 칼 뵘

저음의 파가니니

콘트라베이스와 피아노를 위한 빠른 협주곡
'멘델스존식의' 1860년 이전
조반니 보테시니 Giovanni Bottesini, 1821~1889

단일악장 | 낭만 | 약 12분

협주곡이라고 하면 보통 오케스트라와 솔로 악기의 협연을 떠올릴 텐데, 이번에 소개할 협주곡은 일반적인 협주곡과는 다릅니다. 제목부터가 특이하죠. 〈콘트라베이스와 피아노를 위한 빠른 협주곡 '멘델스존식의'〉allegro di Concerto 'alla Mendelssohn' aka. gran allegro, 웅장하고 활발하게＊. 그러니까 협주곡으로 표기했지만 실상 콘트라베이스 contrabass, kontrabass, double bass °와 피아노의 2중주라고 봐야 하지요. 이 곡은 이탈리아의 낭만주의 작곡가 보테시니의 작품입니다. 그

＊　작곡 시기는 멘델스존1809~1847 사후인 1850~1860년 정도로 추정하고 있다.

○　바이올린족 중 크기가 가장 크고 가장 낮은 음역대를 가진 현악기로, 일반적인 4현과 더 낮은 음역을 연주할 수 있는 5현 베이스로 구분된다. 2m의 몸집에서 나오는 묵직한 사운드와 날렵한 스피드를 가지고 있고, 바이올린과 첼로의 범위를 모두 소화할 수 있는 넓은 음역대를 자랑한다.

G. 보테시니

는 19세기 최고의 콘트라베이스 거장이기도 했습니다. 이전 세대의 가장 뛰어났던 콘트라베이스 연주자 도메니코 드라고네티 Domenico Dragonetti, 1763~1846의 뒤를 잇는 대가로, 오늘날 '콘트라베이스의 파가니니'라는 칭호가 따라다니는 위대한 연주자입니다.

보테시니는 열네 살의 나이에 이미 바이올린, 콘트라베이스, 클라리넷, 팀파니, 성악 등 기악과 성악을 거의 아우르는 다재다능한 음악적 재능을 보여주었습니다. 이때 그는 밀라노 음악원 입학을 위해 콘트라베이스를 선택해 몇 주 만에 성공적인 오디션을 치렀고, 4년 동안 놀라운 성장을 거듭해 겨우 10대에 세계 최고의 베이스 연주자로서의 성공과 명성을 얻었죠. 어느 영국 작가가 "이 같은 기막힌 연주는 그 어떤 까다로운 연주자가 들어도 완벽한 음악"이라고 찬사를 아끼지 않았을 정도로 그의 연주 실력은 비범했습니다.

보테시니의 연주는 과거 눈부신 활약을 펼친 드라고네티에게서도 볼 수 없는 진보한 베이스 음악이었습니다. 그가 작곡한 베이스 작품들은 마치 리스트와 같은 피아노의 기술적 전시를 초월하는 것이었죠. 그래서 그의 성취를 다른 작곡가나 베이시스트들과 비교하기보다 리스트의 예에서 더 가깝게 찾는 것입니다.

보테시니의 작품 목록 가운데 7개의 서정적 오페라와 8곡의 실

내악도 유명하지만, 그의 약 33곡에 이르는 콘트라베이스 작품 중에서도 '멘델스존식의'라는 부제가 붙은 이 앙상블은 수많은 베이스 연주자들에게 특별한 협주곡으로 인식됩니다. 그 이유는 이 곡의 모티프가 3대 바이올린 협주곡*으로 불리는 멘델스존 〈바이올린 협주곡 e단조, Op.64〉1844의 1악장°이기 때문입니다. 보테시니는 지휘자로도 활동했기에 멘델스존의 음악을 다루며 그와 여러 음악 협업을 할 수 있었고, 친분도 상당히 두터웠죠. 그는 자신의 숙달된 베이스 연주 실력으로 섬세한 멘델스존의 바이올린 작품을 다루고자 했고, 결국 베이스의 중후함과 열정적 음색을 더해 멘델스존의 느낌을 살린 인상적인 베이스 작품을 탄생시켰습니다. 한마디로 '보테시니 스타일의 멘델스존'인 것입니다.

🎧 음악 듣기

감상 팁

○ 이 곡에 멘델스존의 바이올린 협주곡과 흡사한 화성과 선율, 곡의 진행 방식 등이 등장합니다. 인내심을 갖고 테크닉들을 해결해나가야 하

* 공식 명칭은 아니지만 베토벤, 브루흐, 차이콥스키, 시벨리우스 등과 함께 세계에서 가장 많이 연주되는 바이올린 협주곡인 것은 분명하다.

○ 전 3악장 중 1악장이 핵심이다. 1악장 시작 1마디의 오케스트라 반주 후 곧바로 바이올린 솔로가 등장하는 부분은 종전에 존재하지 않은 협주곡 스타일로 유명하다. 1악장부터 3악장의 모든 악장이 쉬지 않고 연주되는 특징 또한 그러하다. 1악장은 11분 내외의 연주 시간 동안 고전 시대의 바이올린 협주곡에서는 볼 수 없는 혁신적인 기법들을 다수 포함하고 있어 그 아름다움을 잘 살리기가 쉽지 않다.

는 어려움이 도사리고 있지만, 곳곳에 숨은 멘델스존의 〈바이올린 협주곡〉 1악장 선율을 찾는 즐거움이 있습니다.

○ 도입부가 멘델스존의 협주곡 1악장과 비슷하게 반복적인 피아노의 리듬 사이로 베이스의 서정적인 선율이 등장합니다. 이후 극적 긴장감을 높이기 위해 곡예와 같은 아찔한 테크닉을 선사하죠. 특히 고음역에서는 보다 정밀하고 세심한 컨트롤이 요구됩니다.

추천 음반

레이블　NAXOS(1CD)
연주　베이시스트 조엘 쿼링턴

사랑을 이어준 연주

전설, Op.17 c.1860

헨리크 비에니아프스키 Henryk Wieniawski, 1835~1880

단일악장 | 낭만 | 약 7분 20초

결혼을 하는 과정에는 예기치 않은 일이 생기기 마련이며 난관에 부딪히기도 합니다. 특히 서로 다른 가족의 만남이라는 점에서 부모의 의사가 중요하게 작용하지요. 물론 부모의 허락 없이도 결혼할 수 있지만, 모두의 마음이 편치 않은 일입니다. 그래서 부모의 축복은 중요합니다. 폴란드의 작곡가 비에니아프스키도 같은 마음이었을 것입니다.

비에니아프스키는 쇼팽과 더불어 폴란드의 대표적인 음악가로 꼽히는 인물입니다. 그는 '바이올린의 쇼팽'이라는 별명까지 붙을 정도로 19세기 유럽 비르투오소virtuoso*의 계보를 잇는 최고의 바이올

＊ '덕이 있는', '고결한'이라는 뜻의 이탈리아어로 특별한 지식이 있는 탁월한 예술가나 학자를 일컫는다. 음악에서는 뛰어난 기량을 갖춘 기악 연주자에게 붙인다.

H. 비에니아프스키

린 연주자 중 한 명입니다. 또한 그가 작곡한 악명 높은 기교의 바이올린 작품들은 여전히 바이올리니스트들이 정복하고 픈 상위 레퍼토리죠. 그의 작품들은 연주가 까다로운 것이 사실입니다. 그러나 그저 어렵기만 한 것이 아니라 풍미 있는 낭만적 선율을 가득 머금고 있으며 음악의 윤택함마저 갖추었죠.

비에니아프스키의 〈전설〉légende은 본래 오케스트라에 솔로 바이올린을 얹은 작품이지만 관현악 반주보다는 주로 피아노 반주를 사용해 연주됩니다. 7분 정도의 길이로 내용은 알차고 실속 있습니다. 그의 〈바이올린 협주곡〉과 같은 강렬한 곡들과 비교하면 수월하다 여길 수 있으나 그렇다고 마냥 편안하게 연주할 수 있는 곡도 아닙니다. 음악은 제목처럼 전설적 서사시를 읊는 듯한 느낌으로 비장함과 중후한 신비로움을 자아냅니다. 그런데 이 곡은 작곡가의 결혼과 관련한 몇몇 일화를 가지고 있습니다. 다음 이야기가 가장 잘 알려졌죠.

1859년 비에니아프스키는 친구인 피아니스트 안톤 루빈시테인Anton Grigorievich Rubinshtein, 1829~1894*에게 소개받은 이사벨라 햄프턴이라는 여성을 만나 사랑에 빠집니다. 스물네 살의 청년 비에니아프스키는 당시 천재 바이올리니스트로 이름을 알리고 있었죠. 비에니아프스키는 이사벨라에게 청혼을 하고 미래를 약속합니다. 그리고 그의 부모를 찾아가 아마도 이렇게 말했겠지요.

"따님과 결혼하고 싶습니다. 평생 손에 물 한 방울 묻히지 않게 하겠습니다!"

그러나 일이 쉽게 풀리지 않았습니다. 이사벨라의 부모가 음악가 비에니아프스키를 탐탁지 않게 여겨 둘의 결혼을 반대한 것입니다. 음악보다 더 확실한 재정적 배경을 가진 남자와 결혼하길 바랐던 것이죠. 〈전설〉의 작곡 시기가 명확하지는 않으나 대략 1860년 즈음인 것으로 추정하고 있는데, 이때 결혼 승낙을 받지 못한 비에니아프스키가 절망에 빠진 슬픔과 비통함에 〈전설〉을 썼다는 것입니다. 하지만 결과적으로 비에니아프스키의 결혼은 성사됩니다.

비에니아프스키는 〈전설〉을 완성해 이사벨라의 모친에게 연주회 초대장을 보냅니다. 승부수를 띄운 것입니다. 다행히 이사벨라의 부모는 비에니아프스키의 저녁 음악회에 참석했습니다. 비에니아프스키의 능력을 직접 눈으로 확인하고 싶었던 것인지도 모르죠. 연주가 끝난 뒤 드디어 대반전이 일어납니다. 〈전설〉이라는 작품의 힘이 얼마나 대단했던지 이사벨라의 부친이 화색이 도는 얼굴로 비에니아프스키에게 다가가 이렇게 말을 건넸답니다.

"진실한 사랑이란 자네가 오늘 밤 우리에게 보여준 그런 기막힌 곡으로만 표현이 가능할 걸세. 이제부터 자네를 사위라고 부르겠네!"

* 러시아 상트페테르부르크 음악원을 설립한 피아니스트이자 작곡가로 프란츠 리스트와 비견될 정도로 뛰어난 연주 실력을 갖추었다.

감상 팁

○ 아득히 먼 옛이야기를 하는 듯 섬세하게 이어지는 부드러운 흐름이 일품인 작품입니다.

○ 비에니아프스키의 결혼 스토리는 그 어떤 것도 명확하지 않습니다. 또 다른 일화에는 비에니아프스키가 심장이 좋지 않아 생명보험에 가입하는 조건으로 결혼을 할 수 있었다고 하네요. 실제로 그는 심장마비로 사망했고요. 그럼에도 본문은 몇 가지 설 중에서 가장 로맨틱한 이야기이고, 진실일 가능성도 배제하지 않는답니다.

추천 음반

레이블 DEUTSCHE GRAMMOPHON(1CD)
연주 바이올리니스트 길 샤함
악단 런던 심포니 오케스트라
지휘 로렌스 포스터

같은 이름이라는 인연

교향곡 1번 c단조, Op.3/B9 '즐로니체의 종' 1865
안토닌 드보르자크 Antonín Dvořák, 1841~1904

4악장 | 낭만 | 약 50분

체코의 전설적인 작곡가 드보르자크가 남긴 9개의 교향곡 가운데 마지막 작품인 〈교향곡 9번〉 '신세계로부터' 1893는 여전히 사랑받고 있습니다. 하지만 이에 비해 나머지 8곡의 교향곡은 여전히 큰 주목을 받지 못하고 있습니다. 그중에서도 〈교향곡 1번〉은 유독 눈에 잘 띄지 않는 듯합니다. 그럴 법도 한 것이 드보르자크 최초의 교향곡이라는 타이틀이 무색하게 〈교향곡 1번〉은 분실된 적이 있기 때문입니다.

1865년 2월부터 한 달 남짓한 짧은 기간 동안 드보르자크는 첫 교향곡을 급히 완성했습니다. 체코 음악계의 학자들은 이러한 이유를 두고 드보르자크가 생계유지를 위해 콩쿠르에 출전하려고 서둘러 만들지 않았을까 추측하고 있습니다. 그리고 드보르자크가

A. 드보르자크

원본 자필 악보를 콩쿠르 주최 측에 제출하고는 돌려받지 않은 것인지, 아니면 주최 측에서 분실했는지 이유는 확실치 않지만 드보르자크는 자신의 악보를 돌려받지 못했다고 합니다. 이에 대해 일부 학자들은 드보르자크가 콩쿠르용 작품에 대한 미련이 없어 돌려받을 생각을 하지 않았다고 하는가 하면, 곧 완성될 〈교향곡 2번〉1865에 집중하느라 전작에 크게 신경 쓰지 않았을 것이라고 주장하기도 합니다. (드보르자크의 〈교향곡 1번〉은 콩쿠르에 입선되지 않았습니다. 아직 관현악 작곡은 서툴렀기 때문이죠.)

그렇게 악보의 존재가 묘연해질 즈음, 1882년 프라하의 동양학자인 루돌프 드보르자크Rudolf Dvořák, 1860~1920라는 사람이 우연히 라이프치히의 한 중고 악보 서점에서 작곡가 드보르자크의 교향곡으로 추정되는 자필 악보를 발견했습니다. 서로 전혀 연관성 없는 동명이인의 인연이라니 정말 놀랍지 않나요? 하지만 루돌프는 악보를 세상에 공개하지 않고 자신의 아들에게 상속하고는 사망했습니다. 그의 아들은 1923년 이 악보를 들고 프라하 음악원으로 찾아가 악보의 진위를 확인받았습니다. 결과는 드보르자크 최초의 교향곡이었죠. 초연은 13년 뒤에나 이루어졌는데, 이후 무슨 속셈인지 루돌프의 아들은 드보르자크의 출판을 그 어디에도 허락하지 않았습니다. 결국 1961년 즈음에야 우여곡절 끝에 출판이 이루어졌지요.

한편 이 곡에는 '즐로니체의 종'zlonické zvony이라는 부제가 더해져 있는데, '즐로니체'는 프라하의 서쪽 80㎞ 정도에 위치한 지역으로 드보르자크가 기악 연주법과 작곡법의 기초를 닦으며 4년간 음악 공부를 한 곳입니다. 드보르자크가 붙인 부제의 출처가 활동 영역을 고려한 것은 맞지만, 곡의 내용은 교향곡 작곡 당시 프라하의 금속 세공 상인의 딸인 유명 여배우 요세피나 체르마코바Josefína Čermáková, 1849~1895를 처음 만나 그녀에게 피아노를 가르치며 흠모하게 된 드보르자크의 연정에 의미를 부여하고 있답니다. 아쉽게도 그들의 사랑은 이루어지지 않았지만요.

음악 듣기

감상 팁

○ 드보르자크의 전 교향곡을 통틀어 가장 미숙한 작품으로 평가받고 있습니다. 그럼에도 작곡가의 개성과 체코의 민족성을 충분히 느낄 수 있답니다.

○ 드보르자크의 첫 번째 교향곡은 베토벤 〈교향곡 5번〉1808의 영향을 크게 받은 작품입니다. 전 악장에 걸쳐 베토벤 교향곡과 마찬가지로 당시 혼란했던 베토벤 시기의 상황과 이를 극복해가는 과정 등 최후의 환희를 이끈다는 점에서 흡사한 면모를 보여줍니다.

추천 음반

레이블 CHANDOS (6CD)
연주 스코티시 내셔널 오케스트라
지휘 네메 예르비

작곡가의 사인

피아노 협주곡 a단조, Op.16 1868

에드바르 그리그 Edvard Grieg, 1843~1907

3악장 | 낭만 | 약 30분

19세기 후반에는 자국의 민족성과 민속 선율을 반영한 민족주의 음악의 강세가 두드러졌어요. 대표적으로 러시아, 핀란드, 체코, 스페인, 미국, 헝가리, 스칸디나비아 3국(노르웨이, 스웨덴, 덴마크)이 이에 속하지요. 하지만 노르웨이는 덴마크와 스웨덴에 가려져 유독 음악 분야에서는 이목을 끌지 못한 나라였습니다. 최소한 그리그가 등장하기 전까지는요.

노르웨이에서 가장 큰 도시였던 베르겐 출신의 그리그는 피아니스트였던 어머니를 통해 다섯 살 때부터 건반 연주의 기본기를 다졌고, 열두 살이 되던 해 여러 편의 작곡을 선보여 주위를 깜짝 놀라게 했습니다. 특히 어머니가 존경했던 모차르트, 베버, 쇼팽, 슈만 등의 음악을 일찍이 자주 듣고 익혔던 터라 곡 쓰는 패턴에 대

E. 그리그

한 다각도의 아이디어를 발휘할 수 있었고, 그러한 능력은 후일 그의 피아노곡들에 여지 없이 드러났죠. 그리그의 피아노용 작품들 가운데 정작 피아노 협주곡 장르는 단 1곡*뿐입니다. 하지만 이는 세계에서 가장 많이 연주되는 피아노 협주곡으로 적어도 다섯 손가락 안에는 반드시 들어가는 작품일 것입니다.

그가 작곡한 〈피아노 협주곡 a단조〉는 위대한 음악가들에게서 영감을 얻은 명곡입니다. 그리그는 열다섯 살(1858년) 때 아버지를 따라 베르겐 동쪽 산악 지방으로 여행하던 중 노르웨이의 저명한 바이올리니스트인 올레 불Ole Bell, 1810~1880을 만나게 됩니다. 이는 그리그의 음악 인생에 중대한 터닝 포인트였습니다. 국제적 인지도를 가진 불은 소년 그리그의 재능을 한눈에 알아채고 그에게 독일 명문교인 라이프치히 음악원에서 공부할 것을 권했죠. 불의 조언으로 그해 라이프치히 음악원에 입학한 그리그는 4년 과정의 공부를 마치고 1863년부터 스칸디나비아 음악의 중심지인 덴마크 코펜하겐으로 이동해 본격적인 음악 활동에 임합니다.

그리그는 이곳에서 그의 작품에 지대한 영향을 끼친 몇몇 중요한 인물을 만나죠. 먼저 덴마크의 거물 음악인 가데Niels Vilhelm Gade, 1817~1890*, 민요 수집사에서 빼놓을 수 없는 린데만Ludvig Mathias

* 그리그의 피아노 소나타도 단 1곡뿐이다. 〈피아노 소나타 e단조, Op.7〉1865.

Lindeman, 1812~1887°, 노르웨이의 위대한 극작가이자 시인인 비에른손Bjørnstjerne Martinus Bjørnson, 1832~1910* 등입니다. 무엇보다 고향 선배인 베르겐 출신의 작곡가 노르드라카Rikard Nordraak, 1842~1866를 대면한 것은 매우 중요한 역사적 사건으로 기록됩니다. 코펜하겐 시절에 접한 노르드라카의 애국적 음악은 이전부터 민속음악에 관심이 많았던 그리그에게 기폭제로 작용하며 민족음악에 눈뜨게 했죠. 이로써 그리그가 국민 음악에 불을 지필 수 있었고, 그 결과 노르웨이의 정서가 드리워진 대작 〈피아노 협주곡 a단조〉가 탄생했습니다. 본질은 그렇지만 이전부터 그리그는 피아노 협주곡에 대한 로망을 키워왔습니다.

일화 하나를 소개하면, 라이프치히 음악원 재학 당시 슈만의 아내인 클라라Clara Josephine Schumann, 1819~1896의 연주로 슈만의 〈피아노 협주곡 a단조, Op.54〉1845를 처음 접한 그리그는 크게 자극받았고, 슈만의 피아노 협주곡과 동일한 'a단조' 조성을 채택했습니다. 또한 슈만이 그랬던 것처럼 도입부부터 곧장 등장하는 피아노 독주의 선제적 패턴*은 두 사람 모두의 롤 모델이었던 베토벤의 〈피아노 협주곡 4번, Op.58〉°1806과 닮아 있죠. 이러한 것들을 슈만과 비

* 코펜하겐 음악협회 및 음악원 이사였던 그는 멘델스존과 슈만의 절친한 친구였으며, 덴마크의 대작곡가 카를 닐센(296쪽 「성격 유형을 표현한 음악」 편 참조)의 스승으로 잘 알려져 있다. 그리그가 교향곡, 피아노 소나타, 바이올린 소나타 등의 작품을 완성하는 데 큰 도움을 주었다.

○ 노르웨이의 작곡가이자 오르가니스트로 그가 모은 자국의 민속 선율과 노래는 약 3000개에 달하며 이를 편집한 것으로 유명하다.

◆ 어렸을 적 시골 생활에서 영감을 얻어 집필한 농민 소설 《양지바른 언덕》synnøve solbakken, 1857년 출판으로 노르웨이 신문학의 기수로 평가받았고, 그의 시 〈그래, 우리는 이 땅을 사랑한다〉ja, vi elsker dette landet, 1868는 노르웨이 국가로 불리고 있다.

교하면 여러모로 비슷한 점이 많아 슈만과 그리그의 피아노 협주 곡이 한 장의 음반에 함께 수록되는 경우가 상당히 많습니다.

음악 듣기

감상 팁

○ 1867년 그리그는 성악가이자 사촌 여동생인 니나 하게루프와 결혼해 이듬해 딸 알렉산드라를 두었는데, 딸이 태어난 시기에 이 협주곡의 작곡을 진행했습니다. 그리그의 생애 중 가장 행복한 시절에 작곡한 작품이죠. 하지만 딸 알렉산드라는 돌을 넘기지 못하고 1869년에 세상을 떠났지요.

○ 1악장의 시작은 베토벤, 모차르트와 같은 이전 시대의 고전 협주곡들과는 차이가 있습니다. 그 시절에는 오케스트라의 전주가 먼저 길게 나온 후 여유 있게 독주가 들어가지만, 그리그의 협주곡에서는 관현악의 긴 제시가 생략되고 곧바로 피아노가 등장합니다. 이렇게 시작부터 나오는 피아노의 강렬한 연주는 매우 인상적이고 또 많은 이에게 각인되어 있습니다. 그래서 이 도입을 일명 '그리그 사인'Grieg's sign이라 부릅니다.

＊ 그리그의 피아노 협주곡 1악장은 첫 1마디의 팀파니 크레셴도(점점 크게) 후 2마디부터 강력한 피아노 독주가 등장한다.

○ 이 곡의 제1악장 도입은 자신의 〈교향곡 5번〉제1악장 도입과 일맥상통하는 이른바 '운명 동기'를 활용한다. 피아노 독주가 곧바로 시작돼 1마디부터 5마디까지 이어지고, 6마디부터 오케스트라가 등장한다.

추천 음반

레이블 WARNER CLASSICS (1CD)
연주 피아니스트 레이프 오베 안스네스
악단 베를린 필하모닉 오케스트라
지휘 마리스 얀손스

힘든 시기에는 이런 음악

미사 3번, WAB28 1868

안톤 브루크너 Anton Bruckner, 1824~1896

6악장 | 낭만 | 약 55분

한국의 인구 30% 정도가 기독교인이라는 통계를 본 적이 있습니다. 종교의 자유가 허락되는 나라이니 꽤 많은 비중을 차지하는 셈이죠. 하지만 이 책을 집필하고 있는 시점은 코로나 바이러스 감염증으로 인해 전 세계 기독교인이 교회를 가지 못하는 상황입니다. 한국 천주교는 창설 236년 만에 미사를 전면 중단했고, 가톨릭의 나라 이탈리아는 치사율이 가장 높은 발병 위험국이 되어 대부분의 국민이 집에 갇힌 신세가 되었죠.

눈에 보이지 않는 위협으로 인해 신앙이 있든 없든 누구라도 마음이 위축될 수밖에 없는 시기입니다. 그래서 특별히 이번에는 위로와 영험한(?) 힘을 얻을 수 있는 종교음악을 하나 소개할까 합니다. 이번에 다룰 작품은 종교음악의 대가인 브루크너의 〈미사 3번〉

입니다.

라틴어인 '미사missa'는 공식적으로 "로마 교회의 전례"the roman liturgy라고 합니다. 그리스도가 자신의 몸과 피를 희생 제물로 바치는 최후의 만찬을 상징적으로 재현한 것이죠. 4세기경 중세 교회로부터 전해져 내려온 미사 음악은 우리가 아는 대부분의 천재 음악가들에게 음악적 동기와 영감을 부여한 클래식 음악의 진정한 뿌리라고 할 수 있습니다. 모든 음악의 장르가 미사에서 나왔다고 해도 과언이 아니며, 작곡가라면 반드시 거쳐야 할 정도로 중요한 장르입니다.

그중 오스트리아 작곡가인 브루크너의 미사곡은 종교음악의 결정판이라 불릴 만큼 위대한 걸작입니다. 브루크너는 유능한 교회 오르가니스트로 활동하며 교회음악을 위해 매진했고 바흐, 모차르트, 베토벤, 슈만, 멘델스존 등과 같은 전통 독일-오스트리아 작곡가들의 종교음악과 그들의 작곡 기법을 연구했습니다. 게다가 독실한 가톨릭 신자이기까지 했지요. 그러한 그가 작정하고 만든

종교음악은 얼마나 대단할까요. 브루크너는 19세기 후반 최고의 교향곡 작곡가이기도 합니다. 장대한 건축물을 쌓아올리는 듯한 그의 거대한 음향 효과는 압도적입니다.

브루크너의 종교음악 59곡 중 미사곡은 총 7곡입니다. 그 가운데 〈1번〉부터 〈3번〉 작품까지를 '대미사'grosse messe라고 하며 가장 유명합니다. 이들은 교향곡의 관현악법

A. 브루크너

을 총망라한 오케스트라와 4명의 독창자 및 혼성 합창을 결합한 그 야말로 대곡입니다. 특히 〈3번〉은 고금에 다시 없을 최고의 미사곡이라 평가받고 있죠.

〈3번〉 미사곡에 대한 유명한 일화가 있습니다. 1869년 이 미사곡의 초연 무대를 맡은 지휘자가 연습 도중 음악이 가진 거대한 박력으로 인해 극도로 감동한 나머지 지휘대에서 쓰러졌다고 합니다. 초연 직후 이 지휘자가 브루크너를 끌어안고는 "내가 아는 최고의 미사곡은 이 곡과 베토벤의 〈장엄미사〉뿐"이라고 말했다죠. 곡을 들어보면 그냥 해프닝이 아니란 걸 아실 것입니다.

음악 듣기

감상 팁

○ 베토벤의 〈장엄미사, Op.123〉missa solemnis, 1823에서 상당한 영감을 받은 브루크너의 미사곡들을 들어보면 베토벤의 작법과 흡사하다는 것을 감지할 수 있습니다. 기악과 인성을 조화시킨 베토벤의 혁신성을 본받으며 맥을 잇고 있다고 할 수 있습니다.

○ 베토벤 스타일에 가깝다고 할 수 있지만 베토벤 이상의 웅장함을 선사합니다.

○ 이 곡의 주체는 오케스트라가 아닌 합창입니다. 관현악의 견고한 구성 속에서 융합되어 내면의 감동을 끌어올리는 합창의 극적인 맛이 일품입니다.

추천 음반

레이블 　HÄNSSLER CLASSIC (1CD)
합창 　　게힝어 칸토라이 슈투트가르트
연주 　　슈투트가르트 방송교향악단
지휘 　　헬무트 릴링

어린이를 위한 클래식

가곡집 〈어린이 방〉 1872
모데스트 무소륵스키 Modest Petrovich Mussorgsky, 1839~1881

7곡 | 낭만 | 약 14분

이 글을 쓰기 며칠 전 자녀를 둔 지인이 어린이를 위한 클래식 음악은 없느냐고 물었습니다. 그래서 준비했습니다. 어린이를 위한 음악 편!

독일 낭만음악의 대표 주자인 로베르트 슈만의 〈어린이 정경, Op.15〉*1838이 어린이를 위한 작품이 아니라는 사실에 크게 놀라는 사람들도 있습니다. 이제까지 어린이를 위한 음악이라고 알아왔고 동심을 자극하기에 충분한 예쁜 멜로디를 가지고 있으니까요. 〈어린이 정경〉은 슈만과 그의 아내 클라라가 연애하던 시절 서로 편지를 주고받은 내용 중 클라라가 슈만에게 "가끔 당신이 어린

* 총 13곡으로 이루어진 피아노 소품. 제7곡인 '트로이메라이'träumerei를 포함해 '미지의 나라에서', '이상한 이야기', '술래잡기', '조르는 아이' 등이 수록되어 있다.

아이 같아 보여요"라고 한 것을 계기로 만들어진 것입니다. 동심을 가진 어른을 위한 음악이라 할 수 있죠. 그러면 슈만은 어린이를 위한 음악은 쓰지 않았을까요?

〈어린이 정경〉을 작곡하고 몇 년 뒤 슈만과 클라라는 결혼에 골인하고, 이듬해 둘 사이에 예쁜 딸 마리 슈만이 태어났습니다. 아버지가 된 슈만은 마리가 일곱 살이 되던 해 2개의 중요한 피아노 걸작을 내놓습니다. 하나는 〈숲의 정경〉1848이고, 나머지 하나는 〈어린이를 위한 앨범, Op.68〉1848입니다. 43곡이 담긴 〈어린이를 위한 앨범〉이 눈에 넣어도 아프지 않을 딸의 생일 선물로 준비한 진짜 어린이를 위한 작품이죠.

프랑스의 조르주 비제Georges Bizet, 1838~1875*의 〈어린이 놀이, Op.22〉°jeux d'enfants, 1871도 어린이를 주제로 한 작품에서 빼놓을 수 없는 곡입니다. 비제는 "사람마다 어린 시절의 추억을 간직하고 있으나 여기에는 사소한 감정이나 자의식, 거짓의 흔적이 없다"라고 작곡 배경을 남긴 것으로 유명합니다. 또한 슈만의 작품들을 의식했는지 그의 낭만적 향수와 대척된 단조롭지만 단정한 피아니즘을 선사합니다. 2명의 피아니스트가 함께 연주한다는 걸 느끼지 못할 만큼 담백하죠. 반드시 슈만의 〈어린이 정경〉과 비제의 〈어린이 놀이〉를 비교하며 들어보길 권합니다. 이해를 돕자면 기름기가 있고 없고의 차이라고 할 수 있습니다.

* 　오페라 〈카르멘〉과 〈진주조개잡이〉, 연극 음악 〈아를의 여인〉을 작곡한 것으로 유명하다.

○ 　네 손을 위한 피아노곡(연탄곡)으로 모두 12곡의 소품으로 이루어져 있다. 제3곡 '인형', 제7 곡 '비눗방울', 제10곡 '개구리' 등이 잘 알려져 있다.

G. 비제

후기 낭만주의에서 현대로 넘어가는 과도기에는 유럽 현대음악의 시발점인 클로드 드뷔시Claude Achille Debussy, 1862~1918가 쓴 〈어린이 세계〉children's corner, 1908를 만날 수 있습니다. 6개의 피아노 소품으로 이루어진 이 작품은 드뷔시가 첫째 부인 릴리Lily Texier를 버리고 2명의 아이를 둔 유부녀이자 가수 출신인 엠마Emma Bardac*와 외도를 해서 낳은 딸 클로드 엠마Claude Emma, 애칭은 '슈슈'를 위해 쓴 것입니다. "소중하고 귀여운 슈슈에게"라는 드뷔시의 헌정사가 담겨 있을 만큼 곡은 활기차고 친절한 슈슈를 묘사하고 있어 달달한 부녀의 정을 느낄 수 있죠. 여기에 드뷔시가 말년에 작곡한 어린이를 위한 발레 음악 〈장난감 상자〉1913 역시 딸 슈슈에 대한 애정에서 나온 명곡입니다. 복잡한 이들 가족사에 대한 언급은 어린이가 우선이기에 꾹 참고 넘어가겠습니다.

그런데 〈어린이 세계〉는 특정 작품들에서 아이디어를 얻어 완성되었습니다. 드뷔시가 '걸출한 작품'이라고 평가한 러시아의 국민악파 무소륵스키의 7개 가곡집 〈어린이 방〉the nursery과 피아노곡 〈어린이 놀이〉ein kinderscherz, 1858가 그것이죠. 〈어린이 방〉에는 늘 어린이를 좋아하고 순수함을 동경했던 무소륵스키의 사랑스러운 시정이 가득하고, 단일악장의 피아노곡 〈어린이 놀이〉는 무소

* 그녀는 부유한 파리 은행가인 남편과 1905년에 이혼했고, 드뷔시도 같은 해 릴리와 헤어졌다. 그해 딸 슈슈를 출산했고, 1908년 드뷔시와 재혼했다.

륵스키의 어린 시절을 추억하는 듯 술래잡기 놀이를 연상시킵니다. 2분 남짓 동안 아이들이 뛰어노는 것처럼 쉬지 않고 가쁘게 진행됩니다.

음악 듣기

감상 팁

○ 무소륵스키의 가곡집 〈어린이 방〉은 후기 낭만주의 최고의 가곡으로 꼽힐 만큼 작품성을 인정받고 있습니다. 이 곡의 영향력은 프랑스의 드뷔시와 라벨에게로 전해졌죠.

○ 러시아어 가곡이라 낯설긴 해도 이국적 환상을 짙게 느낄 수 있습니다. 다음은 각 곡의 제목입니다. 제1곡 '유모와', 제2곡 '구석에', 제3곡 '투구벌레', 제4곡 '인형과', 제5곡 '저녁기도', 제6곡 '새끼 고양이 마트로스', 제7곡 '목마를 타고'.

추천 음반

레이블　VANGUARD CLASSICS (1CD)
노래　　소프라노 네타니아 다브라스

혹평을 넘어선 명작

피아노 협주곡 1번, Op.23 1875

표트르 일리치 차이콥스키 Piotr Ilyitch Tchaikovsky, 1840~1893

3악장 | 낭만 | 약 30분

한국인이 좋아하는 음악가 중 빠지지 않는 인물이 러시아의 작곡가 차이콥스키입니다. 그의 음악은 어지간하면 한 번쯤은 들어봤을 테고요. 〈교향곡 6번〉 '비창', 발레 음악 〈백조의 호수〉 및 〈호두까기 인형〉, 환상서곡 〈로미오와 줄리엣〉, 〈바이올린 협주곡〉, 〈피아노 협주곡 1번〉, 음악회용 서곡 〈1812〉(축전 서곡) 등 워낙 유명한 곡이 많으니 말이에요. 물론 이 외에도 좋은 곡이 아주 많습니다.

이렇게 많은 히트곡을 내놓은 차이콥스키지만, 초기 작품 중에는 러시아에서 지독한 혹평을 받으며 연주 불가 판정까지 받은 것도 있습니다. 초연된 지 100년이 훨씬 지난 지금도 전 세계인에게 사랑받는 차이콥스키 최고의 시그니처 곡, 바로 〈피아노 협주곡 1번〉입니다.

P. I. 차이콥스키

차이콥스키는 30대가 되어서야 협주곡에 손을 댔을 정도로 협주곡 장르에 관심이 없었습니다. 게다가 자신이 잘 다룰 수 있는 악기가 피아노였음에도 오케스트라와 피아노의 접목을 꺼렸죠. 그런 그가 1874년 11월 갑자기 자신의 친동생인 작가 모데스트에게 "이제는 피아노 협주곡을 써보려고"라는 내용의 편지를 보내고는, 이후 몇 주 지나지 않아 첫 번째 피아노 협주곡 작곡에 착수합니다. 그리고 작품이 거의 완성될 무렵 친구이자 당대 최고의 러시아 피아니스트였던 니콜라이 루빈슈타인Nikolay Rubinstein, 1835~1881*에게 피아노 파트에 대한 자문을 구하기 위해 그 앞에서 직접 연주를 선보였죠. 하지만 차이콥스키에게 돌아온 피드백은 처참했습니다. 사실 니콜라이는 차이콥스키가 협주곡에 강한 혐오감을 가지고 있다는 것을 알고 있었습니다. 그가 차이콥스키 면전에서 이런 말까지 했다고 합니다.

"엉뚱하고 기괴한 발상이다. 심지어 거북스럽기까지 하다. 무엇보다 연주가 너무 어렵다. 이는 이류 작품에 지나지 않는다. 내가 지적한 부분을 고친다면 공연에서 연주해줄 수 있다."

누구라도 상처받을 말입니다. 당사자인 차이콥스키는 오죽했

* 차이콥스키의 작곡 스승인 안톤 루빈슈타인Anton Rubinstein, 1829~1894의 동생이다. 루빈슈타인 형제는 당대 최고의 러시아 피아니스트로 군림했으며, 형 안톤은 상트페테르부르크 콘서바토리를, 동생 니콜라이는 모스크바 콘서바토리를 설립했다. 차이콥스키의 곡을 가장 많이 헌정 받은 인물이다.

N. 루빈슈타인

H. v. 뷜로

을까요. 그는 이러한 친구의 맹렬한 공격에 분통을 터뜨렸죠. 자존심이 상한 차이콥스키는 결국 니콜라이의 조언을 무시한 채 자신의 첫 협주곡을 공개합니다. 그간 많은 곡을 니콜라이에게 헌정했지만 이번만큼은 아니었죠. 〈피아노 협주곡 1번〉은 독일 정상의 피아니스트인 한스 폰 뷜로Hans Guido Freiherr von Bülow, 1830~1894*에게 헌정했고, 초연1875년도 그에게 맡겼습니다.

초연은 미국 매사추세츠주 보스턴에서 이루어졌는데, 뷜로의 뛰어난 연주로 보스턴 청중의 열렬한 호응을 얻어 마지막 3악장은 2번이나 연주되었습니다. 그러나 러시아 초연에서는 미국에서만큼 뜨거운 반응을 얻지 못했습니다. 하지만 현재는 피아노 협주곡 중 가장 인기 있는 작품이라는 평가를 받고 있지요. 혹평을 퍼부었던 루빈스타인도 후일에는 자신의 생각이 잘못되었다는 것을 시인하고 이 곡을 즐겨 연주했다고 하네요.

＊　뷜로는 피아니스트로서의 명성도 얻었지만 지휘자로서도 대성한 인물이다. 현대 지휘법의 상당 부분이 뷜로로부터 파급되었다고 해도 과언이 아닐 정도로 독일 음악계의 한 축이었다.

감상 팁

○ 오케스트라와 피아노의 균형이 상당히 좋은 작품입니다.
○ 화려하고 극적인 피아노 파트의 효과는 쇼팽, 리스트, 슈만 등의 피아
 노 협주곡과 견주어도 전혀 손색없을 정도입니다.

추천 음반

레이블 DEUTSCHE GRAMMOPHON(1CD)
연주 피아니스트 예브게니 키신
악단 베를린 필하모닉 오케스트라
지휘 헤르베르트 폰 카라얀

오페라의 왕이 쓴 기악곡

현악 4중주 e단조 1873
주세페 베르디 Giuseppe Verdi, 1813~1901

4악장 | 낭만 | 약 23분

환갑의 나이에 이르러 전 세계의 오페라계를 평정한 인물이 있습니다. 바로 '오페라의 왕'이라 불리는 베르디입니다. 베르디는 이탈리아가 통일되기 전 당시 프랑스령이었던 파르마 공화국 출신으로 문맹인 부모 밑에서 불우한 어린 시절을 보낸 작곡가입니다. 음악을 배울 형편이 되지 못했던 베르디는 일곱 살 때 성당에서 배운 오르간 연주에 뛰어난 소질을 보이며 음악적 두각을 드러냈죠. 어린 베르디의 음악적 기초는 오르간에서 비롯되었는데, 그가 복잡한 작곡 원리를 깨우치는 데 중요한 역할을 했답니다.

베르디가 남긴 대부분의 역작은 오페라입니다. 〈나부코〉1841, 〈맥베스〉1847, 〈리골레토〉1851, 〈일 트로바토레〉1852, 〈라 트라비아타〉1853, 〈운명의 힘〉1862, 〈아이다〉1871*, 〈오텔로〉1886 등 오페라를 잘 모르는

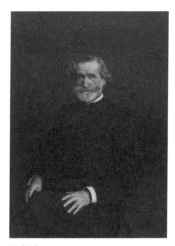

G. 베르디

이들도 한 번쯤은 들어봤을 법한 주옥같은 명작들을 남겼습니다.

베르디가 오페라로 성공하기까지는 참으로 다사다난했습니다. 1836년 스물세 살의 나이에 마르게리타와 결혼해 자녀를 두었으나 그의 행복은 오래가지 못했죠. 첫째 딸과 둘째 아들을 얻은 지 얼마 되지 않아 1년 간격으로 두 아이를 모두 잃었고, 곧바로 아내마저 병사해 지옥과 같은 나날을 보내야만 했습니다. 그러한 여파로 1842년에 초연된 〈나부코〉의 성공 이전까지 그의 초반 작품들은 크게 빛을 보지 못했습니다.

그는 〈나부코〉를 내놓으면서 점차 활기를 되찾았고, 이 시기부터 거의 1년에 하나씩 혁신적인 오페라를 완성했습니다. 베르디 본인은 이 기간을 자신의 인생에서 가장 힘들었던 '고역의 시절'이라고 하지만, 베르디 연구자들은 그와 정반대로 '영광의 시절'이라 말합니다. 크게 중요한 논쟁거리는 아니지만 지금의 베르디가 있기까지 가장 중요한 때였음은 분명합니다.

1871년 베르디는 〈아이다〉를 통해 이탈리아 오페라의 진면모를 보여주는 가극을 발표하면서 마침내 정점에 오릅니다. 과거의 아픈 기억을 잊게 만든 두 번째 부인 스트레포니의 헌신적인 내조,

＊ 한국 초연은 1965년 11월 5일 국립오페라단의 제7회 정기 공연으로 국립극장에서 열렸다.

하나의 나라로 통일된 이탈리아, 간결하고 극적인 드라마 전개의 〈리골레토〉, 〈일 트로바토레〉, 〈라 트라비아타〉, 〈가면무도회〉1858의 지속적인 흥행가도 등 경이로운 과정 속에서 베르디는 정신적인 평화를 얻게 되죠. 마음의 여유가 생긴 베르디가 이맘때 만든 신선한 작품이 하나 있습니다. 베르디는 성악곡 말고도 기악음악에 늘 관심이 많았습니다. 어린 시절에는 경제적 어려움 때문에 수익성이 떨어지는 기악곡을 멀리해야만 했는데, 때마침 기회가 생긴 것입니다. 개성적인 오페라만큼이나 특별한 기악 작품 하나를 이때 써냅니다.

그것은 바로 단 한 곡만 남아 있는 현악 4중주입니다. 1873년 베르디는 나폴리에서 공연하는 〈아이다〉를 보러 갔는데, 그곳에서 2주 정도 머물며 누구의 부탁이나 요청, 주문도 아닌 오로지 자신의 만족을 위한 현악 4중주를 작곡했습니다. 매번 내용이 있는 성

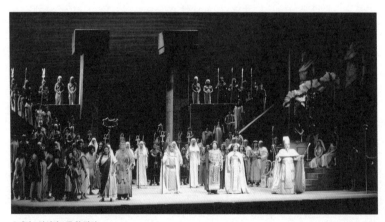

오페라 〈아이다〉 중 한 장면

90일 밤의 클래식

악곡만 쓰다가 순수 기악만으로 이루어진 절대음악absolute music에 손을 댄 것이죠. 그렇다 보니 이 작품은 그 어디에서도 성악 느낌을 찾아볼 수 없을 정도로 기악 본연의 맛이 살아 있습니다. 베르디의 곡이 맞나 싶을 정도로요. 기악에도 장조와 단조라는 조성의 움직임에 따라 분위기를 연상시키는 스토리가 있기 마련인데, 이 곡은 단조임에도 시종일관 즐거운 분위기를 만들어냅니다.

음악 듣기

감상 팁

○ 베르디의 색다른 창작성을 느낄 수 있는 작품입니다. 그의 오페라를 연상하며 듣는다면 약간의 이질감이 느껴질 수 있습니다.

○ 느린 2악장은 일반적인 차분함보다 밝은 우아함으로 그려집니다. 또 마지막 4악장은 그가 어린 시절부터 즐겨 연주한 오르간의 다채로운 색감을 보여줍니다. 이는 엄격하고 복잡한 느낌보다는 경쾌한 발랄함으로 다가옵니다.

추천 음반

레이블 DEUTSCHE GRAMMOPHON(1CD)
연주 아마데우스 콰르텟

노르웨이의 탕아

극음악 '페르 귄트', Op.23 1875

에드바르 그리그 Edvard Grieg, 1843~1907

5막 | 낭만 | 약 85분

《페르 귄트》Peer Gynt, 1867는 노르웨이의 극작가 헨리크 입센Henrik
Ibsen, 1828~1906이 노르웨이 지방에서 수집한 민담을 기초로 만든 희
곡입니다. 페르 귄트는 몰락한 집안의 외아들로 여기저기 민폐를
끼치는 허무맹랑한 공상가이자 절제를 모르는 야심가로 그려집니
다. 허풍도 심하고 세상 물정도 모르며 남의 여자까지 가로채는 몹
쓸 인물이죠. 입센은 1874년 당시 극음악 〈십자군 병사 지구르트,
Op.22〉1872*를 작곡해 명성을 날린 노르웨이의 작곡가 그리그에
게 극음악 작곡을 의뢰했습니다. 입센의 《페르 귄트》는 원래 공연
용이 아니라 레제드라마lesedrama°였는데, 작품을 보완할 필요성을

* 노르웨이의 대문호 비에른손Bjørnstjerne Martinus Bjørnson, 1832~1910이 만든 희곡으로 십자군에
 참가해서 훈공을 세운 노르웨이의 영웅 지구르트의 모험 이야기를 그리고 있다.

느낀 입센이 그리그의 음악을 넣어 무대에 올리려 했던 것이죠.

하지만 요청을 받은 그리그는 고민이 많았습니다. 아기자기한 소품 형식이 주류이던 그리그의 음악적 성향과 정반대로 입센의 작품은 규모가 크고 극적인 내용이었기 때문입니다. 그럼에도 그리그는 입센의 제의를 받아들였습니다. 당시 비에른손이 대본을 맡아 추진하고 있던 〈올리브 트뤼그바손〉*이라는 오페라를 공동 제작하고 있던 터라 경제적인 문제 해결이 시급했고, 노르웨이의 국민 정서를 자극할 수 있는 민족적 성향을 지닌 문학 작품이라는 점에서 마음이 흔들렸습니다.

입센과 마찬가지로 그리그 역시 민족주의 예술가입니다. 그리그는 자주 외국에 머물면서 늘 자신의 고향 정취를 느끼고 싶어 했죠. 그래서 그는 다수 작품에 노르웨이 춤곡 멜로디를 차용했습니다. 대표적으로 〈바이올린 소나타 3번, Op.45〉1887, 극음악 〈페르 귄트〉 등이 그렇습니다.

그리그는 1년 후 곡을 완성해 1876년 오슬로 왕립극장에서 초연을 합니다. 그러나 그리그는 만족하지 않고 이 곡을 여러 차례 개정합니다. 그렇게 나온 작품이 오직 기악 연주만을 위한 오케스트라 버전 〈페르 귄트 모음곡 1번, Op.46〉1888년 출판과 〈페르 귄트 모음곡 2번, Op.55〉1891년 출판입니다. 오리지널 극음악 〈페르 귄트〉는 춤

○ 상연보다는 읽히는 것을 목적으로 쓴 각본 형식의 문학 작품. '레제'lese란 독일어로 '읽기'란 뜻.

◆ 비에른손은 그리그가 자신과 오페라 작업을 하면서 입센의 희곡을 통해 또 다른 오페라를 작곡하는 것으로 오인해 그리그에게 좋지 않은 감정을 드러냈고, 안타깝게도 그들의 불화는 13년간이나 이어졌다. 참고로 그리그의 작품 목록에는 오페라가 단 한 곡도 없다.

곡, 독창, 합창 등 모두 27곡으로 구성되어 있지만, 모음곡 '1번'과 '2번'은 각기 4곡의 관현악 편곡으로 극에서 가장 잘 알려진 작품으로만 추려놓은 것입니다. 그중에서도 우리에게 제일 친숙한 작품은 만화 〈컴퓨터 형사 가제트〉를 연상시키는 〈모음곡 1번〉의 제4곡 '산왕의 궁전에서' in the hall of the mountain king와 〈모음곡 2번〉의 제4곡 '솔베이그의 노래' Solveigs sang입니다.

《페르 귄트》의 내용은 괴테의 희곡《파우스트》와 흡사합니다. 예를 들어 파우스트를 구원해준 그레헨트는 파란만장했던 페르 귄트의 모든 것을 용서한 솔베이그와 상통하죠. 페르 귄트는 허무맹

테오도르 키텔센, 〈산왕의 궁전에서〉, 1913

90일 밤의 클래식

랑한 공상으로 파멸 직전까지 가지만 결국 영원한 솔베이그의 사랑으로 구원받습니다. 이 때문에 페르 귄트를 종종 '노르웨이의 파우스트'라고 말합니다.

<페르 귄트>의 한 장면

음악 듣기

감상 팁

○ 입센은 《페르 귄트》를 통해 노르웨이인의 부정적인 면을 희화화해 자국민에게 반감을 사기도 했습니다.

○ 극음악을 모음곡으로 전환하면서 성악 파트와 대사를 생략하고 악곡의 일부를 제거했습니다. 특히 극의 2막 8곡인 '산왕의 궁전에서'는 점차 터져가는 격렬한 합창의 고조가 압권인데, 이를 <모음곡 1번>의 제4곡에 넣으면서 합창 대신 풍성한 오케스트라의 음량으로 맹렬하게 표현하고 있지요.

추천 음반

레이블 DEUTSCHE GRAMMOPHON (1CD)
노래 소프라노 바바라 보니,
메조소프라노 마리안네 에클로프 외
연주 구텐베르크 심포니 오케스트라
지휘 네메 예르비

영웅 교향곡

교향곡 2번, Op.5 1876
알렉산드르 보로딘 Aleksandr Borodin, 1833~1887

4악장 | 낭만 | 약 26분

강렬하고 장대한 베토벤의 〈교향곡 3번, Op.55〉를 '영웅 교향
곡*'eroica°, 1804이라고 합니다. 음악은 들어보지 않았어도 베토벤의
교향곡이라는 것쯤은 누구나 아는 사실이지요. 그런데 '영웅 교향
곡'이라고 부르는 교향곡이 또 있다는 거 아시나요?

19세기 후반 러시아에서는 유명한 민족주의* 작곡가 5인조+가

* 　부제는 본래 나폴레옹과의 연관성으로 '보나파르트'Bonaparte였다고 전해진다. 이 배경은 베
　토벤의 제자 페르디난트 리스Ferdinand Ries, 1784~1838의 전언에 따른 것이다. 베토벤이 정의로
　운 영웅 나폴레옹을 염두에 두고 썼지만 나폴레옹이 쿠데타를 통해 독재자가 되자 이에 분노
　한 베토벤이 '신포니아 에로이카'라고 바꿨고, 이에 더하여 악보에 '어느 영웅을 회상하기 위
　해'라는 말을 덧붙였다는 것. 하지만 본질적으로 '영웅 교향곡'이 무조건 나폴레옹과 관련 있
　다고 단언할 수는 없다.

○ 　'에로이카'는 영어의 '영웅적인'heroic에 해당하는 이탈리아어다. 그러니까 이탈리아어로는
　'신포니아 에로이카'sinfonia eroica이고, 영어로는 'heroic symphony'다.

A. 보로딘

종횡무진 활약했는데, 그들 가운데 두드러지게 아시아적 요소를 반영해 러시아 음악의 뿌리를 찾고자 했던 인물이 바로 보로딘입니다. 5인조 그룹에서 가장 연장자인 그는 오늘날 음악가로 잘 알려져 있으나 당대에는 의사이자 화학자라는 이력을 지니고 있었습니다. 그래서 당시 보로딘은 아마추어 음악가로 인식되기도 했지요. 오죽했으면 그의 음악적 활동을 '파트타임 잡Part Time Job이라고 했을까요.

1862년 보로딘은 러시아 키릴로프 육군의학원의 화학 교수로 탄소화합물 알데히드 연구에 매진하다 5인조의 핵심 인물인 작곡가 발라키레프Milii Alekseevich Balakirev, 1837~1910를 만납니다. 그 이후 교향곡, 실내악, 오페라, 가곡 등의 장르에서 주옥같은 걸작을 남겼는데, 작곡을 포함한 음악 활동은 주로 여가 시간에 이루어졌습니다. 그럼에도 보로딘은 지금까지 19세기 낭만파 음악 명예의 전당에 빠지지 않고 거론되고 있습니다.

보로딘이 작곡한 〈교향곡 2번〉은 총 60여 편의 작품 중 미완성 오페라 〈이고르 공〉Prince Igor, 1887과 더불어 가장 강한 러시아적 민족성을 발휘하는 작품입니다. 보로딘이 남긴 교향곡은 미완성 〈교향곡

❖ 19세기까지 서양음악의 주류를 이루던 독일, 프랑스, 이탈리아가 아닌 그 외의 나라들에서 자국의 민속적 특색을 반영한 음악사조를 말한다.

✛ 발라키레프, 보로딘, 큐이, 무소륵스키, 림스키코르사코프 등 5인의 러시아 작곡가를 일컫는다. 보통 '러시아 5인조'라고 칭한다.

3번〉1887을 포함해 모두 3곡입니다. 특히 출세작 〈교향곡 1번〉1867에 이어 불후작이 된 〈교향곡 2번〉을 두고 5인조의 이론적 지도자로 불린 블라디미르 스타소프Vladimir Vasilievich Stasov, 1824~1906는 '용사' 혹은 '영웅'이라고 했습니다. 베토벤 이후 새로운 '영웅 교향곡'이 된 것입니다.

천재적이고 성숙한 베토벤 해석자로 알려진 스위스의 작곡가 바인가르트너Paul Felix von Weingartner, 1863~1942가 러시아의 국민성을 알고자 한다면 차이콥스키의 〈교향곡 6번〉 '비창'1893과 보로딘의 〈교향곡 2번〉을 듣는 것으로 충분하다고 했을 만큼 지금까지도 높은 작품성을 인정받고 있습니다. 한편 1877년 초연에서는 "영웅적인 기백을 느낄 수 있는 러시아의 찬가"라는 호평이 있었으나. 오케스트라의 관악 파트를 지나치게 강조했다는 감점 요인으로 인해 "중간의 성공"이라는 무거운 비판을 듣기도 했습니다.

음악 듣기

감상 팁

○ 1869년 보로딘은 〈교향곡 1번〉의 초연이 성공을 거두자 이에 탄력 받아 〈교향곡 2번〉 작곡에 착수하는데, 이때 오페라 〈이고르 공〉의 작곡도 함께 시작했습니다. 그래서 〈교향곡 2번〉과 〈이고르 공〉의 유사성을 발견할 수 있는데, 이는 오페라 초고에서 버린 선율을 새롭게 부활시켜 교향곡에 적절히 활용했기 때문입니다.

○ 5인조 중 보로딘이 교향곡 작곡가로 제일 잘 알려진 인물입니다. 미완

성인 〈교향곡 3번〉이 크게 걸림돌이 되지 않는다면 보로딘만이 민족주의 음악 범주에서 새로운 교향곡의 전통을 구축했다 할 수 있을 것입니다.

추천 음반

레이블	HÄNSSLER CLASSICS (1CD)
연주	NBC 심포니 오케스트라(지휘 : 아들 카를로스 클라이버) vs 슈투트가르트 방송교향악단 (지휘 : 아버지 에리히 클라이버)

절묘하게 사용된 미사곡

글로리아 미사 1880

자코모 푸치니 Giacomo Puccini, 1858~1924

총 5곡 | 낭만 | 약 50분

나이 든 호색한 제롱트가 철딱서니는 없지만 아름다운 마농을 차지하려고 혈안이 되어 있습니다. 하지만 마농은 가난한 학생 데 그리외와 사랑의 도피를 합니다. 시간이 지나고 어찌된 영문인지 마농은 데 그리외를 떠나 부자인 제롱트의 애첩이 되어 사치스러운 생활을 하고 있습니다. 헤어 디자이너가 마농의 머리를 손질 중입니다. 그런데 마농은 이러한 호화로움 속에서도 과거의 참사랑이었던 데 그리외를 잊지 못합니다. 그와의 행복했던 시간을 떠올리며 외로움을 견딜 수 없어 하죠. 이때 마농의 방으로 악사들이 들어와 제롱트가 그녀를 위해 만든 노래를 불러줍니다. 하지만 마농은 즐겁지 않습니다.

이 이야기는 푸치니의 오페라 〈마농 레스코〉 2막의 일부입니

다. 극은 원작 소설*과 다소 차이가 있습니다. 가령 오페라에서는 데 그리외가 가난한 사람으로 나오지만 소설에서는 명문가의 자제이면서 주인공으로 등장하는 식이죠. 이렇게 원작을 각색한 대본으로 푸치니는 세계적인 오페라 작곡가로서 높은 평판을 얻게 됩니다. 푸치니의 명성은 오페라의 내용도 그렇지만 우수한 음악 활용에도 탁월함을 발휘합니다. 자신의 현악 4중주° 선율을 이용해 마농을 표현한 것만 봐도 잘 알 수 있죠.

1877년 열아홉 살의 푸치니는 베르디의 오페라 〈아이다〉를 보고는 베르디 같은 훌륭한 오페라 작곡가를 꿈꿉니다. 이후 그는 유학 자금을 벌기 위해 고향 루카♦의 교회에서 오르간 연주를 하며 몇 개의 종교음악을 만듭니다. 이 시기는 아직 오페라를 작곡하기 전이죠. 이때 만든 작품 중 하나가 관현악 반주가 더해진 독창과 합창을 위한 〈글로리아 미사〉messa di gloria입니다. 그리고 흥미롭게도 이 미사곡의 제5곡 '천주의 어린양'아뉴스 데이, agnus dei의 주 멜로디가 후일 오페라 〈마농 레스코〉1893에서도 나타납니다. 그 부분이 바로 따분한 마농을 위해 악사들이 불러준 노래 '산꼭대기를 헤매고'sulla vetta tu del monte✝입니다. 미사곡에서는 산뜻한 선율과 리듬으로 평화와 화해를 기원하며 간결하게 노래됩니다.

※　프랑스 작가 앙투안 프레보Antoine François Prévost d'Exiles, 1697~1763의 소설 《기사 데 그리외와 마농 레스코의 이야기》1731.

○　260쪽 「아! 마농」편 참조.

◆　이탈리아 중북부 토스카나주의 도시.

✝　이 파트를 일명 '마드리갈'madrigal이라고 한다. 마드리갈은 14세기 이탈리아에서부터 쓰인 용어로 즐겁고 명랑한 분위기의 서정적 노래를 뜻한다.

미사곡 연주 모습

　　오페라에 종교음악의 악곡을 삽입한 푸치니의 아이디어가 의
아할 수 있습니다. 그런데 잘 생각해보면 이들 장르 모두 세속성과
종교성을 가장 극적으로 표현한 작품입니다. 인간의 내면성을 드
러낸 것이니까요.

　　〈글로리아 미사〉는 연주 시간이 60분에 가까운 대곡입니다. 편
성도 꽉 찬 오케스트라 구성에 3명의 남성 독창자(테너, 바리톤, 베
이스)와 혼성 합창이 함께 어우러지죠. 이 곡은 1880년 푸치니가
밀라노로 유학을 가기 전 루카에서 다니던 음악학교의 졸업 작품
을 위해 완성한 것입니다. 초연은 대성공이었습니다. 다만 종교음
악의 특성상 지나치게 대중적이라는 비판도 감수해야 했죠. 그럼
에도 전반적으로 효과적인 관현악의 사용과 성악과의 유기적 조화
를 칭찬하는 평가가 압도적이었답니다.

감상 팁

○ 이 미사곡은 베르디의 〈아이다〉에서 영향을 받은 작품입니다. 베르디의 음악은 푸치니의 인생을 뒤바꾸었죠. 작품은 베르디가 그랬던 것처럼 시야가 탁 트인 넓은 평야를 연상시킵니다. 아름다운 선율이 넘쳐흐르지만 지나침은 없습니다.

○ 미사의 순서에 따라 제1곡 키리에(kyrie, 천주여), 제2곡 글로리아(gloria, 대영광송), 제3곡 크레도(credo, 사도신경), 제4곡 상투스(sanctus, 거룩하시도다), 제5곡 아뉴스 데이(agnus dei, 천주의 어린양)로 진행됩니다. 첫 곡 키리에부터 서정성을 듬뿍 머금은 현악의 날개로 아름다움에 가득 찬 합창이 자연스럽게 뻗어나갑니다. 이어 두 번째 대영광송에서 웅장하고 화려하게 펼쳐진 그림 위에 테너 독창의 색을 입힙니다. 클라이맥스가 지나면 큰 은혜가 기다릴 것입니다.

○ 제3곡에서는 테너 독창의 안정성과 베이스 독창의 차분한 울림이 합창으로 전달되면서 극적인 분위기를 연출하고, 마침내 기다리던 바리톤 독창이 제4곡에서 이 모든 것을 정화시킵니다.

추천 음반

레이블 EMI(1CD)
노래 테너 로베르토 알라냐, 바리톤 토마스 햄슨 외
연주 런던심포니 오케스트라 & 합창단
지휘 안토니오 파파노

친구의 오지랖

바이올린과 첼로를 위한 협주곡 a단조, Op.102 1887
요하네스 브람스 Johannes Brahms, 1833~1897

3악장 | 낭만 | 약 35분

19세기 최고의 바이올리니스트로 군림한 헝가리 출신 요제프 요아힘 Joseph Joachim, 1831~1907은 독일 음악의 영향을 받은 대표적 기교파 연주자입니다. 요아힘의 명성에는 브람스와의 두터운 친분도 한몫했죠. 요아힘이 1853년 하노버 궁정 관현악단에서 일하던 당시 브람스를 알았고, 둘은 이내 음악적 파트너로 우정을 쌓았습니다. 브람스는 요아힘에게 작품의 자문을 구할 만큼 그에 대한 각별한 애정을 드러내기도 했습니다.

그런데 절친했던 두 사람의 관계가 엉뚱한 데서 금이 가기 시작했습니다. 바로 요아힘의 부정망상 delusion of infidelity, 즉 의처증 때문이었습니다. 요아힘의 정신성은 자신의 아내이자 가수인 아마리에 부인의 친한 남자 동료들을 모조리 의심했을 정도로 심각했습

요아힘과 아마리에

니다. 이로 인해 요아힘과 부인 사이의 위기감이 한창 고조되었을 때쯤, 브람스가 사태를 극단으로 치닫게 합니다. 아무리 친한 사이라도 가려야 할 일이 있거늘, 브람스가 아마리에 부인을 동정한 나머지 장문의 위로 편지를 보낸 것입니다. 이 편지를 본 요아힘은 브람스를 오해할 수밖에 없었죠. 게다가 부부의 이혼 소송 때 부인 측 결백을 주장하기 위한 유력한 증거 자료로 브람스의 편지가 제출되어 요아힘을 불리하게 만들었습니다. 결국 이 일로 요아힘과 브람스는 갈라서고 말았습니다.

그러나 사이는 틀어졌어도 두 사람의 신뢰가 완전히 깨진 것은 아니었습니다. 1887년 브람스는 요아힘에게 〈바이올린과 첼로를 위한 협주곡〉* 작곡을 위한 조언을 구하며 화해를 청했습니다. 바이올린은 요아힘, 첼로는 자신에 비유하며 다시 사이좋게 지내자는 뜻을 표했죠. 19세기 낭만음악의 표본이자 브람스의 스승인 로베르트 슈만Robert Alexander Schumann, 1810~1856의 아내 클라라 슈만Clara Josephine Schumann, 1819~1896°은 이 곡을 이렇게 칭했습니다.

* 원래 이 곡은 브람스의 다섯 번째 교향곡으로 쓰일 계획이었다. 브람스는 〈교향곡 4번〉1885을 완성하고 그다음 교향곡을 구상 중이었다. 그런데 브람스가 요아힘과의 갈등으로 불편해진 관계를 회복시키고자 교향곡에서 이중 협주곡으로 방향을 바꾸었다.

° 본명은 '클라라 비크'Clara Josephine Wieck이며, 일찍이 명피아니스트로 이름을 떨쳤다. 연주와 작곡은 물론 자신의 남편인 슈만과 브람스의 작품 해석자로도 낭만음악 역사에서 빠지지 않는 음악가이다.

"화해의 협주곡."

안타깝지만 브람스의 노력에도 둘의 관계가 예전처럼 온전히 회복되진 않았습니다. 그나마 다행인 것은 서로의 음악에 대한 존경심만은 여전했고 요아힘이 이 곡 홍보에 적극적이었다는 사실입니다. 낄 데와 안 낄 데를 못 가린 브람스의 처사가 빚은 안타까운 사연이 담긴 곡입니다.

음악 듣기

감상 팁

○ 일반적인 협주곡은 독주 악기 1대로 이루어지지만, 이 곡은 각기 다른 독주 악기 2대를 사용해 '이중 협주곡double concerto'으로 불립니다. 특히 모든 악기 가운데 바이올린과 첼로는 다양한 변화와 풍부한 음색을 자랑하며 높은 기술을 요구합니다. 따라서 이 곡의 연주에서는 바이올린과 첼로 두 연주자의 협업이 관건입니다. 독주자들의 실력이 좋을수록 작품 수준이 높아진다는 특징을 기억하세요.

○ 바이올린을 요아힘의 상황, 첼로를 브람스의 처지로 생각하고 들어보세요.

○ 브람스가 참고한 고전파 모차르트의 이중 협주곡인 〈플루트와 하프를 위한 협주곡 C장조, K299〉1778, 베토벤의 삼중 협주곡인 〈피아노, 바이올린, 첼로를 위한 협주곡 C장조, Op.56〉1803을 비교해서 감상해보는 것도 좋습니다.

추천 음반

레이블	DEUTSCHE GRAMMOPHON (1CD)
연주	바이올리니스트 바딤 레핀,
	첼리스트 트룰스 뫼르크
악단	라이프치히 게반트하우스 오케스트라
지휘	리카르도 샤이

기악의 예술적 가치

바이올린과 피아노를 위한 소나타, Op.18 1888
리하르트 슈트라우스 Richard Strauss, 1864~1949

3악장 | 낭만 | 약 27분

어느 작곡가든 특별한 장르가 하나씩은 있습니다. 대표적으로 베토벤의 유일한 오페라인 〈피델리오, Op.72〉가 그런 작품이지요. 뛰어난 관현악곡과 오페라를 남긴 독일의 작곡가 리하르트 슈트라우스의 〈바이올린과 피아노를 위한 소나타〉도 그렇습니다. 슈트라우스의 바이올린 소나타는 이 곡뿐이죠.

슈트라우스는 네 살 때부터 피아노를 비롯한 여러 악기를 다룰 줄 알았는데 그중 특히 바이올린 연주에 상당히 능숙했습니다. 그가 바이올린을 위한 곡으로 인정받은 작품은 열일곱 살부터 스케치해 1년 만에 완성한 〈바이올린 협주곡, Op.8〉1882입니다. 이 또한 그의 유일한 바이올린 협주곡이죠. 그리고 그는 6년 만에 바이올린을 위시한 위대한 바이올린 소나타를 내놓는데, 이 곡은 당

시 교향시 〈돈 후안, Op.20〉1888과 〈맥베스, Op.23〉1889의 작곡이 아직 끝나지 않은 상황에서 만든 부차적 창작물이었죠. 하지만 그것은 전통적인 소나타의 획일성을 깬 개성 넘치는 바이올린 소나타였으며, 지금까지도 신독일악파* 가운데 가장 천재적인 면모를 보여준 완벽한 작품이라고 평가받는 곡입니다.

반면에 슈트라우스가 바이올린 소나타를 작곡한 19세기 후반은 대규모 편성의 관현악곡이 유행하던 시기로, 규모가 작은 소나타에 큰 관심을 기대하기가 어려웠습니다. 그저 한물간 옛 음악으로 치부되기 일쑤였죠. 그의 소나타도 시대에 부응하는 기악의 예술적 가치에 대한 논쟁을 피할 수 없었습니다. 실제로 그의 몇몇 소나타에 대한 평론가들의 원색적인 혹평이 잇따르기도 했고요.

"무엇인가를 묘사(모방)하지 않는 음악은 모두 소음에 불과하다. 끊임없이 활발하고 어려운 기교가 경이로우나 특별한 감동은 없다. 생명이 없는 소리에 공허한 울림일 뿐 그 이상도 이하도 아니다. 한마디로 잡동사니에 불과하다. 대체 무엇을 원하는 것인가?"

18세기 바로크 시대의 유명한 프랑스 계몽주의 작가인 베르나

* 19세기 독일에서 활동했던 음악가들로 프란츠 리스트를 중심으로 한 이른바 진보적 음악 그룹을 일컫는다. 베를리오즈, 바그너, 슈트라우스, 말러, 레거 등이 여기에 포함된다. 이들은 슈만, 브람스, 멘델스존 등 고전주의적 성향의 보수적 작곡가들과 대치되며, 전통 작곡법의 통념과 한계에 대한 새로운 도전으로 성공을 거둔 음악가들이다.

르 퐁트넬Bernard Le Bouyer de Fontenelle, 1657~1757의 말입니다. 이는 슈트라우스의 소나타들이 가진 기악의 불명확한 추상적 특징을 두고 언급한 비유였습니다.

그럼에도 슈트라우스의 〈바이올린과 피아노를 위한 소나타〉는 예술적 가치를 인정받고 미학적으로 높은 위치에 도달한 기악음악으로 인정받았죠. 19세기에는 소나타가 현실과 동떨어진 장르였음에도 그의 소나타는 독보적이었습니다. 특히 피아노 파트의 기교적인 어시스트가 곡 전체의 환상적 욕구를 자극하며 아름다움을 극대화시킨다는 점에서 이 바이올린 소나타의 가치는 더욱 높습니다.

음악 듣기

감상 팁

○ 1악장부터 확 끌리는 멜로디로 감상자를 사로잡는 음악입니다. 입체감과 생기가 가득한 곡이라는 표현이 맞을지도 모르겠네요.

○ 2악장은 '즉흥곡'이라는 별칭이 붙어 있습니다. 슈트라우스가 가장 애착을 가진 악장이죠. 이곳의 악상은 '안단테 칸타빌레'andante cantabile, 즉 '노래하듯 천천히'입니다. 이보다 더 감미롭고 환상적인 악장도 없을 것 같습니다.

○ 마지막 3악장은 젊은 슈트라우스의 열정을 느낄 수 있는 강렬한 결말이 일품입니다.

추천 음반

레이블 DEUTSCHE GRAMMOPHON (1CD)
연주 바이올리니스트 정경화,
 피아니스트 크리스티안 지메르만

미화된 바람둥이

교향시 '돈 후안', Op.20 1888
리하르트 슈트라우스 Richard Strauss, 1864~1949

단일악장 | 낭만 | 약 17분

왈츠 하면 가장 먼저 떠오르는 인물이 슈트라우스입니다. 그럼 '교향시' 장르에서는 누가 유명할까요? 이것 역시 슈트라우스입니다. 같은 사람은 아닙니다. 왈츠의 슈트라우스는 오스트리아의 작곡가 요한 슈트라우스이고, 교향시에서의 슈트라우스는 독일의 작곡가 리하르트 슈트라우스입니다.

리하르트 슈트라우스의 대명사인 교향시는 음시tone poem라고도 하는데, '교향적 symphonic + 시 poem'의 합성어로 음악과 문학을 결부시켜 음악을 한 편의 시라고 여긴 데서 기인했죠. 헝가리의 작곡가이자 명피아니스트인 프란츠 리스트가 단 1악장만으로 작곡한 교향곡을 교향시라 쓰면서부터 2악장 이상의 다악장 관현악곡과 구분되고 있습니다. 특정한 구조나 스타일을 추구하지 않는 그야말

막스 슬레포크트, <돈 후안>, 1912

로 자유로운 관현악곡인 만큼 짧고 강렬하게 작곡가의 개성을 드러내는 것이 특징입니다.

몇몇 교향시는 연주하기가 보통 어려운 게 아닙니다. 13곡의 교향시를 남긴 R. 슈트라우스의 첫 번째 교향시 〈돈 후안〉Don Juan은 시작부터 장난이 아니죠. 준비운동 없이 곧장 휘몰아치는 격렬한 도입은 특히 바이올린 파트를 정신없게 만듭니다. 첫 악상의 표기가 "대단히 빠르고 생기 있게"allegro molto con brio라고 쓰였을 정도면 말 다 했죠. 무엇보다 〈돈 후안〉은 바이올린 연주자들이 오케스트라 플레이어가 되기 위해 반드시 익혀야 하는 필수 레퍼토리입니다. 전 세계 대부분의 관현악단 오디션 곡에 사용될 정도니까요. 박자, 음정, 테크닉 등의 연주력을 이 곡 도입부를 통해 한 번에 가늠할 수 있습니다.

R. 슈트라우스의 〈돈 후안〉은 모차르트의 오페라 〈돈 조반니〉Don Giovanni, 1787와 같은 제목입니다. '돈 후안'은 스페인어식 표기고, '돈 조반니'는 이탈리아어식 표기입니다. 돈 후안은 스페인의 전설 속 인물로 방탕아이자 바람둥이입니다. 돈 후안의 이야기가 음악 소재로 쓰이기 시작한 것은 스페인의 성직자이자 극작가 티르소 데 몰리나Tirso de Molina, 1571~1648의 《세비야의 바람둥이와 돌의 손님

초대》1627라는 종교극을 통해서였습니다. 몰리나가 살던 스페인 시대의 욕망과 귀족사회를 비판하는 내용인데, 돈 후안에 대한 이야기를 아주 세세히 표현하고 있죠. 몰리나가 그려낸 돈 후안의 인기는 이탈리아 나폴리를 시작으로 프랑스와 같은 주변국들로 전파되었습니다. 이러한 유행이 모차르트 오페라의 탄생을 이끈 셈입니다.

그런데 호색한 돈 후안이 기존 카사노바의 이미지를 탈피하는 계기가 생깁니다. 헝가리 태생의 19세기 독일 시인 레나우Nikolaus Lenau, 1802~1850가 돈 후안을 여성의 인생을 망치는 파렴치한에서 이상적이면서 낭만적인 인물로 윤색했습니다. 이를테면 바람둥이는 맞지만 다 이유가 있는 사랑이라는 거죠.

R. 슈트라우스는 미완성의 단편 시로 남아 있는 레나우의 돈 후안에 푹 빠졌습니다. 이상적인 여성상을 좇는 돈 후안의 내면 세계가 자신과 다를 바 없다고 여긴 것입니다. 그는 단악장의 교향시에 레나우의 시를 기초로 1년 만에 곡을 완성했고, 1889년 초연을 통해 청중들로부터 높은 평가와 찬사를 받았습니다.

음악 듣기

90일 밤의 클래식

○ R. 슈트라우스는 레나우의 시를 인용해 이 교향시를 작곡했습니다. 그
중 〈돈 후안〉 총보에 실린 레나우의 시를 간단히 소개합니다.

"(생략) 기쁨의 폭풍 속을 지나 최후의 여인의 입에 키스하고 죽어도
좋으리라. (중략) 아름다움이 피는 곳에서는 모든 사람에게 무릎을 꿇
고 순간이나마 승리를 기원한다. (중략) 나는 포만함과 황홀함에서 멀
어져 새로움 속에서 아름다움을 원하고, 각각에게 상처를 내면서 아름
다움을 찾아 헤맨다. 오늘 부인의 숨결에서 봄의 향기가 있었다 하더
라도 내일이 되면 아마 나는 감옥과 같다고 느낄 것이다. (생략)"

추천 음반

레이블 ORFEO(1CD)
연주 버밍엄시 교향악단
지휘 안드리스 넬손스

아마추어에서 프로로

교향적 모음곡 '셰에라자드', Op.35 1888

림스키코르사코프 Nikolay Andreevich Rimsky Korsakov, 1844~1908

4악장 | 낭만 | 약 45분

러시아사에서 몽골의 침략은 비극적인 역사입니다. 몽골의 지배로 인해 서유럽과의 교역이 막힌 러시아는 그간 발전한 상업과 수공업이 쇠퇴하고 농업 중심 사회로 전락해버렸죠. 이방인들의 피압박 속에서 고난을 겪으며 근대화의 도래와 다른 국가들의 문화적 발전을 바라만 볼 수밖에 없는 처지였습니다. 그러다 15세기 말 몽골이 지배력을 상실했지만 러시아는 또 다른 문제에 부딪혔습니다. 그간 잃어버린 자신들의 전통 문화유산을 어떻게 회복하느냐 하는 것이었습니다. 이를 잘 보여주는 것이 러시아의 국민주의 음악*입니다.

＊ 19세기 후반 음악사조의 한 갈래인 국민주의 음악은 '민족주의 음악' 혹은 '국가주의 음악'이라고도 한다.

림스키코르사코프

러시아 음악은 19세기 국민주의 음악에서 날개를 펴기 시작했는데, 이를 주도한 것은 농민 출신들이었습니다. 물론 풍족하고 여유 있는 귀족들도 일을 하면서 음악 공부와 작곡을 할 수 있었죠. 그러나 귀족에게 음악은 단순히 즐길 거리지 생업은 아니었습니다. 그들은 군인이나 관리가 되어 국가의 일을 하는 것이 자신들의 진정한 직업이라 여겼으니까요. 하지만 19세기 중반 몇몇 새로운 음악가가 등장하면서 이와 같은 인식이 바뀌었습니다. 대표적인 인물이 국민주의 음악을 집대성한 '신러시아 악파'로 불리는 림스키코르사코프입니다.

혹시 '딜레탕트'dilettante라는 말을 들어보았나요? 전문가가 아닌 애호가로서 예술 활동을 하는 사람을 뜻합니다. 고귀한 귀족 출신인 림스키코르사코프는 딜레탕트였습니다. 신러시아 악파 대부분이 딜레탕트였죠. 해군 복무 중이던 그가 음악 그룹에 합류하면서 실력을 인정받자 상트페테르부르크 음악원은 그에게 교수직을 제안합니다. 그는 정규 음악 교육을 받지는 않았지만 음악원의 교편을 잡으면서 직업 음악가로 변신했습니다. 그것도 해군사관이라는 지위를 유지하면서 말이죠. 군에서 음악원의 공무를 병행할 수 있게 특별 대우를 해주었기에 가능한 일이었습니다. 지금으로 말하면 '투잡'인 셈이죠.

그가 본격적인 음악가로 활동하며 작곡한 관현악곡, 실내악, 오페라, 가곡 등은 러시아 국민악파의 기법들을 총망라하고 있습니

다. 대개 러시아의 민속 선율을 뼈대로 하면서 서유럽의 스타일을 배제했고, 러시아 국민주의 음악의 표준을 만들어내며 명성을 얻었습니다. 관현악법의 천재인 무소륵스키나 순수 기악음악의 성공 사례를 보여준 보로딘조차 이루지 못한 독창적이고 강렬한 러시아의 이국적 색채를 만든 것입니다.

림스키코르사코프의 교향적 모음곡* 〈셰에라자드〉Scheherazade는 이러한 러시아 국민음악의 백미라 할 수 있죠. 그의 작품 중에서 가장 널리 연주되고 사랑받는 걸작입니다. 《아라비안나이트》는 다음 날 죽게 생긴 셰에라자드가 술탄 샤리아르 왕에게 천 일 동안 재미있는 이야기를 들려주며 목숨을 부지해 결국 왕과 행복하게 살았다는 페르시아의 설화입니다. 셰에라자드의 천일야화는 밤에 시작해 아침에 끝납니다. 음악의 각 악장도 밤의 이야기로 시작해 날

페르디난드 켈러, 〈셰에라자드와 술탄 샤리아르〉, 1880

* 19세기에 태동한 것으로 성격은 다악장의 교향곡과 유사하다. 다만 각 악장에 별다른 형식 form이나 양식 style이 존재하지 않는다.

90일 밤의 클래식

이 밝는 동시에 끝나는 느낌을 주죠. 마치 "오늘 해드릴 이야기는 요…", "어머! 벌써 날이 밝았네요"라고 하는 것처럼요.

음악 듣기

감상 팁

- 이 곡은 각 악장에 천일야화를 연상시키는 표제가 달렸습니다. 작곡가의 악보 초고에는 이렇게 쓰여 있습니다. 1악장 '전주곡', 2악장 '이야기', 3악장 '몽상', 4악장 '동방의 축제와 춤, 바그다드 사육제의 풍경'. 하지만 림스키코르사코프가 천일야화를 활용한 터라 실제 연주회에서는 이를 근거로 작곡가와 관계없이 다음과 같은 표제가 쓰입니다. 1악장 '바다와 신드바드의 배', 2악장 '키란다르 왕자 이야기', 3악장 '젊은 왕자와 왕녀', 4악장 '바그다드 축제, 바다, 청동 기사의 어느 바위에서의 난파, 곡의 종결'.
- 전 악장의 바이올린 솔로가 매혹적입니다. 특히나 이국적인 느낌이 묻어나는 악장은 제3악장입니다.
- 피겨 여왕 김연아 선수가 2009년 세계 피겨스케이팅 선수권 대회에서 우승했을 때 사용한 작품입니다.

추천 음반

레이브 DECCA(1CD)
연주 런던 심포니 오케스트라
지휘 이고르 마르케비치

아! 마농

현악 4중주, SC65 '국화' 1890
자코모 푸치니 Giacomo Puccini, 1858~1924

단일악장 | 낭만 | 약 7분

1877년 열아홉 살 소년 푸치니는 이탈리아 피사에서 오페라의 왕 베르디의 〈아이다〉*(1871) 공연을 관람한 후 최고의 오페라 작곡가가 되겠다는 결심을 합니다. 그리고 마침내 근대 이탈리아 오페라계의 보석이 되었지요. 〈라 보엠〉, 〈토스카〉, 〈잔니 스키키〉, 〈투란도트〉 등의 대작은 오늘날 푸치니가 누구인지를 말해주는 작품들입니다. 그럼 그에게 최초의 성공을 안긴 작품은 무엇일까요?

미국 뉴올리언스의 황량한 들판에서 한 남자가 여자를 부축해서 가고 있습니다. 남자는 여자에게 "지친 내 사랑, 내게 기대!"라고 말

＊　베르디의 걸작으로 꼽히는 4막의 오페라로, 2막의 화려한 개선 장면이 유명하다. 고대 이집트를 배경으로 이집트의 무장 라다메스와 포로인 에티오피아 공주 아이다의 비련을 다룬 작품이다. 특히 라다메스 장군을 두고 이집트 공주 암네리스와 아이다가 삼각관계를 이룬다.

G. 푸치니

합니다. 하지만 기진맥진한 여자는 정신을 잃고 쓰러집니다. 남자는 여자를 향해 "여길 봐요, 울고 있는 것은 나요. 당신을 괴롭히는 나, 당신의 머리를 애무하고 키스하는 나!" 라며 이내 "아! 마농"이라고 절규합니다.

　이는 작곡가 스스로 "최대의 음악적 걸작"이라 평한 푸치니의 출세작, 오페라 〈마농 레스코〉*Manon Lescaut, 1893입니다. 그중 4막의 첫 장면이죠. 절절한 두 남녀의 사랑이 느껴지는 이 오페라의 대본은 프랑스 작가 앙투안 프레보Antoine François Prévost d'Exiles, 1697~1763가 1731년에 쓴 소설 《기사 데 그리외와 마농 레스코의 이야기》를 원작으로 하고 있습니다. 소설은 창부 마농의 경박하고 비도덕적인 행위를 미워하면서도 그녀의 매력에 사로잡혀 파멸해가는 귀족 청년 데 그리외의 로맨스를 그리고 있습니다.

　하지만 푸치니의 오페라는 내용이 조금 다릅니다. 원작의 핵심 인물은 데 그리외지만 오페라에서는 마농이 주인공이죠. 또한 원작에서는 마농이 변덕스러운 악녀 이미지지만 오페라에서는 가엾고 불쌍히 죽음을 맞이하는 비련의 여주인공으로서 동정을 받습니다.

＊　프랑스의 작곡가 쥘 마스네(Jules Émile Frédéric Massenet, 1842~1912)가 푸치니보다 먼저 프레보의 소설을 가지고 5막의 오페라 〈마농〉(1884)을 내놓아 호평을 받고 있었다. 이를 의식한 푸치니는 마스네의 것과 겹치지 않도록 그가 사용한 것은 거의 제외했고, 마스네가 쓰지 않은 프레보 원작의 미국 배경을 결말로 마농의 죽음을 묘사했다. 하지만 원작 대부분을 거둬내며 새로운 마농을 창조한 푸치니와 달리 마스네는 원작에 충실한 마농을 그려내 모범적인 오페라로 인정받고 있었다.

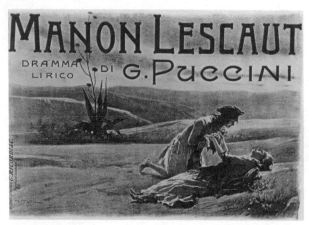

<마농 레스코> 초연 포스터

　흐느끼는 듯한 격정적인 관현악 반주의 마지막 4막에서 데 그리외(테너)가 지쳐 쓰러진 마농(소프라노)을 위로하고 어루만집니다. 그리고 그녀의 고열을 감지하고는 소스라치게 놀라죠. 죽음을 직감한 데 그리외가 울부짖으며 반응을 살피자 다행히 정신을 되찾은 마농. 그녀는 목이 마르고 아프다며 애처로운 호소를 합니다. 여기에서 부르는 두 사람의 이중창이 '모든 것이 나에게 달려 있어'tutta su me ti posa입니다. 이 선율은 3막부터 느낄 수 있었던 익숙한 멜로디, 일명 '마농 선율'을 기반으로 합니다.

　1890년 〈마농 레스코〉의 대본을 모두 쓴 푸치니는 오페라의 장면과 등장인물의 감정을 밀접하게 연결할 수 있는 음악을 찾습니다. 이때 푸치니의 친구인 사보이 왕가house of Savoy의 아마데오 공작Amadeo di Savoia, Duke of Aosta, 1845~1890이 사망해 불과 하루 만에 그를 기리기 위한 기악 실내악을 하나 작곡하죠. 이것이 오페라 4막

을 통해 본격적으로 드러나는 '마농 선율'의 기초, 현악 4중주 '국화'crisantemi입니다. 푸치니는 이 곡을 3년 후 자신의 오페라에 적용해 연인의 절박함을 표현하는 데 사용했습니다. 죽은 이를 기리기 위한 '국화'라는 부제, 또 그러한 음악이 오페라의 비극적 장면에 쓰였다는 점 등에서 이 현악 4중주는 푸치니 제일의 기악 작품으로 남을 수 있게 되었습니다.

음악 듣기

감상 팁

○ '국화' 현악 4중주(바이올린 2대, 비올라, 첼로)를 먼저 들어보세요. 길지 않으니 감상 후 곧바로 오페라 〈마농 레스코〉의 4막과 꼭 비교해보세요.

○ 오페라는 가사가 있어 직관적이지만 순수 기악음악인 현악 4중주는 연상을 필요로 합니다. 오페라의 장면을 묘사하는 듯 저편에서 추억처럼 들려와 극의 감동보다는 슬픔을 자아내죠.

○ 곡의 길이는 짧지만 푸치니 특유의 스타일로 시종일관 열정과 비장함을 선사합니다.

추천 음반

레이블 DEUTSCHE GRAMMOPHON(1CD)
연주 하겐 콰르텟

핀란드의 합창 교향곡

쿨레르보 교향곡, Op.7 1892
얀 시벨리우스 Jean Sibelius, 1865~1957

5악장 | 낭만 | 약 70분

　　19세기를 찬란하게 만든 독일어권 교향곡들은 후반기로 갈수록 민족성을 부각한 교향곡들의 강세로 점차 그 기세를 잃어갑니다. 고전의 하이든부터 본격적인 교향곡의 시대로 내달리며 모차르트를 거쳐 베토벤에 이르러 정점을 찍었고, 악성의 위대한 혁신성을 기점으로 슈베르트, 슈만, 브람스, 브루크너 같은 천재적 교향곡들이 낭만을 수놓았죠. 그런데 이후 이들 사이를 비집고 들어온 강력한 포스트 베토벤들이 여기저기서 위력을 발휘하지요. 이는 교향곡 역사의 새로운 전환점이었습니다. 러시아의 차이콥스키, 보로딘, 프로코피예프, 쇼스타코비치, 체코의 드보르자크와 북유럽의 시벨리우스 및 닐센 등이 그들입니다. 이 중에서도 독일계를 제외하고 교향곡 장르의 정상에 오를 만한 인물은 단연 시벨리우스일 것입니다.

J. 시벨리우스

　시벨리우스의 교향곡 수는 전형적인 순수 일반 교향곡으로 따지면 7곡이지만, 여기에 제일 처음 작곡한 두 악장의 미완성 교향곡과 〈쿨레르보 교향곡〉Kullervo symphony을 합해 총 9곡으로 정리할 수 있습니다. 이 가운데 시벨리우스에게 가장 먼저 성공을 안긴 교향곡은 미완성 교향곡 다음에 만든 〈쿨레르보 교향곡〉입니다. 이 곡은 베토벤의 〈교향곡 9번〉 '합창' 1824 이래 성악이 들어간 교향곡들 사이에서 최고의 합창 교향곡 중 하나로 추앙받고 있죠. 실제로 시벨리우스는 빈 필하모닉의 연주로 베토벤 교향곡을 처음 접하고 최종 악장(4악장 '환희의 송가')의 독창과 합창 파트에서 아이디어를 얻었으며, 〈쿨레르보 교향곡〉의 3악장과 5악장에 이를 응용한 독특한 편성을 만들어냈습니다. 베토벤은 소프라노, 알토, 테너, 베이스 등 4명의 독창자와 혼성 합창을 사용했지만, 시벨리우스는 소프라노와 바리톤의 남녀 독창자와 남성 합창만으로 편성했죠. 특히 3악장에서는 남성 합창이 전반부를 주도하고, 후반부에서 독창자들이 남은 흐름을 이끌어갑니다.

　핀란드의 민속 재료를 활용한 대표적인 민족주의 작곡가 시벨리우스는 조국의 전통문화에 입각한 높은 수준의 음악적 가능성을 내다봤는데, 그의 민족적 음악의 자각은 핀란드의 민간전승 신화를 담은 《칼레발라》*kalevala, 1849에서 비롯되었습니다. 1889년 시벨리우스는 헬싱키 음악원을 졸업하고 타지에서 유학하며 핀란드 문화에

눈을 뜨게 되었지요. 그 계기가 《칼레발라》였던 것입니다. 여기에는 핀란드 신화에 나오는 불행한 남자 쿨레르보의 이야기가 들어 있습니다. 교향곡의 주제가 바로 이 쿨레르보죠. 내용은 이렇습니다.

고대 핀란드 땅에 칼레르보와 운타나모란 형제가 살았는데, 동생 운타나모가 형 칼레르보의 종족을 모두 학살합니다. 쿨레르보는 짓밟힌 칼레르보의 아들로 간신히 살아남아 복수를 결심하죠. 한편 그는 한 여자를 만나게 되고 그녀를 유혹해 하룻밤을 보냅니다. 그런데 알고 보니 그녀는 죽은 줄로만 알았던 자신의 누이동생이

악셀리 갈렌 칼레라, 〈쿨레르보 Kullervo Cursing〉, 1899

었죠. 남매란 사실을 알게 된 그녀는 스스로 목숨을 끊습니다. 그 뒤 쿨레르보는 운타나모의 종족을 몰살해 복수하지만, 결국 누이동생을 범한 장소에서 스스로 칼 위에 자신의 몸을 던져 자결하고 맙니다.

〈쿨레르보 교향곡〉은 시벨리우스의 명성을 핀란드 전역에 알린 성공작입니다. 하

* 핀란드의 민속학자이자 언어학자인 엘리아스 뢴로트Elias Lönnrot, 1802~1884가 핀란드 각지에 전승되는 전설, 구비, 가요 등을 집대성해 국민 서사시로 만든 것이다. 이는 출판 당시 러시아 압정하에 있던 핀란드인들에게 독립운동의 정신적 근간이 되었다.

지만 곡의 완성까지는 험난했죠. 1891년 비엔나 유학을 마치고 헬싱키로 돌아온 시벨리우스는 한동안 작곡을 할 수 없었습니다. 심각한 귓병을 앓았기 때문입니다. 물론 베토벤처럼 소리를 잘 듣지 못하는 지경은 아니었지만요. 이러한 어려움 속에서도 시벨리우스는 초연이 열리는 이듬해 공연 당일까지 밤을 새워가며 간신히 작곡을 끝마칠 수 있었습니다.

∩ 음악 듣기

감상 팁

○ 각 악장에 부제가 붙어 있습니다. 제1악장 도입부, 제2악장 쿨레르보의 청춘, 제3악장 쿨레르보와 그의 누이동생, 제4악장 출전하는 쿨레르보, 제5악장 쿨레르보의 죽음. 특히 4악장은 마지막에 화려한 클라이맥스로 마치는데, 자칫 전곡이 끝나는 듯한 압도적 마침으로 오인할 수 있습니다. 오히려 마지막 5악장의 클라이맥스보다 더 강력하죠.

추천 음반

레이블 VIRGIN CLASSICS (1CD)
연주 로열 스톡홀름 필하모닉 오케스트라
합창 에스토니아 국립 남성 합창단
지휘 파보 예르비

연인에서 가족으로

첼로 협주곡 b단조, Op.104 1895
안토닌 드보르자크 Antonín Dvořák, 1841~1904

3악장 | 낭만 | 약 40분

사랑하는 사람이 있다는 것은 행복한 일이죠. 하지만 사랑하는 사람이 곁에 없을 때는 그보다 더 절망적일 수 없을 것입니다. 그런데 어떤 음악가는 사랑하는 사람이 가족이 되었음에도 행복할 수도, 슬퍼할 수도 없었습니다. 바로 드보르자크의 이야기입니다.

국내에도 잘 알려진 드보르자크의 마지막 교향곡 〈교향곡 9번〉 '신세계로부터' 1893를 듣고 있자면 이국적인 풍요로움이 떠오릅니다. 작곡가의 모든 삶과 음악이 그렇게 느껴지기까지 하죠. 1892년부터 3년간 뉴욕시 국립음악원장으로 미국에 체류하며 최초로 작곡한 〈교향곡 9번〉은 그가 자주 접한 미국의 흑인음악과 인디언음악, 민요 등 미지의 땅 미국의 정서를 반영하고 있습니다. 그렇게 타향살이 중에 작곡한 또 다른 작품 가운데 특히 〈첼로 협주곡 b단조〉는

안나와 드보르자크

드보르자크의 보헤미안적 감성과 미국식 어법이 고스란히 묻어 있는 걸작 중 걸작입니다. 그렇다면 이 곡에는 어떤 사연이 담겨 있을까요?

협주곡의 발단은 드보르자크가 스물네 살에 앓았던 사랑의 열병입니다. 그의 초련은 여배우로 활동하던 요세피나 체르마코바Josefína Čermáková, 1849~1895로 드보르자크가 피아노를 가르친 제자였습니다. 야망이 큰 요세피나에게는 드보르자크가 그저 자신에게 사랑을 고백한 숱한 남성 중 한 명에 불과했죠. 그녀는 무명의 음악가를 거들떠 보지도 않았습니다. 한국 정서로는 불편할 수 있지만, 이후 드보르자크는 요세피나와 함께 피아노를 가르친 그녀의 여동생이자 신인 가수였던 안나 체르마코바Anna Čermáková, 1854~1931와 결혼해 9명의 자녀를 두고 순조로운 인생*을 살아갑니다.

위대한 첼로 음악으로 평가받는 이 협주곡은 한때 사랑했던, 후일 처형이 된 요세피나와 관련이 깊습니다. 심장이 좋지 않았던 요세피나가 갑작스레 건강이 악화되어 병상에 누워 있던 시기에 작곡했는데, 2악장에 요세피나가 가장 좋아했던 노래 소절이 등장합니다. 그것은 〈4개의 가곡, Op.82〉 중 제1곡 '나를 혼자 내버려두오'Lasst mich allein, 1888의 주제 선율이죠.

＊　드보르자크는 평생 규칙적인 생활을 영위한 인물이다. 좋은 남편이며 아빠였던 그는 일생을 어긋나게 행동하지 않았고 음악가로서 격조 있는 활동을 했다. 마땅히 예술가란 직업상의 어려움은 있었으나 그의 사람됨은 음악만큼이나 훌륭했다.

J. 체르마코바

요세피나는 드보르자크가 보헤미아로 돌아오고 한 달쯤 지나 사망합니다. 드보르자크는 이틀 뒤 치러진 그녀의 장례식에 참석하고 다시 미국으로 돌아가 곡을 마무리하죠. 한때의 사랑을 기리기 위해 마지막 3악장의 '코다'coda* 부분에 다시 한번 가곡을 회상하는 듯한 선율을 추가합니다. 과연 작곡을 마친 드보르자크의 심정은 어땠을까요?

음악 듣기

감상 팁

o 〈4개의 가곡〉에서 요세피나가 좋아했던 주제 선율을 먼저 들어본 다음 〈첼로 협주곡 b단조〉를 들어보세요.
o 첼로 협주곡 2악장은 작곡가가 고국에 대한 그리움을 전달하는 부분입니다. 드보르자크의 서정적이고 천부적인 재능이 잘 드러나 있는 악장이기도 하지요.
o 전반적으로 오케스트라 파트에 무게감을 주어 협주곡이지만 교향악적 사운드가 두드러집니다.

* '꼬리'란 뜻의 이탈리아어로 한 작품이나 악장의 끝에 종결의 느낌을 부여하는 부분.

추천 음반

드보르자크 <첼로 협주곡 b단조>
레이블　HARMONIA MUNDI(1CD)
연주　　챌리스트 장 기엔 케라스
악단　　프라하 필하모니아
지휘　　이리 벨로흘라베크

드보르자크 <4개의 가곡, Op.82>
레이블　HARMONIA MUNDI(1CD)
노래　　메조 소프라노 베르나르다 핑크

음악만은 아름답게

네 손 피아노를 위한 '인형 모음곡', Op.56 1896
가브리엘 포레 Gabriel Fauré, 1845~1924

6곡 | 낭만 | 약 15분

이 책을 집필하는 동안 JTBC 드라마 〈부부의 세계〉2020가 종영 2회를 남기고 24%라는 기록적인 시청률로 독주했습니다. 처음에는 아들 하나를 둔 부부가 남편의 상간으로 이혼하더니, 그 남편이 내연녀와 재혼해 딸을 하나 얻고는 다시 전처와 관계를 갖는 충격적인 전개가 이어졌죠. 아마도 현실에는 이보다 더 충격적인 비화도 있을 것입니다. 음악사에서는 포레가 작곡한 연탄곡連彈曲 〈인형 모음곡〉dolly suite의 배경이야말로 드라마를 뛰어넘는 이야기입니다.

'근대 프랑스 음악의 아버지'로 불리는 포레는 가곡(약 100곡)과 피아노 장르(약 40곡)에서 뛰어난 작품을 남겼고, '레지옹 도뇌르'legion d'honneur라는 프랑스 최고 권위의 훈장도 받았습니다. 특히 포레를 드뷔시와 더불어 프랑스 최고의 진보 작곡가로 분류하는

G. 포레

데, 드뷔시의 음악이 '현대적 감성의 혁신적 프랑스 음악'이라면, 포레의 음악은 '낭만적 감성의 세련된 프랑스 음악'이라는 차이를 둘 수 있겠네요. 굳이 따지면 포레가 순수 프랑스의 정서를 조금 더 담고 있어 올드하게 느껴질 수 있습니다. 그렇다고 단순히 드뷔시의 음악은 어렵고 포레의 음악은 쉬울 것이라는 결론을 내리면 안 될 일입니다.

이제 본론으로 들어가보겠습니다. 때는 1883년, 포레는 유명한 조각가의 딸 마리 프레미에Marie Fremiet와 결혼합니다. 이윽고 두 아들이 생겼고, 포레는 결혼생활을 잘 이어가는 듯했죠. 하지만 마리에게는 걱정이 많았습니다. 남편 포레가 다정했지만 잦은 외박과 충실치 못한 가정생활, 여성들과의 추문 등 부적절한 행태를 일삼았기 때문입니다. 결국 그녀는 다른 곳에서 성취감을 찾는 포레의 이상한 성향을 받아들이지 못하고 그와 별거했고, 포레는 더욱 자유로워집니다.

1892년 포레는 프랑스 중북부 도시 부지발Bougival의 게스트하우스에 머무릅니다. 이곳 집주인은 은행가 지기스문트Sigismond Bardac와 소프라노 가수 엠마Emma Bardac, 1862~1934 부부였습니다. 이들 내외에게는 아들 라울Raoul Bardac, 1881~1950)*이 있었습니다. 하지만 여기에서 절대 일어나서는 안 될 불필요한 접촉이 생깁니다. 포레와 엠마의 불륜입니다. 그런데

E. 바르닥

273

이 시기 엠마가 딸 엘렌Hélène Bardac, 1892~1985을 출산합니다. 포레의 증언에 따르면 엘렌이 태어난 뒤 엠마와 연애를 시작했다는데, 그 증거가 명확하지 않아 여전히 엠마의 태생에 의문이 제기되는 상황이죠. 이 의문에 신빙성을 더해주는 근거 중 하나가 포레의 음악입니다. 그 문제작이 〈인형 모음곡〉인데, 포레가 엠마의 딸 엘렌을 위해 작곡한 것입니다. 포레는 엘렌을 몹시 아꼈고 '돌리'dolly라는 별명도 붙여줬습니다. 곡에는 아이의 천진난만함이 묻어 있습니다. 다분히 귀엽고 사랑스럽게 표현되어 있지요.

한편 1900년경부터 포레는 엠마를 떠나 또 다른 여성들과의 만남을 이어갑니다. 자유분방한 엠마 또한 이에 개의치 않고 새로운 남자를 갈구하죠. 1903년 엠마는 남편 지기스문트와 원래 사이가 좋지 않았던 터라 여지없이 그를 무시해버리고 또 한 명의 운명적인 남성과 조우합니다. 바로 작곡가 드뷔시인데, 드뷔시가 첫째 부인을 두고 외도한 것입니다. 이후 엠마의 두 번째 남편이 되는 드뷔시가 그녀와의 사이에서 낳은 딸 클로드 엠마를 위해 쓴 곡이 〈어린이 세계〉°1908랍니다. 그러니까 세계 음악계의 두 거장이 엠마의 딸들에게 곡을 헌정한 셈이지요.

＊　프랑스 작곡가이자 피아니스트로 포레의 제자이기도 하다. 그는 모친 엠마가 드뷔시와 결혼하면서 드뷔시의 의붓아들이 되었다.

ㅇ　220쪽 「어린이를 위한 클래식」편 참조.

감상 팁

○ 〈인형 모음곡〉은 모두 6개의 곡으로 구성되어 있습니다. 순서는 다음과 같습니다.

제1곡 자장가berceuse, 제2곡 미아우mi-a-ou(고양이 우는 소리), 제3곡 돌리의 뜰le jardin de Dolly, 제4곡 키티 왈츠kitty-valse, 제5곡 정다움tendresse, 제6곡 스페인 춤곡le pas espagnol.

○ 포레는 〈인형 모음곡〉에 앞서 엠마를 위해 9곡의 연가곡집 〈아름다운 노래, Op.61〉la bonne chanson, 1894을 작곡했습니다. 이 작품은 19세기 프랑스의 상징파 시인 폴 베를렌Paul-Marie Verlaine, 1844~1896의 시를 기반으로 만들었습니다. 흔히 생각하는 프랑스어의 '멜랑콜리한 샹송'이 아닌 '세련된 프랑스 노래'에 더 가깝다고 할 수 있지요. 포레는 엠마에게 헌신적이었습니다. 하지만 두 사람 모두 쾌락을 추구해 관계는 오래가지 못했죠. 포레의 여성 편력은 엠마와 엘렌도 막을 수 없었습니다. 이렇게 모녀를 위해 만든 명곡들은 포레의 부정적 처신의 여파로 한때 한낱 구시대의 유물로 전락하기도 했습니다.

추천 음반

레이블 DECCA(1CD)
연주 피아니스트 카티아 & 마리엘 라베크

금기를 깬 음악

4개의 엄숙한 노래, Op.121 1896
요하네스 브람스 Johannes Brahms, 1833~1897

4곡 | 낭만 | 제1곡 4분, 제2곡 4분, 제3곡 4분, 제4곡 5분

〈4개의 엄숙한 노래〉는 브람스 최후의 가곡이자 '독일 가곡lied
의 완결판'이라고도 불립니다. 이 독창곡들은 매우 철학적인 작품
이며, 브람스라는 거장이 주는 육중한 아우라 덕에 위대한 예술혼
을 느낄 수 있죠. 노래를 작곡한 1896년은 브람스의 스승인 슈만의
아내 클라라 슈만Clara Josephine Schumann, 1819~1896이 일흔일곱을 일기
로 세상을 떠난 시기입니다.

심상치 않았던 브람스와 클라라의 관계! 하지만 끝내 이루어질
수 없는 사랑이었습니다. 클라라와 브람스는 절대 만날 수 없는 평
행선상에 놓여 있었고, 브람스의 타올랐던 애정은 슈만이 사망하고
이내 동정으로 바뀌었습니다. 브람스에게 클라라의 죽음은 생의 한
쪽을 잃은 것과 같았습니다. 브람스의 〈4개의 엄숙한 노래〉는 클라

클라라와 슈만

라를 염두에 둔 명제, '죽음'을 주제로 한 것입니다. 4곡 모두 성서의 텍스트를 인용해 여기에 브람스가 곡을 붙였는데, 이는 가곡의 왕 슈베르트와 낭만 가곡의 상징인 슈만 등의 정통 독일 가곡 스타일을 넘어선 고차원적인 예술 가곡의 진면목을 보여주고 있습니다. 작곡가가 노래 하나에 죽음을 초월한 사랑의 해탈을 심었을 정도면 두 사람 사이가 결코 단순하지만은 않았을 것입니다.

브람스는 분명 훌륭한 작곡가이면서 슈만 부부에게 없어선 안 될 소중한 존재였습니다. 하지만 이미 밝혀진 바처럼 열네 살 연하의 브람스가 클라라를 흠모했다는 것은 부인할 수 없는 역사적 사건입니다. 과연 브람스가 진실로 지고지순하게 스승인 슈만을 욕보이지 않고 오로지 마음속으로만 클라라를 담아두었을지는 의문입니다. 물증은 없어도 여러 음악가의 전기를 통한 몇 가지 진술이 있긴 합니다. 그중 가장 충격적인 것은 1854년 슈만의 라인강 투신 자살 미수 사건 당시 클라라가 만삭이었다는 사실입니다. 당시 도제식 교육이 만연하던 독일 음악계의 풍토에 따라 브람스 역시 슈만 집에 기거하며 그 집의 허드렛일을 하면서 음악을 배웠습니다. 일찍이 몸 상태가 좋지 않았던 슈만을 돌보며 클라라의 연주 활동을 보조하고, 또 여기에 부부의 아이들까지 챙겨야 하는 바쁜 음악가였지요. 그러다 보니 브람스만큼이나 클라라의 복잡한 심경을 헤아릴 사람도, 클라라만큼이나 브람스의 음악을 잘 이해하는 사

람도 없었을 것입니다. 그렇게 서로가 깊은 감정을 나눈 것이죠.

　슈만 내외의 혈육은 본래 총 8남매인데, 그중 넷째인 에밀 슈만이 태어난 지 14개월 만에 사망해 일반적으로 슈만의 소생은 7남매로 알려져 있습니다. 클라라가 막내아들 펠릭스 슈만을 출산한 해가 1854년. 바로 슈만이 돌연 자살을 시도한 때였습니다. 그 이전부터 슈만의 정신과 육체는 온전치 못한 상태였습니다. 여기에서 의심 가는 정황이 포착됩니다. 펠릭스가 태어나자 아이 이름을 브람스가 지어준 일이었죠. 왜 그랬을까? 그 둘에게는 음악이라는 각별한 공감대가 있었습니다. 브람스의 음악적 취향과 스타일은 모두 스승인 슈만보다 클라라와 더 잘 맞았습니다. 리스트와 바그너를 증오하는 성향 또한 같았죠. 독일어권의 브람스와 동시대에 살았던 여러 대가의 증언들에 자주 등장한 말이 있습니다. 슈만의 막내아들 펠릭스가 브람스의 아들이라는 주장입니다. 제2의 비엔나 악파*로 알려진 오스트리아의 작곡가 아르놀트 쇤베르크가 의미심장한 말을 남긴 바 있습니다.

　"클라라는 브람스의 모든 음악과 정신을 지지했다. 둘의 사이는 지나치게 가까웠다. 누구도 그 광경을 보면 둘이 사랑하는 사이가 아니라고 할 수 없을 것이다. 브람스가 그녀를 사랑했다는 것은 의심할 여지가 없다. 그녀 역시 그에게 매혹당했음이 분명하다. 그러나 슈만의 망령은 영원히 그들 사이를 갈라놓을 것이다."

*　고전의 비엔나 전통을 이으며 발전시킨 20세기 현대음악의 대가 쇤베르크와 그의 제자 알반 베르크Alban berg, 1885~1935 및 안톤 베베른Anton Webern, 1883~1945을 지칭하는 그룹이다.

감상 팁

○ 제1곡 '사람의 아들들에게 임하는 바는'은 구약 성경의 전도서 3장 19절을 가사로 인간의 허망함을 담은 노래입니다.

○ 제3곡 '죽음이여, 고통스런 죽음이여'는 가톨릭 성서에만 있는 구절로, 죽음이 모든 번뇌를 해방시킨다는 죽음의 즐거움을 말하며 장중한 움직임을 보여줍니다.

○ 제4곡 '아무리 그대들과 천사의 말로써 이야기한들'은 고린도전서 13장에서 발췌해 사랑의 영원성을 설득합니다. 작곡가가 클라라를 향한 의미심장한 메시지를 던지는 듯 전 4곡의 클라이맥스를 형성하죠. 화려하지 않고 엄숙하게요.

추천 음반

레이블	DEUTSCHE GRAMMOPHON (1CD)
노래	바리톤 토마스 크바스토프
반주	피아니스트 유투스 제인

청소할 때 듣는 음악

교향시 '마법사의 제자' 1897
폴 뒤카 Paul Dukas, 1865~1935

단일악장 | 낭만 | 약 11분

할리우드 배우 니콜라스 케이지가 마법사로 등장한 2010년 개봉 영화 〈마법사의 제자〉에 반가운 장면이 나옵니다. 마법사의 제자가 빗자루에 마법을 걸어 청소하게 하나 마법의 힘을 통제하지 못해 도리어 빗자루에게 휘둘려 온통 물바다가 되고, 손쓸 수 없을 지경에 이르자 마법사가 나타나 단숨에 제자가 저지른 실수를 잠재우죠. 아마 디즈니 팬들에게는 남다르게 다가왔을 것입니다. 만화 〈판타지아〉*1940에서는 미키 마우스가 마법을 사용해 빗자루에게 청소를 맡겨놓죠. 하지만 이 둘은 차이점이 있습니다.

* 디즈니에서 8곡의 클래식 음악을 접목한 장편 만화다. 제1곡 바흐 〈바흐 토카타와 푸가 d단조〉, 제2곡 차이콥스키 〈호두까기 인형〉, 제3곡 뒤카 〈마법사의 제자〉, 제4곡 스트라빈스키 〈봄의 제전〉, 제5곡 베토벤 〈교향곡 6번〉, 제6곡 폰키엘리 〈시간의 춤〉, 제7곡 무소륵스키 〈민둥산의 하룻밤〉, 제8곡 슈베르트 〈아베마리아〉.

영화 <마법사의 제자>의 한 장면

영화 <판타지아>의 한 장면

영화에서는 제자 데이브 스터틀러가 스승의 마법 책과 반지를 가지고 빗자루에 주문을 걸지만, 만화의 미키 마우스는 마법사의 모자를 이용해 빗자루를 다룹니다. 특히 만화에서는 미키 마우스가 제어가 안 되는 빗자루를 도끼로 산산조각 내자 빗자루 조각들이 제각각 다시 살아나 폭주하는 묘한 스릴을 안깁니다.

영화가 주는 친숙함은 이것만이 아닙니다. 또 다른 하나는 빗자루 신에 나오는 배경음악입니다. 낯설지 않은 장면에 분위기까지 익숙했던 것은 만화에서 쓰인 프랑스 작곡가 폴 뒤카의 교향시 〈마법사의 제자〉l' apprenti sorcier를 그대로 차용했기 때문이죠. 뒤카의 곡은 독일 작가 괴테Johann Wolfgang von Goethe, 1749~1832의 담시* 〈마법사의 제자〉1797를 바탕으로 했습니다. 여기에서 제자가 스승이 잠시 자리를 비운 사이 주문을 외워 시전한 '빗자루 물 긷기'가 디즈니 만화를 통해 전 세계적으로 알려진 것입니다. 하지만 안타깝게도 음악에 관한 정보는 미흡했습니다. 뒤카의 교향시는 명실상부 근대 프랑스 관현악의 대표 명곡으로 손꼽힙니다. 19세기 후기 낭만 음악의 범주로 문학의 환상적 요소를 감각적, 입체적 음악으로 승

* 발라드ballade. 서정, 서사, 드라마적 요소를 모두 갖춘 대화체의 특수 형식이다.

화시켜 놀라운 예술성을 선사했죠.

교향시 〈마법사의 제자〉는 만화나 영화에서 들려오는 기계음과는 비교할 수 없는 웅장한 라이브 오케스트라 공연에서 그 진가를 발휘합니다. 직접적이지는 않지만 공연 영상만 봐도 느낄 수 있습니다. 악기 구성은 플루트 3대, 클라리넷 3대, 바순 3대 등의 3관 편성을 이루는 큰 규모를 자랑합니다. 여기에 4대의 호른이 감싸며 더해져 그 풍성함이 이루 말할 수 없지요. 리스트, 드뷔시, 시벨리우스, R. 슈트라우스 등 대가들의 교향시와 견주어도 전혀 뒤지지 않을 작품성을 갖추고 있답니다. 안타까운 점은 그런 뒤카의 작품이 단 13곡만이 남아 있다는 사실입니다. 그 이유는 뒤카가 다양한 장르의 꽤 많은 곡을 썼음에도 그 자신이 불필요하거나 조금이라도 마음에 들지 않으면 악보를 폐기했기 때문입니다.

🎧 음악 듣기

감상 팁

○ 인상주의 악파의 드뷔시보다 세 살 아래인 뒤카는 드뷔시를 형님처럼 모셨습니다. 이 때문에 뒤카의 음악이 드뷔시의 작풍에서 많은 영향을 받아 뒤카의 음악들은 인상주의 음악 범주에 들어가 있기도 합니다. 그렇지만 드뷔시의 음악과는 전혀 다른 색을 드러냅니다. 뒤카는 문학 소재의 시간적 순서에 따르며 설명해주는 듯한 친절함을 보여주지만, 드뷔시는 소재의 흐름보다 자신의 능동적 면모에 중점을 두어 다소 혼란을 주는 특징을 띠지요.

○ 이야기의 흐름을 상기하며 음악을 감상해보세요. 철없는 제자, 주문, 빗자루, 양동이, 물, 격랑 등의 청각으로부터 시각적 지극을 촉진하며 시작부터 끝까지 쉴 새 없는 즐거움을 선사합니다.

추천 음반

레이블 DEUTSCHE GRAMMOPHON(1CD)
연주 베를린 필하모닉 오케스트라
지휘 제임스 레바인

미친 신사의 영웅담

교향시 '돈키호테', Op.35 1897
리하르트 슈트라우스 Richard Strauss, 1864~1949

단일악장* | 낭만 | 약 40분

스페인 군대에 보병으로 입대해 전쟁에서 심각한 상처를 입은 뒤 귀환 중 해적에게 잡혀 몇 년간 포로 신세가 되었고, 이후 가까스로 자유의 몸이 된 유명한 작가가 있습니다. 바로 스페인의 소설가 세르반테스Miguel de Cervantes Saavedra, 1547~1616입니다. 그의 원래 꿈은 작가가 아닌 직업 군인이었습니다. 하지만 당시 실업 군인이 너무 많아 출세를 보장받을 수 없었죠. 그는 제대 후 먹고살기가 힘들어지자 잔재주를 발휘해 시, 희곡, 소설 등을 쓰며 힘겹게 생계를 유지해나갔습니다. 그러던 중 간신히 공직자로 나랏일을 할 수 있게 되었으나 안타깝게도 몇 차례의 부정행위로 징역형을 받고 복

* 서주-주제-제1~10변주-피날레(11번주)

M. d. 세르반테스

역하게 됩니다. 이때 옥살이하며 구상한 소설이 과대망상에 빠진 신사의 영웅담 《돈키호테》(제1부, 1605)*입니다.

여전히 돈키호테의 이야기는 다방면으로 다뤄지고 있을 만큼 인기가 많습니다. 풍자와 유머, 사실적 묘사, 사회에 대한 비판적 시각 등 특색 있는 작품성 때문에 미술과 음악에서 이를 주제로 한 다양한 작품이 양산되었죠. 그중 R. 슈트라우스의 〈돈키호테〉는 인문학적 혹은 예술적 시각에서 가장 흠잡을 데 없는 걸작으로 평가받고 있습니다.

R. 슈트라우스의 〈돈키호테〉는 교향시symphonic poem로 분류합니다. 하지만 R. 슈트라우스는 악보에 교향시라는 장르를 표기하지 않은 대신 "대오케스트라를 위한 기사적 성격의 하나의 주제에 의한 환상 변주곡"이라고 써놓았죠. 여기서 '하나의 주제'는 돈키호테를 가리키는데, 돈키호테의 역할에 독주 첼로를 내세워 마치 첼로 협주곡의 형태로 보이게 합니다. 교향시인데 변주곡이고, 모양새는 협주곡!? 헷갈릴 법도 합니다. 각기 표제를 가진 여러 개의 변주지만 끊기지 않고 이어지는 단일악장의 교향시, 또 다른 한편으로는 교향시에서 벗어난 예외적인 관현악곡이기도 한 것이죠.

특히 이 곡은 돈키호테의 첼로 독주가 두드러지는 것은 사실이나 주인공 다음으로 비중이 높은 충직한 심복 산초 판사의 비올라

* 《돈키호테》제2부는 1615년에 출간되었다.

돈키호테와 산초 판사

독주 선율도 주요합니다. 산초 판사의 비올라는 상식과 실용성을 겸비한 작곡가 자신을 투영한 것인데, 이는 비올라 연주자들에게 만족스러운 레퍼토리를 제공한 셈이죠. 무엇보다 오케스트라 오디션에서 수석 비올리스트를 선발하는 매우 중요한 단골 과제곡 중 하나이기도 합니다. 하지만 캐릭터의 자연스러움을 표현하기 위해 리듬과 소리를 정확하게 통제해야 하는 어려움이 따릅니다. 예를 들어 제6변주(빠르게, schnell)의 비올라 파트가 그렇습니다. 산초가 돈키호테에게 당나귀를 타고 지나가던 초라한 시골 처녀를 귀부인이라고 속이는 부분인데, 산초의 비올라가 한쪽 다리가 짧아 쩔뚝거리는

당나귀를 묘사하기 위해 활의 속도와 밀착에 신경 쓰며 오케스트라 사운드를 비집고 들어가 강하게 표현하는 것이 인상적입니다.

🎧 음악 듣기

감상 팁

○ 10개 이상의 변주가 돈키호테의 기행을 쉬지 않고 음악으로 그려나갑니다. 서주에서는 기사 소설에 집착한 나머지 정신 이상을 일으켜 모험을 결심하는 돈키호테의 심리 상태를 드러냅니다.

○ 피날레는 '극히 편안하게'sehr ruhig라는 악상이 표기되어 있습니다. 시작부터 첼로의 독주가 돈키호테의 주제를 제시하죠. 돈키호테가 고향 마을에서 가족들로부터 병간호를 받는 내용입니다. 환상에서 빠져나온 돈키호테는 병상에서 자신의 과거를 회상하며 반성합니다. 그리고 조용히 숨을 거두지요. 첼로의 경건하고 기품 있는 멜로디는 이 곡 전체를 통틀어 가장 아름답게 표현됩니다.

추천 음반

레이블	EMI(1CD)
연주	첼리스트 므스티슬라프 로스트로포비치, 비올리스트 울리히 코흐
악단	베를린 필하모닉 오케스트라
지휘	헤르베르트 폰 카라얀

여자의 어두운 과거

현악 6중주를 위한 '정화된 밤', Op.4 1899

아르놀트 쇤베르크 Arnold Schoenberg, 1874~1951

단일악장(5부분) | 낭만 | 약 28분

형태는 소수의 실내악이지만 내용은 오케스트라의 교향시에 가까운 작품이 있습니다. 적은 수의 앙상블로 단일악장 구성의 표제가 있는 교향시적 연주! 바로 오스트리아 작곡가 쇤베르크의 현악 6중주를 위한 〈정화된 밤〉verklärte nacht입니다. 먼저 이 곡의 제명은 독일의 서정시인 리하르트 데멜Richard Dehmel, 1863~1920의 시집《여자와 세계》1896 가운데 '정화된 밤' 파트의 장시에서 따왔는데, 시작부터가 자극적입니다.

어느 연인이 한밤중에 싸늘한 숲속을 걷고 있습니다. 달빛은 그들과 보조를 맞추고 구름 한 점 없이 맑습니다. 여자가 먼저 입을 엽니다.

"저는 당신이 아닌 다른 남자의 아이를 가졌어요."

R. 데멜의 《여자와 세계》

쇤베르크가 작곡한 현악 6중주의 개시는 '달빛'(도입)이라는 주제로 느리게 시작해 깨끗한 밤의 배경을 연상시키며 걷고 있는 두 사람을 표현합니다. 그리고 둘의 발걸음이 빨라지는 리듬이 등장하죠. 19세기 후기 낭만과 20세기 초 현대의 과도기에 자리한 쇤베르크의 작품은 문학의 논리와 담시(대화체)의 언어적 표현을 음악과 결합한 고도의 예술 작품입니다. 현악 6중주의 편성은 2대의 바이올린, 2대의 비올라, 2대의 첼로가 기본인데, 쇤베르크는 여기에서 조금 더 응용한 7중주 버전(기본에서 콘트라베이스 추가)의 안정적인 현악 앙상블로 추가 편곡해 연주를 보다 용이하게 만들었습니다.

그럼 여자의 충격적인 이야기를 이어가볼까요. 어둡고 뾰족한 그림자가 달빛 속까지 미치는 야심한 시각, 여자의 충격적인 고백을 남자는 찬찬히 듣고 있습니다.

"저는 인생의 충만함과 엄마가 되는 기쁨을 얻고자 했어요. 이것이 제 의무라 생각했고, 그래서 저는 낯선 남자에게 몸을 맡기고 말았지요. 심지어 저 자신은 물론 그를 축복하기까지 했답니다. 그러나 저는 홀몸이 아닌 상태로 죄를 짓고 당신 곁에 있습니다. 이제 행복을 바랄 수 없겠지요."

A. 쇤베르크

음악의 진행은 쉬지 않고 한 번에 쭉 가는 단악장의 흐름이지만, 5개의 구절로 이루어진 시를 반영해 음악적 섹션은 5개로 구분되어 있습니다. 제1부는 첼로가 밤 분위기를 표현하고, 제2부는 여성의 대사로 시작하는, 특히 아이를 가졌다는 고백을 비올라가 그려내죠. 그리고 드디어 제3부에서부터 남자의 반응을 얻을 수 있습니다. 반전의 기운이 감돌며 숲의 술렁거림으로 바이올린의 높은 선율이 스며들죠.

"당신의 아이는 당신 영혼에 짐이 되지 않을 거예요. 보세요! 우주가 얼마나 밝게 빛나는지. 모든 것에서 빛이 흐르고 있지요. 우리는 차가운 호숫가를 거닐지만 따스함이 당신에게서 나에게로, 나에게서 당신에게로 불타고 있습니다. 그것은 아이를 정화시키고 당신은 나를 위해, 또 우리를 위해 그 아이를 낳을 것입니다. 당신은 저에게 찬란함을 주었습니다."

이 시점은 '사랑 고백'의 주제로 연주됩니다. 이 주제 선율은 이미 제2부에서 조심스레 발현되어 여인의 마음 상태를 보여주는 기괴한 음률로 드러납니다. 이후 모든 것을 수용하는 남자의 든든한(?) 마음이 확인되는 사랑의 메시지로 옮겨가 제4부로 전해지며, 마침내 제5부에서 모든 조각이 하나로 통일됩니다. 정점을 지나 다시 연인의 걸음이 안정세로 변하고 숲의 술렁거림도 잦아들죠.

🎧 음악 듣기

감상 팁

○ 데멜의 시는 극적인 사건의 표현이 아닌 내면적 갈등을 그린 문학 작품
 입니다. 암울한 여자의 과거에서 남자의 사랑 고백으로 옮겨갈 때 조금
 만 주의 깊게 들어보면 전환 시점을 금세 알아챌 수 있을 것입니다.
○ 1902년 이 작품이 초연되었을 때 청중의 반응은 싸늘했고, 언론의 반
 응도 무거웠지요. 하지만 오늘날 쇤베르크의 작품 중 가장 사랑받으며
 현악 앙상블의 중추적 레퍼토리로 자리하고 있습니다.

추천 음반

레이블 OMEGA MUSIC POLAND(1CD)
연주 취리히 체임버 오케스트라
지휘 에드몽 드 스투츠

색다른 녹턴

3개의 녹턴, L91/CD98 1899

클로드 드뷔시 Claude Achille Debussy, 1862~1918

3악장 | 낭만 | 약 25분

드뷔시를 인상주의* 작곡가라 부르지요. 그 이유는 음악이 '모호성'을 갖고 있기 때문입니다. 다시 말하면 시작과 끝의 경계가 뚜렷하지 않고 어딘가 불분명하다는 것인데, 예를 들어 선율의 진행 방향이 애매한 점 등이 그렇습니다. 그래서 듣고 있으면 몽롱해지는 것 같다는 사람들도 있죠. 그런 그가 녹턴(nocturne, 야상곡)°에 손을 댔습니다.

드뷔시가 작곡한 관현악을 위한 〈3개의 녹턴〉은 1악장 '구

* 19세기 후반에서 20세기 초 프랑스를 중심으로 일어난 근대 예술운동의 한 갈래. 프랑스 회
 화 양식과 흡사하게 경계선을 흐리게 하는 기법이 두드러진다.

° 아일랜드의 작곡가 존 필드가 고안한 장르로 뚜렷한 형식은 없고 주로 피아노를 위해 작곡한
 작품을 말한다. 존 필드가 작곡한 약 20곡의 녹턴은 쇼팽의 녹턴 21곡에 커다란 영향을 끼쳤다.

름'(nuages), 2악장 '축제'(fêtes), 3악장 '바다의 정령'(sirènes*, 세이렌)으로 나뉩니다. 드뷔시가 녹턴을 작곡하기 위해 쇼팽의 것을 참고했음이 자명하지만 그보다는 색다른 녹턴을 원했던 것 같습니다.

여러 추측이 있지만 그중 미국 태생으로 유럽에서 활동한 인상주의 화가 제임스 애벗 맥닐 휘슬러 James Abbott McNeill Whistler, 1834~1903의 그림 〈그린 검은색과 금색의 녹턴-떨어지는 불꽃〉c.1875, 드뷔시가 가깝게 지낸 프랑스 시인 앙리 드 레니에 Henri de Régnier, 1864~1936가 쓴 시 〈황혼의 정경〉1890, 영국 시인 앨저넌 찰스 스윈번 Algernon Charles Swinburne, 1837~1909의 시 〈야상곡〉1876에서 아이디어를 얻었을 것이라는 관측이 우세합니다. 단정하긴 어렵지만 그렇다고 전혀 아니라고도 볼 수 없죠.

제 생각에는 휘슬러의 그림과 좀 더 잘 어울리지 않나 싶네요. 휘슬러는 평소 인상주의 음악에 관심이 많은 예술가였습니다. 그중 미술과 음악의 추상적 공통점에 주목해 자신의 그림에 '심포니' 혹은 '녹턴'이라는 부제를 사용했습니다. 그런 음악적 영향이 반영된 작품이 추상회화 역사에 이정표를 세운 〈그린 검은색과 금색의 녹턴-떨어지는 불꽃〉c.1875과 〈그린 파란색과 은색의 녹턴 – 첼시〉1871, 〈그린 푸른색과 금색의 녹턴 – 낡은 배터시° 다리〉c.1872~1875입니다.

한편 3악장 '바다의 정령'은 여성 합창이 삽입되는 특수 관현악 편성입니다. 가사는 없고 부제의 신비함을 더하기 위해 성악가들이

＊　그리스 신화에 나오는 바다의 괴물로 상반신은 여인이고, 하반신은 조류다.

○　Battersea. 런던 남서부 자치구의 한 곳.

J. A. M. 휘슬러의 그림

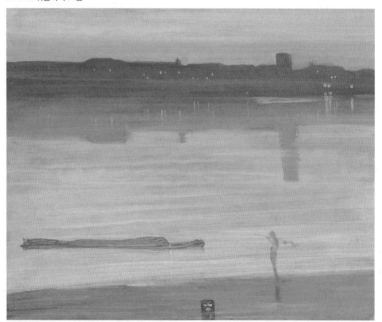

<첼시>, 1871

<떨어지는 불꽃>, c.1875

<낡은 배터시 다리>, c.1872~1875

'아' 모음으로만 부르죠. 목소리를 오케스트라 악기의 일부라 생각하고 들어보면 요염한 매력을 느끼게 될 것입니다. 뱃사람을 현혹시켜 바다로 끌어들이는 정령의 전율적인 공포감마저 들게 합니다.

음악 듣기

감상 팁

○ 인상주의 음악은 이해하기보다 느껴보세요. 모호함을 어렵다고 생각하지 않고 악기들의 표현에 집중하면 오히려 편안한 감상이 될 것입니다.

○ 휘슬러의 3개의 녹턴 그림 〈첼시〉는 1악장의 '구름', 〈떨어지는 불꽃〉은 2악장의 '축제', 〈낡은 배터시 다리〉는 3악장의 '바다의 정령'과 대조해 감상한다면 좀 더 이해 가능한 모호함에 다가갈 수 있을 것입니다.

○ 드뷔시는 자신의 〈3개의 녹턴〉을 두고 이런 말을 남겼습니다.

구름 : 이것은 하늘의 변하지 않는 모습이며 느릿하고 쓸쓸한 움직임이다.

축제 : 갑자기 빛이 눈부시게 비치는 축제의 춤추는 듯한 현혹적이고 꿈같은 환영이다.

바다의 정령 : 바다와 그 무수한 리듬으로 바다의 정령들이 신비로운 노래로 거칠게 속삭인다.

추천 음반

레이블 PHILIPS (1CD)
연주 로열 콘세르트허바우 오케스트라
지휘 베르나르트 하이팅크

성격 유형을 표현한 음악

교향곡 2번, Op.16 '4가지 기질' 1902
카를 닐센 Carl Nielsen, 1865~1931

4악장 | 낭만 | 약 32분

제 혈액형은 A형입니다. A형의 성격을 찾아보니 심지가 단단한 노력파지만 스트레스를 많이 받고, 매사에 신중하고 예민하지만 찬스에 약하다고 하네요. 굳이 부정하지는 않겠습니다. 한때 혈액형별 성격설이 크게 유행했습니다. 지금도 혈액형에 따라 성격이 다르다는 것을 굳게 믿는 사람이 많죠. 과학적으로 혈액의 항원과 인간의 성향은 전혀 관계가 없다는 것이 정설이긴 하나, 생각보다 많은 사람이 피의 형질에 따라 사람의 기질이 좌우된다는 설을 신봉하는 거 같습니다.

1901년 미국의 병리학자 카를 란트슈타이너가 혈액을 ABO식으로 분류한 뒤, 유럽의 일부 생물학자들이 혈액형에 의해 인격이 결정된다는 가설로 연구를 진행한 바 있습니다. 그러나 과학적 결과

를 도출할 수 없었던 이 연구는 이내 속설이 되어 한국과 일본으로 전파되기에 이르렀죠. 하지만 이렇게 생겨난 혈액형 성격설은 결국 유사 과학으로 전락하고 말았습니다. 그럼 20세기 이전, 혈액형의 구분이 없었을 때는 사람의 특징을 재단하는 일이 없었을까요?

덴마크의 작곡가 카를 닐센의 〈교향곡 2번〉 '4가지 기질'the four temperaments이라는 작품은 지금의 4가지 혈액형별 성격 구분처럼 인간의 기질을 4가지로 구분해 표현한 음악입니다. 이 교향곡의 표제는 그가 작곡한 첫 오페라 〈사울과 다윗〉1901에서 힌트를 얻은 것입니다. 이스라엘의 초대 왕 사울과 돌멩이 하나로 골리앗을 잠재운 다윗의 성격 차이를 교향곡 작곡에 착안한 것이죠. 사울과 다윗의 성향은 극과 극입니다. 사울은 다윗의 영웅적 면모에 질투와 열등감을 가진 예민한 성격이고, 다윗은 반대로 차분하고 담대한 성격을 가진 인물이죠.(이렇게 보면 사울이 나쁜 놈, 다윗은 착한 놈처럼 보이지만 다윗도 엄밀히 따지면 파렴치한 짓을 저지른 죄인입니다.)

닐센이 '4가지 기질'이라는 부제를 붙인 것은 A형, B형, O형, AB형처럼 사람의 성격을 4가지로 구분했다는 것이겠죠. 하지만 닐센은 초연 때 여기에 붙인 표제에 대해 일체의 언급을 하지 않았습니다. 사울과 다윗의 아이디어로만 만든 이 교향곡에 대한 의문이기도 했습니다. 그래서 초연 직후 부제에 관한 온갖 추측이 난무했죠. 부제에 대한 논란은 꽤 오랫동안 지속되었습니다. 30여 년의 세월이 지난 후 닐센은 스톡홀름에서 열린 한 연주회에서 이러한 쟁점에 마침표를 찍고자 부제의 결정적인 출처와 각 악장의 의미를 아주 낱낱이 설명해주었답니다.

구에르치노, <다윗을 공격하는 사울>, 1646

C. 닐센

닐센은 1902년 교향곡을 작곡하던 중 덴마크 세란섬의 어느 시골 마을 수제 맥주 전문점에 들른 적이 있는데, 그곳에서 벽에 걸린 한 폭의 수채화를 보게 됩니다. 그 그림은 4부로 나뉘어 인간의 4가지 기질인 담즙, 점액, 우울, 다혈을 표현하고 있었죠. 그것은 고대 의학을 집대성한 의학의 아버지 히포크라테스가 분류한 기질로 만든 작품이었습니다. 1901년에 혈액형을 발견하긴 했어도 아직 자리를 잡지 않은 과학이었기에 사람들은 여전히 히포크라테스의 통념을 따르고 있었지요. 닐센은 평소 개인 고유의 품성이 각기 다르다는 것에 관심이 많았

90일 밤의 클래식

습니다. 이를 어떻게 교향곡의 4악장에 끼워 맞출 생각을 했는지, 정말이지 보통 발상은 아니라는 생각이 듭니다.

음악 듣기

감상 팁

○ 작곡가가 오페라를 만들 때 같이 작곡한 이 교향곡의 작법에는 오페라에서 나타나는 확고하고 강인한 표현력이 공통으로 드러나 있습니다. 두 곡의 밀접한 관계를 확인할 수 있는 부분이죠.

○ 악장마다 새로운 표제를 쓰지는 않았지만 악상 기호에 이탈리아어 형용사를 두어 악장의 성격을 암시합니다. 특히 1악장의 악상에 'allegro colletico'라고 쓰여 있는데, 여기서 '콜레티코'colletico는 라틴어로 담즙을 가리키는 '콜레'colle에서 따온 것입니다. 진취력이 강해 화를 잘 내는 담즙질의 기질을 표현하기 위해 초반부터 튀어 오르듯 연주하는 것이 인상적입니다.

추천 음반

레이블 NAXOS(1CD)
연주 아일랜드 내셔널 심포니 오케스트라
지휘 아드리안 리퍼

바람난 아내의 심정

교향곡 10번 1910
구스타프 말러 Gustav Mahler, 1860~1911

5악장(미완성) | 낭만 | 약 27분

"9번 교향곡의 저주"라는 말이 있습니다. 베토벤 이후 많은 작곡가가 교향곡 '9번'을 넘기지 못하고 죽는 징크스를 말합니다. 물론 15개의 교향곡을 쓴 쇼스타코비치*는 열외로 치고요. 19세기 후기 낭만의 오스트리아 작곡가 구스타프 말러는 이 악운을 상당히 의식했던 것 같습니다. 1907년 말러는 엄청난 규모의 편성을 자랑하는 〈교향곡 8번〉°의 작곡을 끝내고 마침내 운명의 시기를 맞이합니다. 이때 그가 의외의 선택을 하죠. 죽음에 대한 두려움 때문이었을

* 344쪽 「가뿐히 넘긴 아홉수」편 참조.

○ 일명 '천인 교향곡'이라는 별칭을 가지고 있다. 1910년 초연에서 1000명이 넘는 인원이 연주한, 말러의 약 11곡의 교향악 중 가장 큰 성공을 거둔 작품이다. 실제 상연에서는 1000명까지는 쓰지 않고 대략 800명 이하로 축소시켜 연주한다.

G. 말러

까요? 번호를 붙이지 않은 〈대지의 노래〉1908*
라는 특별한 교향곡을 만든 것입니다. 그 후로
멀쩡했던 말러는 어쩔 수 없이 그다음 교향곡
에 번호 '9'를 부여해 곡을 완성하는데, 정말로
〈교향곡 9번〉1910이 그의 마지막 교향곡이 되
고 맙니다. 말러가 〈교향곡 9번〉 이후 곧바로
〈교향곡 10번〉 작곡에 매진하며 '9'의 징크스
를 깨는가 싶었지만 이를 넘기지 못하고 이듬
해 세상을 떠나버린 것입니다.

　미완성으로 끝난 이 작품은 모차르트의 〈레퀴엠, K626〉1791이
나 슈베르트의 미완성 〈교향곡 b단조〉1822와 달리 스케치에서는 곡
이 끝까지 진행되어 있긴 합니다. 전 5악장 중 1악장은 오케스트라
의 연주가 즉시 가능한 수준으로 완성되어 이것만으로 단독 연주
회를 열 수 있고, 3악장도 적지 않은 정보가 남아 있어 연주를 소화
할 수 있습니다. 이러한 점은 후세의 음악도로 하여금 완성 의욕을
불태우게 했죠. 현재 다양한 완성본이 출판되어 있으나 영국의 음
악학자 데릭 쿡Deryck Cooke, 1946~2005°이 만든 판본이 가장 자주 연주
되며 그 권위를 인정받고 있습니다.

　특히 〈교향곡 10번〉은 미완성이라는 특징 외에도 말러의 개인

*　2인의 성악가(테너와 알토)가 번갈아 6악장을 노래하는 교향악이다. 교향곡 같으면서 관현악
　반주를 가진 가곡의 느낌도 지니고 있다.

°　말러가 〈교향곡 10번〉의 스케치를 자신이 죽은 뒤 파기하라는 유언을 남겼지만 말러의 아내
　알마는 이 곡을 보관했다. 여러 판본 중 쿡의 버전이 알마의 공식 승인을 받은 유일한 판본이
　다.

A. 쉰들러

사와 깊게 연관되어 있다는 점에서 호사가들의 관심을 불러일으키는 곡이기도 합니다. 그 중심에는 말러의 아내가 있습니다. 1902년 말러는 다소 늦은 마흔두 살에 열아홉 살 연하의 알마 쉰들러Alma Schindler, 1879~1964와 결혼하며 평생을 약속했습니다. 당대 최고의 지휘자로 전성기를 구가하던 말러와 미모를 겸비한 예술계 및 사교계의 명사였던 알마의 결합은 세간의 화제였죠. 그러나 내조에 충실하길 바랐던 말러와 예술적 욕구가 충만했던 알마 사이에 불화의 조짐이 서서히 드러나기 시작했습니다. 급기야 말러 말년에 알마가 외도를 저지르는 불상사가 생깁니다. 그 상대는 바우하우스bauhaus* 설립자인 유능한 젊은 건축가이자 후일 알마의 두 번째 남편이 되는 발터 그로피우스Walter Gropius, 1883~1969였습니다. 죽음의 공포와 아내의 간통으로 불안에 휩싸인 말러는 지그문트 프로이트에게 심리 상담을 받기도 했지요. 이후 말러의 생이 다해 가까스로 두 사람이 화해에 이르지만 이미 너무 늦어버렸습니다. 말러 사후 1964년 5악장의 완전한 〈교향곡 10번〉(데릭 쿡 버전)이 처음으로 초연되고, 그해 알마가 여든다섯 살의 나이로 작고합니다. 오래전 사랑을 약속했던 전남편의 음악과 이를 마주한 노년의 알마! 과연 그녀는 어떤 심정이었을까요?

* 1919년 건축가 그로피우스를 중심으로 독일 바이마르에 설립한 국립 조형 학교.

감상 팁

○ 1악장은 아다지오adagio, 천천히라고 불립니다. 말러가 직접 완성해 곡의 중심을 이룹니다. 후기 낭만주의 스타일 특유의 폭넓은 선율과 넘실대는 듯한 감정의 파도가 인상적이죠. 그리고 연주의 4분의 3 지점 즈음 무시무시한 불협화음이 나오는데, 이는 부부의 파국을 연상시키는 듯합니다. 마치 고통의 절규처럼 들리죠. 이러한 강렬한 불협화음은 5악장에서도 만나게 됩니다.

○ 데릭 쿡 판본에 따른 5악장은 큰북의 강타로 열립니다. 연이은 큰북과 관악기들의 암울한 분위기 속에서 플루트의 청아한 솔로가 삐져나오죠. 듣는 사람의 마음을 즉시 흔들 정도로 아름다움을 자아냅니다. 여기에서의 선율이 후반부에 현의 합주로 다시 등장할 때는 더욱 고양된 분위기로 감동적인 장면을 연출하지요. 어쩌면 5악장이 끝날 때쯤 알마가 참회의 눈물을 흘리지 않았을까 싶네요.

추천 음반

레이블 DECCA(1CD)
연주 베를린 방송교향악단
지휘 리카르도 샤이

죽음의 공포

교향곡 4번, Op.63 ¹⁹¹¹

얀 시벨리우스 Jean Sibelius, 1865~1957

4악장 | 낭만 | 약 35분

한 번쯤 '공황장애' 혹은 '공황발작'이라는 말을 들어보셨을 것입니다. 공황장애란 직접적 생명의 위협이 없었음에도 예기치 않게 극심한 공포를 느껴 불안한 상태에 빠지는 것을 말합니다. 쉽게 말하면 실제로 위험한 상황이 발생하지 않았는데도 마치 그 상황을 맞이한 것처럼 몸이 오작동을 일으키는 것이죠. 그렇게 되면 '죽음'이라는 생각과 함께 엄청난 두려움에 휩싸여 심장 박동이 빨라지고 호흡이 가빠지면서 숨을 못 쉬는 것 같은 고통에 빠집니다. 저도 오랫동안 공황장애를 겪어 누구보다도 이 증상의 무서움을 잘 알고 있답니다. 그렇다면 음악가들 중에는 누가 공황장애를 겪었을까요?

사실 예술가들은 공황장애의 최고 취약군입니다. 죽음에 대한 남다른 철학과 인식으로 삶과 죽음에 대한 다양한 표현을 작품에

미하엘 볼게무트, <죽음의 무도>, 1493

서 보여주니까요. 음악에서는 인간의 생사를 다룬 내용들이 전 음악 장르를 통틀어 큰 비중을 차지할 정도입니다. 대표적인 예로는 생상스나 리스트 같은 작곡가들이 만든 〈죽음의 무도〉*danse macabre 가 여기에 해당할 테죠.

　20대 중반의 시벨리우스는 그 누구보다 당차고 패기 넘치는 음악 학도였습니다. 이 시기 그는 헬싱키 음악원을 졸업하고 비엔나에서 유학하고 있었는데, 진짜 음악에 미쳐 있었죠. 또한 그는 사람

＊　중세 시대부터 죽음에 대한 두려움을 극복하고 이를 삶의 일부이자 보편적 현상으로 받아들이기 위해 묘사, 풍자한 것이다. 죽음의 무도라는 소재는 14세기 중엽 유럽에 흑사병이 창궐한 것을 계기로 설화화되기 시작하면서 다양한 예술의 형태로 쓰였다. 생상스의 교향시 〈죽음의 무도, Op.40〉(1874)의 내용은 프랑스 시인 앙리 카자리스 시 《착각》에서 착안한 것이다. 이 안에는 오래된 프랑스 괴담을 바탕으로 할로윈 자정부터 다음 날 새벽까지 죽은 자들이 이 세상에 돌아올 수 있는 하룻밤의 이야기를 다루고 있다.

을 너무나 좋아하는 사교적인 사람이었습니다. 하지만 늘 감성에 치우쳐 있었던 것이 문제였죠. 창조적 영감을 발휘하기 위한 예술적 감각과 역량을 술, 여자, 마약 등에 쏟아 부었습니다. 그러던 어느 날부터 그가 경제적으로 힘들어지기 시작했습니다. 정신도 피폐해졌고, 특히나 건강이 심각하게 나빠졌습니다. 작곡을 할 수 없을 정도였죠. 시벨리우스는 이상한 느낌을 받게 됩니다. 그것은 죽음의 공포였습니다. 이후 그의 아내가 될 아이노 예르네펠트를 만나면서 점차 안정을 찾아 극복은 되었으나, 그 당시의 기억은 훗날 시벨리우스에게 적잖은 영향을 끼치게 됩니다.

1907년 마흔두 살의 시벨리우스는 자신의 신작 〈교향곡 3번, Op.52〉를 지휘하기 위해 러시아 페테르부르크와 모스크바에 방문합니다. 이때 그는 오케스트라 연습 중에 목이 아프다는 것을 깨닫습니다. 그리고 헬싱키로 돌아와 목의 이상을 진단받게 되는데, 통증의 원인이 목에 생긴 종양 때문이었다는 것을 알게 되죠. 절망의 상황을 맞이한 시벨리우스는 과거의 공포가 되살아나기 시작했고, 그것은 곧 공황장애로 번졌습니다. 죽을지도 모른다는 무의식적 생각이 그를 고통스럽게 만든 것입니다. 게다가 언제 닥칠지 모를 전쟁(1914년 발발한 제1차 세계 대전)에 대한 우려도 그를 힘들게 한 원인 중 하나였습니다. 다행히 그의 종양은 악성이 아니었고, 의료비를 지불할 여력이 되지 않았음에도 가족과 주위의 지원으로 어렵게 종양을 제거할 수 있었지요. 그러나 그 뒤 그의 공황장애는 이전보다 더욱 심각해졌습니다. 종양 재발을 걱정해야 하는 또 다른 공포가 그를 엄습한 것입니다.(생각만 해도 끔찍하네요.)

90일 밤의 클래식

이런 시간 속에서 그는 4번째 교향곡을 작곡합니다. 죽음의 사자를 곁에 두면서도 다시 건강한 삶을 되찾고자 했습니다. 수년간 죽음을 느끼면서 이에 대한 불현듯 떠오르는 영감이 어느새 교향곡으로 승화돼 있었죠. 그것은 건강의 위기와 그것으로부터의 탈출, 하지만 어려움을 이겨내기 위한 강력한 에너지를 담은 시벨리우스의 정신적 교향곡이었습니다.

음악 듣기

감상 팁

○ 시벨리우스의 교향곡 7곡 가운데 〈교향곡 4번〉은 〈교향곡 7번〉과 함께 최고의 걸작으로 평가받습니다. 하지만 작곡이 완성된 그해 초연에는 침울한 분위기를 자아내 청중을 당황케 했죠. 1악장 시작부터 등장하는 저음역의 첼로, 콘트라베이스, 바순의 엄중한 불안함이 그것을 말해줍니다. 그것은 불길한 죽음의 상징과도 같은 작곡가의 불안한 내면을 표현한 듯합니다.

추천 음반

레이블 DECCA (2CD)
연주 필하모니아 오케스트라
지휘 블라디미르 아시케나지

불편한 음악

발레 음악 '봄의 제전' 1913
이고르 스트라빈스키 Igor Stravinsky, 1882~1971

2부(전6곡)* | 현대 | 약 35분

때로는 익숙함에서 벗어난 음악도 생겨납니다. 20세기라는 격동의 시대로 넘어가면서 음악가들은 더욱 혁신적이고 새로운 것을 추구하며 현실을 초월하는 작품들을 만들어냈죠. 그중 단연 독보적인 인물이 스트라빈스키입니다.

스트라빈스키는 러시아 태생이지만 1939년 제2차 세계 대전이 발발하면서 전쟁을 피해 미국으로 이주한 러시아 출신의 미국 작곡가입니다. 러시아와 인접한 다른 동양 문화권의 선율을 서유럽 전통음악과 접목해 새천년에 걸맞은 새로운 패러다임을 제시한 현대음악계의 거장이죠. 독일 음악의 정통성을 바탕으로 한 지성과

* 1부 '대지에 대한 칭송'(전8곡), 2부 '제물의 제사'.

I. 스트라빈스키

강렬한 민족성을 호소하는 러시아의 음악 감성을 양립시킨 것입니다. 110여 곡에 이르는 그의 작품은 비슷한 묶음이 없을 만큼 제각각의 매력을 지니고 있습니다. 그래서 그를 '카멜레온 음악가'라고 부르기도 합니다.

스트라빈스키는 무용계에도 지대한 영향을 끼쳤습니다. 그는 총 20곡의 발레곡을 만들었는데, 그중 러시아 발레단을 위해 작곡한 〈불새〉1910, 〈페트루슈카〉1911, 그리고 〈봄의 제전〉이 그에게 국제적 명성을 안겨줍니다. 이 작품들은 스트라빈스키의 3대 발레곡으로 분류되어 작곡가의 최고 걸작으로 평가받고 있습니다.

지난 2011년 프랑스에서 개봉된 영화 〈샤넬과 스트라빈스키〉는 세계적인 디자이너 코코 샤넬(아나 무글라리스)과 20세기 현대음악의 거장 스트라빈스키(매드 미켈슨)의 로맨스를 그려내 화제를 불러일으켰죠. 하지만 내용은 허구*입니다. 두 사람이 알고 지낸 것은 맞지만 영화는 사실과 다릅니다. 스트라빈스키가 한때 자신의 애인이었다는 샤넬의 주장을 바탕으로 재구성했다는데, 특히 스트라빈스키의 〈봄의 제전〉이 샤넬을 만나 성공작이 될 수 있었다는 점과 샤넬의 대표 향수인 '샤넬 넘버 5'가 스트라빈스키의 영향을 받아 만들어졌다는 점 등이 그렇습니다. 영화의 도입은 강렬하게 20분을 끌고 나갑니다. 그 장면은 스트라빈스키의 〈봄의 제전〉 초연

* 영화에서 샤넬이 생활고를 겪는 스트라빈스키의 후원자로 나서는데 이것은 사실이다. 샤넬이 재정적으로 힘들었던 스트라빈스키를 잠시 후원한 바 있다.

영화 <샤넬과 스트라빈스키> 중 <봄의 제전> 초연 장면

을 다루고 있죠. 마치 진짜처럼요.

발레곡 <봄의 제전>은 20세기 들어 가장 충격적인 작품으로 평가받고 있습니다. 1913년 파리 샹젤리제 극장에서 초연된 이 곡은 도저히 들을 수 없을 정도의 불편함과 거부감으로 객석을 일대 혼란에 빠뜨렸습니다. 흥분한 관객들이 아직 곡이 끝나지 않았음에도 나가버리거나 야유와 고성을 질러댈 정도의 난동이었죠. 오죽했으면 전작 <불새>를 극찬했던 프랑스의 작곡가 클로드 드뷔시마저 스트라빈스키를 "젊은 야만인"이라고 비난했을까요.

거대한 오케스트라와 무용이 조화를 이루고 있지만 음악과 춤이 만나면서 문제가 발생한 것입니다. 러시아 이교도들이 풍년을 기원하고자 젊은 처녀를 봄의 신 혹은 태양신에게 제물로 바친다는 내용으로, 춤을 추던 여인이 제단 앞에서 제물이 되기까지의 의식을 표현했어요. 그런데 이교의 태고 의식을 춤으로 짜 넣다 보니 기묘할 수밖에 없었고, 여기에 끝없이 변화하는 기괴하고 충동적

90일 밤의 클래식

인 불협화음과 타악기의 공격적인 리듬이 부딪치면서 이런 요란을 만든 셈입니다.

한편 영화의 초반 분위기도 보는 이들로 하여금 불편함을 느끼게 만들 정도입니다. 그만큼 리얼하다는 것이겠죠. 대중적인 영화는 아니지만 한번 꼭 보기를 권합니다.

🎧 음악 듣기

감상 팁

○ 곡 전반이 지속적으로 변주하는데, 여기에서 중요한 포인트는 리듬입니다. 불협화음이 진행되면서 변칙적인 강조들이 두드러집니다. 이 때문에 음악은 강렬한 역동과 추진을 얻습니다.

○ 오리지널 발레 작품은 객석을 동요시킬 정도의 전위적 작품이지만, 무용이 빠진 순수 오케스트라의 연주로는 초연이 끝나고 1년 뒤 열광적인 환영을 받았습니다. 춤 때문에 불쾌함이 생긴다면 춤이 없는 관현악 버전의 음악회용으로 감상해보면 좋을 것 같네요.

추천 음반

레이블 DEUTSCHE GRAMMOPHON (2CD)
연주 런던 심포니 오케스트라
지휘 클라우디오 아바도

가사 없는 노래

14개의 로망스, Op.34 1915

세르게이 라흐마니노프 Sergei Rachmaninoff, 1873~1943

14곡 | 현대 | 약 45분

2m 가까이 되는 장신에 긴 팔과 유연한 손가락을 가진 피아니스트 겸 작곡가가 있습니다. 후기 낭만과 현대 초기에 머물며 독자적인 음악 세계를 구축한 라흐마니노프입니다. 그는 19세기 후반 러시아 민족주의 악파(무소륵스키, 보로딘, 림스키코르사코프 등)로 분류되지는 않지만, 서구 유럽의 음악 전통을 따르면서 조국 러시아의 민족적 색채를 담아내 독특한 작품 세계를 확립했다는 점에서 이목을 끌죠. 그 덕에 러시아 작곡가들의 국제적 인지도가 정점을 찍을 수 있었고요.

라흐마니노프의 위상은 관현악곡 및 피아노 장르에서 확실히 증명됩니다. 그렇지만 그가 10대였던 1891년부터 창작기의 절정을 내달린 1916년까지 30여 년에 걸쳐 만든 가곡*들도 절대로 무

시할 수 없는 또 하나의 주요 장르라는 사실을 잊지 말아야 합니다. 그의 피아노곡에서 찾을 수 있는 서정성과 색채적 표현이 가곡에도 강력히 표출되니까요. 라흐마니노프의 가곡은 글린카°, 무소륵스키, 차이콥스키 등과 함께 러시아 가곡 레퍼토리에서 중요한 위치를 차지할 정도입니다.

혹시 라흐마니노프의 가곡집 〈14개의 로망스〉를 아시나요? 이건 잘 몰라도 아마 '보칼리제'라는 말은 들어보았을 것입니다. '보칼리제'는 〈14개의 로망스〉 중 마지막 제14곡의 제목입니다. '보칼리제'는 '표현하다'라는 영어 동사 'vocalize'와 동일한데, 이는 음악에서 '말이 없는 노래'◆로 풀이되죠. 라흐마니노프의 '보칼리제'는 원래 여성 소프라노 혹은 남성 테너 가수가 피아노 반주와 함께 하나의 모음을 선택해 노래할 수 있게 만든 것입니다. 그래서 모음 '아'로만 노래할 수 있습니다. 대부분 소프라노가 노래하지만 음역대와 관계없이 어떤 파트라도 부를 수 있고, 독주와 앙상블 같은 다양한 악기의 조합으로 연주됩니다.

1912년에 제1곡부터 제13곡까지 만들고, 몇 년 뒤 제14곡 '보칼리제'를 더해 완전한 작품집으로 출판했는데, 당시 20세기 최고

＊ 라흐마니노프 살아생전에 71곡의 가곡이 출판되었고, 사후 12곡이 추가되어 현재까지 총 83곡의 가곡이 남아 있다.

○ 미하일 글린카가 작곡한 가곡 70곡은 러시아 예술가곡의 선구적 작품들로 꼽힌다.

◆ 보칼리제는 일명 '가창연습곡' 혹은 '발성연습곡'으로 불리기도 한다.

A. 네츠다노바

의 소프라노 중 한 명으로 꼽히는 러시아의 안토니나 네츠다노바Antonina Vasilievna Nezhdanova, 1873~1950에게 이 '보칼리제'를 헌정해 화제였습니다. 그렇게 '보칼리제'는 14곡의 컬렉션 가운데 제일 인기 있는 곡이 되었습니다. 그러나 라흐마니노프 가곡의 정수는 나머지 13곡에서 진정한 위력을 발휘합니다. 곡을 쭉 나열하면 이렇습니다.

제1곡 뮤즈, 제2곡 우리 모두의 마음 속에는, 제3곡 폭풍우, 제4곡 솔바람, 제5곡 아리온, 제6곡 나사로의 부활, 제7곡 그럴 리가 없다, 제8곡 음악, 제9곡 너는 그를 알았네, 제10곡 이날을 기억한다, 제11곡 소작 농노, 제12곡 얼마나 큰 행복인가, 제13곡 불협화음, 제14곡 보칼리즈.

마지막 곡을 제외한 나머지 곡은 모두 에피소드를 가지고 있습니다. 첫 곡은 아이들에게 음악을 연주해주고 작곡법을 가르치는 뮤즈의 이야기입니다. 사색적인 분위기로 시작하지만 뒤로 갈수록 강렬한 클라이맥스로 발전하죠. 제1곡, 제3곡, 제5곡은 모두 러시아의 국민 작가인 푸시킨Aleksandr Pushkin, 1799~1837의 서정시를 바탕으로 만들었습니다. 그리고 전곡 가운데 라흐마니노프가 가장 신경 써서 작곡했고 생전에 제일 좋아했던 노래가 있는데, 19세기 러시아의 서정시인인 표도르 튜체프Feodor Tyutchev, 1803~1873의 시를 활용한 제9곡과 제10곡입니다. 먼저 제9곡은 어느 시인의 다양한 기

분을 이야기하며 극적인 음악 효과를 보여주며, 제10곡은 시인이 자신이 사랑했던 여인과 아름다운 추억을 회상하는 내용으로 여기에서의 음악적 섬세함은 가히 일품입니다.

음악 듣기

감상 팁

○ 인상적인 작품으로는 제13곡 '불협화음'도 빠지지 않아요. 이는 여성의 에로틱한 환상을 다룬 노래로 전곡 중 가장 깁니다. 빈번한 템포의 변화와 미묘한 가사 때문에 최고의 작품으로 거론되기도 하죠.

○ 라흐마니노프는 피아노 파트의 역할을 매우 중시했습니다. 성악 선율을 받쳐주는 피아노의 드라마틱한 표현들에 반드시 주목해야 합니다.

추천 음반

레이블 LONDON(3CD)
노래 소프라노 엘리자베스 죄더슈트룀
반주 피아니스트 블라디미르 아시케나지

사업가의 음악

바이올린 소나타 4번 '캠프 모임의 어린이날' 1916
찰스 아이브스 Charles Ives, 1874~1954

3악장 | 현대 | 약 10분

미국 예일대를 졸업하고 뉴욕의 뮤추얼 생명보험사(AXA 생명보험의 전신)를 거친 뒤 스스로 보험을 만들어 팔아 성공한 거물급 보험 사업가인 이 남자! 그는 친구와 함께 보험회사를 설립해 창의적인 생명보험 패키지를 고안해 유명해집니다. 그의 보험은 현대인에게 중요한 부동산 및 상속세와 같은 재산과 연계시킨 획기적인 상품이었지요. 그런데 보험업계의 명성을 독차지하던 그가 어느 날 주변 사람들을 깜짝 놀라게 합니다. 눈코 뜰 새 없이 바쁠 거 같은 그가 여가 시간을 활용해 작곡을 하고, 심지어 뉴욕시를 대표하는 오르간 연주자로 활약하는 등 남몰래 이중생활을 했던 것입니다.

상상이 되나요? 공식적 사업가이자 비공식적 전문 음악인! 그

C. 아이브스

가 바로 미국이 낳은 현대음악계의 거장 찰스 아이브스입니다. 그에 관한 유명한 일화가 있습니다. 오랜 기간 2가지의 일을 해오던 그가 쉰세 살이 되던 해 자신의 정체성에 대한 심각한 고뇌에 빠져 사업과 대내외적 음악 활동을 전면 중단합니다. 그리고 〈교향곡 3번〉*1910을 초연해 일흔세 살의 나이에 퓰리처상을 받지요. 이때 아이브스가 남긴 말이 있습니다.

"이따위 상은 속물들이나 부러워할 법!"

그의 이러한 독특한 세계관은 음악을 통해서도 잘 드러납니다. 기본적으로 음악 감상이나 공연을 관람하는 것이 마땅함에도 그는 일부러 이러한 일들에 무관심했습니다. 자신의 음악 세계에 대한 확신을 방해받고 싶지 않아서였죠. 어쩌면 아이브스만의 독특하고 대담한 혁신성은 여기에서 비롯된 것인지도 모릅니다. 그의 음악적 특징은 적절한 불협화음과 행진곡풍의 실험적 리듬, 또 미국의 전통음악과 기독교 성가에 대한 상당한 집착을 보여줍니다. 저 멀리 유럽식 현대음악의 구심점을 깡그리 무시한 채 독창적인 현대음악의 길을 걸은 것이지요.

아이브스의 〈바이올린 소나타 4번〉은 그가 어떤 음악가인지 잘 보여주는 작품이라 할 수 있습니다. 그에게 음악은 삶의 표현이기도 합니다. '캠프 모임의 어린이날'children's day at the camp meeting이라는

* 1911년 아이브스의 이 교향곡을 두고 당시 뉴욕필하모닉을 이끌었던 지휘자이자 교향악의 끝판왕인 구스타프 말러(Gustav Mahler, 1860~1911)가 혁신적 작품이라고 극찬한 바 있다.

부제가 붙어 있듯 아이브스는 자신의 어린 시절 추억을 담아 이 바이올린 소나타에 독특한 설명을 곁들여놓았습니다.

먼저 빠른 1악장(allegro)은 소년 시절의 아이브스와 그의 친구들이 행진하며 노래를 부르고, 아버지의 오르간으로 개신교 찬송가 〈주 예수 크신 사랑〉(새찬송가 205장) 및 〈어둔 밤 쉬 되리니〉(새찬송가 330장)를 연습하는 어린 아이브스의 기억들을 그립니다. 느린 2악장(largo)은 찬송가 〈예수 사랑하심을〉(새찬송가 563장)을 사용하며 예배시간을 견디지 못하는 소년들의 익살스러움을 나타내기 위해 빠르게(allegro) 전환시킨 뒤 다시 느리게(largo) 제자리로 돌아옵니다. 그리고 마지막 빠른 3악장(allegro)은 과거 국내 동요 〈소풍 노래〉의 멜로디를 떠올릴 수 있는 복음성가 〈강가에 모이세〉shall we gather at the river, 1864를 배치해 희미하게 기억 저편으로 사라지게 만듭니다.

🎧 음악 듣기

감상 팁

○ 아이브스의 음악을 한마디로 정의하기는 매우 어렵습니다. 서정, 변덕, 가시, 자유, 고뇌 등 여러 감정이 얽혀 있죠. 이 소나타에서만큼은 확실히 그렇습니다.

○ 놀라운 점은 곡의 밸런스입니다. 음향의 균형에서 복잡하게 보이는 피아노 파트가 오히려 명암과 색채의 상호작용이 매우 조화롭죠. 거만한 듯 허세가 있는 부분에서는 거칠게, 섬세한 부분에서는 즉각적인 자제를 요구합니다. 이는 바이올린과의 화합에서 그 무엇보다 중요한 요소

입니다. 악보에서는 바이올린과 피아노가 각기 따로 움직이는 듯 보이
지만 이들의 소리는 하나입니다.

추천 음반

레이블 DEUTSCHE GRAMMOPHON(1CD)
연주 바이올리니스트 힐러리 한,
 피아니스트 발렌티나 라시차

러시아의 고전

교향곡 1번, Op.25 1917
세르게이 프로코피예프 Sergei Prokofiev, 1891~1953

4악장 | 현대 | 약 15분

　이번 음악은 글을 읽기 전에 들어보길 권합니다. 들어보니 어떤 느낌이 드나요? 교향곡치고는 길이가 그리 길지 않고 듣는 데 크게 불편함은 없었으리라 생각합니다. 20세기 현대음악치고는 상당히 심플하고 편하죠. 어디선가 들어본 것 같기도 하고요.

　프로코피예프 최초의 교향곡인 〈1번〉은 흔히 '고전 교향곡'classical symphony이라 부르기도 합니다. 소비에트 연방 출신인 그는 1917년 세계 최초의 사회주의 혁명인 '러시아 10월 혁명' 때 이 곡을 만들었습니다. 사회적, 정치적으로 혼란하고 급변하는 정세 속에서 말이죠. 그렇게 만든 곡의 내용은 이상하게도 안정적이고 쾌활합니다. 이는 프로코피예프의 정서와 깊은 관련이 있습니다.

　음악적 재능을 타고난 프로코피예프는 그리 나쁘지 않은 가정

S. 프로코피예프

환경에서 자랐습니다. 다만 농장 관리인이었던 그의 아버지가 농노해방^{emancipation of serfs}*에 의해 계급으로부터 자유롭긴 했으나 자신의 농장이 아니었기에 고용인의 관리에서 벗어날 수는 없었죠. 어릴 적부터 피고용인이라는 집안의 비애를 경험한 프로코피예프로서는 상대적 박탈감을 느낄 수밖에요. 표면적인 계급 차등은 없었으나 미묘한 차별은 그의 성격에 긍정적 영향을 주진 못했습니다. 그래서인지 그에게 음악은 절망적인 현실을 벗어나게 하는 탈출구와도 같았습니다. 그가 러시아 음악보다는 주로 서유럽 전통의 고전음악에 관심을 두었던 것도 이러한 현실의 연장선상에 있었을 테고요.

제1차 세계 대전이 발발하고 혁명까지 일어난 어두운 시기에 프로코피예프는 아랑곳하지 않고 〈교향곡 1번〉을 완성했지요. 그는 일찍이 비엔나 고전°의 음악들을 섭렵하며 그 누구보다 하이든의 음악에 정통했기에 하이든을 거울삼아 유럽의 보수적 음악을 재건하는 데 성공했습니다. 놀라운 점은 음악 속에 하이든을 모방한 흔적은 보이지 않고, 당대 고전보다 더욱 뚜렷한 고전이 살아 있다는 것입니다. 마치 하이든의 교향곡에서 영향을 받은 모차르트

* 영주 지배 내 농노 신분의 규정 및 노동지대의 부담에서 해방된 일. 러시아에서는 1861년 알렉산드르 2세가 해방령을 선포했으나 장기에 걸친 부역賦役과 배상금 납부 조건으로 인해 농민의 예속 관계가 오랫동안 존속되었다.

° 하이든, 모차르트, 베토벤 등 비엔나에서 활동한 이 3명의 작곡가를 이르는 말이다.

의 창의적이고 위트 있는 교향곡처럼요. 짜릿하고 격렬한 것을 좋아하는 러시아인들에게는 크게 지지를 받지 못했지만 자연스럽고 편안한 고전음악을 좋아하는 사람들에게는 더할 나위 없이 좋은 작품입니다. 프로코피예프는 작곡하기 전부터 "하이든이 살아 있다면 분명히 작곡했을 만한 곡"을 만들려고 했다고 합니다.

음악 듣기

감상 팁

○ 프로코피예프가 살았던 러시아에서는 유럽 교향곡에 대한 연구가 한참 뒤처져 있었습니다. 비엔나 고전의 음악을 그 누구보다 잘 이해하고 있던 프로코피예프는 그러한 의미에서 유럽과 러시아의 음악을 절묘하게 접목시킨 인물입니다.

○ 3악장은 마치 시계추의 움직임처럼 박자 단위를 읽어주는 듯한 명확한 움직임을 보여주는 것이 특징입니다. 현대음악에서 쉽게 찾아볼 수 없는 쉬운 음악적 표현들 덕분에 전혀 부담스럽지 않을 것입니다.

추천 음반

레이블	NAXOS (1CD)
연주	우크라이나 내셔널 심포니 오케스트라
지휘	시어도어 쿠차

기차를 사랑한 음악가

관현악곡 '퍼시픽 231' 1923
아르튀르 오네게르 Arthur Honegger, 1892~1955

단일악장 | 현대 | 약 7분

누구나 기차에 대한 추억 하나쯤은 있겠지요. 저는 어릴 적 철도박물관으로 소풍을 가 만화 〈은하철도 999〉에서 하늘을 날던 증기 기관차를 실제로 볼 수 있었는데, 그때 거대한 기관차에 압도돼 느낀 벅차오르는 감정을 아직도 잊을 수 없답니다. 언젠가는 TV로 유럽 기차 여행에 관한 영상을 보는 내내 과거의 감동이 새록새록 떠오르더라고요. 그래서인지 가끔 KTX를 타는 것만으로도 그렇게 신날 수가 없습니다. 그런데 이런 저와 비교할 수 없을 정도로 기차에 대한 애정이 남달랐던 음악가가 있습니다. 프랑스 6인조les six*

* 오네게르, 미요, 뒤레, 오리크, 타이페르, 풀랑크 등 프랑스의 진보적 작곡가 6인을 일컫는다. 이들의 음악은 급진적 음향 효과를 추구한 바그너를 비롯해 모호한 인상주의 음악에 반대하며 소리의 상징이나 암시에서 벗어나 간명하고 사실적인 선율을 추구했다.

A. 오네게르

의 일원인 오네게르입니다. 일단 기관차에 대한 그의 생각은 이랬습니다.

"나는 늘 기관차를 열성적으로 사랑했습니다. 그것은 저를 위해 살아 있는 생물체이죠. 남성이 여성과 말을 사랑하는 것처럼 저는 기관차를 사랑합니다."

오네게르를 이해하기 위해서는 먼저 그의 선임 작곡가인 에릭 사티Erik Satie, 1866~1925에 대해 알아볼 필요가 있습니다. 19세기 후반 프랑스 인상주의 음악의 주축이었던 드뷔시와 라벨은 향후 20세기 유럽 현대음악을 새롭게 재건할 수 있게 한 영향력 있는 음악가들이었습니다. 이들의 음악은 프랑스 현대음악의 1세대라 할 수 있는 에릭 사티에게 강렬한 인상을 심어주었죠. 사티는 인상주의 악파의 열렬한 추종자였으나 그들과 전혀 다른 길을 걸었습니다. 오히려 그의 작품이 드뷔시와 라벨에게 큰 자극을 줄 정도였죠.

드뷔시와 사티에 관한 유명한 일화가 있습니다. 1887년경부터 드뷔시와 친분을 맺은 사티는 어느 날 존경하던 음악 선배 드뷔시로부터 "음악 형식을 무시하지 말게!"라는 충고를 들었습니다. 그로부터 몇 년 뒤 사티는 "배 형태를 한 곡을 보여드리지요"라며 네 손을 위한 피아노곡 〈배 모양을 한 3개의 피아노곡〉trois morceaux en forme de poire, 1903을 선보여 드뷔시를 놀라게 했습니다. 그의 음악은 기존 음악 형식의 허울에 얽매이지 않는 객관성과 단순함의 극치였습니다. 즉흥적이지만 순수한 음악이 그의 모토였으니까요. 사

티의 캐릭터가 조금 얄밉긴 해도 그의 기인적 음악성에 드뷔시를 포함한 동시대 음악가들이 지지를 아끼지 않을 정도였습니다. 오네게르도 사티의 음악에 매료된 사람 중 하나였죠.

음악인이지만 기차 애호가이기도 했던 오네게르는 사티와 프랑스 6인조가 지향한 특별한 음악답게 증기 기관차를 음악으로 묘사했습니다. 확실히 이전의 인상주의와는 차원이 다른 직관적인 음악이었죠. 1924년 오네게르의 〈퍼시픽 231〉pacific 231＊은 파리에서 초연돼 엄청난 성공을 거두었습니다. 그의 작품은 놀라운 방식으로 전통적 음악 기법들을 멀리하지 않으면서도 프랑스 현대음악의 혁신을 선도했습니다. 19세기 독일 낭만음악이 걸어온 길을 거부하거나 그것에 대해 극단적인 현대성과 헌신을 요구한 것이 아니라, 앞으로 유럽의 음악이 나아가야 할 새로운 표준을 제시한 셈이죠.

🎧 음악 듣기

감상 팁

○ 작품은 제목에서 느껴지듯 기차 소리를 모방한 기계음처럼 진행됩니다. 그래서 이 곡이 많은 사랑을 받긴 했어도 모든 사람에게 작곡가의 창의성을 이해시킬 수는 없었습니다. 한 비평가는 이 음악에 대해 "열

＊ 숫자 '231'은 구동 바퀴 4개, 전륜 바퀴 6개, 후륜 바퀴 2개를 의미한다. 프랑스에서는 2개의 바퀴를 함께 묶은 차축을 기준으로 2개, 3개, 1개로 카운트한다.

차의 소음" 같다고 혹평하기도 했죠. 그렇지만 사람들이 가진 열차의 시각적 경험과 소리를 음악으로 변환했다는 점은 오네게르가 아니면 할 수 없는 작업이었을 것입니다.

○ 오네게르의 음악을 "기계 예술" 혹은 "라이프스타일 모더니즘"이라고 말합니다. 과거의 프랑스 작곡가들이라면 귀족적 여흥을 표현했을 테지만, 오네게르는 생명이 없는 기계에서 또 다른 종류의 사소하나 가치 있는 표현을 만들어낸 것입니다. 의외로 근대 이후 파리 사람들은 너무 깊이 있거나 의미가 담긴 음악을 멀리했는데, 이 때문에 작품 제목부터 높게 평가받을 수 있었답니다.

○ 음악에서 기관차의 진동 소리, 바퀴 굴러가는 소리, 경적, 호루라기 소리 등을 들을 수 있습니다. 음악 형식이라는 수학적 구조보다 생생한 현장감과 즐거움을 최우선으로 추구한 작품입니다. 오케스트라의 움직임은 기차의 출발처럼 느리게 시작해 점차 속도를 높입니다. 특히 타악기를 이용해 현장감과 긴장을 더하죠. 이러한 효과를 내도록 특이한 악기를 사용했을 것 같지만 전혀 그렇지 않습니다. 일반적인 교향곡 편성의 관현악기만으로 이 모든 것을 표현했습니다.

추천 음반

레이블 EMI(1CD)
연주 오슬로 필하모닉 오케스트라
지휘 마리스 얀손스

크로이처 소나타

현악 4중주 1번 '크로이처 소나타' 1923
레오시 야나체크 Leoš Janáček, 1854~1928

4악장 | 현대 | 약 18분

독일의 위대한 작곡가 베토벤, 러시아의 소설가이자 사상가인 톨스토이, 체코를 대표하는 작곡가 야나체크. 서로 전혀 관계없을 것 같은 이 세 사람의 공통점은 '크로이처 소나타Kreutzer sonata'라는 동일 제목의 작품을 내놓았다는 것입니다. 그럼 이 제목이 가장 먼저 사용된 작품은 누구의 것일까요? 당연히 시대적으로 악성 베토벤이겠죠.

베토벤의 '크로이처 소나타'는 그가 작곡한 10곡의 바이올린 소나타 가운데 뛰어난 작품성을 자랑하는 〈바이올린과 피아노를 위한 소나타 9번, Op.47〉1803의 부제입니다. 여기에서의 '크로이처'는 프랑스의 바이올린 연주자이자 작곡가인 로돌프 크로이처Rodolphe Kreutzer, 1766~1831*를 지칭하죠. 베토벤이 자신의 소나타를 크로이처

L. 야나체크

에게 헌정한 것입니다.

여기에는 사연이 있습니다. 이 소나타는 원래 베토벤이 친구인 영국의 혼혈 바이올리니스트 브리지타워Bridgetower, 1780~1860에게 주려고 쓴 것인데, 베토벤이 악보의 초판1805을 발행하면서 돌연 크로이처에게 헌정해버렸습니다. 한 여자를 두고 벌인 두 사람의 갈등이 원인이었습니다. 각별했던 서로의 관계가 급속히 나빠져버렸죠. 이로 인해 베토벤의 소나타는 엉망으로 초연되었고, 엉겁결에 곡을 떠안은 크로이처에게 "무식한 작품"이라고 폄하되기까지 했습니다.

그렇다면 야나체크의 〈현악 4중주 1번〉 '크로이처 소나타'에는 어떤 내용이 숨겨져 있을까요? 그의 현악 4중주는 톨스토이의 예술 소설《크로이처 소나타》1890에서 영감을 얻어 작곡한 기악 앙상블입니다. 집필 단계부터 센세이션을 일으킨 유명한 소설이죠. 아내의 불륜을 의심한 남편이 아내를 살해한 내용을 회상 형식으로 전개했으며, 강박관념에 사로잡힌 남편의 심리를 치밀하게 묘사했습니다. 톨스토이는 이 작품을 통해 남녀의 결혼과 사랑이 섹스 말고는 무의미하다고 단언하며, "사랑해서 결혼한다"라는 말에 "한 편의 사기극"이라고 토로했죠.

하지만 이 작품은 결혼생활과 성애性愛에 대해 매섭게 비판하면

＊ 프랑스 당대 최고의 진보적 바이올리니스트로 19곡의 바이올린 협주곡과 40곡의 오페라를 남겼다. 무엇보다 1796년에 작곡한 〈42개의 바이올린 연습곡〉은 현재까지 한국을 포함한 전 세계 바이올린 교수법에 쓰이는 필수 레퍼토리다.

L. N. 톨스토이

서도 여성을 쾌락의 도구로 여기는 남성과 출산의 책임을 떠안고 있는 여성을 성적 대상으로 바라보는 이기적 남성성을 피력했습니다. 이러한 남성의 인식 변화가 없어지지 않는 한 결코 여성이 남성과 동등해질 수 없다는 작가의 페미니즘적 시각 또한 비추고 있습니다.

특히 이 소설에는 "음악은 단지 인간의 마음을 초조하게 할 뿐"이라는 언급도 있는데, 이것은 줄거리에 남편의 아내가 내연남인 바이올리니스트와 베토벤의 '크로이처 소나타'를 함께 연주하는 부분과 상통합니다. 바로 여기에서 톨스토이의 소설 제목이 나왔고, 야나체크의 영감을 자극한 것이지요. 야나체크는 '부부 관계의 도리를 저버린 도덕적 비판'이 아닌 '사랑과 고통 속에서 죽어간 아내에 대한 연민'에 주목했습니다. 그래서 제1악장의 주제 선율이 '고통받는 여인의 초상'으로 해석되어 전 악장의 모토로 작용합니다.

🎧 음악 듣기

감상 팁

○ 4악장으로 구성된 야나체크의 작품은 톨스토이의 소설 줄거리를 4단계로 나누어놓은 것입니다. 감정 상태를 승화시켜 음악적 표현에 주력했죠. 이는 4대의 현악기(2대의 바이올린, 비올라, 첼로)에 녹아 긴장감 있게 펼쳐집니다.

○ 베토벤의 바이올린 소나타는 톨스토이의 소설 속 성적 관념과 밀접하게 연관되어 있습니다. 톨스토이가 음악학적 지식을 가지고 썼는지는 모르겠지만, 베토벤 이전까지의 바이올린 소나타에서는(예를 들어 몇몇 모차르트 바이올린 소나타의 경우) 바이올린과 피아노가 동반자로서 같은 위치에 있지 않았습니다. 오히려 바이올린보다 피아노가 중심 역할을 했죠. 하지만 베토벤에 와서 바이올린이 격상되며 피아노와 대등한 포지션을 차지하는 진정한 의미의 듀오 소나타를 선보였습니다. 베토벤의 '크로이처 소나타'가 대표적입니다. 톨스토이의 소설은 남성과 여성의 위치를 동등하게 그리고자 한 묵시일지 모르겠네요.

추천 음반

레이블 DEUTSCHE GRAMMOPHON(1CD)
연주 하겐 콰르텟

참사랑

오페라 '투란도트' 1926
자코모 푸치니 Giacomo Puccini, 1858~1924

3막 | 현대 | 약 2시간

페르시아 왕자가 형장에서 죽음을 기다리고 있습니다. 두려움에 떨며 새하얗게 질린 왕자의 모습에 군중들은 안타까워합니다. 이때 절세의 미모를 가진 공주가 나타납니다. 사람들은 공주에게 왕자를 살려달라고 애원하죠. 그럼에도 그녀는 냉혹하게 주변의 하소연을 무시하고 왕자의 처형을 지시합니다. 저만치에서 이 광경을 지켜본 정체 모를 이방인은 잔인한 공주를 저주하면서도 그녀의 치명적인 아름다움에 취하고, 곧 사람들의 외마디 비명과 함께 페르시아 왕자의 비통한 마지막 절규가 들려옵니다.

"투란도트!"

그렇습니다. 이 이야기는 푸치니의 마지막 오페라 〈투란도트〉*
turandot, 투란의 딸입니다. 3막에 등장하는 '네순 도르마' nessun dorma라는

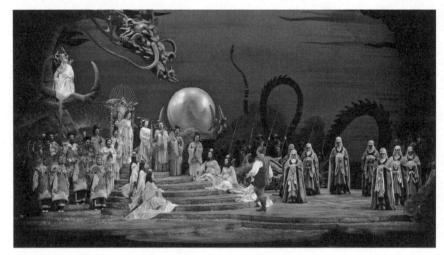

오페라 <투란도트> 중 한 장면

아리아로 더 유명한 극이죠. 국내에서는 보통 '공주는 잠 못 이루고'로 불리지만, 이탈리아어 원제는 '아무도 잠들지 말라'라는 뜻입니다. 일반적으로 절절한 사랑이 느껴지는 아름다운 노래로 알려져 있으나, 실제 제목의 뜻을 살펴보면 끔찍하기 이를 데 없답니다.

그럼 다시 오페라 속으로 들어가 보겠습니다. 페르시아 왕자는 왜 사형을 당했을까요? 베이징의 자금성 성벽에 잔인하게 참수당한 남성들의 목이 내걸려 있습니다. 성벽 위에서 관리가 엄중히 포고문을 읽습니다.

* 푸치니의 오페라 가운데 규모가 가장 큰 극으로, 1920년 우화의 세계를 물색하던 푸치니가 이탈리아 극작가 카를로 고치Carlo Gozzi, 1720~1806의 희곡 《투란도트》1762를 기반으로 만든 것이다. 줄거리는 잔인하고 차가운 중국의 왕녀가 참사랑을 깨닫는 내용이다.

90일 밤의 클래식

"규칙을 들어라. 투란도트 공주는 수수께끼 3개를 푸는 사람의 신부가 되실 것이다. 그러나 수수께끼를 풀지 못하면 죽음을 맞이할 것이다."

페르시아 왕자가 처참히 목숨을 잃은 이유입니다. 처형장에 있던 이방인은 멸망한 나라 타타르의 왕자 칼라프입니다. 방랑자 신세가 된 칼라프는 "승리는 나의 것, 공주의 연인은 오직 나뿐!"이라며 공주의 수려한 자태에 빠져 자신만만하게 수수께끼에 도전합니다. 주변의 만류에도 불구하고 그는 왕궁으로 들어섭니다. 그곳에는 수수께끼의 해답이 적힌 두루마리를 든 현자들이 서 있고, 투란도트가 교만한 모습으로 칼라프를 지켜보고 있죠. 공주는 이내 칼라프에게 수수께끼의 배경을 알려줍니다. 그녀는 자신의 할머니가 타타르인의 침략으로 그들에게 능욕당한 후 죽임을 당했다며, 할머니의 한을 풀고자 자신에게 청혼한 이방인 사내들을 죽이고 있다고 말합니다. 결국 칼라프는 공주의 복수에 가장 적합한 대상이 된 것이지요. 이제 총 3문제의 수수께끼를 풀 차례. 그런데 칼라프가 첫 번째와 두 번째 문제*를 내리 맞히며 기선을 제압합니다. 궁지에 몰린 공주는 불같이 화를 내며 칼라프에게 덤비듯 다가가 날카롭게 마지막 문제를 던집니다.

"그대에게 불을 놓은 얼음이며, 당신의 불로 더욱 차가워진다. 자유를 원하면 노예가 되고, 노예가 되길 원하면 왕이 된다. 그건 대체 뭐지? 대답해보라. 이방인이여!"

* 인간의 본능에 뿌리를 둔 문제로 첫 문제의 답은 '희망'이고, 두 번째 문제의 답은 '피'다.

칼라프는 순간 당황하나 이내 곧 대답합니다.

"나의 불꽃은 얼음을 녹인다오. 정답! 그것은 투란도트!"

그렇게 공주는 게임에서 패하는데, 그녀는 생떼를 쓰며 결과에 승복하지 않습니다. 칼라프는 꾀를 내어 오히려 역으로 공주에게 제안을 하나 합니다. 그것은 하루가 지나기 전에 자신의 정체를 알아맞히라는 것! 공주가 문제를 맞히면 왕자는 목숨을 내놓아야 하고, 틀리면 공주는 무조건 왕자와 결혼해야 하죠. 마지못해 이를 승낙한 투란도트는 어떻게든 칼라프의 정체를 밝히기 위해 모든 이에게 "아무도 잠들지 말라"라는 명령을 내립니다. 즉, 이방인의 정체를 알아내기 전에는 잠들지 말라는 것이며, 이를 어길 시 처형한다는 소리입니다. 이는 극에 달한 공주의 잔인성을 보여주는 부분이죠. 반면 칼라프는 의연하게 자신의 승리를 확신합니다. 그리고 새벽녘에 "날이 밝으면 승리는 내 손에"라는 가사의 노래를 부르죠. 바로 이 곡이 칼라프(테너)의 아리아 '네순 도르마'입니다.

🎧 음악 듣기

감상 팁

○ 오페라 〈투란도트〉는 너무나 이슈가 많은 작품입니다. 작곡가 푸치니가 3막 중간에 타계해 미완으로 끝난 작품인데 당시 주세페 베르디 음악원장을 지내던 프랑코 알파노Franco Alfano, 1875~1954에 의해 1926년 완성됐죠. 이 때문에 밀라노 스칼라 극장에서 초연의 지휘를 맡은 토스카니니Arturo Toscanini, 1867~1957가 푸치니가 작곡한 부분까지만 연주

하고 지휘봉을 내려놓으며 "푸치니의 음악은 여기까지입니다"라는 말로 공연을 마무리했습니다. 물론 의도된 것이었지요. 그 이후 두 번째 공연부터는 알파노가 작곡한 부분을 포함해 끝까지 연주했다고 하네요.

A. 토스카니니

○ '네순 도르마'도 멋지지만 칼라프 왕자를 위해 기꺼이 목숨을 내던진 노예 류(소프라노)의 아리아 역시 명곡

입니다. 여기에서는 언급하지 않았지만 류는 타타르 왕의 노예로 칼라프를 흠모하는 인물입니다. 3막에서 공주가 칼라프의 정체를 알아내기 위해 칼라프의 아버지이자 타타르의 왕인 티무르를 잡아와 추궁하려 하자 류가 왕 대신 혹독한 고문을 당하죠. 류는 고통 속에서도 끝내 칼라프의 정체를 발설하지 않고 투란도트를 향해 절절한 사랑 노래를 부른 뒤 자결합니다. 이것이 류의 아리아 '얼음장 같은 공주님의 마음도'tu che di gel sel cinta이죠. "왕자님의 승리를 희망하며 다시는 왕자님과 만나는 일이 없도록 죽겠어요"라는 내용인데, 저는 오페라 전체에서 가장 감동적인 아리아라고 생각합니다.

추천 음반

레이블	DECCA(1DVD)
노래	소프라노 마리아 굴레기나, 테너 마르첼로 조르다니 외
연주	메트로폴리탄 오페라 합창단 & 오케스트라
지휘	안드리스 넬손스

편곡의 달인

볼레로 1928
모리스 라벨 Maurice Ravel, 1875~1937

단일악장 | 현대 | 약 15분

프랑스의 작곡가 라벨이라는 이름에 가장 먼저 따라오는 수식어는 '현대음악의 거장'이 아닌 〈볼레로〉boléro*라는 작품 제목입니다. 베토벤의 '엘리제를 위하여'만큼이나 국내에도 아주 잘 알려진 국민 클래식 음악 중 하나로 단순하지만 이상하게 중독성이 강합니다. 특히 처음부터 끝까지 들어보면 묘한 긴장감마저 느낄 수 있는 곡이지요.

여성 전위 무용가의 부탁으로 만든 라벨의 이 춤곡은 한 무용수

* 3박을 기초로 한 스페인 무곡의 일종이다. 러시아의 여성 댄서 이다 루빈스타인1888~1960의 의뢰로 라벨이 만든 관현악곡이다. 동일한 속도의 보통 빠르기로 지속인 선율을 이어가면서 작은북을 통해 끊임없는 타악감을 전달한다. 독주 플루트를 시작으로 단조로운 반복이 진행되지만 점차 새로운 악기가 더해지면서 커지는 관현악 사운드의 팽창이 묘한 긴장감을 만들고, 이윽고 오케스트라의 전체 합주가 함성을 내지른다.

M. 라벨

가 술집 탁자 위에서 홀로 춤을 추다 춤사위가 점차 격렬해지자 주변 사람 모두가 함께 춤판을 벌인다는 내용입니다. 이제 대충 〈볼레로〉의 이미지가 그려지시나요?

라벨은 카미유 생상스1835~1921, 가브리엘 포레1845~1924, 클로드 드뷔시1862~1918 등과 함께 낭만과 현대 프랑스 음악을 주도한 뛰어난 작곡가 중 한 명입니다. 그는 여타의 명작곡가들처럼 많은 작품을 만들지는 못했지만 주로 실내악과 관현악에서 두각을 나타냈습니다. 특히 러시아 출신 미국의 작곡가인 이고르 스트라빈스키1882~1971는 라벨을 "스위스 시계 장인"이라 부르며, 정밀하고 능숙한 작곡 능력을 높이 평가했지요. 라벨은 모든 장르에서 좋은 창작품을 남겼지만, 무엇보다 특화된 장기는 기존 작품을 관현악곡으로 편곡하는 것이었습니다. 라벨 자신도 원곡을 변형시키길 좋아했지요. 대개 그는 자신의 피아노 작품을 기초하여 관현악용으로 바꾸었습니다. 라벨의 이러한 편곡 활동은 자신의 경제 사정을 위한 상업적 목적에서 비롯되었지만, 예술성을 표출하기 위한 또 다른 방식이기도 했습니다.

라벨의 편곡 능력은 대범하고 실험적이었습니다. 완성도 높은 그의 편곡 작품들을 원곡(자신의 것 혹은 다른 작곡가들의 것)과 비교해 들어보면 매우 감탄스럽습니다. 〈볼레로〉의 오리지널 관현악곡도 네 손 피아노를 위한 〈볼레로〉1929와 2대의 피아노를 위한 〈볼레로〉1930로 바꾸어 많은 인기를 얻은 바 있습니다. 이 밖에도 초기 피아

M. 무소륵스키

노곡 〈고풍스러운 미뉴에트〉1895의 관현악1929, 또 하나의 대표작인 피아노곡 〈죽은 왕녀를 위한 파반〉1899의 관현악1910, 피아노곡 〈쿠프랭의 무덤〉1917의 관현악1919 등이 있답니다.

라벨의 편곡 면모를 널리 알린 최고의 곡은 러시아의 국민악파 모데스트 무소륵스키Modest Petrovich Mussorgsky, 1839~1881의 피아노곡 〈전람회의 그림〉1874의 관현악 버전1922입니다. 러시아 음악에 관심이 컸던 라벨은 독창적인 무소륵스키의 피아노곡에 편곡 의욕을 불태웠습니다. 무소륵스키의 작품은 라벨뿐 아니라 다른 나라의 작곡가들에게도 편곡에 대한 도전의식을 불러일으켰기 때문에 〈전람회의 그림〉의 관현악 버전이 여럿 존재하지만, 여전히 라벨의 세련된 관현악 어법이 선호되고 있습니다. 라벨이 얼마나 굉장한 편곡의 달인인지 짐작할 수 있는 대목일 테죠.

음악 듣기

감상 팁

○ 장르는 관현악곡이지만 정확하게는 '관현악을 위한 무용곡'이니만큼 춤곡으로서의 기능적 면모에 대해서도 이해하며 들어보면 좋을 거 같습니다.

○ 작은북을 통한 반복적이면서 명확한 리듬은 건축의 설계도 같은 느낌을 받게 합니다. 그러한 측면에서 본다면 하이든과 모차르트 같은 고전음악의 특징과 유사함을 띠죠. 고전 시대의 음악과 비교해본다면 분위기는 다르겠지만 각 잡힌 명쾌한 사운드에서 색다른 고전성을 느낄 수도 있습니다.

추천 음반

음반 DEUTSCHE GRAMMOPHON (1CD)
연주 보스턴 심포니 오케스트라
지휘 세이지 오자와

비누 협주곡

바이올린 협주곡, Op.14 1939
새뮤얼 바버 Samuel Barber, 1910~1981

3악장 | 낭만 | 약 22분

웬 비누? 우리가 생각하는 그 비누 맞습니다. 이 협주곡의 이야기는 비누 회사와 관계가 있습니다. 먼저 미국의 현대 작곡가 새뮤얼 바버라는 인물에 대해 알아볼까요? 그는 현대적 낭만주의 음악가로 오페라 〈바네사, Op.32〉Vanessa, 1958와 〈피아노와 오케스트라를 위한 협주곡, Op.38〉1962로 퓰리처상Pulitzer Prize for Music*을 두 번이나 수상한 인물입니다. 특히 그의 〈바이올린 협주곡〉은 미국 최고의 바이올린 작품 중 하나로 꼽히는데, 세계적인 지휘자 레너드 번스타인Leonard Bernstein, 1918~1990°이 작곡한 바이올린 협주곡 〈플라톤 향

* 미국에서 가장 권위 있는 보도, 문학, 음악상.
° 뉴욕 필하모닉의 최연소 음악감독을 지냈으며, 독일의 카라얀과 라이벌 구도를 형성했던 20세기 최정상의 지휘자이자 작곡가이다.

I. 브리셸리

연 후 세레나데〉serenade after Plato's symposium, 1954 와 더불어 미국 바이올린 협주곡의 양대 작품으로 분류되죠.

바버의 〈바이올린 협주곡〉은 미국의 비누 사업가인 새뮤얼 펠스Samuel Fels*가 자신의 양아들이자 우크라이나 출신의 저명한 바이올리니스트 브리셸리Iso Briselli, 1912~2005를 위해 의뢰한 곡입니다. 펠스는 바버에게 1000달러의 작곡료 가운데 500달러를 계약금으로 지불합니다. 하지만 이후 작곡된 바버의 〈바이올린 협주곡〉이 휴지통에 버려질 위기에 처합니다. 브리셸리가 3악장의 연주가 너무 어렵다며 거절했기 때문이죠.°

브리셸리는 1, 2악장은 지나치게 간편하고 크게 화려하지도 않으며, 3악장은 앞의 두 악장과의 연결성을 전혀 고려하지 않은 높은 난이도의 테크닉만 늘어놓았다고 불평했습니다. 1, 2악장을 먼저 받은 브리셸리는 바버의 작품에 만족했습니다. 그러나 고대했던 피날레를 받고 나서 실망감을 감출 수 없었던 것입니다. 게다가 전체 작품의 길이가 짧았던 것도 문제였죠.◆

* 미국의 비누 회사 펠스 컴퍼니Fels & Co.의 1대 회장이다. 박애주의자인 그는 '펠스 펀드'Samuel S. Fels fund를 설립했고, 이를 통해 현재까지 필라델피아 비영리 자선단체를 원조하고 있다.

° 브리셸리의 거절 의사는 여전히 미국 음악계의 논란거리다. 그가 3악장이 어려웠다고 언급했는지에 대한 사실 여부가 아직 명확하지 않기 때문이다.

◆ 펠스와 브리셸리는 계약에 앞서 젊은 작곡가 바버에게 1000달러는 상당히 큰 액수라고 설명하며, 여느 바이올린 협주곡들과 마찬가지로 충분한 길이의 곡을 부탁했다. 그런데 3악장의 길이는 불과 4분 정도밖에 안 된다.

S. 바버

브리셸리는 바버에게 곡의 수정을 요구했습니다. 하지만 바버는 작품 변경을 거부했죠. 그러자 펠스가 나서서 계약금을 돌려달라는 항의까지 하게 됩니다. 결국 바버는 계약금을 돌려주었을까요?

바버는 3악장이 연주 가능한 작품이라는 것을 펠스와 브리셸리에게 입증하고자 미국 커티스 음악원 학생들을 모아 연주하게 했습니다. 그러나 이러한 바버 나름의 노력에도 불구하고 브리셸리는 곡을 인정하지 않았죠. 계약할 때 브리셸리는 바이올린의 능력을 한계치 이상으로 끌어올릴 수 있는 3악장을 만들어달라고 했습니다. 그래서 바버가 예술가의 기술력을 보여줄 수 있는 기회라며 야심 차게 마지막 악장을 작곡한 것이었고요. 결과적으로 바버는 돈을 돌려주지 않았습니다. 곡을 만든 바버의 노력과 브리셸리의 개인적 관점 등을 고려한 합당한 처사였죠. 양측의 팽팽한 줄다리기에도 끝에 가서는 서로가 감정 없이 이 프로젝트를 포기하게 이르렀고, 그렇게 브리셸리는 초연의 권리를 갖지 못하면서 계획했던 필라델피아 오케스트라와의 협연을 할 수 없게 되었습니다.

음악 듣기

90일 밤의 클래식

감상 팁

○ 바이올린 협주곡들의 초연은 과거의 사례들로 비춰봤을 때 그리 녹록지 않았습니다. 1881년 차이콥스키의 〈바이올린 협주곡, Op.35〉1878 초연 당시에도 뛰어난 비평가들로부터 혹평을 받았던 것을 상기해보면 전혀 이상할 것도 없죠. 하지만 바버의 초연은 달랐습니다. 충격적인 곡이 아니었음에도 곡이 가진 능력치보다 더 높은 평가를 받았지요. 많은 시간이 흐른 뒤 브리셀리가 1, 2악장에 대해 "아름다운 악장"이라고 언급했을 만큼 처음 두 악장은 풍부하고 찬란한 선율로 가득합니다. 그렇다고 너무 감미롭거나 상냥해 보이지 않도록 적당한 불협화음의 충돌이 섞여 비관적 느낌 또한 존재하죠. 한편 세월이 흘러도 여전히 브리셀리는 3악장만큼은 달가워하지 않았답니다.

○ 펠스와의 인연으로 바버는 자신의 곡에 '비누 협주곡'concerto del sapone 이라는 별명을 붙였습니다. 또 바버의 곡을 '비누 드라마'라고도 하는데, 이는 미국에서 비누나 세제 같은 주방용품을 다루는 회사가 주부들이 많이 보는 드라마에 후원하는 것을 두고 '비누 드라마'soap drama 라고 부르는 데서 기인한 것입니다.

추천 음반

음반 ONYX(1CD)
연주 바이올리니스트 제임스 에네스
악단 밴쿠버 심포니 오케스트라
지휘 브램웰 토베이

가뿐히 넘긴 아홉수

교향곡 9번, Op.70 1945
드미트리 쇼스타코비치 Dmitrii Shostakovich, 1906~1975

5악장 | 현대 | 약 24분

클래식 음악에서 '9'는 상징적인 숫자입니다. '아홉수'라는 말
참 많이 하죠. 딱 떨어지는 숫자가 되기 전 상태로 '마지막 관문'이
라는 속뜻을 지니고 있습니다. 나쁘게 해석하면 성공을 앞두고 실
패한 것으로도 해석할 수 있지요. 구미호가 인간의 간 1000개를 먹
어야 환생할 수 있는데 999개에서 좌절해야 했던 아픔처럼요.

음악에서도 아홉수의 운명을 겪은 작곡가들이 있습니다. 베토
벤, 안톤 브루크너*, 안토닌 드보르자크°, 구스타프 말러◆ 등입니

* 오스트리아의 작곡가로 11곡의 교향곡을 썼다. 그중 〈9번〉1896 교향곡은 그의 죽음으로 마지
 막 4악장이 완성되지 않은 미완성 작품이다. 연주는 오리지널 3악장까지 이루어진다.

° 보헤미아의 작곡가로 총 9곡의 교향곡을 썼으며, 그중 미국 체류 중에 쓴 〈9번〉이 '신세계 교
 향곡'이다.

다. 모두 아홉수를 뛰어넘지 못하고 세상을 떠난 작곡가들입니다. 무슨 말이냐고요?

이들이 만든 '교향곡' 수가 9번에서 멈춰 10번째 교향곡에 이르지 못했다는 것을 의미합니다. 특히 오스트리아의 작곡가 말러는 그 어떤 위대한 작곡가도 〈9번〉 교향곡을 뛰어넘지 못한다는 확신을 가질 정도였죠. 실제로 말러의 교향곡도 〈9번〉에서 멈추었는데, 그의 사후에 발견된 〈교향곡 10번〉은 안타깝게도 미완성이었습니다. 이렇듯 음악 역사에서 교향곡이 시작된 이래 모든 작곡가가 쓴 교향곡 수의 평균도 10곡을 넘지 못할 정도로 〈9번〉 교향곡은 특별한 의미를 갖고 있답니다. 그런데 이러한 아홉수의 징크스를 깬 작곡가가 있습니다. 바로 러시아의 작곡가 쇼스타코비치입니다.

쇼스타코비치도 9번째 교향곡에 대한 압박을 적잖이 받았습니다. 말러가 그랬듯 그도 9라는 숫자에 늘 자신의 명운이 걸려 있음을 은연중에 느꼈죠. 마침내 그는 제2차 세계 대전을 치른 후 국가를 위해 소위 '전쟁 3부작'⁺의 마지막 작품이라 불리는 〈교향곡 9번〉을 완성했습니다. 그럼 결국 쇼스타코비치도 〈9번〉을 끝으로 생을 마감

D. 쇼스타코비치

◆ 말러는 10곡의 교향곡을 썼는데 마지막 교향곡 〈10번〉은 미완성이다. 또 하나의 교향곡으로 보는 〈대지의 노래〉로 인해 말러의 교향곡을 모두 11곡으로 집계하기도 한다.

＋ 쇼스타코비치 교향곡 〈7번〉과 〈8번〉을 엮어 이르는 말로, 제2차 세계 대전 중에 벌어진 독소전쟁과 관련된 작품들이다.

했을까요? 아닙니다. 그는 무려 15곡이라는 교향곡 역사에 길이 남을 명작들을 남겼습니다.

쇼스타코비치는 열아홉 살에 작곡한 첫 교향곡으로 세계적인 이목을 끌었고, 이내 고르게 교향곡을 쓰며 자신의 모든 음악성을 집약시킨 마지막 〈15번〉 교향곡을 끝으로 영면에 듭니다. 그 가운데 〈9번〉은 그의 교향곡 작곡에서 중요한 전환점이었죠. 교향곡 〈7번〉은 1941년 나치 독일이 소비에트 침략을 감행한 시기에 작곡했습니다. 나치 군대에 포위된 레닌그라드에서요. 이 곡을 발표할 당시 쇼스타코비치가 "이 곡은 전쟁의 시이며, 뿌리 깊은 민족정신의 찬가"라고 정의했을 만큼, 그는 레닌그라드의 전시 상황을 눈으로 목격하며 이 곡을 만들었습니다. 당시에는 드러나지 않았지만 후일 침략에 대한 영감이 아닌 히틀러와 스탈린이 저지른 끔찍한

레닌그라드 전투

90일 밤의 클래식

만행으로 희생당한 수많은 사람의 비운을 애도한 곡으로 밝혀졌습니다. 그리고 1943년 독일-소련의 충돌이 일어난 지 만 2주년이 되는 해에 악명 높은 스탈린그라드(현 러시아의 볼고그라드) 전투에서 독일군을 섬멸하며 소련의 승리가 보이던 때 교향곡 〈8번〉을 완성했죠. 하지만 곧 맞이할 승리의 기쁨을 갈구하는 전쟁의 막바지를 표현하기보다 처참한 전투의 잔해들을 보여주듯 전반적으로 무겁고 어둡습니다. 마지막 5악장의 강대한 클라이맥스는 비통함을 남긴 채 서서히 여린 소리로 사라져 가지요.

드디어 1945년, 전쟁의 승리를 축하하는 쇼스타코비치의 교향곡 〈9번〉에 국가적인 이목이 쏠립니다. 사람들은 이전부터 이어져 온 그의 전쟁 드라마에 마침표를 찍을 만한, 여타 작곡가들의 눈부신 〈9번〉 교향곡 같은 대교향곡을 기대했죠. 그런데 그의 운명적인 〈9번〉은 불과 25분 내외로 짧고 간소하게 끝납니다. 전쟁의 승리를 기념하기엔 빈약할 정도로요. 주위의 기대를 저버린 이 교향곡에 가장 큰 분노를 드러낸 것은 다름 아닌 소비에트* 당국이었습니다. 이 일로 쇼스타코비치는 그들로부터 자기 스스로 잘못을 인정하는 자아비판을 강요당하기까지 했답니다. 하지만 〈9번〉 교향곡은 현재 고전 시대의 간결함을 겸비한 완벽에 가까운 작품으로 추앙받고 있습니다.

* 러시아 공산당 중앙위원회의 기관지인 〈문화와 생활〉은 쇼스타코비치의 교향곡 〈9번〉을 두고 "경박하고 지조 없는 졸작", "이데올로기적 확신이 100% 결여된 어둠의 작품", "고전적 전통 파괴자", "추락한 서구 부르주아 문화 추종자" 등의 혹독한 규탄을 가했다.

감상 팁

○ 쇼스타코비치는 〈9번〉 교향곡에 대해 이렇게 전했습니다. "이 곡은 작은 기쁨입니다. 비평가들이야 어쩔 수 없다지만 음악가들은 분명 좋아할 것입니다."

○ 쇼스타코비치는 초연을 통해 이 곡을 "승리의 교향곡"이라 소개했습니다. 전쟁의 승리로 밝아진 세상을 편안한 마음으로 표현했다고 이해할 수 있겠습니다.

○ 쇼스타코비치의 교향곡들에는 사회주의적 뉘앙스가 있긴 하나 이는 스탈린을 찬미하거나 그의 정책에 동조하는 것이 아니었습니다. 표면상 비위를 맞추었다고나 할까요. 그런 의미에서 송곳 같은 〈9번〉의 등장은 의미심장합니다.

추천 음반

음반　SONY(1CD)
연주　뉴욕 필하모닉 오케스트라
지휘　레너드 번스타인

차갑지만 뜨겁게

첼로 협주곡 1번, Op.107 1959

드미트리 쇼스타코비치 Dmitrii Shostakovich, 1906~1975

4악장 | 현대 | 약 28분

제2차 세계 대전이 끝나자 미국과 소련의 힘겨루기로 국제사회는 새로운 긴장 상태로 접어들며 소위 '냉전'cold war 시대를 거칩니다. 1959년만 해도 여전히 냉전이었죠. 다행스러운 것은 극악무도한 스탈린이 죽은 뒤였고, 당시 소비에트 연방의 국가 원수 겸 공산당 서기장이었던 니키타 세르게예비치 흐루쇼프가 반스탈린 정책을 펼치며 미국을 비롯한 서유럽 국가와의 공존을 모색했습니다. 이렇게 해빙기가 오는 듯한 시점에 러시아의 작곡가 쇼스타코비치의 〈첼로 협주곡 1번〉이 초연되었습니다.

반세기가 지난 지금까지도 쇼스타코비치의 첫 번째 첼로 협주곡보다 이상적인 첼로 협주곡을 찾기는 어렵습니다. 〈첼로 협주곡 1번〉은 쇼스타코비치가 친구인 첼리스트 므스티슬라프 로스트로

M. 로스트로포비치

포비치 Mstislav Rostropovich, 1927~2007*를 위해 만든 작품으로, 그와 함께 모스크바에서 세계 최초로 초연도 했습니다. 그리고 한 달 후 이 협주곡은 서방 세계에 아직 익숙지 않은 로스트로포비치의 솔로 연주로 세계적인 지휘자 유진 오르먼디 Eugene Ormandy, 1899~1985°가 이끄는 미국 필라델피아 오케스트라와의 공연에 오르게 됩니다. 미국에서 동일한 멤버로 첫 레코딩 작업도 이루어졌죠. 이것이 역사적으로 얼마나 대단한 일인지 미국과 소련의 갈등 상황을 보면 짐작할 수 있습니다.

1950년대 후반 미국과 소련의 갈등과 경쟁은 첨예했습니다. 1957년에는 소련에서 발사한 인공위성으로 소련이 먼저 우위를 점했고, 1958년에는 소련에서 열린 제1회 차이콥스키 콩쿠르 피아노 부문에서 미국 출신 밴 클라이번이 우승을 차지해 미국의 체면을 세웠습니다. 1959년에는 미국 부통령 리처드 닉슨과 흐루쇼프의 유명한 설전인 부엌 논쟁 kitchen debate*이 벌어지기도 했죠. 이러한 국

* 첼로의 황제로 칭송받는 소련의 첼리스트. 현재까지 그의 명성을 능가하는 첼리스트가 나오지 않았을 정도의 대가다.

° 헝가리 출신의 미국 지휘자로 1936년부터 44년간 필라델피아 오케스트라의 상임지휘자로 활동했다. 보수적인 지휘 스타일을 고집해 참신함이 떨어진다는 비판도 받았지만, 풍부한 사운드와 대중성 있는 호소력으로 명지휘자 반열에 올라 있다.

리처드 닉슨과 흐루쇼프의 부엌 논쟁

가 간 대립 한가운데 쇼스타코비치의 작품이 있었던 것입니다.

　새로운 첼로 협주곡을 손에 든 쇼스타코비치의 미국 방문은 공산주의와 자본주의 간 문화적 교류였습니다. 당시 쇼스타코비치는 본국 소비에트는 물론 서유럽과 미국의 저널리즘을 떠들썩하게 만

◆　닉슨이 부통령 재직 시절 소비에트 연방의 수도인 모스크바의 무역 박람회에 참석해 흐루쇼프와 벌인 설전으로, 닉슨은 미국 내에서 큰 인기와 지지를 얻은 바 있다. 박람회장에는 최신 주방 가전제품이 전시되어 있었는데, 이때 흐루쇼프가 기자들이 지켜보는 가운데 닉슨에게 "미국 노동자들이 이런 제품들을 살 능력이나 될까요?"라고 비꼬자, 닉슨이 이에 맞서 "우리 철강 노동자들은 임금 인상을 요구하며 파업 중입니다. 노동자들 누구나 이 정도는 얼마든지 살 수 있습니다"라고 맞받아쳤다.

든 음악계의 유명 인사였습니다. 이에 소련이 쇼스타코비치를 대표 사절단으로 내세운 것이죠. 이는 이전 해 미국 작곡가들의 러시아 방문에 대한 소련의 답례이기도 했습니다. 그러나 당사자인 쇼스타코비치에게는 불편한 방문이었습니다. 아무래도 미국 언론의 정치적 가십과 공산국가 작곡가의 첼로 협주곡에 기대치가 낮았던 탓일 테죠. 역시나 미국에서의 반응은 즉각적이지 않았습니다. 여기에는 몇 가지 이유가 있었습니다.

우선 협주곡의 테크닉 난이도가 너무 높았고, 보수적인 러시아 천재들은 가치가 없다는 미국인들의 인식과 함께 쇼스타코비치를 공산주의에 순종하는 작곡가로 치부했기 때문입니다. 하지만 이런 선입견도 곡의 진면목을 감출 수는 없었습니다. 20년 후 쇼스타코비치가 타계하고 그의 회고록이 공개되면서 여러 나라의 첼리스트들이 관심을 보이기 시작했죠. 그들은 몇 없는 첼로 협주곡 레퍼토리에 쇼스타코비치의 첼로 협주곡을 포함시킬 수 있다는 걸 감사히 여겼답니다. 냉소적인 유머, 고뇌하는 영혼, 혁신적 주제, 음악 형식적 환희 등 이토록 훌륭하고 깊은 감동을 줄 수 있는 첼로 협주곡이 없었으니까요.

🎧 음악 듣기

감상 팁

○ 협주곡의 장르를 넘어선 '교향곡의 변용'이라 불릴 정도의 깊이와 체

계적인 구성을 지니고 있습니다.

○ 일반적인 협주곡은 3악장이지만 이 협주곡은 4악장으로 구성된 점이 눈에 띕니다. 그중 3악장은 오직 첼로 솔로 연주만으로 이루어진 특별한 악장입니다. 협주곡으로는 매우 드물죠. 고도의 기술이 요구되는 핵심 악장이라 할 수 있습니다.

○ 로스트로포비치의 음반이 좋은 예가 될 거 같습니다. 쇼스타코비치를 가장 잘 이해하며 그것을 정확하게 연주해내고 있다는 점에서 그의 연주가 감상의 결정적인 팁이 아닐까 생각합니다.

추천 음반

레이블 SONY (1CD)
연주 첼리스트 므스티슬라프 로스트로포비치
악단 필라델피아 오케스트라
지휘 유진 오르먼디

종의 울림

형제들 1977

아르보 패르트 Arvo Pärt, 1935~

단일악장 | 현대 | 약 10분

발트 3국 가운데 에스토니아는 유독 정상의 클래식 음악가를 많이 배출한 나라로 유명합니다. 현재 세계적인 지휘 일가인 예르비 부자*가 있고, 제2의 에스토니아 국가로 불렸던 〈나의 조국은 나의 사랑〉°1944의 작곡가 구스타프 에르네삭스Gustav Ernesaks, 1908~1993, 에스토니아 문화상을 두 번이나 수상한 현대 작곡가 에르키스벤 튀르Erkki-Sven Tüür, 1959~ , 에스토니아 근현대 음악에 막대한 영향을 끼친 헤이노 엘레르Heino Eller, 1887~1970, 에스토니아의 관현악곡을 발

* 스위스 로망드 오케스트라를 이끌며 한때 세계를 호령했던 아버지 네메 예르비, 현재 세계 최정상 지휘자인 큰아들 파보 예르비와 작은아들 크리스티안 예르비.

○ 에스토니아의 시인 루스티아 코이둘라Lustia Koidula, 1843~1886의 시 〈나의 조국은 나의 사랑〉mu isamaa on minu arm, 1869에 에르네삭스가 곡을 붙인 노래다. 과거 소비에트 정권 동안 비공식 애국가로 불릴 정도로 애국성이 강해 종종 에스토니아 국가와 혼동을 주기도 한다.

A. 패르트

전시킨 루돌프 토비아스Rudolf Tobias, 1873~1918와 아르투르 카프Artur Kapp, 1878~1952, 에스토니아 최초의 여성 작곡가 미나 해르마Miina Härma, 1864~1941 등 셀 수 없이 많은 음악인이 이 나라 출신이죠. 그럼에도 에스토니아라는 나라의 음악과 작곡가들에 대한 정보는 특히나 한국인들에겐 생소하게 느껴질 것입니다. 그래서 이번에는 에스토니아의 대표 작품 하나를 소개할까 합니다.

연주자들이 선호하는 현대 작품 혹은 자주 연주되는 현대 작품을 꼽을 때 늘 1순위로 지목되는 곡이 있습니다. 앞서 언급한 에스토니아 현대음악의 아버지 헤이노 엘레르의 제자이자 현대적 종교음악의 대가 아르보 패르트의 〈형제들〉fratres입니다. 이제껏 패르트만큼 에스토니아 음악의 국제적 인지도를 이 정도까지 올려놓은 작곡가가 없었죠.

'신성한 미니멀리스트'*holy minimalist로 불리는 패르트는 미니멀 음악°minimal music의 선두주자로 18세기 고전 스타일의 음악과 교회 음악 분야에서 탁월한 업적을 남기며 현대음악의 중심에 우뚝 선 인물입니다. 그의 이름을 알린 특별한 작곡 기법이 있는데, 이름하여 '틴티나불리'tintinnabuli입니다. 이것은 '종'을 뜻하는 의성어적 라틴어로 '종의 울림' 정도로 이해하면 좋을 거 같습니다. 그가 창시

* 어떤 목적을 이루는 데 필요 이상의 것을 완전히 억제하려는 사람. 예술에서는 가능한 한 단순하고 최소한의 요소로 최대 효과를 이루려는 사람을 뜻한다.

° 최소한의 음악 단위를 사용해 지속적으로 반복하며 음악을 이끌어나가는 것.

한 종의 울림은 마치 종소리가 울려 퍼지는 듯한 착각을 일으키죠. 여기에 짧게 동일 선율을 연속시켜 중독성을 일으키고, 기독교 성가들을 활용해 신비한 소리를 자아내는 것이 특징입니다. 이러한 기법이 나오기까지 패르트는 중세와 르네상스 가톨릭의 성가를 비롯한 다양한 그리스도교 음악을 참고했다고 합니다.

패르트는 본래 자신의 종교였던 루터교Lutheran Church를 떠나 동방정교eastern orthodox church의 중핵을 이루는 러시아 정교로 개종하면서 이러한 기독교 성가들의 특색을 반영해 〈형제들〉을 작곡했습니다. 그래서 역시나 종교색이 다분하죠. 또한 "순간과 영혼이 우리 안에서 고군분투하고 있다"라는 작곡가의 심오한 철학을 담고 있는 현대 작품답게 분명 난해한 것도 사실입니다.

음악 듣기

감상 팁

○ 작품에서 특정 악기를 지정하고 있지는 않지만 바이올린과 피아노를 위한 2중주 버전1980이 대중적입니다. 전체적으로 어려운 현대음악이라는 느낌을 지울 수 없지만, '틴티나불리'의 의미가 두드러지는 바이올린의 표현력에 시종일관 눈을 뗄 수 없기도 합니다.

○ 가장 많이 연주되는 바이올린 버전도 좋지만 2대의 첼로를 위한 버전1983도 추천할 만합니다. 아무래도 기악을 위한 작품이기에 바이올린과 첼로 모두 다양한 표현을 뽑아내는 것은 물론, 셈여림과 세세한 강조 등의 미세한 변화마저 이끌죠. 이것들은 20세기적 난해함 속에서도 매혹적으로 반영됩니다.

○ 파블로 라라인 감독의 칠레 영화 〈더 클럽〉*2015의 삽입곡으로 쓰였습니다.

추천 음반

레이블 ONYX CLASSICS (1CD)
연주 바이올리니스트 빅토리아 물로바

* 제73회 골든 글로브상 외국어 영화상 후보, 제30회 마르델플라타 국제영화제에서 각본상과 남우주연상 수상.

할리우드 협주곡

비올라 협주곡, Op.37 1979
미클로시 로저 Miklós Rózsa, 1907~1995

4악장 | 현대 | 약 32분

현재 대중적 영화음악의 거장 하면 영화 〈글래디에이터〉2000,
〈다빈치 코드〉2006, 〈인터스텔라〉2014 등 수많은 히트 영화음악을
만든 독일의 작곡가 한스 짐머 Hans Zimmer, 1957~ 를 떠올릴 것입니다.
그럼 20세기 할리우드의 황금기를 이끈 영화음악의 대가는 누구
였을까요? 영화를 좋아하는 사람이라면 단연 '영화음악의 창시자'
로 불리는 미클로시 로저*를 꼽지 않을까 싶습니다. 참고로 오페라
〈비올란타〉1916와 〈죽음의 도시〉1920를 작곡한 에리히 볼프강 코른
골트Erich Wolfgang Korngold, 1897~1957, 비제의 오페라 〈카르멘〉1874을 고

* 그의 음악이 삽입된 대표적인 영화는 〈정글북〉1941, 〈원탁의 기사〉1953, 〈벤허〉1959, 〈셜록 홈
 즈의 사생활〉1970, 〈바늘구멍〉1981 등이다. 특히 미국 아카데미 역사상 가장 많은 후보로 지
 명되며 3번의 영화음악상을 수상한 바 있다.

난도 바이올린 협주곡 〈카르멘 환상곡〉1946으로 만든 프란츠 왁스만Franz Waxman 1906~1967도 로저와 동시대에 활동한 미국 거점의 영화음악가들입니다.

로저는 뛰어난 영화음악의 달인이면서 클래식 음악 같은 순수음악 분야에서도 탁월함을 드러내며 성공적인 이중 인생을 산 것으로 유명합니다. 오죽했으면 그의 자서전 제목이《이중 인생》double life, 1989이었을까요. 그가 남긴 작품들은 극적 표현력과 짙은 낭만적 정취가 가득 묻어나는데, 특히 협주곡 분야에서 그 특별함이 더욱 드러나죠. 그의 협주곡 대다수는 당대 최고의 연주자들을 위해 쓰였습니다. 바이올린의 절대 강자인 야샤 하이페츠를 위한 〈바이올린 협주곡〉, 하이페츠와 러시아의 명첼리스트 피아티고르스키를 위한 〈바이올린과 첼로의 2중 협주곡〉, 헝가리 출신 첼리스트이자 저명한 교육자인 야노스 스타커를 위한 〈첼로 협주곡〉, 미

국 피아노의 간판 레너드 페나리오를 위한 〈피아노 협주곡〉 등이 대표적입니다.

이번에 소개할 로저의 〈비올라 협주곡〉은 그의 마지막 관현악 곡이자 협주곡입니다. 앞서 언급한 첼리스트 피아티고르스키Gregor Piatigorsky, 1903~1976의 제안으로 세계적인 바이올리니스트이자 비올리스트인 핀커스 주커만*Pinchas Zukerman, 1948~ 을 위해 만든 작품이죠.

로저는 이 곡을 1970년대 중반부터 구상하기 시작했습니다. 당시 로저는 할리우드 관계자들로부터 영화음악 제작을 무리하게 요구받아 협주곡 작곡에 상당한 방해를 받았습니다. 그럼에도 그는 곡을 완성해 1984년 주커만의 비올라 연주와 앙드레 프레빈의 지휘로 피츠버그에서 초연을 할 수 있었습니다. 그때부터 이 곡이 많은 비올리스트에 의해 연주될 수 있었고요.

협주곡은 일반적으로 3악장제를 따르지만 이 곡은 4악장 구성입니다. 처음에는 3악장제를 기획했지만 어둡고 무거운 1악장을 쓰면서 생각을 바꾸었죠. 바로 모음곡suite, 춤곡 형식을 따르는 것이었습니다. 기악 모음곡은 '느린-빠른-느린-빠른'의 4악장을 표준으로 삼는데, 로저가 이러한 대조적인 리듬을 염두에 둔 것입니다. 전체적으로는 투지에 넘치면서도 낯설고 어두운 미묘한 색을 띠기도 합니다.

* 1967년 제25회 리벤트리 콩쿠르에서 바이올리니스트 정경화와 공동우승을 했다. 두 사람은 줄리어드 음대의 명교수인 이반 갈라미안의 제자들이다.

감상 팁

o 아직 대중적이지 않은 것이 사실입니다. 그렇지만 각 악장의 기술과 음악적인 희열을 느끼기에 부족함이 없는 작품입니다.

o 첫 악장과 마지막 악장의 대조적 분위기가 포인트입니다. 1악장은 어둡고 성숙하며, 마치 멜로드라마의 분위기를 연상시키죠. 4악장은 전속력으로 질주하며 격정적인 클라이맥스에서 급정거합니다.

추천 음반

레이블 NAXOS (1CD)
연주 비올리스트 길라드 카니
악단 부다페스트 콘서트 오케스트라
지휘 마리우시 스몰리

신비로운 현의 소리

바이올린 협주곡, '봉헌송' 1980
소피아 구바이둘리나 Sofia Gubaidulina, 1931~

단일악장 | 현대 | 약 35분

요한 제바스티안 바흐는 수세기 동안 음악 애호가, 학자, 비평가들이 격찬하는 위대한 작곡가로 꼽힙니다. 그가 만든 작품이 시대를 불문하고 백과사전처럼 모든 음악의 구성 원리를 설명해주고 있기 때문일 것입니다. 바흐의 음악을 선호하지 않는 음악가는 있어도 바흐의 음악을 공부하지 않는 음악가는 없다고 할 정도죠. 특히 교회음악에서 바흐가 이루어놓은 업적은 이루 헤아릴 수 없습니다. 바흐가 교회음악의 모든 것이기도 하죠. 이러한 바흐의 종교성은 현재에 이르는 후대의 작곡가들에게 큰 파급력을 안겼습니다. 러시아의 작곡가 구바이둘리나*의 음악도 바흐의 절대적 영향력 아래 놓여 있습니다.

구바이둘리나의 대표작 〈바이올린 협주곡〉 '봉헌송°' offertorium

은 바흐의 짙은 종교적 영감을 통해 승화된 강렬하고 이국적인 작품입니다. 그녀의 협주곡은 바흐가 프로이센 왕 프리드리히 2세에게 바친 〈음악의 헌정, BWV1079〉[*]1747의 종교적 선율(왕의 주제)을 기초로 기독신앙의 희생과 제물이라는 개념을 강조, 이를 현대적 시각에서 완성한 것입니다. 다소 심오한 작품이지만 이 안에 그리스도의 희생과 창조주의 제물, 예술에 대한 헌신과 희생을 담아 초월적 신비로움을 표현하고 있다는 점에서 상당한 가치를 지니고 있습니다.

작곡가가 음악을 위해 사용하는 주재료는 현악기입니다. 구바이둘리나는 종교적 상징성을 위한 표출이 현악기에서 이루어진다고 확신하고 있습니다. 그녀에게 악기는 살아 있는 존재죠. 손가락이 현을 만지거나 활이 현에 닿을 때 큰 변화가 이루어지고 이것이 영적인 소리로 바뀐다는 것인데, 바흐의 것을 재조립한 '봉헌송' 협주곡에서 죽음과 부활을 상징하는 바이올린이 그러한 중심 역할을

[*] 스탈린의 가장 잔혹한 반기독교 숙청이 일어나던 시기에 타타르 공화국에서 태어난 그녀는 일찍이 유대교의 영적 아이디어를 통해 작품 활동을 시작했다. '봉헌송' 작곡 이래 국제적 관심을 얻고 첼로 협주곡, 현악 앙상블, 타악기 앙상블 등 다양한 악기를 결합한 다수의 작품을 남겼으며, 특히 국제바흐협회의 의뢰로 〈성 요한에 의해 해석된 수난〉(2000)을 작곡한 것으로 유명하다.

○ 미사 중 빵과 포도주를 제물로 봉헌하는 예절 혹은 그때의 기도.

◆ 바흐는 계몽 군주 프리드리히 2세가 제시한 짧은 종교적 선율로 즉흥 건반 연주를 선보였고, 이에 크게 감탄한 왕이 주어진 선율로 더 확장한 규모의 곡을 요청하자 바흐가 크고 작은 13개의 실내악곡을 만들어 왕에게 헌정했다. 여기에서 왕에게 받은 선율이 전곡의 기초를 이루는데, 이를 '왕의 주제'라고 한다.

G. 크레머

합니다.

협주곡은 20세기의 명바이올리니스트 기돈 크레머 Gidon Kremer, 1947~ 에게 헌정되었습니다. 작곡가와 연주자의 인연은 특별합니다. 1977년 크레머가 구소련에 머물 당시 택시 승강장에서 우연히 구바이둘리나와 마주쳤고, 그날의 만남은 몇 년 뒤 그녀의 세계적 걸작이 될 '봉헌송' 협주곡 작곡으로 이어졌죠. 1980년 크레머가 망명하면서 이 곡의 초연이 어려웠으나 이듬해 구바이둘리나가 크레머의 비엔나 초연을 위해 소련에서 악보를 밀반출해 간신히 연주가 성사되었습니다. 이후 크레머는 이 협주곡을 자신의 연주 프로그램에 자주 넣어 선보였고, 그 덕에 그녀의 작품을 널리 알릴 수 있었습니다. 크레머가 그녀와 나눈 40년 넘는 우정과 음악에 대해 이렇게 말한 적이 있습니다.

"저는 구바이둘리나를 알고 지내는 행운을 누리고 있습니다. 그녀의 곡을 연주할 때마다 예술가로서, 한 인간으로서 저의 삶이 풍요로워졌습니다."

🎧 음악 듣기

감상 팁

○ 바이올린 독주의 선율이 집요함을 드러내며 악기가 가진 음역의 깊이
와 높이를 직관적으로 표현합니다. 비어 있는 공간이 없을 정도로 치
밀하게 짜여 있습니다.
○ 바이올린 독주에 개성 있게 해석할 수 있는 자유를 제공합니다. 섬세
한 음색과 흥미로운 기법들에서 이를 잘 느낄 수 있습니다.

추천 음반

레이블 DEUTSCHE GRAMMOPHON (1CD)
연주 바이올리니스트 기돈 크레머
악단 보스턴 심포니 오케스트라
지휘 샤를 뒤투아

탱고란 이런 것

기타와 플루트를 위한 '탱고의 역사' 1986
아스토르 피아졸라 Ástor Piazzolla, 1921~1992

4악장 | 현대 | 약 20분

아르헨티나 하면 축구 영웅 마라도나와 메시, 퍼스트레이디 에
바 페론, 수도 부에노스아이레스, 혁명가 체 게바라 등 많은 것이
연상됩니다. 음악에서는 단연 탱고인데, 탱고 음악의 명문천하를
이끈 이로는 피아졸라만 한 음악가도 없을 것입니다.

탱고는 19세기 중후반경에 태동한 댄스 장르입니다. 당시 항
구도시 부에노스아이레스에 서유럽의 이주 노동자들이 정착하면
서 춤이 생겨났는데, 춤과 기악 연주가 주류였던 탱고를 노래를 통
해 격상시킨 이민자 가수 카를로스 가르델 Carlos Gardel, 1887~1935*을
빼놓을 수 없습니다. 그는 탱고의 대중화를 선도한 위대한 음악가
였죠. 가르델이 쌓은 탱고의 명성은 1970년대에 '누에보 탱고' nuevo
tango, 새로운 탱고의 시대를 연 진정한 탱고 마스터 피아졸라°로 이어집

니다. 피아졸라의 누에보 탱고는 전통 탱고를 버린 완전히 새로운 탱고가 아닙니다. 전통 스타일이 공존하는 탱고의 또 다른 장르로 기존 탱고의 근본을 유지하고 있죠. 춤으로 따지면 음악이 흐르는 가운데 이전의 탱고에서 쓰지 않았던 즉흥적 움직임들을 더해 탱고의 맛을 한층 끌어올린 것이라 할 수 있습니다. 피아졸라는 자신의 음악에 미국의 재즈와 바흐의 곡 같은 유럽 클래식 음악을 접목, 과거의 탱고가 지닌 답답함을 벗어던지고 생동감 있고 독창적인 탱고로 변모시켰습니다. 그의 여러 탱고 음악 중 기타와 플루트를 위한 〈탱고의 역사〉histoire du tango 가 대표적인 작품이죠.

어쩌면 〈탱고의 역사〉야말로 피아졸라가 보여주고 싶었던 실

탱고 춤

* 프랑스 출신으로 부에노스아이레스로 건너가 탱고음악 발전에 지대한 업적을 남겼다. 가수, 작곡과 작사, 기타와 피아노 연주, 뮤지컬 배우이자 영화배우 등 다방면으로 종횡무진 활동했으며, 부에노스아이레스의 정서를 반영한 탱고 스타일을 표현했다. 악보를 읽을 줄 몰랐지만 천재적인 예술성으로 탱고의 상징이 되었고, 1935년 콜롬비아에서 비행기 사고로 안타깝게 유명을 달리했다. 수백여 곡에 달하는 작품 가운데 영화 〈여인의 향기〉1992의 탱고 춤 장면에 쓰인 〈머리 하나 차이로〉por una cabeza, 1935가 가장 유명하다.

○ 피아졸라는 가르델의 대표 작품이자 그가 출연한 영화 〈당신이 나를 사랑하는 그날〉1935에 카메오로 출연한 바 있으며, 그의 공연 투어에 반도네온bandoneón 연주자로 초청되기도 했다.

A. 피아졸라

질적이고 현실적인 탱고 음악이 아닐까 생각합니다. 작곡가는 이 작품으로 아르헨티나의 이면을 제대로 보여주려고 한 것 같습니다. 아르헨티나의 빈민들이 즐긴 그들만의 탱고와 일상적인 유흥의 현장을 탱고를 빌려 생생하게 서구에 전달하려는 것이 피아졸라 일생의 작업이었어요. 〈탱고의 역사〉가 그것을 구체적으로 보여주는 좋은 예라 할 수 있습니다. 모두 4악장으로 구성된 〈탱고의 역사〉는 피아졸라가 생각하는 탱고의 변천을 시간의 흐름으로 보여주는데, 시작부터 강렬하게 다가옵니다.

제1악장의 배경은 1900년의 매음굴. 그곳에서는 프랑스, 이탈리아, 스페인 여성들이 자신들을 보러 온 경찰, 도둑, 선원 등을 유혹합니다. 환락에 사로잡힌 탱고의 시발점입니다. 제2악장의 배경은 1930년의 카페. 춤보다 음악 감상을 선호하는 사람들! 그것은 더 음악적이고 낭만적입니다. 탱고는 완벽한 변화를 겪습니다. 제3악장의 배경은 1960년의 나이트클럽. 국제적 교류가 활발해지는 시점으로 탱고가 진화합니다. 관객들은 새로운 탱고를 진지하게 듣기 위해 나이트클럽으로 향합니다. 제4악장의 배경은 현대적 콘서트. 탱고와 현대음악의 만남이 성사됩니다. 이것은 오늘날의 탱고이자 미래의 탱고입니다.

감상 팁

○ 〈탱고의 역사〉는 기타와 플루트를 위한 2중주 작품입니다. 다른 악기에 비해 플루트를 위한 작품은 그리 많지 않은데 이 작품은 플루트의 존재감을 확실히 보여줍니다. 기타의 리드미컬한 반주에 맞춰 탱고를 추는 듯한 플루트의 역동적 움직임이 인상적이죠.

○ 기타와 플루트를 위한 오리지널 작품은 다른 조합의 악기로도 연주됩니다. 솔로 플루트를 돕는 기타 대신 하프나 마림바marimba*가 반주 역할을 맡기도 하고, 플루트를 바이올린으로 대체해 현란하고 기교적인 표현을 보여주기도 합니다. 특히 바이올린 버전의 연주는 플루트와는 또 다른 묘미를 선사하는데, 기타와 바이올린이 현명악기라는 공통점을 가지고 있어 관악기인 플루트보다 이질감 없는 자연스러운 매칭을 보여줍니다.

추천 음반

레이블 SONY(2CD)
연주 바이올리니스트 김주원,
기타리스트 김진택

＊ 실로폰의 일종. 피아노와 같은 구조로 배열되어 건반 아래 공명관을 통해 소리를 내는 타악기.

세상에서 가장 긴 음악

오르간²/ASLSP 1987
존 케이지 John Cage, 1912~1992

8악장 | 현대 | 639년

1952년 미국 뉴욕 우드스톡의 매버릭 콘서트홀에서 현대 피아노 음악 리사이틀이 열렸습니다. 이곳에서 미국의 현대 작곡가 존 케이지의 음악을 연주하기 위해 피아니스트가 의자에 앉았는데 이내 황당한 일이 벌어졌습니다. 연주자가 피아노 뚜껑을 덮고는 아무런 움직임도 없이 그저 멍하니 앉아만 있었던 것입니다. 1악장 33초, 2악장 2분 40초, 3악장 1분 20초, 그렇게 전 악장을 침묵으로 일관한 채로요. 이는 바로 음악계에 큰 반향을 일으킨 〈4분 33초〉1952였습니다.

케이지의 〈4분 33초〉 탄생에 관한 유명한 일화가 있습니다. 1951년 케이지가 하버드대 무향실을 방문한 적이 있는데, 이곳은 실내에서 발생하는 모든 소리를 흡수하도록 설계되었을 뿐만 아니라

J. 케이지

외부의 그 어떤 소리도 안으로 유입되지 않았지요. 이곳에서 침묵하며 소리에 집중한 그는 무향실에서 나와 이렇게 말했습니다.

"저는 하나의 높은 소리와 하나의 낮은 소리를 들었습니다."

이건 누구에게나 있는 신경계의 소리였습니다. 하지만 케이지는 완벽하게 소리가 나지 않을 거라 여긴 곳에서 어찌됐든 소리를 들은 셈입니다. 이에 케이지는 "절대적인 무음은 없으며 내가 죽을 때까지도 소리는 남아 있을 것입니다"라는 말을 남겼습니다. 침묵이 불가능하다는 것을 깨달은 것이죠. 〈4분 33초〉는 이러한 점에서 착안한 획기적인 실험이었습니다. 이 시간 동안 관중석에서 들려오는 당황, 놀람, 충격, 황당 같은 웅성거림과 그 외의 소음 등 모든 소리가 '그때 그곳에서 우연히 들리는 소리'로써 음악으로 표현되는 것입니다. 그래서 이 곡을 '우연성 음악'chance music이라고 합니다.

케이지의 전위예술가적 면모는 이뿐만이 아닙니다. 혹시 세상에서 가장 긴 음악은 어떤 곡일지 생각해본 적 있나요? 바그너의 대규모 악극 〈니벨룽의 반지〉1874의 연주 시간은 약 16시간이며, 20세기 독일 작곡가 칼하인츠 슈톡하우젠Karlheinz Stockhausen, 1928~2007의 7부작 오페라 〈빛〉licht, 2003은 장장 29시간이나 걸립니다. 이것들 모두 하루 안에 연주가 불가능해 기간을 나눠 상연해야 할 정도죠. 하지만 이런 작품들도 명함을 내밀지 못할 만큼 연주 시간이 긴 작품이 있습니다. 바로 케이지의 오르간 작품 〈오르간²/ASLSP〉1987입니다.

본래 이 작품은 1985년에 피아노용으로 작곡되었다가 2년 뒤 오르간용으로 편곡되었습니다. 총 8악장의 구성으로 어떤 악장이든 끊임없이 반복할 수 있죠. 악보의 길이는 아주 짧습니다. 그런데 제목에 있는 'ASLSP'는 'As SLow aS Possible'의 약자로 '최대한 느리게'라는 뜻입니다. 과연 얼마나 느리게 연주해야 하는지가 관건이었죠. 1997년 케이지가 사망하고 나서야 독일 트로싱엔에서 열린 음악학회 심포지엄에서 이 곡에 대한 심도 있는 논의가 이루어졌습니다. 그리고 이 곡은 이론적으로 끝없이 연주될 수 있다는 결론에 이르렀지요. 다만 파이프오르간의 자연 수명에 따라 연주 시간이 달라질 것이라는 조건하에서요.

2001년 드디어 독일 할버슈타트에 위치한 성 부르하르디 교회에서 연주 실험이 이루어졌습니다. 그렇다면 연주 시간은 얼마나 걸렸을까요? 놀랍게도 오르간 연주는 여전히 진행 중이며 2640년이 되어야 끝납니다. 무려 639년*이 소요되는 것입니다. 오르간은 사람이 계속 누르고 있을 수 없어 모래주머니를 달아 고정하고 공기를 지속적으로 공급하는 장치를 통해 소리를 냅니다. 하나의 음에서 다음 음으로(예를 들어 '도'에서 '레'로) 가는 데 1년 이상이 걸리죠. 음은 사람이 직접 바꿉니다. 그래서 지금 이 글을 쓰는 시점을 기준으로 현재까지 14번의 음이 바뀌었고, 다음은 2020년 9월 5일, 그다음은 2022년 2월 5일입니다. 참고로 연주 시작일은 존 케이지의 89번째 생일인 2001년 9월 5일이었고, 실질적인 첫 음은 17개월의 휴식기

* 2000년에 실험이 제안되었고, 1361년에 설치된 오르간을 기념하기 위한 2000-1361=639의 연주 시간 산정.

90일 밤의 클래식

를 가진 뒤 2003년 2월 5일에 시작되었습니다. 제 생각에 연주자가 자리에 앉고 연주를 준비하는 시간으로 해석할 수도 있지 않을까 싶습니다. 음이 바뀔 때 엄청나게 많은 관광객과 음악 애호가들이 모이는데, 기회가 되면 음정이 바뀌는 역사적인 날 저도 직접 찾아가 보고 싶네요.

음악 듣기

바다를 머금은 비올라

비올라 협주곡 2번 '항해자' 2001
샐리 비미시 Sally Beamish, 1956~

3악장 | 현대 | 약 28분

비올라는 오케스트라의 현악기 파트에서 바이올린보다는 낮고 첼로보다는 높은 음역을 담당합니다. 생김새와 주법은 바이올린과 거의 똑같습니다. 앙상블에서 맡은 포지션도 중간에 위치하고요. 이러한 애매함 때문에 비올라에 대한 농담이 종종 나오곤 합니다. 어떤 세계적인 비올리스트는 기타 배울 시간 만들려고 바이올린을 하다 비올라로 갈아탔다는 우스갯소리로 주변을 폭소케 한 바 있죠. 이처럼 어중간한 이미지 때문에 비올라에 대한 관심이 그리 높지 않은 것 같습니다. 하지만 비올라는 악기들 가운데 가장 헌신적이고 철학적입니다. 왜냐하면 이웃 악기들과 친근하게 소통하면서 음악의 균형을 잡아주는 중재자 역할을 하기 때문이죠. 마라톤의 페이스메이커와 같다고 해야 할까요.

음악 역사에서 비올라가 대두되기 시작한 것은 그리 오래되지 않았습니다. 18세기 후반 고전 시대에 현악기 앙상블의 인기가 높아지면서 이전부터 있었던 바이올린족violin family*의 낮은 음역들 가운데 지금의 비올라로 개량돼 주목받기 시작했죠. 특히 베토벤은 그의 심오한 음악적 아이디어를 표현하기 위해 (지금도 그렇지만) 관심 밖이던 비올라의 가능성을 한눈에 알아봤습니다. 자신의 현악 4중주string quartet° 장르의 완성도를 끌어올리기 위한 실험으로 비올라 파트의 비중을 바이올린만큼이나 높게 두었답니다. 베토벤을 계기로 비올라를 더 이상 만만하게 볼 수 없게 되었죠.

그래도 여전히 비올라가 포함된 혹은 비올라를 위한 곡이 많지 않은 것이 현실입니다. 바이올린과 첼로에 비해 턱없이 부족한 작품 수를 생각하면 갈 길이 멀게만 느껴집니다. 그런데 이러한 약세 속에서 악기의 위상을 드높인 작품이 있습니다. 영국의 작곡가이자 비올리스트인 샐리 비미시가 작곡한 비올라 협주곡들이죠. 그녀는 영국 BBC 라디오에서 선정한 세계 TOP 3 작곡가이자 영국 작곡가 어워드 최고상을 거머쥔 인물입니다. 합창곡, 교향곡, 협주곡 등 비미시가 남긴 많은 곡 중 아무래도 비올라를 위한 협주곡들이 눈길을 끕니다. 특히 2014년 프림로즈 국제 비올라 콩쿠르의 8강 과제곡이기도 했던 〈비올라 협주곡 2번〉 '항해자'the seafarer가 인

*　좁게는 바이올린, 비올라, 첼로, 베이스 4종의 현악기를 아우르는 말이지만, 넓은 의미에서는 바이올린 모양을 닮은 모든 음역대의 현악기(찰현악기)군을 지칭한다.

○　2대의 바이올린과 비올라, 첼로로 이루어진 4대의 현악기 앙상블. 가장 완벽한 형태의 기악 실내악 편성으로 보통 4악장의 구성을 갖추고 있다.

S. 비미시

상적인데, 작곡 배경에도 이목이 쏠립니다.

비미시는 10세기 앵글로 색슨족이 쓴 어느 시를 읽었습니다. 이 시는 북유럽 사람의 관점에서 인생을 바다 위의 항해로 은유하여 노래한 내용이었지요. 생생한 시상을 접한 그녀는 이를 음악에 옮기고자 했습니다. 그래서 먼저 무반주 솔로 바이올린 작품1998으로 작곡했고, 이 시를 낭송하며 연주할 수 있는 피아노 트리오*piano trio, 2000로도 만들었습니다. 그러나 그녀는 이에 만족하지 않고 앞서 작곡한 두 곡의 요소들을 따와 시의 이미지를 구체화할 수 있는 곡을 다시 쓰기로 마음먹었습니다. 그렇게 북유럽 사람들의 사상과 바다 풍경을 이야기하는 낭만적인 비올라 협주곡이 탄생한 것입니다.

🎧 음악 듣기

감상 팁

○ 비미시는 2002년 정상의 독일 여류 비올리스트 타베아 치머만Tabea Zimmermann, 1966~에게 이 곡의 초연을 맡겼습니다. 그녀는 이 곡을 만들기에 앞서 자신이 생각하는 연주 테크닉에 대한 생각과 이를 뒷받침할 특정 연주자의 음색과 성격을 고려했는데, 그 대상이 바로 타베아였

＊ 일반적으로 피아노, 바이올린, 첼로 3대의 악기 편성을 위한 앙상블.

90일 밤의 클래식

죠.

○ 이 곡의 큰 특징은 각 악장에 시를 직접 인용해 표현했다는 점입니다. 예를 들어 1악장에는 "느리고 불안한"andate irrequieto이라는 악상을 표기해놓았는데, 이는 끊임없이 움직이는 파도의 출렁임과 바닷새가 우는 듯 갈등과 탐구의 인상을 심어줍니다. 작곡가가 사용한 시를 곁들여 감상하면 더욱 와 닿을 것입니다.

"빙로를 따라 내가 들을 수 있는 것은 바다의 소리, 뱁새의 뱃노래. 마도요의 외침과 갈매기의 울음소리, 이 모든 것이 나의 즐거움! 폭풍우가 바위를 때려도, 제비갈매기가 비웃어도, 물수리가 머리 위로 날고 소리쳐도."

추천 음반

비올라 협주곡 버전

레이블	BIS(1CD)
연주	비올리스트 타베아 치머만
악단	스웨덴 체임버 오케스트라
지휘	올라 루드너

피아노 트리오 버전

레이블	ORCHID CLASSICS(1CD)
연주	바이올리니스트 매튜 트러슬러, 첼리스트 토마스 캐롤, 피아니스트 애슐리 와스
해설	베이스 윌라드 화이트

진화하는 사계

바이올린 협주곡 2번, '미국 사계' 2009
필립 글래스 Philip Glass, 1937~

단일악장(총 8부분)✳ | 현대 | 약 40분

바로크 시대 초기인 1725년, 암스테르담에서 안토니오 비발디
가 작곡한 12곡의 바이올린 협주곡을 담은 〈화성과 창의에의 시도,
Op.8〉°il cimento dell'armonia e dell'inventione의 출판으로 유럽 음악시장은
크게 들썩였습니다. 사람들은 술렁거렸지요. 어떻게 자연의 소리
를 바이올린으로 표현할 수 있느냐는 것이었습니다. 그 문제작은
제1곡부터 제4곡까지(봄, 여름, 가을, 겨울)였죠. 그렇게 〈사계〉la quattro
stagioni는 그 어디에서도 접할 수 없었던 새로운 바이올린 협주곡으
로 탄생해 오늘날 비발디의 명성을 유지해주고 있습니다. 흥미로

✳ 프롤로그-1악장-노래1-2악장-노래2-3악장-노래3-4악장
° 단, 〈9번〉 및 〈12번〉은 오보에 협주곡으로 대체해서 연주할 수 있도록 하고 있다.

운 것은 〈Op.8〉의 작품집이 등장한 이래 지금까지 〈사계〉가 많은 변화를 거쳐왔다는 점입니다. 대체 무슨 말이냐고요?

비발디는 작자 미상의 소네트sonnet, 정형 서정시를 기초로 〈사계〉를 작곡했습니다. 그것은 문학과 음악을 결합한 초유의 시도였던 터라 이후의 음악가들에게 무척이나 신선한 발상으로 받아들여질 수밖에 없었습니다. 이 같은 〈사계〉의 배경 때문에 작곡 방식에 큰 전환점을 마련할 수 있었죠. 교향곡으로 유명한 고전파의 하이든도 비발디처럼 시를 자신의 음악과 접목해 오라토리오 〈사계〉*1801를 만들었을 만큼 음악 이외의 요소가 점차 작품의 재료로 활용된 것입니다. 이러한 확산은 낭만 시대로 넘어가면서 더욱 두드러졌습니다. 러시아 문호들의 시를 차용한 차이콥스키의 〈사계, Op.37a〉°1876와 글라주노프Alexander Glazunov, 1865~1936의 발레음악 〈사계, Op.67〉◆1899가 그렇습니다. 그리고 현대로 넘어오면서 기존의 사고를 뛰어넘는 혁신적 〈사계〉들이 창조되죠.

탱고음악의 대가인 아스트로 피아졸라가 탱고 앙상블을 위해

* 성악곡 오라토리오 〈천지창조〉1798와 더불어 하이든 후기의 최고 걸작으로 꼽힌다. 봄, 여름, 가을, 겨울로 이어지는 4부작 구성이며, 작품은 1~39번까지다. 스코틀랜드 시인 제임스 톰슨 James Thomson, 1834~1882의 서사시 〈사계〉를 대본화했으며, 계절을 통한 농민의 삶 속 신의 가호에 대한 감사함을 노래한다.

○ 12개의 피아노 독주로 1년 12개월의 변화를 묘사한 작품이다. 12곡 모두 부제가 붙어 있는데, 특히 제6번(6월) 프레시체에프의 시Aleksey Pleshcheyev, 1825~1893 〈뱃노래〉가 잘 알려져 있다.

◆ 비발디, 하이든과는 다르게 봄이 아닌 겨울에서부터 시작한다. 러시아 계절의 특성상 겨울 풍경을 기점으로 전개되어 가을로 이어진다.

✛ 각각 독립된 곡인 여름(1965)-겨울(1969)-봄(1970)-가을(1970)의 구성으로 이루어졌으며, 바이올린(혹은 비올라), 피아노, 전자기타, 더블베이스, 반도네온 등의 5중주 편성이다. 한편, 이를 러시아 작곡가 레오니드 데스야트니코프가 원곡에 없던 비발디의 악상을 인용해 편곡한 바이올린과 현악 오케스트라를 위한 협주곡 버전(1998)이 널리 알려져 있다.

P. 글래스

만든 〈부에노스아이레스의 사계〉+1970, 종교의 전례를 이용한 레오니드 데스야트니코프Leonid Desyatnikov, 1955~ 의 〈러시아 사계〉*1998, 시대와 장르를 초월한 독일의 막스 리히터°Max Richter, 1966~ 의 〈사계〉♦ 등을 통해 진화했죠. 에스토니아의 아르보 패르트와 함께 정상의 미니멀리스트로 꼽히는 미국의 작곡가 글래스도 그중 한 사람입니다.

글래스의 3개의 바이올린 협주곡 가운데 가장 최근작인 〈2번〉 '미국 사계' the American four seasons 는 〈사계〉 분야에서 막강한 위치에 자리하고 있습니다. 심지어 그를 '미국의 비발디'라고 부르기까지 하죠. 최종 완성되기까지 무려 7년이 걸린 이 작품은 반복되는 구절을 가진 미니멀 음악의 결정체로, 현대적 〈사계〉를 가장 완벽하게 구현했다는 호평을 받고 있습니다. 글

* 독주 바이올린과 현악 앙상블, 그리고 소프라노를 위한 〈러시아 사계〉가 원제로 러시아 정교회력을 바탕으로 1년 12개월 시즌의 12곡을 구성했고, 피아졸라의 〈사계〉를 새로운 시각에서 해석했다.

o 포스트 미니멀리즘posminimalism을 지향하는 독일 태생의 영국 작곡가. 그는 오페라, 발레, 영화음악 등 다양한 장르에서 두각을 보이며 현재까지 8개의 솔로 앨범을 녹음했다. 2019년에는 100만 장 앨범 판매고의 위업을 달성했다. 포스트 미니멀리즘은 1967년을 기점으로 기존의 미니멀리즘을 계승하지만 그것의 단순함과 엄격함에서 벗어나려는 미국 미술의 새로운 동향을 말한다.

♦ 2012년 음반 발매를 통해 선보인 그의 음악은 비발디 〈사계〉를 완전히 재구성한 버전, 13곡 구성의 바이올린 협주곡이다. 음반 출시 후 같은 해 영국에서 세계적인 바이올리니스트 다니엘 호프의 연주로 초연되었다. 특히 음원은 영국, 독일, 미국 아이튠즈 클래식 차트 1위를 차지하기도 했다.

래스의 두 번째 바이올린 협주곡은 바이올리니스트 로버트 맥더피
*Robert McDuffie의 아이디어로 탄생할 수 있었습니다. 그가 글래스의
〈바이올린 협주곡 1번〉1987을 접하고는 작곡가의 음악적 표현과
통찰에 동경심을 갖게 돼 글래스에게 작곡을 제안한 것입니다. 여
기에는 글래스의 미니멀리즘이 비발디 작풍과 유사하다는 판단이
크게 작용했죠. 이 때문에 두 사람은 수년의 교류 끝에 2009년 캐
나다 토론토에서 맥더피의 연주로 성공적인 초연을 할 수 있었답
니다.

🎧 음악 듣기

감상 팁

○ 글래스의 '미국 사계'가 가진 미니멀리즘의 하이라이트는 3악장(제6곡,
movement III)이라고 할 수 있습니다. 이는 비발디의 〈사계〉 중 '겨울'의
1악장 전주 파트의 풍을 살리고 있습니다. 피아졸라의 〈부에노스아이
레스의 사계〉의 '여름'에서도 비발디의 '겨울' 1악장이 등장하는데, 여
기에서는 솔로 파트의 첫 부분을 확실하게 드러낸답니다. 꼭 확인해보
세요!

○ '미국 사계'의 악기 편성은 바이올린과 그 외 현악기들, 그리고 신시사
이저°synthesizer가 포함됩니다. 특히 1악장과 3악장에서 쓰이는 신시사
이저의 활용도는 가히 화룡점정이라 할 만하죠.

＊　미국 출신의 연주자로 1990년 협주곡 연주의 탁월함을 인정받아 그래미 후보에 올랐고, 2010년
글래스의 '미국 사계' 협주곡을 녹음한 바 있다.

○　전자기기를 사용해 여러 음을 자유롭게 합성할 수 있도록 고안한 악기로 대부분 피아노와 비
슷한 건반 키보드로 적용한다.

○ 전곡이 끊이지 않고 이어지지만 모두 8부분으로 나뉘어 있습니다. 여기에서 프롤로그와 3개의 노래는 무반주로 연주됩니다. 이는 바이올린의 독백으로 간주한 것인데, 기악적으로 따지면 협주곡에서 악장이 끝나기 전 연주자가 오케스트라의 협업 없이 독주로 연주하는 '카덴차'cadenza와 비교할 수 있습니다. 악장 사이에 배치된 무반주 노래들의 의미는 청취자의 자유 해석에 맡기고 있습니다. 그 이유는 4개의 악장에 계절이 지정돼 있지 않기 때문입니다. 사계절 중 어디에 머무를 것인지는 오로지 감상자의 느낌에 달려 있죠.

추천 음반

레이블 DEUTSCHE GRAMMOPHON(1CD)
연주 바이올리니스트 기돈 크레머
악단 크레메라타 발티카

Collect
02

90일 밤의 클래식
하루의 끝에 차분히 듣는 아름다운 고전음악 한 곡

1판 1쇄 발행 2020년 8월 10일
1판 6쇄 발행 2022년 2월 25일

지은이 김태용
발행인 김태웅
기획편집 김지수, 하민희, 정보영
디자인 어나더페이퍼 **교정교열** 박성숙
마케팅 총괄 나재승
마케팅 서재욱, 김귀찬, 오승수, 조경현, 김성준
온라인 마케팅 김철영, 장혜선, 김지식, 최윤선, 변혜경
인터넷 관리 김상규
제작 현대순
총무 윤선미, 안서현, 지이슬
관리 김훈희, 이국희, 김승훈, 최국호
발행처 ㈜동양북스
등록 제2014-000055호
주소 서울시 마포구 동교로22길 14(04030)
구입 문의 전화 (02)337-1737 **팩스** (02)334-6624
내용 문의 전화 (02)337-1734 **이메일** dymg98@naver.com

ISBN 979-11-5768-648-3 03600

이 도서의 국립중앙도서관 출판예정도서목록(CIP)은 서지정보유통지원시스템
홈페이지(http://seoji.nl.go.kr)와 국가자료종합목록시스템(http://www.nl.go.kr/kolisnet)에서
이용하실 수 있습니다.(CIP제어번호:CIP2020031457)